アニメーターが教える
線画デザインの教

U0073184

# 動畫師的 線稿設計 教科書

RIKUNO：著

楓書坊

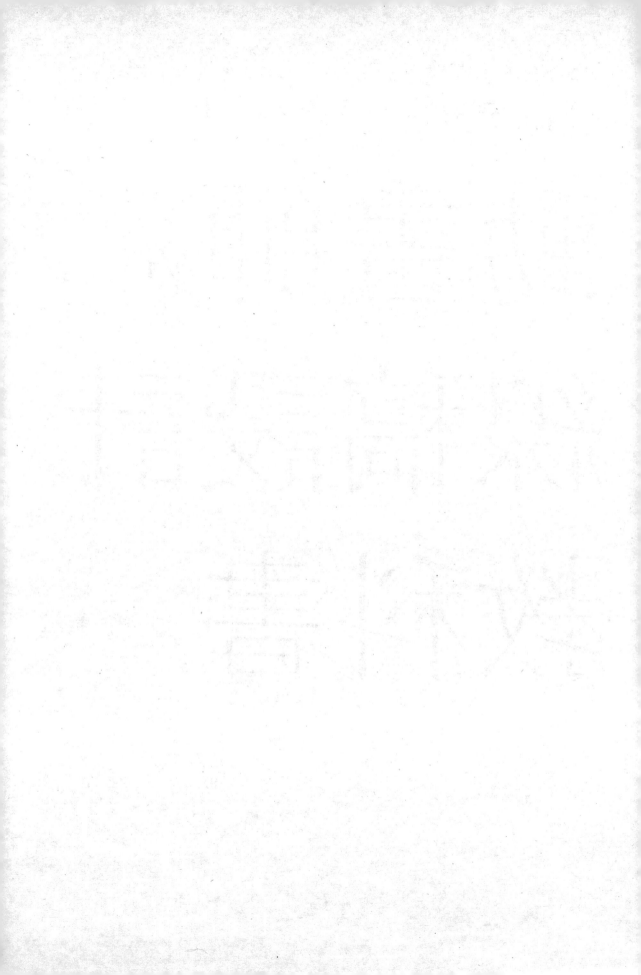

# 序

你在學生時期是否有過這樣的經驗呢？期末考前一天晚上想要臨時抱佛腳，卻深感「只花一個晚上根本背不完！」而陷入絕望的心情中，這時無意間瞄到筆記頁面一角的塗鴉，往往在這種情況下才會特別覺得：「畫得真是太棒了！」

假如你將當時用簡單線條畫成的圖，繼續研究、發展下去，又會有怎樣的結果呢？

這十幾年來我一直抱持著這樣的想法，將那些畫在筆記本角落的塗鴉持續精進下去，最後便建構出了這套理論。

每個人都會畫畫。你腦海中的那幅畫面總是非常精美，問題在於「是否有辦法化為實際的線條」——是否擁有理論基礎，懂得將腦海裡的影像傳送到手部。只要有辦法把腦中的影像直接化為線條，想必就能名利雙收了！

本書彙總了全方位的線稿設計理論，幫助你實現這份野心。電腦和軟體一下子就過時了，而工具和外在環境也隨著時代快速變動，但繪畫理論一旦記住便永遠受用。現在就替你這副還可以再用幾十年的大腦，安裝這套線稿設計的學問吧！

RIKUNO

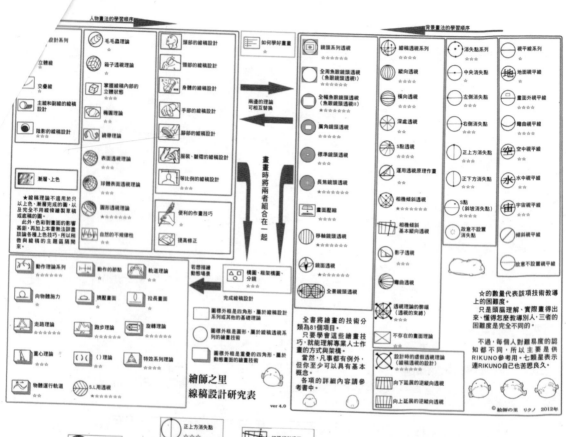

**RIKUNO理論　背景線稿透視理論　說明圖**

# 關於RIKUNO理論

　　左頁圖表是本書作者RIKUNO長年累月研究而成的繪畫理論，也就是「RIKUNO理論」簡表。RIKUNO集結了他擔任第一線動畫師的經驗，以及統籌學習與研究繪畫的社團「繪師之里」所淬鍊而來的知識，建構出這套規模龐大的技術理論。而且，RIKUNO理論依然不斷與時俱進，反映讀者的意見與製作環境的進步，持續變化出嶄新的樣貌。

　　本書是以RIKUNO推出的「繪師之里教科書」（共五本）為基礎，重新編輯成初學者更容易理解且更容易實作的型態。RIKUNO理論的底稿相當於5.1版本，而重新編輯後的本書則相當於6.0版本。本書的各個項目標題處都附有左頁圖表裡的圖標，請根據自己的需求對照相應的單元。

　　本書著重在解說RIKUNO的整體理論，同時也特別聚焦於RIKUNO理論核心的「線稿設計」的概念。本書作為持續不斷進化的RIKUNO理論之入門書，以及「線稿設計」的教科書，盼望各位讀者能善加利用。

Film Art編輯部

# 目錄

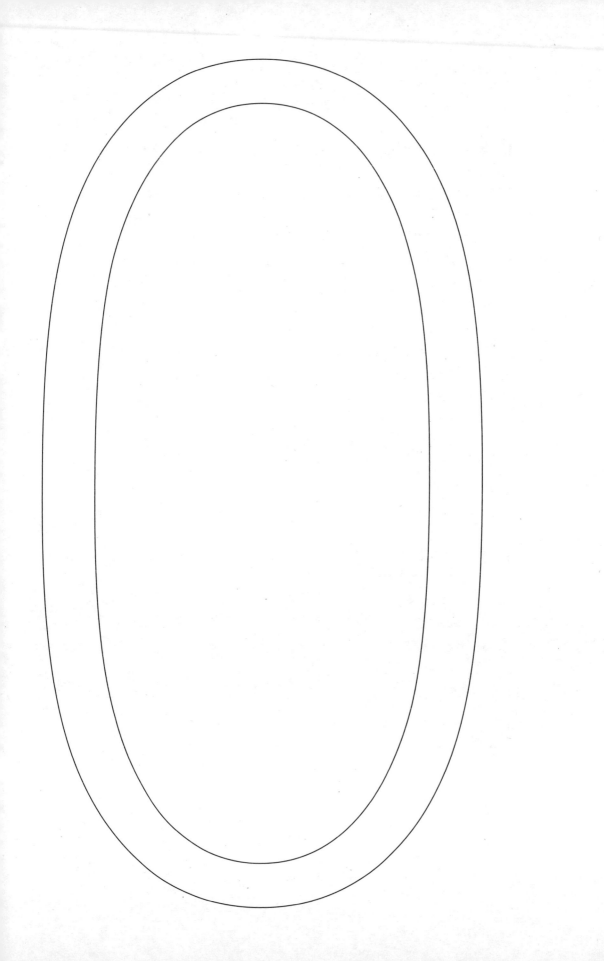

# 序章　什麼是線稿設計？

# O－01

## 怎樣叫「畫得好」？

### ≫畫不好的原因

　　大家都渴望畫得漂漂亮亮，但無論如何就是畫不好。這到底是為什麼呢？其實，畫不好是有原因的。請看圖1，這是我高中時期畫的圖。

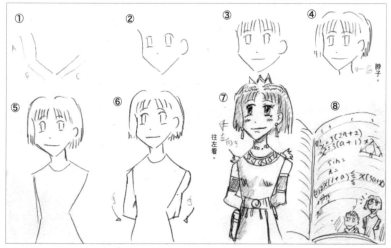

圖1　RIKUNO高中時畫的圖

　　①總之，先畫臉的輪廓。以前我覺得人物畫得可不可愛，全都取決於臉的輪廓。

　　②臉的輪廓畫好後，再畫眼睛。

　　③接著畫頭髮和嘴巴。

　　④既然畫好臉了，再來應該要畫脖子了吧。我想脖子的位置大概在這裡沒錯。

　　⑤畫好脖子後，接著畫出大略的身體。

　　⑥手真難畫，那就放到背後遮住好了。

　　⑦畫好了！但是跟電視上看到的好像不太一樣……對了，應該是因為缺少花紋和陰影，那我就繼續畫下去吧！嗯？似乎變得有模有樣了，看來我還滿厲害的嘛！是不是很有專業架式呢？要是擦掉就太可惜了，我要剪下來好好保存（⑧）！

　　……如果用這種方式畫畫，肯定畫不好。因為全憑自己的印象去畫，永遠只能畫出一樣的結果。之所以畫不好，原因就在於「不多多畫臉和手這類不會畫、不想畫的部分」、「不去看參考用的照片，吸收新的資訊」。

## ≫畫得好不好，取決於畫面中的訊息量多寡

所謂畫得好，是指畫面中含有大量訊息。增加畫中訊息量的關鍵在於：「對畫中事物瞭解到什麼程度？」圖1的訊息量極少，所以才稱不上畫得好。要是這樣說還不是很懂，那就請看圖A。

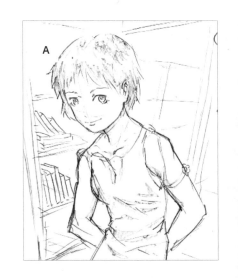

假如要現在的我畫圖1的⑦，結果就會是右邊圖A這樣。線條的多寡和圖1的⑦差別不大，但立體的訊息量──骨骼、透視、鏡頭、皺褶、陰影則相差甚遠。雖然這張圖還只是草稿，但訊息量卻比圖1多。換句話說，現在的我比起畫圖1的時候，「對畫中事物的瞭解程度」已經有所提升。

那麼，現在就讓我們分解一下畫中的訊息。

### B 先扎好根基

這個階段會完全決定骨骼的架構，因此扎好根基十分重要！假如根基歪掉了，之後就會像圖1一樣，不管加上多少細節都還是怪怪的。

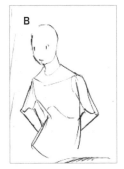

### C 加入透視的部分

這個階段會營造出立體感。圖C的線條是以兩條線表現出立體的方向，只要沿著這些線條描繪衣服便會很有說服力。此外，也能透過臂環的花紋和繃帶的纏法表現出立體感。

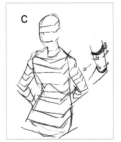

### D、E、F 記住每個部位的細節

當基礎打穩後，只要直接畫上眼睛和嘴巴即可，而每個部位也都有各自需注意的細節，若有餘力就記住這些細節的畫法吧！

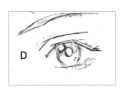

## ≫掌控各個部位的訊息

現在,要來學習一下該如何配置「各個部位」,以及處理細部的訊息。

### 在根基上描繪細部

在打好的根基上進一步描繪細節部分,而描繪時也有訣竅。如果像⑨這樣畫得很平面感,即便五官各個都很漂亮,看起來也會像是複製貼上的感覺。請參考⑩的做法,較遠處的眼睛畫小一點、嘴巴也有點弧度,並想像是把頭髮蓋在圓弧的頭上。

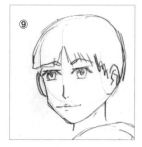

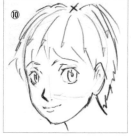

### 細部也要擁有立體感與訊息

如果每個細部都能畫出各自的方向與立體感,整張圖就會顯得更精美。像是⑪這樣,眼睛朝向側面、嘴巴朝向側面,若還有餘力便記住如何描繪陰影、牙齒、舌頭、眼睛四周眼皮的立體感、眼睛的結構、睫毛與眉毛的形狀等。

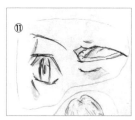

⑫畫得有點誇張,但當人物朝向側面時,所有細部的方向也要朝向側面(並記住仰角構圖時眼睛和鼻子的畫法)。當你能像⑬這樣輕鬆畫出立體的根基後,再記住衣服上的訊息(⑭)。服裝皺褶與陰影的質感、頭髮的反光與陰影,都能提升畫面的立體感。

### 總結

記住扎根基的方法 → 記住各個細部的畫法

初學者很可能會跳過建立根基的步驟,直接先記住自己喜歡的細部要怎麼畫。在你記住這些細部的畫法後,等到學會畫根基時就能順利描繪細部,所以記住細部的畫法也十分重要。為了能實際運用你所學的細部畫法,先來學習如何建立穩定的根基吧!

# 0-02

## 怎樣叫「畫得很生硬」?

### 》讓畫面變生動的方法

　　我在學校和動畫師的工作環境裡，經常聽到人們說「畫得很生硬」、「動作很僵硬」。雖然這些形容的語義有些不同，但都意味著缺少某些部分。不過，老師和前輩恐怕就只會說到這個分上，不會再講解得更詳細了。因為專業人士基本上沒有學過如何教人畫畫，很難用一句話表達清楚。那麼，現在就讓我們想想看，「畫得很生硬」到底是指什麼狀況?

#### 線條多 ≠ 訊息量很多

　　現在請你想一想，右邊圖①要怎樣才能變得更生動呢?到底缺了什麼呢?首先，就是訊息量不夠。乍看之下線條好像很多，但其實問題不在於線條的多寡，而是立體的訊息量不夠。

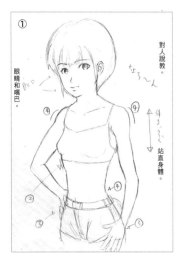

#### 留意各個部位的走向

　　圖①每個部位都朝著同一個方向。臉、軀幹、腰、胸、腹全都朝向相同的方向，因此即使線條雖多，卻給人一種「僵硬」的印象。當你能拿捏好每個部位的比例後，再來就試著改變所有部位的方向。所謂的改變方向，並非單純轉向右側、左側、正面等平面的方向，而是「軀幹偏向側面的左下方」這種立體的方向。

#### 增加立體的訊息量

　　當你行有餘力後，就試著像圖A這樣考慮骨骼的狀況，牽動身體各個部位。臀部在右下方而脖子卻在左上方，或是臉朝向右下方等。到這裡或許你已經開始覺得「也太難了吧!」不用著急，先慢慢看本書的說明，確實理解比較重要。

　　好了，這裡總結一下以上的重點。

**總結**

　①確認每個部位的長度比例。

　②略打草稿。

　③將各個部位的方向配置到立體空間當中（建立根基）。

　④考量骨骼的平衡、身體動作與重心（調整根基）。

　⑤決定視平線，替背景的透視預做準備、調整人物與背景的相互關係。

　⑥加上服裝、皺褶、頭髮、陰影與表情，這些部分也都要位於立體空間裡。

　⑦加上背景，完成。

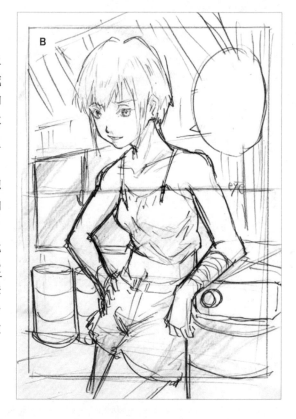

**訊息的設計圖左右了訊息量**

　　請看右側圖B。圖B的訊息量比上一頁的圖①多上許多，而訊息量的多寡正是決定一張畫「生硬」或「生動」的關鍵。透視和視平線的部分稍後再處理即可，要是一開始就決定好便會增添不必要的束縛，再加上畫面終究是以人物為主，因此應該優先描繪人物並決定整體的構圖。

　　當你的畫功提升後，就會不自覺地完成上面「總結」的項目。所謂擅長畫畫的人，就是那些能在不知不覺間完成這些項目的人。

　　我自己始終沒辦法一口氣畫出完整的線稿，因此我會先畫出像圖A那樣的草圖。草圖便是訊息的設計圖，決定了之後的繪畫走向。接著，我會拿張紙疊在草圖上，描出線條。也就是說，我會把上述項目分成兩階段進行。某些情況下甚至需要畫出多張草稿。

**繪師增強功力靠的是「加法」**

　　和圖①相比，應該能明顯看出圖B的故事性、人物特色、姿勢重心、身體柔軟感、服裝質地、鏡頭位置、背景、陰影等訊息都有所增加。畫好雙眼後，還可以再把眼睛往左右彎曲，增添各種元素。順帶一提，我會將圖B描到另一張紙上，進一步處理髮梢、指甲與其陰影，還有睫毛、鼻孔、嘴唇的陰影，耳朵，衣服的質地。

　　精進畫功就好比數學的加法，只要第一步成功了，接下來第二步、第三步就會愈來愈順手。假如無法輕鬆完成第一步，就沒有足夠能力應付接下來的步驟，於是便很難精通了。我要再次強調，所謂畫得好是指畫面中含有大量訊息，並非在於線條的多寡。講得更精確一點，這一切取決於你對畫面的瞭解程度有多少。就讓我們透過本書，學習、瞭解並體驗各種繪畫技巧吧！

# 0－03

## 什麼是線稿設計？

### »用很少的線條表現出立體感

如果直接照著相片畫出真實人類的模樣，作畫者便無法如願畫出想要的畫面。另外，像鉛筆素描之類的繪畫本身線條過多，若不經過簡化便無法實際運用在工作上（對於動畫師、設計師、漫畫家與插畫家而言）。

這個時候，我們便需要擁有「線稿設計」的能力：用很少的線條表現出立體感，將原有訊息轉換成精簡線條的方法。

如果能畫出簡潔且能廣泛運用在各方面的立體線條，使用上就會非常方便。

### 設計能力和素描能力

線稿設計不只是把想畫的對象物畫成線稿就好，要是不畫得帥氣、迷人，那就沒有任何意義了，為此便得具備設計的能力。相反地，假如畫得帥氣又迷人卻缺乏立體的訊息，便無法廣泛運用在各個方面，導致作畫困難或無法量產，因此也必須同時具備素描的能力。

### 素描是基本能力

思考要將哪些訊息轉換成哪種形式，便是線稿設計應有的基本能力。若想具備這種思考能力，便要擁有素描的基礎。圖①和圖②示範了「線條多」和「線條少」的繪畫對比。線條少的那方仍以少許的線條充分表現出立體感，並沒有減少立體的訊息量，而且還比素描更簡單、更好畫。而「很好畫」便是線稿設計的優點之一。

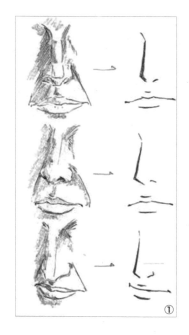

①

スッキリ

清爽多了。

②

## ≫線稿設計的重要性

接下來，要用更具體的方式介紹何謂線稿設計，不過在介紹之前，要先聊聊線稿設計的文化背景。為什麼現在線稿設計這麼重要？線稿設計有哪些用途？就讓我們來看看吧！

### 從美術史的角度看線稿設計

本書介紹的是「漫畫與動畫等日本文化的線稿繪製技術」，經常有人問我：「這類繪畫在美術史應該歸到哪一類？」（這類問題主要來自五十歲以上的朋友，我猜是因為年輕一輩從小就習慣現在漫畫和動畫的作畫方式，所以不曾想過這類問題）。總之，這些人恐怕是想學畫現在網路相當盛行的漫畫與動畫般的畫風，但不清楚、也無法理解這類繪畫到底屬於哪類的畫。對於學習繪畫而言，這是一個非常重要的問題。

漫畫和動畫的線稿看起來確實有一點浮世繪的影子，有些美術理論會把浮世繪文化和漫畫的表現方法連結在一起，但從技術層面來看，浮世繪屬於版畫，所以嚴格來說兩者不太一樣（雖然的確有滿多相似之處，但在技術理論上差異頗大）。我自己覺得動漫的表現手法比較接近十九世紀後半的印象派繪畫，先是和印象派一樣將想畫的對象物用抽象的方式掌握後，再選擇「用線條的方式表現的一種美術表現手法」——這就是現在的動畫與漫畫。

於是，動漫便需要以線稿的方式確切掌握對象物的立體感（素描、寫實主義），以及品味獨到的抽象表現（設計）技術。因此，業界人士總是會說「素描很重要」、「想要做出好的設計，就得鑽研多項領域」。

### 以「線條」為主體的表現方法

雖說線稿需要具備素描的技術和設計的品味，但主要的視覺表現手法在於「線條」。本書便將這套技術理論稱為「線稿設計」。學習線稿設計可以說是精通現代於網路盛行、代表日本文化的繪畫（動畫與漫畫風格的圖畫）的捷徑。我們不需要苦思到底該學習哪個領域的美術，只要想成「學畫漫畫與動畫的圖＝學習線稿設計」，這樣學習起來應該就會容易許多。

以網路為中心蓬勃發展的漫畫、動畫與插畫等「線稿繪畫的文化」，可統稱為「線稿設計的文化」。

那麼，為什麼線稿設計的表現方法在現代會如此流行呢？

### 可量產是一大優點

原因在於：可輕易量產。

我以前學過油畫，要完成一幅大型油畫，有時需要花上半年的時間。用廣告顏料和噴槍製作一張海報，有時候也要花個三天。

不過，如果是以線稿繪製相同的景物，五分鐘便可全部完成，不只如此，甚至還能使用各式各樣的表現方法，也比較容易掃描到電腦裡、進行後續加工，而且畫材還很便宜。由於是以線條呈現立體感，因此上色也比較簡單。憑藉一人之力便能完成，只要學會相關技術就能輕鬆辦到，同時也比較容易表現出故事的趣味性。

線稿具有「能輕易量產」的優點，表示很容易運用到商業領域。也就是說，線稿比較容易換取金錢。透過線稿設計所表現的繪畫本身便是一份設計圖，因此比較容易主張自身的著作權，後續要進行商品化也很容易。從商業角度來看，線稿也較容易申請設計專利。

## 》線稿設計的可能性

在「容易運用於商業活動中」的優點推波助瀾下，線稿設計成為一種相當流行的技術手法。

儘管如此，市面上卻始終沒有一本正式的線稿技術理論書籍，因為線稿打從一開始便以通俗的姿態問世，因此社會上普遍不把線稿視為重要的文化財產。連我自己也無法確切斷言，往後日本經濟將會如何定義線稿。

不知不覺談到文化層面去了，現在讓我們重新回到技術層面。我希望各位能明白，在學習繪製動漫畫的線稿一事上，「線條」扮演著極為重要的角色。動漫畫的基礎，就在於以線條為主的線稿設計。換句話說，只要能用線條設計並呈現出迷人的繪畫，以二維空間表現出三維空間的景象，那就沒有問題了。而為此便要理解三維空間的「立體感」，學會如何運用「線條」設計畫面，並運用自如。確實建立以上觀念，是瞭解線稿設計、提升繪畫功力最重要的關鍵所在。唯有瞭解這一點，才能更加深刻體會本書所介紹的線稿設計的世界、從中得到更多的收穫，盼各位謹記。

# 第一單元　線稿設計的基礎

本單元將介紹線稿設計的基礎：「線條」、「空間」與「人物」的畫法。
線稿在動畫、插畫與漫畫領域裡特別重要，
讓我們來看看線稿究竟建立在怎樣的理論之上吧！

# 第1章　描繪線條

# 1－01

## 立體線

### ≫用線條的強弱增加訊息量

「立體線」是一種提升畫面密度的表現手法。藉由賦予線條強弱的方式（而不是直接一筆帶過），不上任何陰影、單憑線條呈現立體感。從細線到粗線各種類型的線條都要畫得出來，假如只會畫粗的線條，表現空間便會大幅受限。只是替線條增添強弱，便能讓平面的畫面顯得更立體。「立體線」就是線條的強弱表現。

**訊息量會根據線條強弱而改變**

請看右邊兩組圖。①和③只是一筆畫過的普通線條，但②有的部分較粗、有的部分較細，這麼一來訊息量便是①的兩倍。④則是有的部分較粗、有的部分較細、有的部分消失不見，因此訊息量等於是③的三倍。

我想各位應該可以明顯感受到，②和④比起①和③這種一筆畫過的線條，擁有了更強烈的立體感。

這種根據線條強弱（粗或細）增加訊息量的手法，所描繪而成的線條便稱為立體線。最近流行的塗黑陰影、以加粗輪廓的方式強調畫面、漫畫中想為人物的輪廓增添強弱時，都會用到立體線的技巧。

## 增添強弱的方式

　右圖是人的臉部（眼睛以下的部分）。雖然嘴唇是很容易辨識的部位，但若未增添強弱，表情就會顯得很單調。事實上，嘴唇周邊區域在整個臉部當中算是起伏相當豐富的部分。有較深的凹陷處就會出現陰影，只要將這些部分畫得粗一點，便能表現出較陰暗的感覺。我們可以用線條的強弱帶出不少訊息量。

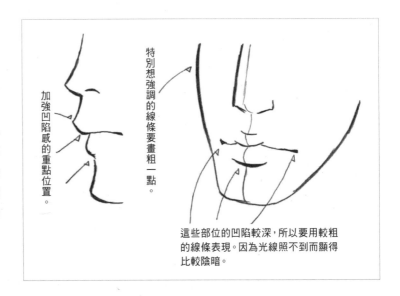

特別想強調的線條要畫粗一點。

加強凹陷感的重點位置。

這些部位的凹陷較深，所以要用較粗的線條表現。因為光線照不到而顯得比較陰暗。

立體線不只用於臉部，也經常用於描繪人體。

下圖是以立體線繪製的範例圖。

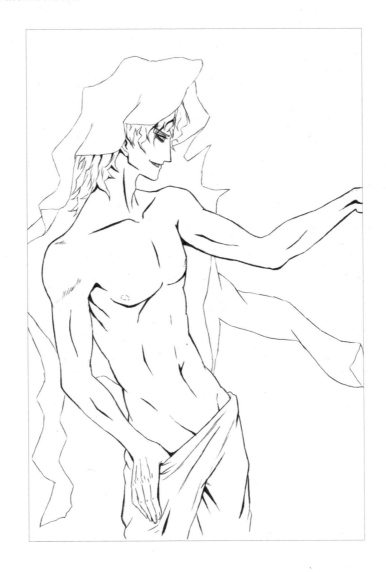

## ≫線條的品質

　既然講到了立體線，這裡再順便談談如何分辨
線條的好壞。如果把線條看成是一種商品，經過加
工後便能成為賺取金錢的媒介，那麼，怎樣的線條
才稱得上是好的線條呢？

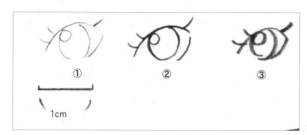

①很淺②很深③很粗。

### 怎樣的線條才算好？

　直接從結論來說，在插畫、動畫與漫畫領域上，都以纖細且顏色深邃的線條
為佳。以上圖而言，就是②的線條了，也就是最中間的那隻眼睛。順帶一提，這
隻眼睛實際上的大小是一公分。

　如果要掃描到電腦後上色，不管是又細又淡的線條，還是最右邊這種太粗的
線條都不恰當。

　以動畫業界而言，原畫若畫成③的線條倒也無妨，但當你用③的方式描繪
後，會被作畫監督修改成②的狀態。即使你只是畫興趣的也一樣，因為②掃描
到電腦後看起來會比較清楚，也比較容易進行後續處理，因此纖細而深邃的線
條才是好的線條。看看上圖的睫毛便能明白，②的線條比③的粗線更能表現睫
毛尾端纖細的訊息，要是線條全部都很粗，訊息量便會減少。只要想像現在要
用這三種線稿上色，應該就很容易明白了。今後畫圖會愈來愈需要掃描到電
腦，像②這樣纖細且深邃的線條是最理想的，請以這樣的線條為目標。

　若要用鉛筆畫出②的線條，便需要專業製圖用的削鉛筆機（售價介於五千到
一萬日圓的昂貴電動削鉛筆機）。假如要使用自動鉛筆，選擇0.3㎜的2B筆芯
便能畫出這樣的線條，不過自動鉛筆的碳粉覆蓋範圍極窄，在構圖階段打草稿
時畫的速度會很慢。

　在打構圖草稿時先用柔軟的鉛筆快速畫好，再用自動鉛筆重新描一張圖並
進行細部修正，或許是最理想的做法。

# 1－02

## 交疊線

### ≫單憑線條表現出遠近感

　　再來要學的是「交疊線」。這是將兩條線彼此交會，表現立體感的方法。雖然專業人士平時早已用慣，但一般人似乎意外地不熟悉這項技巧。說不定你的強勁對手便使用了這種線條技法喔！請記得仔細觀察一下。

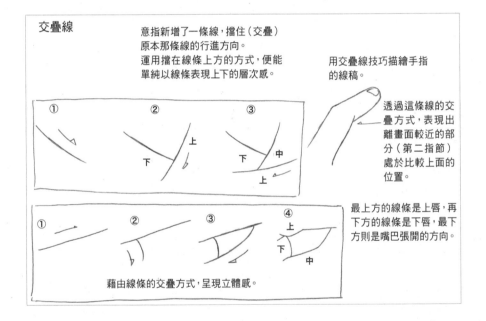

### 交疊線的畫法

　　請看上圖。這些線條彷彿阻擋在其他線條前方般，彼此交會在一起，這就是「交疊線」。在線的上方疊上另一條線，便能營造上下的層次感。請看圖中所畫的手指，第二指節的內側部分便運用了交疊線技巧，只是這樣做就能表現物體的遠近感。

　　下方四角形方框內的①～④圖片，藉由用交疊線描繪下唇和上唇的形狀，表現出嘴巴內部與嘴唇等部位的立體感。

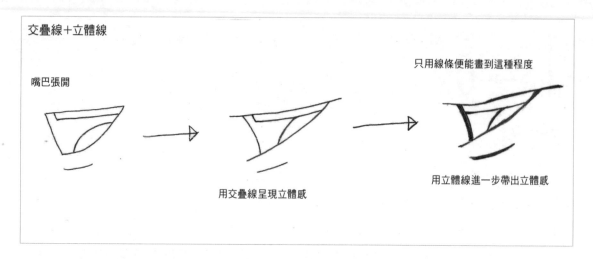

交疊線＋立體線

只用線條便能畫到這種程度

嘴巴張開

用交疊線呈現立體感

用立體線進一步帶出立體感

　　上圖同時使用了立體線和交疊線，兩者並用顯得格外立體。交疊線能表現線條的前後關係與遠近感，立體線則透過強調強弱的方式，表現畫面的質地與陰影。看到這裡想必你會發現，其實只用線條便能表現出相當細膩的立體感。「雖然只是草稿卻看得出畫得很好。」讓人有這種感覺的作者，都深知線條的各種技巧。

## ≫用交疊線描繪皺褶

　　接下來，要介紹交疊線的應用法「躍然紙上的皺褶」。請看下圖。

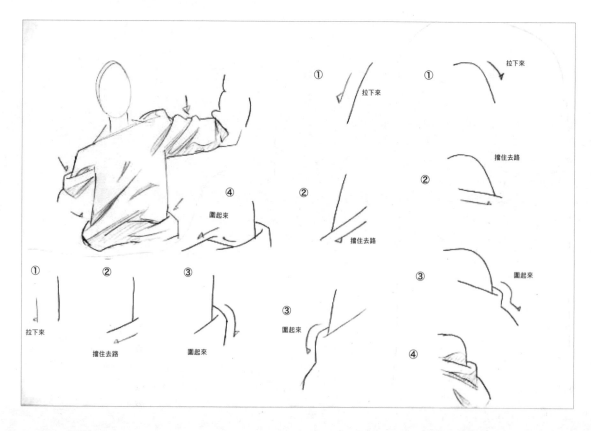

畫法整理如下：

①拉下一條線。

②畫另一條線擋住①的行進方向。

③在①的後方畫一條③的線，圍住①②交會的地方。

④加上陰影後，皺褶便顯得很有真實感。

　　觀察一下最近當紅的動畫，會發現現在很流行這種衣服皺褶的畫法。請你不留痕跡地將這種畫法加在你原本習慣的皺褶畫法當中。除此之外，衣服的皺褶還有其他多種畫法，你可以自行開發與研究，讓自己的皺褶畫法更加豐富。

## ≫替線條的「前端」增添變化

　　仔細觀察畫功好的人所畫的畫便會發現，同樣一條線卻含有大量的訊息。

### 用一條線帶出差異

　　以嘴巴的線條為例，不要單純畫成直線，而要將前端的線條畫得特別深、特別粗，或是讓線條微微彎曲、突出、拉長、露出縫隙等。當然，這些畫法必須建立在對素描與骨骼的正確理解上。不會這個技巧的人，只是一條線的訊息量便輸給了畫功好的人，因為從一條線便能看出技術的差異。下圖可以讓各位清楚明白兩者之間的差異。

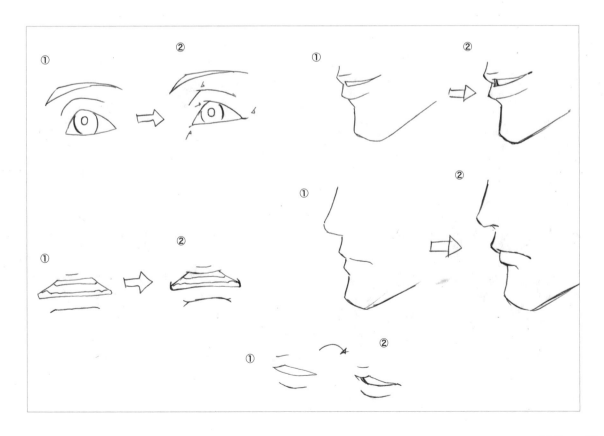

①都是畫得不太好的範例。只要像②稍微下一點工夫，看起來就會精美許多。如果你想畫動畫，當你要描②的原畫時，請注意不要直接一筆帶過，畫成像①的狀態。或許你會覺得①和②看起來好像只差了一點，但實際上當完整的人物成型後，兩者看起來會有很大的差距。

描繪交疊線與立體線看似簡單，但其實需要具備相當多的知識與經驗。請你仔細觀察各種線稿，認真學習。

動畫與漫畫的工作者都必須描繪大量的圖，因此會盡可能用較少的線條來表現人物特色。當線條數量的訊息減少後，若無法充分表現線條品質的訊息量，畫面就會顯得很遜。線條愈少就愈該留意細節。仔細觀察就能發現，那些很會畫畫的人總是用「線條的前端」塑造差異。請你多多學習，以訊息量的多寡取勝。

## ≫正因為線條少，所以才要用交疊線和立體線取勝

下圖以本書吉祥物「圓圓」和「河豚兒」示範交疊線和立體線的使用方式。

圓圓和河豚兒身上的線條都很少，看起來好像很容易畫，但其實要畫出活靈活現的動作可是相當困難的。其實，為圖畫妝點特色的祕訣就在於交疊線和立體線。尤其是線條特別少的圖，懂得使用這種技術與否，將帶來極大的差異。交疊線和立體線是動漫畫等線稿作品經常使用的技巧，請你一定要學會。

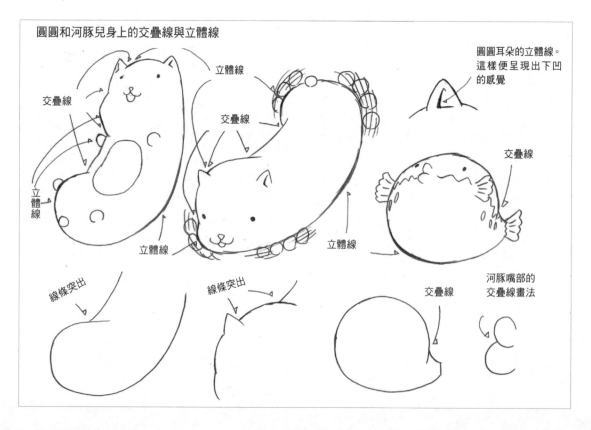

圓圓和河豚兒身上的交疊線與立體線

立體線　交疊線　立體線　立體線　交疊線　立體線　線條突出　線條突出　交疊線

圓圓耳朵的立體線。這樣便呈現出下凹的感覺

交疊線

河豚嘴部的交疊線畫法

# 1-03

## 主線和輔線

### ≫只用線條設計畫面

　　顧名思義，這一小節要介紹單純用線條表現畫面的設計手法。主線是構成輪廓的線條，輔線是運用筆觸或陰影來展現質地的線條。想像一下《航海王》、《七龍珠》、《火影忍者》等作品，或許就很容易理解了。下圖是用「主線和輔線」所畫的線稿設計範例。

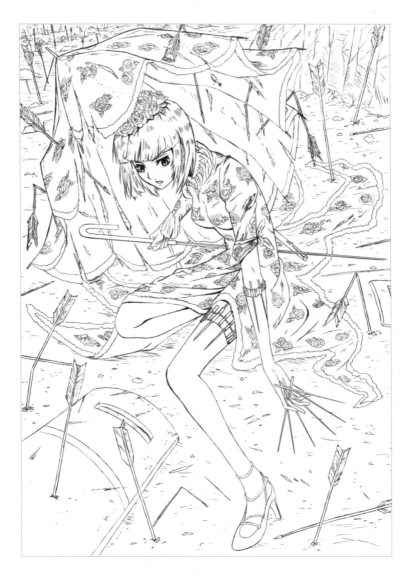

## »「位於少許線條的下方」理論

　　雖然主線和輔線屬於相當基礎的理論，但卻是非常重要的作畫技巧，一定要確實學會才行。正如上一頁提到的那幾部作品，漫畫的圖必須用最少的線條表現出真實感，反過來說，要是用了很多無意義的線條，畫面就會變得很奇怪。請看下方A～D的圖。

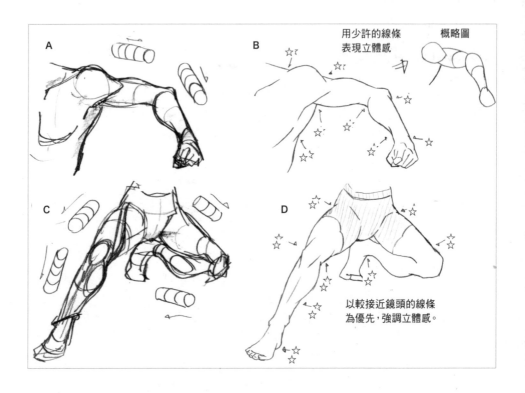

　　作畫時必須像A和C這樣先充分理解物體的結構，瞭解物體是由哪些細部所組成、哪個部位的位置比較前面。旁邊畫的那個像是毛毛蟲、汽油桶的手臂，簡單表示了該部位的透視方向。理解了之後，再用更少的線條畫出來。接下來就是重頭戲了。

　　請看B、D圖中有☆符號的地方。這些線條都位在另一條線的上方，運用了「交疊線」的技法。交疊線的規則是「位置較接近前方的線條，要畫在後方的線條上面」，只要運用這項技巧作畫，便能用少許的線條表現立體感。一般人在看到B、D的圖時，大都會認為作畫者是用自身的設計品味畫出來的，或認為是作畫者的畫風或作畫習慣，但其實這是確實建立在交疊線的理論基礎所繪製而成的。所以，若想直接仿照B、D畫出一樣的畫，便會相當困難。B、D的線稿設計是以A、C的訊息為基礎，如果你直接模仿喜歡的作者所畫的圖，卻始終畫不出一樣的感覺，原因就在於你只看到對方畫的B、D，並沒看到A、C的階段。由於不瞭解線條的上下關係，於是便在重要的部分把線條的上下位置畫反，導致畫面立刻就變得很奇怪。當線條一少，稍有一點作畫問題都會格外醒目，因此要用少許線條畫出精美的圖是非常困難的。從現在開始，作畫時都要記得好好思考「哪個部位比較接近鏡頭」和「哪條線應該要畫得比較接近鏡頭」。

## »動畫的骨骼

　　動畫與漫畫無法做出漸層效果，懂得在適當位置用線條表現就顯得很重要，也因此現實中的骨骼和動畫裡的骨骼自然會有所不同。

　　不過，若不仔細比較兩者的差異，便很容易陷入作畫的陷阱裡。畢竟現實情況並不適用於動畫和漫畫領域，因此外觀是否好看自然成為優先考慮的重點。下圖畫的是人類的頭部，這邊要用該圖簡單解說一下骨骼的線稿。

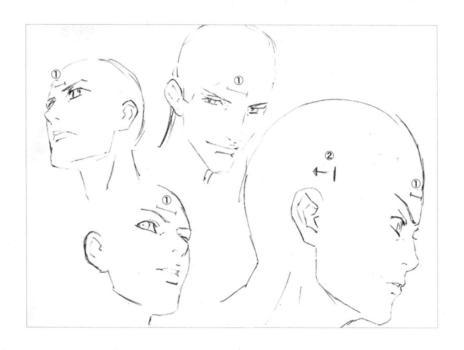

　　①和②各自代表特定部位的距離。①是鼻子到眼睛的距離，②則是耳朵的位置，根據人的臉部方向與表情不同，每個部位在畫面中的距離也會不時變化。當然，①和②的距離必須建立在素描的基礎知識上，也就是說，必須確實瞭解人物的骨骼結構。要是不知道自己現在所畫的部分實際上是人體的哪個部位，根本沒辦法進行動畫的角色設計。

　　上圖是特別聚焦於骨骼的範例圖，本書第三章〈描繪人物〉的篇章中，將介紹更詳細的人體各部位畫法，這裡只是稍微帶過，先讓各位瞭解掌握骨骼結構的意義（難度有多高）。

# 1－04

## 陰影線

### ≫陰影的線稿設計

　畫陰影也屬於線稿設計的一種，但並非直接描繪陰影，而是將陰影也納入設計的一環。下圖是最具代表性的陰影線稿設計「反轉陰影」。圖中箭頭表示光線來自畫面的左下方。

光

## ≫陰影的畫法

### 基本的三角形陰影

　　現在我要具體說明陰影的畫法。動畫和漫畫裡的人物經常會加上陰影，其實背後遵循著一定的原理。

　　首先，就從基本款三角形陰影開始說起。動畫風格的畫中經常會看到這種陰影，現在讓我們來看看人物臉頰上的三角陰影是如何形成的。

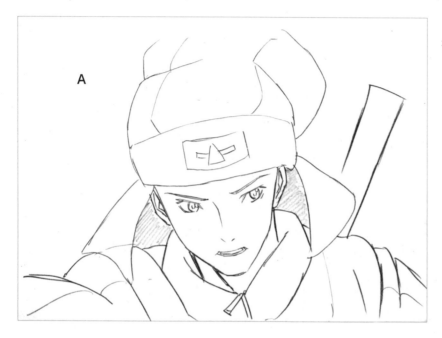

　　請看左邊的圖A，這是沒有任何陰影的狀態。

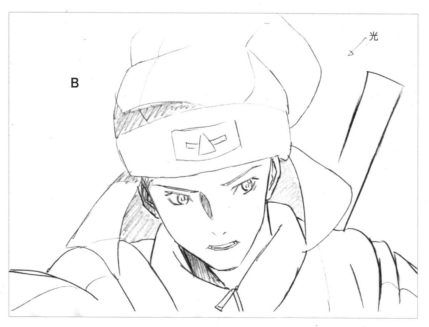

　　左邊的圖B以設計的角度加上陰影。由於陰影畫得太多會讓畫面變得太寫實，因此有時某些作品會刻意減少畫面中的陰影。

　　這張圖便是只在重點位置上陰影，以最少的線條表現光源方向與立體感。

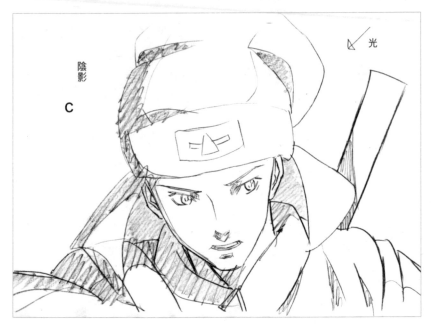

左方圖C的陰影是稍微寫實一點的版本，和圖B的陰影不同，圖C的陰影遵循了自然法則。

上陰影的目的可分成以下三點：

①表現光源位置（以圖C來說，光源在右上）。

②表現立體感。

③營造情感或人物與場景的氛圍。

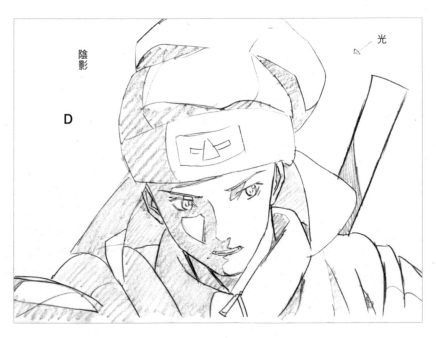

由於這些因素的緣故，使我們一定得用到陰影，當然有時也會因為作品需要而刻意加上陰影。

左方圖D是光源在更後方的位置。儘管都是相同的畫面，但當陰影加到這個程度便顯得相當寫實。這時臉頰部分出現了三角形陰影。

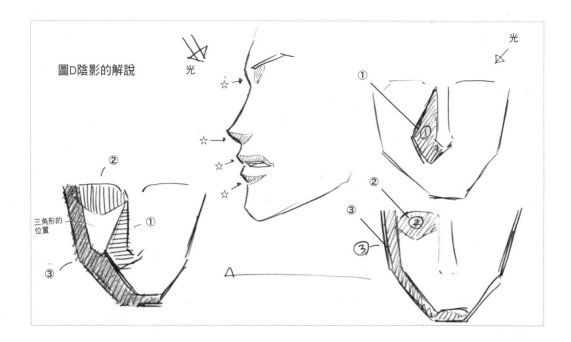

## 陰影的畫法：總整理

現在讓我們搭配上圖，複習一下三角形陰影的畫法與原理。

正常情況下光線是來自上方（白天時光線所造成的陰影），這時陰影會出現在打星號的位置（每部作品多少有些不同，但基本上就是這種感覺）。你也可以看著鏡中的自己，觀察陰影會出現在臉部的哪些地方。

再來，如果是來自右上角的強光，就要按照以下④個步驟描繪。

①畫出鼻子的陰影。
②在眼窩處畫上陰影。
③沿著臉部的輪廓畫出陰影。
④在上述的①～③三塊陰影上，再加上星形符號處的陰影。

只要把這四個區域的陰影重疊在一起，三角形陰影就出來了。

當然，有時候根據情況不同，也不會剛剛好是三角形，所以不能不由分說地每次都把照到光的區域畫成三角形。反過來說，只要記住了臉部各個部位的陰影呈現方式，便能自由自在創造出各種角度與光源所產生的陰影。千萬記住：陰影並不是根據個人風格或作畫習慣隨意加上的，而是建立在實際的理論基礎上。就算要塑造個人的陰影風格，還是得先理解背後的原理，這麼一來，才能畫出作畫者與觀眾雙方都能接受的圖。

假如你之後有機會速寫，請特別留意哪些地方會出現影子，會讓你獲得更多的收穫。漫畫與動畫的圖，便是將實際情況經過設計後的表現手法，至於能畫得多有型，就要看作畫者的個人品味了。剛開始的階段要嘗試畫出各種陰影，一邊玩一邊練習。只是加上陰影，畫面看起來就和平時大不相同。

## ≫線稿設計與現實世界的差異

### 「挑選線條」的技巧

　　有些人雖然畫了許多素描，但動畫或漫畫的圖卻始終畫不好。簡單來說，原因在於實物與動漫的線稿是完全不同的。

　　前面我已經提過，動畫與漫畫的線稿必須使用很少的線條，因此便必須學會「挑選線條的技巧」。

　　「照片中的畫面擁有大量的線條和訊息量，而且是最正確的，如果畫成這樣應該算是畫得很好吧？」或許你會這麼想，但其實並非如此。把照片拿來參考當然是很好，但根本無法直接照著畫。現在我們要實際比較一下真人照片和線稿的差異，並複習第一章所學的線稿設計技巧。

### 留意照片與線稿的差異

　　首先，請看圖A的照片。只要用油畫、壓克力顏料與噴槍便能臨摹出貼近照片的畫面，但這樣做無法量產。由於我們現在要學的是畫動漫類型的圖，因此必須化為線稿才能製作成商品。

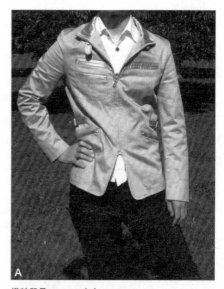

　　假如現在我們的目標是正確臨摹出照片的畫面，我們可以用Photoshop等修圖軟體調整照片。比方說只要提高畫面的對比，看起來就會很像臨摹而成的圖像。

A

模特兒是RIKUNO本人。

　　於是，便得到了右方的圖B。若用鉛筆精密地臨摹照片，差不多就會畫出這個樣子。由於現在是使用Photoshop加工製成，因此可說是臨摹得完全一模一樣。

　　而動漫畫需要用線條表現人物的輪廓。也就是說，照理只要調整圖A的對比、得出圖B，再將圖B最黑的部分轉換成線條，就能畫出具真實感的圖了。

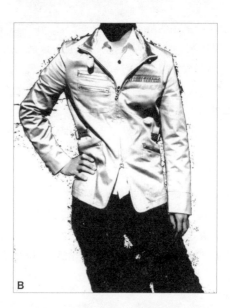

B

## 現實（真人照片）和線稿的畫法

下圖①是以上一頁的圖B為基礎臨摹而成。

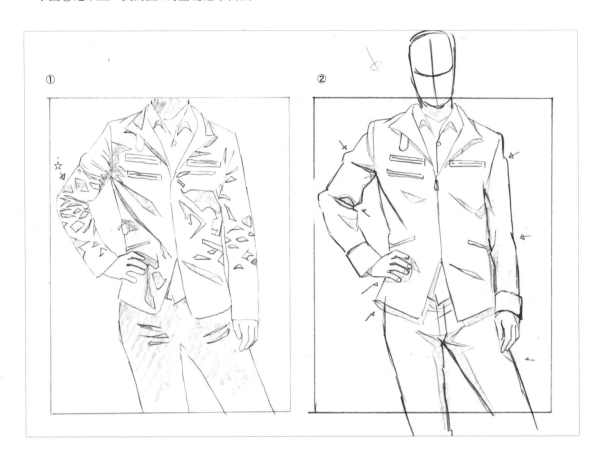

雖然圖①就設計的角度來看倒也沒什麼不好，但問題是線條實在太多了，而且很多部分讓人看不明白，像是☆符號部分的皺褶就太過複雜，其實這裡的線條不需要這麼多。要盡量用簡潔且能表現立體感的線條描繪。

接下來，就是將真人照片轉換為線稿的具體過程。

首先，經過簡單的整理後變成圖②這樣。將線條精簡一番，只留下關鍵的線條。為了讓人容易理解，同時也在箭頭所指的數個部分做了修改，像是在手肘附近的位置加上皺褶，讓人能清楚知道手肘在這裡。總之，將整張圖重新修改成讓人容易理解的模樣。

不過，這樣還是令人不太滿意……
感覺好像被原本的照片牽著鼻子走，顯得很僵硬……

於是，我又做了一番修改。

這是我的完成圖。

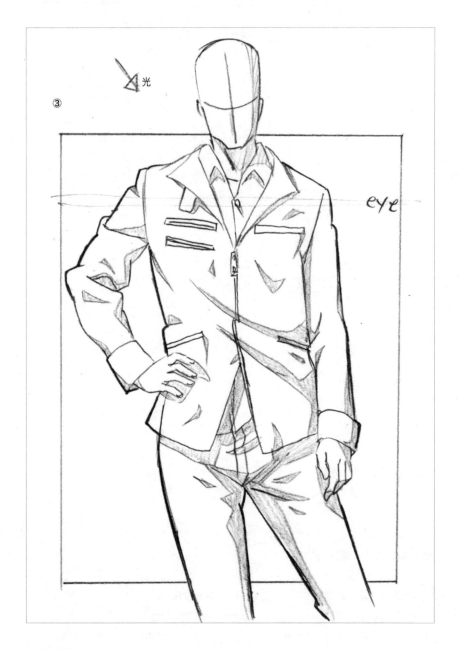

## 線條要簡潔

光源重新設在適合用來畫畫的位置。這麼一來，整體的服裝皺褶方向和施力狀態，應該都變得清楚許多。

現在比較一下這張圖和原本的照片（圖A），你覺得哪一張圖比較簡單易懂呢？雖然照片的皺褶比較真實，但實在太不規則了，還有許多不必要的線條，因此畫成圖畫時，應該要轉換成像上圖這樣簡潔的版本（每個人對線條處理、服裝皺褶和陰影的畫法都不盡相同，因此請將本圖看成是一個例子。而不同時期也會流行不同的陰影或服裝皺褶畫法）。

## ≫線稿設計與現實世界的差異

**直接按照實際情況作畫，看起來似乎不太正常！**

　　請看右邊的圖①，這是人們常做的抱胸姿勢。雖然這個姿勢在現實世界並不罕見，但要畫成圖卻相當困難。而且，圖①的左手看起來好像沒有連在一起，這是因為袖子下垂的面積很大，所以會給人這樣的感覺。不過，雖然現實中的畫面確實是這樣，但要是直接畫成一模一樣的圖，手看起來就會歪得很嚴重。

　　圖①是因為漸層、大量線條與畫面的細緻度而顯得很寫實，但如果以線條較少的線稿方式作畫，就算畫得再細膩周到，看起來還是會很怪異。

　　圖②是提高照片的對比度，處理成類似仿真畫的感覺，輪廓變得非常清晰。

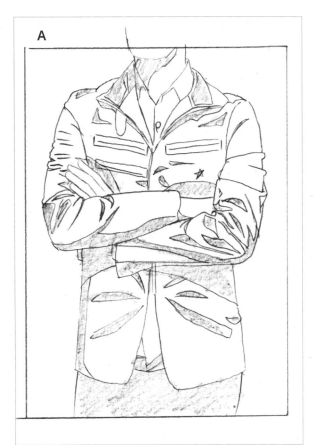

**按照實際來畫會顯得很胖？**

　　請看左邊的圖A。你覺得怎麼樣呢？看起來是滿寫實的，不過……

　　衣服的皺褶太多而顯得很雜亂，對吧？若能用更少的皺褶有效率地表現立體感，肯定會更好。

　　關於服裝皺褶的施力狀態，確實可以參考圖A。

　　不過，身體的部分是不是顯得很胖呢？

## 訊息符號化

　　這種情況相當常見，或許各位也曾有過類似的經驗。舉個例子，也許你曾在雜誌上看到一張有型的模特兒照片，於是直接放張紙在上面描摹，最後畫出來的身材卻顯得很臃腫，花了一番工夫卻得到失望的結果。

　　由於真人照片本身帶有漸層（陰影），所以即使線與線之間的距離很大，整體看起來依然纖瘦。相反地，動畫與漫畫女主角的雙腿比例要是直接轉換成真人的模樣，看起來就會細到像竹竿一樣。不過，這麼細的腿在動漫圖中反而剛剛好。

　　之所以會有這種情形，原因就像上面提到的，由於漸層等訊息所造成的誤差，導致看起來有所不同，而這也可謂是線稿在先天上的限制。若想學會設計線稿，就該懂得將訊息進行某種程度上的符號化。

## 讓線條簡單易懂

　　好了，言歸正傳。以上一頁的圖①照片為基礎畫成的圖A，雙手抱胸的姿勢顯得很扁平、姿勢很僵硬，整個人看起來也很胖。所以，我要從這些部分開始著手修改，先是畫成草稿的狀態。請看右邊的圖B。

　　上一頁圖A的手太大而顯得很礙事，身體的輪廓則呈現四方形，彷彿像是水桶腰一樣，令人不甚滿意。雖然相片上的圖像確實是如此，但線稿畫成這樣並不好，感覺稱不上是一幅畫。另外，我還額外加上了頭部和大腿。畫面是不是變得更簡單明瞭了呢？

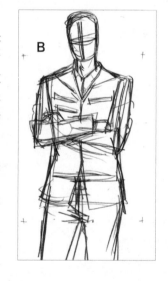

　　圖C是以圖B的草稿為基礎，再加上大幅修改而成。

　　把手改得不像斷掉的樣子，並將腰和腹部的下凹感、手肘與姿勢的施力狀態改得更簡單易懂。臉部也加上了表情。

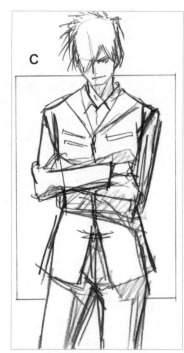

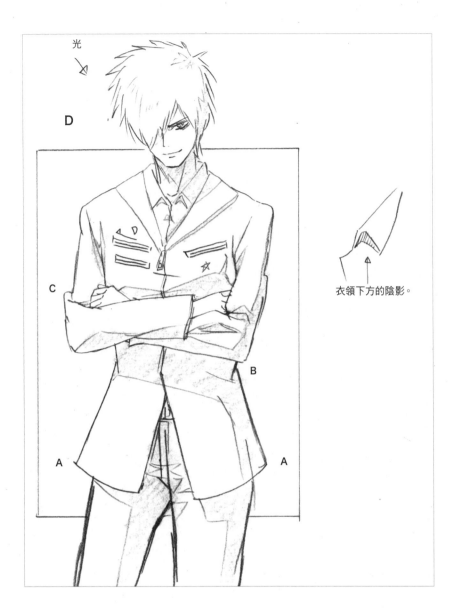

光

D

C

B

A            A

衣領下方的陰影。

## 線條的取捨

　　好了，這就是完成圖。陰影的部分畫得更加簡單易懂，讓人更容易感受到立體感。雖然口袋應該是呈水平狀，但雙手抱胸時施力導致口袋彎曲，於是我進一步強調了口袋扭曲的狀況。另外，為了讓輪廓看起來更帥氣，我把衣角加寬了。至於胸前衣服微微隆起，則是因為雙手抱胸推擠衣服造成的，圖①的照片也呈現這樣的狀態，我繼續沿用了。而領口下方的陰影，也直接沿用了相片中所呈現的狀態。

　　對於現實中的元素，能沿用的便沿用，不能沿用的便轉換成適合的方式呈現，這就是線稿設計重要的思考方式。

　　先是充分觀察真人照片中服裝皺褶的走向，接著像圖D一樣，用一條清楚明瞭的皺褶表現出來。雖然大幅更動了原本照片所呈現的樣貌，但卻變得更像是一幅畫了，雙手看起來也確實是抱在胸前的樣子。看到這裡，你覺得如何呢？是不是更明白現實和動漫畫之間的差異了呢？

# 第2章　描繪空間

# 2－01

## 毛毛蟲理論

### ≫如何提升空間的掌握能力？

　　當我們要描繪動態的人物或空間時，必須擁有掌握畫中空間的能力。要培養這項能力相當困難，而毛毛蟲理論便是專門用來培養這項能力的作畫技巧。現在就請你練習畫畫看簡單好畫的毛毛蟲。

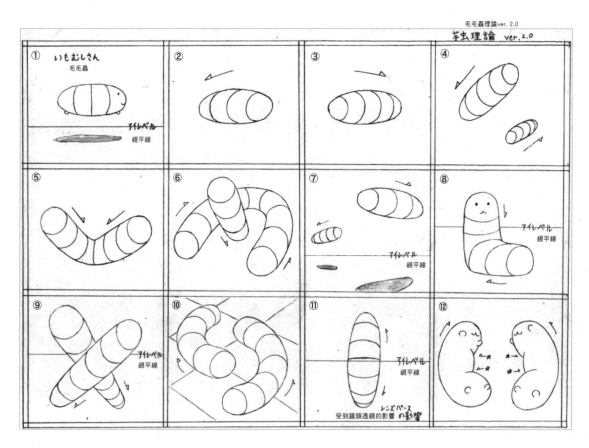

下圖是應用毛毛蟲理論繪製的範例圖。圖中是橫條紋的大腿襪，對照這張圖應該可以很容易理解上一頁毛毛蟲理論所講的立體表現手法。

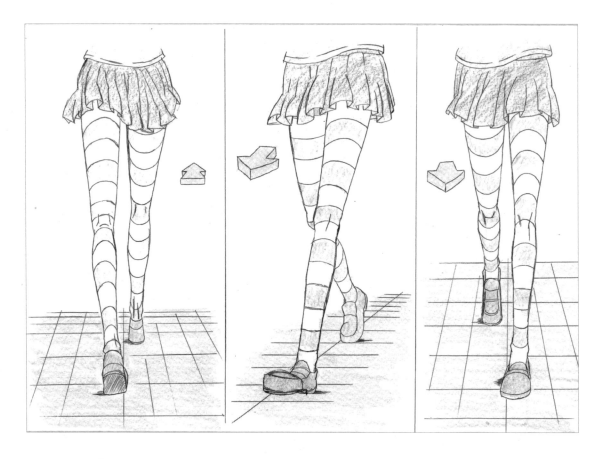

　　那麼，現在要用上一頁的圖片為基礎，依序說明毛毛蟲理論。

　　①畫一個橢圓，這是毛毛蟲妞妞。

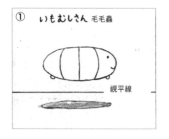

　　②畫上宛如切片般的線條。這些環狀線條非常重要，一旦學會這個方法畫技就會大幅進步，請好好學起來。只是這樣畫，①的圖便頓時產生了立體感。你說是不是呢？

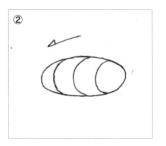

③的線條方向則和②相反，改成朝向後面。

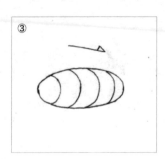

這裡的關鍵在於是否能確實明白「只要將環狀線條畫往這個方向，看起來就會變成朝向後面」。只要確實掌握這一點，當你要畫朝向鏡頭前方的手時，就會知道環狀線條該畫往哪個方向了。

④但空間是很複雜的，不會只有左右兩種方向。圖中的毛毛蟲朝向右上方並各自往前後方偏斜，以數學來說兩者是歪斜線。用這種方式便能表現出立體空間。

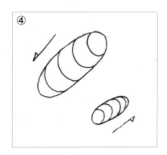

⑤再來，環狀線條在半路改變方向，便呈現出物體彎曲的狀態。

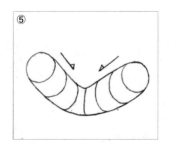

⑥同時集結上述的所有元素，充分表現空間感。

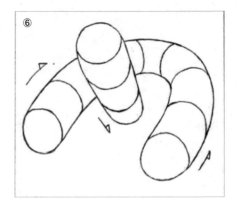

⑦再添加更多的訊息：畫上陰影。如何？是不是浮在空中了呢？

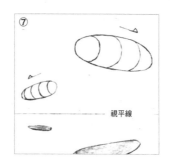

視平線

⑧這次換成坐在地上。處理箭頭部位的線條時要特別注意，要是畫錯了，看起來就不會像彎曲的樣子。

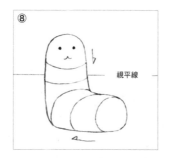

視平線

⑨從仰視角看兩條交叉的毛毛蟲。

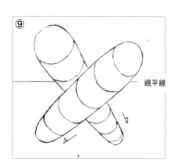

視平線

⑩彎曲身體躺在地上。

⑪加上了鏡頭所帶來的透視效果。

視平線

鏡頭透視

⑫這是沒有環狀線條的狀態，絕大部分的動漫角色身上都不會有環狀線條。本圖用身上皺褶的方向表現立體感。其實，環狀線條和畫中物體所朝的方向是一樣的，你發現了嗎？

也就是說，即使表面上看不到，但環狀線條依然是表現空間感的基本要素。

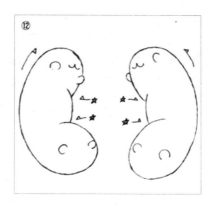

## ≫尋找畫中的「環狀線條」

　　下方的圖A是在空間中奔跑的畫面,你看得出前面毛毛蟲理論所說的「環狀線條」嗎?

　　手腳不只是處於複雜的空間裡,同時還往複雜的方向彎曲、延伸,因此畫起來相當困難(順帶一提,由於奔跑的姿勢很難畫,一眼便能看出作畫者的繪畫功力,因此動畫業界經常用奔跑的姿勢當作測試應徵者的考題)。

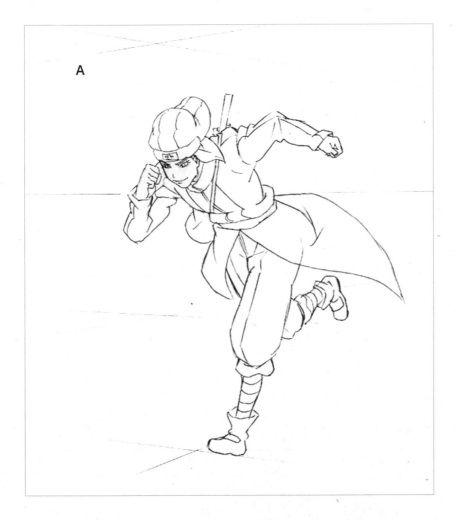

A

　　請看圖A的「小腿繃帶的纏繞方向」。假如不瞭解「為什麼環狀線條要往這個方向」,便會無法順利畫出圖中的繃帶。雖然這張圖的線條很少,卻具備了龐大的空間訊息量,可說是一張相當複雜的圖。也正因如此才會形成這張帶有躍動感的圖。

　　單純看這張圖很難懂,因此我另外畫了一張環狀線條的版本。請看下一頁的圖B。圖中箭頭所指的部分請分別對照①、②、③的毛毛蟲圖。看了這張圖,應該就能明白手、腳、身體與腰部等部位,在空間裡會各自往哪些方向彎曲了。

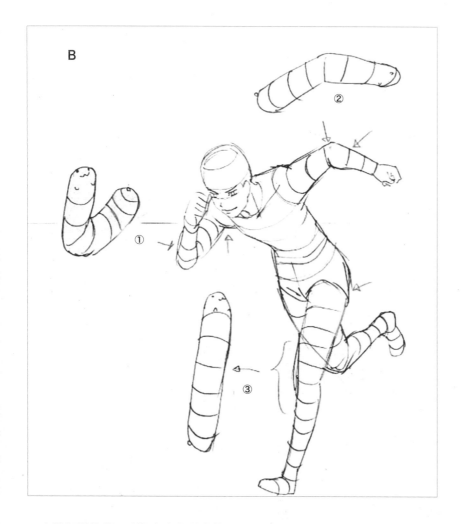

　人體相當複雜，不像毛毛蟲那麼簡單，但兩者基本上是一樣的。順帶一提，專業人士的草稿往往會畫上環狀線條的方向。如果你不太會畫動態的姿勢，請先看看這張圖，明白「為什麼自己畫不出這樣的畫」，以現階段而言這樣就夠了。畢竟動態的畫既複雜又難畫。

　圖A右腳鞋子的環狀線條方向，也是一大難題。請看圖A，並與圖B比較一下，從中明白自己為什麼會覺得太難而畫不出來，當你能明白時，便能獲得些許的進步。

　人體很複雜、很難畫，因此第一步請先從毛毛蟲開始練習。而我自己也要繼續努力，以精通描繪連環動作為目標。雖然本書是專門寫給想增進繪畫功力的初學者看的，但一探究起畫的本質，無論如何還是會碰觸到複雜的層面。

# 2 – 02

## 箱子透視理論

### ≫把對象物想成是四角形的箱子

　　描繪人物的臉、身體與車子時,懂得運用這項技巧會十分方便。既簡單好學,且學會後便能憑藉理論畫出各種角度,因此我非常推薦初學者學習這項技巧。

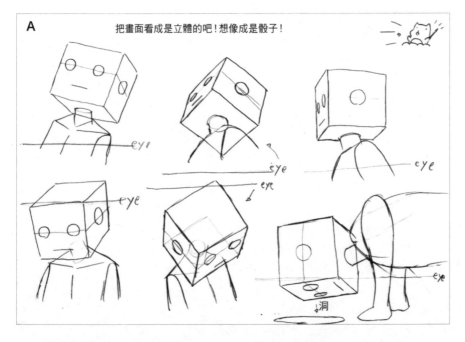

把畫面看成是立體的吧!想像成是骰子!

　　上方的圖A是在畫各種不同角度的臉。雖然臉要畫成什麼模樣(線稿設計)是看個人喜好,但描繪各種臉部角度所用的透視理論卻是一樣的。

　　在專業的動畫師或漫畫家業界裡,如果只會畫特定角度的臉部線稿,稱不上具備足夠的繪畫實力。近來許多業餘人士在自己「擅長描繪的臉部角度」都能畫得有模有樣,我經常聽到業界人士評論道:「只有臉的部分畫得不錯。」不過由於各種角度都能畫的人很少,所以業界會優先選擇充分掌握了透視技巧、能勝任各種作畫的人,這麼一來無論公司接到什麼類型的工作,動畫師都有辦法描繪出需要的角色。

想要達到專業人士的繪畫水準，就應該要練習畫人物的各種角度。因為自己喜歡的角度和喜歡的臉部畫法，平時便會無意識地練習，對吧？但在工作上卻必須描繪各式各樣的角度。

　　那麼，我都是怎麼畫的呢？以下要分享一套我自己發展出的輕鬆畫法。要是一開始便過度講究描繪臉部，就算時間再多也不夠畫，所以要先把臉部看成是一個符號。首先，像圖A這樣把頭部看成是骰子。這麼一來，便很容易掌握耳朵和眼睛的傾斜角度與相互位置，還能輕鬆地直接將線稿加在透視圖上。

　　下方的圖B便是以上一頁圖A為基礎，將人物的頭部加在透視圖上繪製而成。

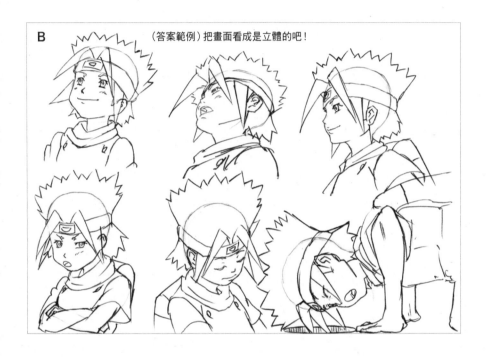

B　　（答案範例）把畫面看成是立體的吧！

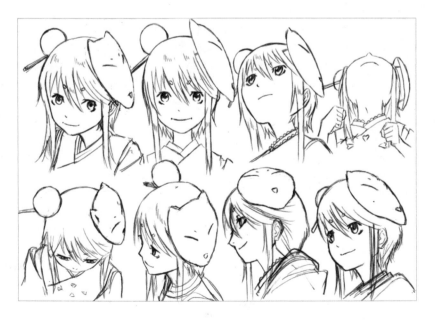

由於每部作品的臉部畫法都不盡相同，再加上動畫導演與客戶也都有自己喜歡的風格，因此關於角度刁鑽的臉部畫法並沒有一個正確答案。

希望你能充分利用箱子透視理論，讓自己有辦法像左圖這樣畫出各種角度。

# 2－03

## 掌握線稿內部的立體狀態

### ≫作畫時你會考慮到看不到的部位嗎？

　　這套理論是在探討立體物的內側構造。作畫時必須確實想像立方體另一側的模樣，否則便無法構成一張合理的圖。以臉部為例，作畫時必須知道「看不到的那隻眼睛的位置」或「另一側耳朵的位置」，否則畫面就會不協調或畫不出想要的樣子。

　　人們經常會說「這張圖的結構很怪」，這裡結構一詞的涵義很模糊，但其中便包含了顧及線稿內部立體狀態的意思。經過我長年的觀察發現，如果跟對方說「你畫的結構怪怪的，去改一改」，對方並不能理解其中的意思，但若跟對方說「你沒掌握到線稿內部的立體狀態」，便比較容易讓對方理解。而頸部與肩膀的結構，也是需要特別留意的部位。為了說明線稿內部的立體狀態，我特別繪製了下圖。圖中人物的耳朵實際上被右肩、右臂與右手肘遮住了，但知道耳朵的位置與不知道耳朵的位置，畫面的精確度會有很大的差別。另外，同時也請注意一下頸部的位置。

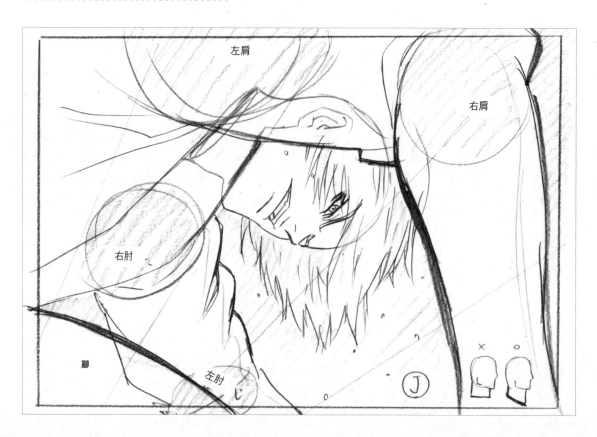

請參考下圖。這則線稿設計也掌握了線稿內部的立體狀態。③的狀態已經接近完成圖。平時看到的動漫畫都是像③這種狀態的線稿，對吧？不過，假如不清楚這張圖的結構，亦即無法掌握線稿內部的立體狀態，便很難畫出像③這樣的圖。

　　①是相當雜亂的草稿，為了讓大家看得更清楚，我又精簡成②的狀態。②可以看到③所看不到的左肩、被衣領遮住的脖子，以及頭部後方的左手臂，作畫時「若不清楚這些部分的位置，便無法畫好線稿」。或許要充分理解並付諸實行頗為困難，但請你一定要養成考慮線稿內部立體狀態的習慣，過不了多久，你就會發現自己畫畫的眼光變得愈來愈精準了。

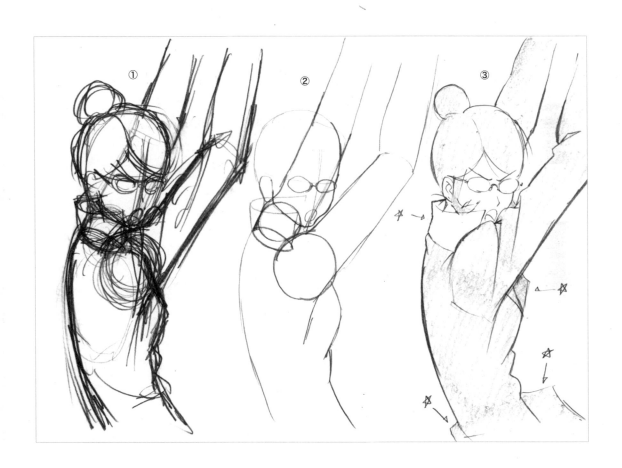

# 2 − 04

## 橢圓理論

### ≫練習畫橢圓

描繪人體時若使用將橢圓串連在一起的方式，便能畫得很好。描繪伸向鏡頭前方的手部與手指時，也可以運用這套理論。假如不懂這套理論，便有可能畫出人們口中「結構很怪」的圖。

運用橢圓理論時，往往需要考慮到「看不到的部分」，因此最好能一併學習上一節所介紹的「掌握線稿內部的立體結構」。橢圓理論的重點在於要畫橢圓，而不是正圓形。在學習線稿設計的過程中，練習畫正圓形也是很重要的一環，但其實使用頻率最高的是橢圓。之後章節將提到的透視系列也會經常用到橢圓，就繪畫技術而言，是否能隨心所欲畫出橢圓是相當重要的一點。

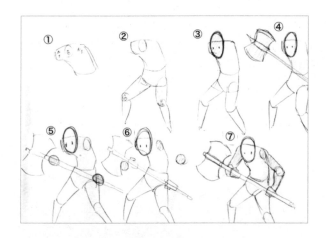

**作畫時感覺像是將橢圓串連在一起**

現在要用上圖說明橢圓理論。

①首先，從肩膀開始畫起。

②接著畫身體與腳。

③再加上頭部。感覺怎麼樣呢？生動的姿勢已經成形了。

④再來要讓人物拿武器，先畫上武器。

⑤接著畫上拿著武器的雙手。

⑥確定手肘的位置，並抓出手和肩膀的適當位置，畫上手和肩膀。

⑦全部連接起來，完成。

感覺如何呢？只要小心「串起各個部分的橢圓」，即使是難畫的姿勢也有辦法畫出。能否隨心所欲畫出橢圓，是技術上的一大重點。

這裡要說明如何運用橢圓理論畫出簡單的動態姿勢。請看下圖。

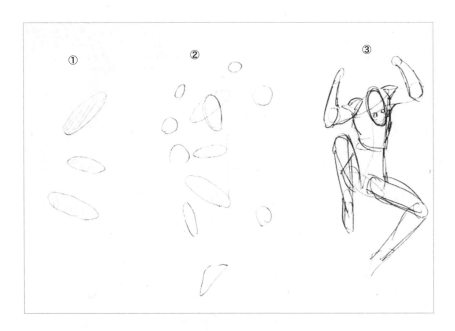

①在肩膀、腰部、臀部的位置畫出三個適當的橢圓。

②再於頭部、手肘、膝蓋的對應位置畫上圓形。

③全部連在一起，完成全身的姿勢。

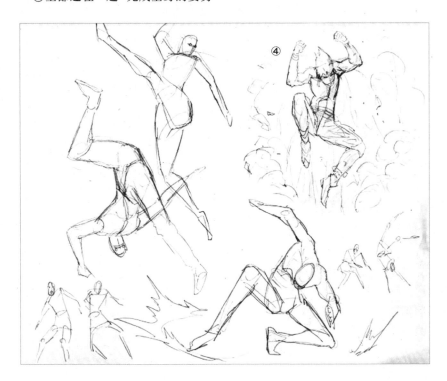

　拿一張紙疊在上面描出另一張圖，加上陰影後就成為上圖的④。橢圓理論可用來
描繪各式各樣的動態姿勢。而橢圓理論的特點是：並不是從臉部開始畫。

## ≫作畫時要考量到部位的剖面狀態

### 橢圓理論也能用來畫手

　　描繪手部時也一樣要使用橢圓理論。人們在應徵動畫師工作時需要繳交繪圖檔案給應徵的公司，但其實真正的決定權掌握在第一線的工作人員手中，而工作人員幾乎只會看應徵者畫的手和腳。雖然臉部很容易糊弄過去，但實力卻會在手部表露無疑。要把手畫好實在很難。畫手的方法五花八門，而這裡要教各位我自己的畫法。另外，本書第三章還會再詳細介紹手部。

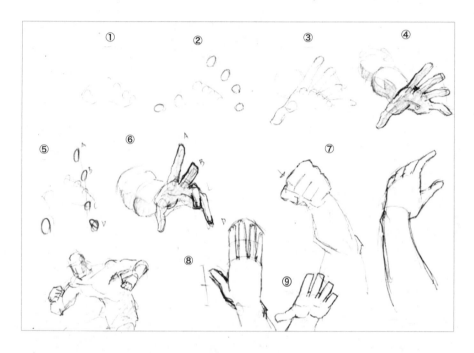

①確定手指的出發點。
②確定手指的終點。
③連接起來。
④加上陰影，完成。

只要應用這個方式，便能輕鬆畫出⑤、⑥之類的複雜手勢。

⑦描繪緊握的手時，只有箭頭處的一根手指突起，便能帶出真實感。
⑧記住手指的長度大概呈現這種弧度，中指是最長的。
⑨指尖畫成方形很有專業的架式。

請按照這種方式逐一練習。

**只要觀察身體的剖面，便能理解身體結構**

　　當人們剛開始學畫畫時，往往會困在線條的框架中，但其實我們畫的東西是立體的，因此必須從立體的角度看待所畫的對象物。描繪人物的身體時，若不清楚各種角度所見的模樣（從側面看到的模樣、從後面看到的模樣、從上面看到的模樣等），便很難畫得好。

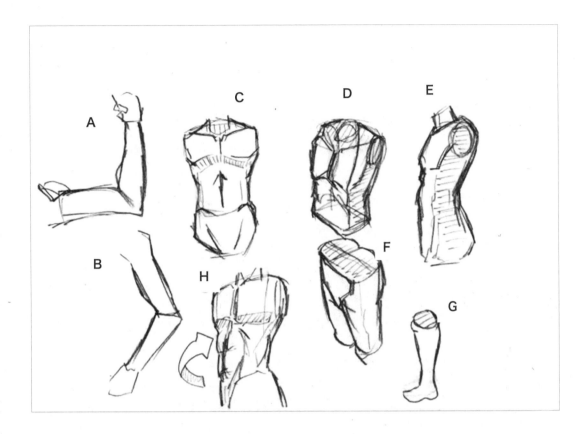

　　我們必須先畫得出上圖的C、D、E，才有辦法畫出H這種扭轉的姿勢。請特別注意上圖的剖面部分，記住身體與手臂的剖面絕對不是圓形的。

　　以手為例，像A和B這類的手臂，想必很多人都畫得出來。但如果要表現出人物的立體感，這樣畫便不合格了。這就和畫出身體圖H是一樣的道理，若想畫出具躍動感的線稿設計，勢必得特別留意剖面的部分。

　　相反地，只要能多加留意身體各個部位的剖面，橢圓理論應用起來便更加容易，同時也能設計出更生動的肢體動作與立體結構。

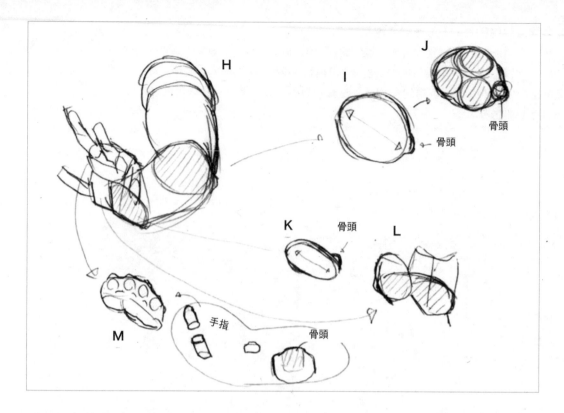

骨頭

骨頭

骨頭

手指

骨頭

**將手臂分解成綜合剖面圖**

　　請看上圖I，這是一個兩側較長的橢圓，而內部結構（肌肉和骨頭）則呈J的狀態。只要明白其中的結構，在畫陰影與稍微扭轉的手臂時，便能單憑想像畫出來。

　　至於手腕，則是像K這種更長的橢圓，同時也要留意骨頭的突出處，以及突出處是位於哪一側。

　　手指的剖面也要一併考慮。手指剖面的形狀與其說是圓形，倒不如說是有稜角或接近長方形的狀態，請按照這種感覺記住手指的立體畫法。

　　只要將各個部位的剖面組合在一起呈現立體感，便能畫出帥氣有型的動態姿勢。

　　一張圖的優劣取決於訊息量多寡。只要學會運用橢圓理論，並在作畫時考量所畫部位的剖面狀態，畫面的訊息量便會大幅增加。

　　或許一開始會不太習慣，但只要一個接著一個慢慢記住即可。學畫畫需要記住的事物很多，加油！

# 2-05

## 繞帶理論

### »「掌握線稿內部立體狀態」的應用形態

　　這種線稿表現手法,主要用在描繪布條或頭髮等物表裡反轉的情況。下圖人物的左手纏著纖細的布狀物,描繪時便運用了繞帶理論。這個理論是2-03「掌握線稿內部的立體狀態」的應用形態。當我們看到某個物體時,必須特別留意其內側部分或看不到的部分是處於怎樣的狀態。下個小節「表面透視理論」就要來學習實際的畫法。

# 2－06

## 表面透視理論

### ≫表面透視理論賦予線稿多樣化的面貌

　　本節要介紹的是一種極為常用的技巧「表面透視」。

　　左方圖A中的物體很像圓球或丸子,而藉由將物體的表面畫線以表現立體感,這就是「表面透視」。我想各位應該看得出來,這個理論比2-02的箱子透視理論更重視表面的部分。

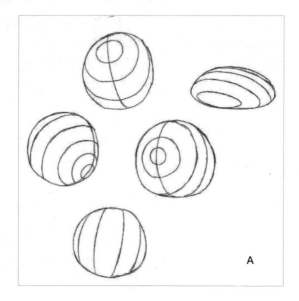

A

　　運用圖A 的表面透視描繪河豚後,便得出了圖B。這裡為了讓各位容易理解,我特地幫河豚穿上了緊身衣。是不是一目了然呢?

　　人物在表面透視的技巧下會顯得很立體。只要運用表面透視理論,便很容易表現人物的方向、厚度與立體感。

　　畫中河豚的線條看似簡單,卻又能顯得活靈活現的,關鍵便在於描繪河豚身上的紋路、魚鰭、尾巴與臉部時,都考慮到了表面透視的原理。表面透視理論可以大幅拓展表現的豐富度,學了肯定不會吃虧。

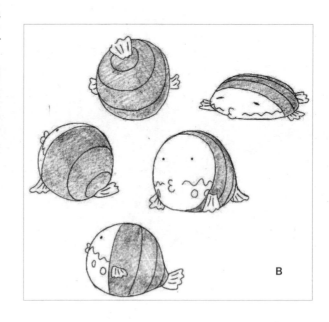

B

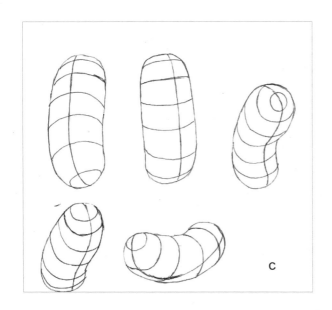

左邊的圖C是圓圓的表面透視。看到這裡，我想你應該已經明白，其實那些知名的吉祥物都擁有非常多的訊息量。

不過，那些吉祥物除了具有龐大訊息量之外，還考慮到了表面透視等各方面的事物，看起來才會像是栩栩如生的生物，彷彿像是實際存在一般，讓我們倍感親切。

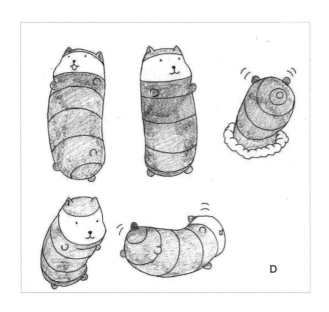

左側的圖D則是將圓圓加在圖C的表面透視上。為了讓大家容易理解，我也讓牠穿上了緊身衣，這樣就能清楚看出是朝向哪個方向了。（此處圓圓的表面透視和2-01所說的「毛毛蟲理論」〔表現對象物的方向〕，是不是很像呢？）

如果你從現在開始，每次畫圖時都能考量到對象物的表面透視，或許你就會從中發現不同以往的表現手法。請務必挑戰一下。

## ≫表面透視理論能提升線稿的自由度

　　大家畫畫時往往會把重心錯放在人物的輪廓、動作、是否可愛、是否帥氣等方面，但其實畫得好不好取決於技術面的綜合能力，因此若想提高畫面的說服力，便得學會表面透視理論。

　　這邊我要用更具體的例子，解說上一頁所提到的內容。

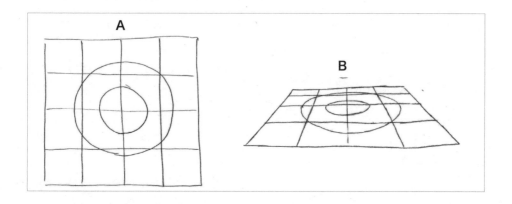

　　首先，如圖A在一塊正方形的布畫上同心圓，再如圖B將布傾斜放置，此時同心圓看起來會變成扁平狀。

　　在這個過程中形狀的變化就是表面透視。圖A的四方形布上畫有直線與橫線構成的透視線，但當布斜放後表面透視便產生變化，而透視上的圓形也會跟著變形。

　　這便是物質表面的透視，「表面透視」。由於這種透視存在於物體表面，因此視平線與消失點也會自由移動。只要能充分理解表面透視的原理，要畫出立體的畫面就變得很容易了。

　　以下再舉一個更具體的例子。

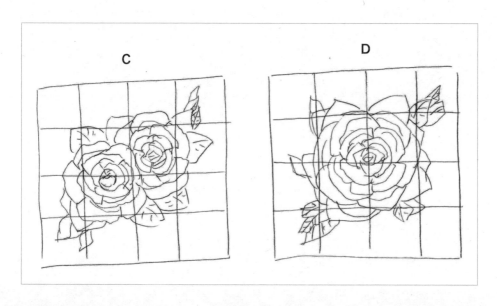

首先，用表面透視的方法描繪上一頁圖C、D的玫瑰。

當畫有玫瑰圖畫的布傾斜後，布的表面透視便會傾斜成上圖E、F的狀態，上面所畫的圖也會跟著表面透視一起傾斜。

這時就要根據上下左右的格子狀線條，大致抓出玫瑰各個區塊的位置。從上一頁圖A到圖B的變化可知，圓形在變化的過程中會變扁，因此描繪時要刻意把玫瑰畫成扁平狀。另外，透視在愈遠的地方會愈小，所以描繪玫瑰時也要留意這一點，最後再修正成像玫瑰的模樣。

到目前為止，和普通的透視線原理都很像，從現在起才是表面透視的重點所在。舉例來說，畫有玫瑰圖案的布有時會彎曲、歪七扭八，這時代表表面透視的線條就需要配合布的狀態彎曲、歪斜，表面所畫的圖案也必須跟著透視線一起彎曲。

下圖G～I就是歪斜後的圖案。只要能畫成這種感覺，玫瑰圖案就會貼在布的表面透視上了。

我想各位已經明白，作畫時若能考量到表面透視，畫出的圖便會顯得比較真實。只要有辦法畫出這樣的圖，就等於畫得出貼在表面透視上的圖案了。

## »表面透視理論的應用形態 之1

### 提升自己的空間掌握能力

現在讓我們運用表面透視的手法,實際畫畫看吧!最後會畫出下圖A這樣的圖。

除了衣服上的玫瑰花紋外,還包括衣服的皺褶、頭髮的線條、頭上的玫瑰叢,全都應用了表面透視的技巧。表面透視能有效幫助我們提升空間掌握能力,只要經常練習就能更快精通這項能力。若想畫出彷彿真實存在於紙張上方、宛如躍然紙上的立體圖畫,這就是絕對必備的技術,精通後便能大幅拓展繪畫的表現形式。

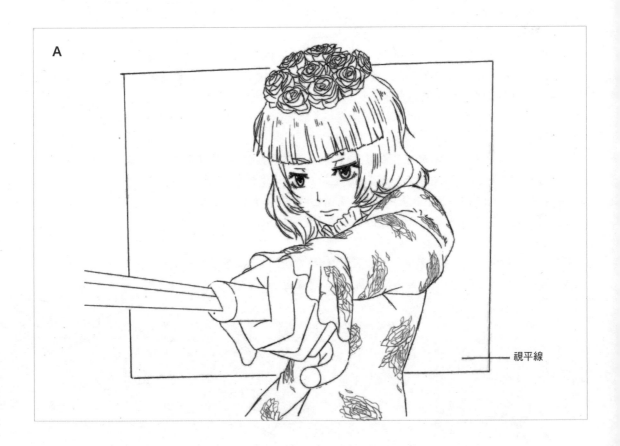

A

視平線

### 用透視線掌握方向

　　現在開始詳細說明。請看下方的圖B。感覺就像是在人物的表面覆蓋著一層表面透視，並按照這些透視線描繪玫瑰的圖案。

　　要一下筆就立刻畫出玫瑰圖案頗有難度，所以我們先用簡單的圓形抓出大致的輪廓，畫出粗略的草稿。再拿另一張紙疊在上面，仔細描繪出玫瑰的圖案。

　　我們可以將玫瑰看成是圓形，當圓形放在表面透視上會跟著歪斜，所以只要根據表面透視線判斷圓形大致上的歪斜方向（變窄、變扁、變成斜向的扁平狀等）即可。

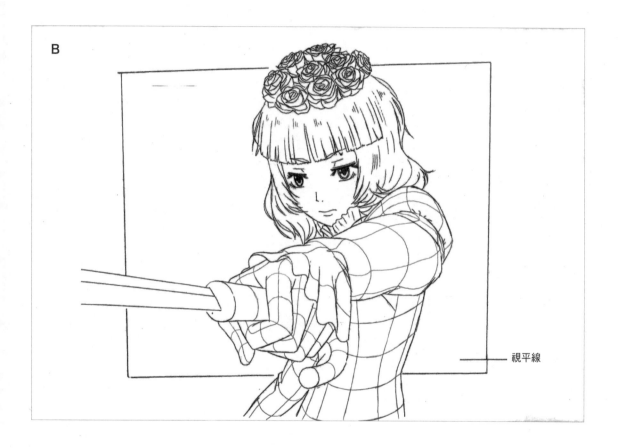

B

視平線

## ≫表面透視理論的應用形態 之2

### 表面透視理論能應用於各種場景

　　表面透視理論不只能用來描繪人物，還能應用在線稿設計的各種場景中。

　　例如，當你要畫一名男子佇足雨中的場景時（如右方的圖A），便會用到表面透視理論。
　　畫面下方的潮濕地面便運用了表面透視技巧。
　　請看畫中的水窪，愈遠處壓縮的程度就愈大。

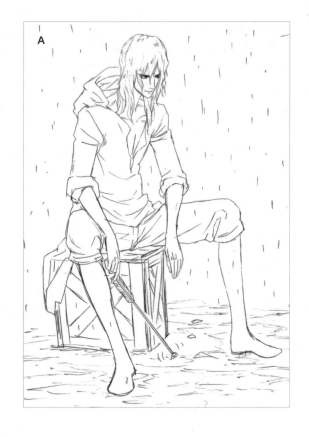

A

　　下方圖B用簡單的圖像說明如何描繪地上的水窪。總之，水窪是貼合在地面的表面透視上，若從正上方往下看，水窪並不會呈現扁平狀。也就是說，當我們從傾斜的角度看地面時，地面上的物體也要貼合透視，畫成扁平狀。

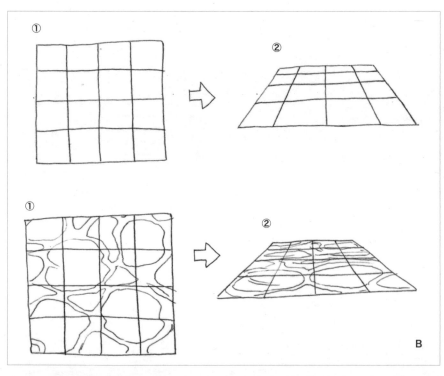

① ② ① ② B

接下來，我會再介紹幾種表面透視的應用範例，請你仔細觀察。

請看下方的圖C。當我們要在隆起的肌肉加上身經百戰的疤痕時，疤痕便必須緊貼在凹凸不平的肌肉表面透視上。

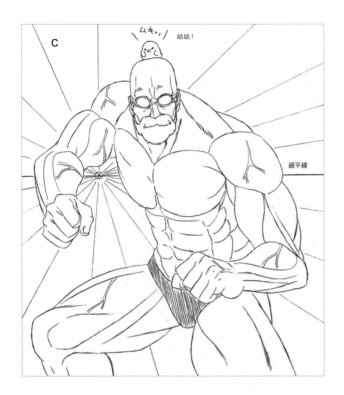

像下方圖D這樣，將疤痕貼合在肌肉的表面透視上，便能表現出真實感。只要一點一滴地學習各種小技巧，畫出的畫就會愈來愈有說服力。

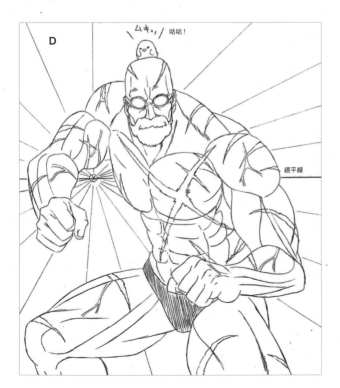

## ≫表面透視理論的應用形態 之3

### 表面透視的凹凸表現

　　前面已經說明了如何在表面透視加上圖案，而現在則要說明如何在表面透視上，用線條表現出凹凸狀態。身體表面的紋路未必只有刺青與傷痕，肌肉也會在身體的立體表面上呈現凹凸不平的狀態，若要用線條表現肌肉的感覺，不能只是在表面透視貼上紋理貼圖之類的扁平圖像，還得確實畫出凹陷與隆起的凹凸樣態。

　　本篇便要教各位用線條畫出凹凸的狀態。

　　凹凸表現也是經常用到的技巧之一，請你一定要學起來。除了描繪肌肉之外，在所有表面加上有凹凸起伏的裝飾時，都得用到這項繪畫技巧。

　　舉例來說，就像是右圖中描繪腹肌與肌肉的線條這樣。

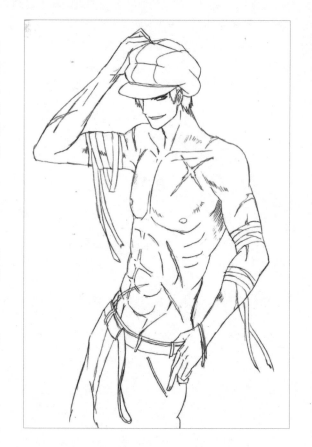

### 凹陷處的畫法

　　我們得實際看看立體的圖像來學習，請看下圖的A與A②，掌握其中的感覺。
　　首先，要學凹陷的畫法。A中有兩條線沿著正方形的表面透視前進，當兩條以上的線條往下方彎曲時，彎曲的部分看起來就會像凹陷一樣。像A②這樣有更多線條往下彎曲時，就顯得更加凹陷。這種線條的運用方式，在漫畫領域裡屬於「筆觸」（touch）的表現手法之一。筆觸並不是毫無意義隨便亂加的，若能像這樣用來表示立體感，便能得到一石二鳥的效果。而石膏素描也會學到筆觸的技法（其實每種繪畫領域的繪畫基本技術都很類似）。

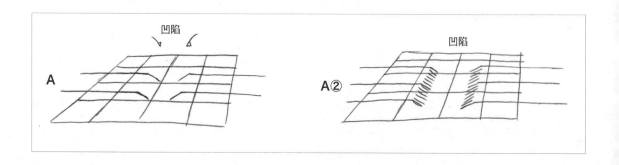

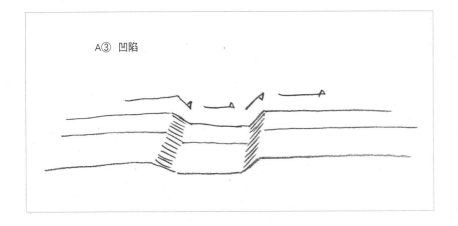

A③ 凹陷

　請看上圖A③，在看不到表面透視的狀態下，應該會看得更清楚。

　不需要任何陰影與顏色，光憑線條便能表現出凹陷的狀態。

　而像下圖A④這樣不與表面透視線平行、呈歪斜狀，依然能呈現凹陷的效果。

　這時的要點在於，除了下凹處的線條之外，都要緊貼在表面透視上（是不是有點像瓦斯爐呢？）。

　將這項技巧應用在實際繪圖上，便能畫出如右邊河豚的圖般，在平坦地面開一個洞的感覺。請看表現洞穴的線條方向，以及地表線條的筆觸方向。想必你已經看出，這張圖是遵循特定的原理，運用表面透視線上的線條所表現出的效果。

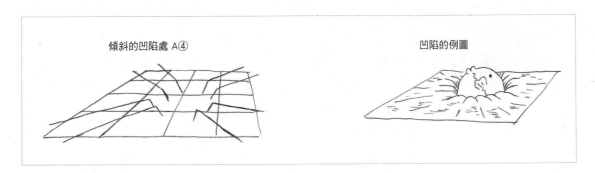

傾斜的凹陷處 A④

凹陷的例圖

## 隆起處的畫法

　再來，我們要在表面透視的上面描繪隆起的狀態。原理和描繪凹陷處一樣。

　下圖的B有兩條以上的線條沿著表面透視行進，這時往上彎曲便形成隆起的感覺。B②看不到表面透視，並增加了更多往上彎曲的線條，用「筆觸」來表現，看起來就變成隆起的樣子了。

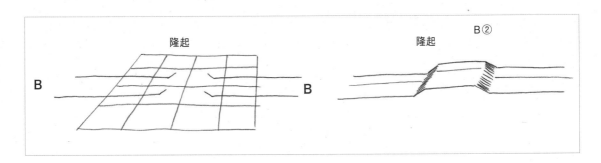

隆起

B

隆起

B②

B

隆起 B③

隆起的例圖

　　像B③這樣，將斜線緊貼在表面透視上，也一樣能表現隆起的狀態。

　　右邊的河豚圖便運用了相同的線條表現手法。乍看之下好像和凹陷的例圖一樣，但這張圖的洞穴周圍是隆起的。注意一下土壤隆起處的線條方向，有沒有發現線條是往上方行進呢？這就是隆起的畫法。

## 用線稿設計來表現凹凸，速度會比較快

　　運用線條的處理技法，表現出腹肌等物體微妙的高低起伏。若能和一開始介紹的「將圖案貼在表面透視上」的方法混合使用，便能表現出刺青、繃帶、肌肉等元素。

　　雖然我講解得很簡單，但實際作畫時便會發現相當困難，若沒有特別記住肌肉的凹凸狀態，便無法順利畫出來。但只要熟練後，便能單憑線條畫出肌肉了。

　　雖說也可以透過上色的方式呈現畫面的凹凸狀態，但如果最初的線稿畫不好，便很難得到良好的成品。要一直貼網點、上陰影實在太辛苦了，建議還是盡量單憑線條表現出立體感。最近的週刊連載漫畫為了縮減貼網點的時間，很流行單憑線條呈現立體感的作畫方式。若想從事需要快速作畫的職業，學會表面透視理論的應用形態「單憑線條表現凹凸質感的技術」，會有極大的幫助。

# 2 − 07

## 球體表面透視理論

### ≫表面透視理論賦予線稿多樣化的面貌

　　這是表面透視理論的應用形態,藉著替球體加上表面透視,表現出球體的方向。由於正圓形本來就很難畫,再加上還得畫出相當精準的透視線,因此這項技巧的難度非常高。不過,球體表面透視能應用於基礎的線稿設計上,所以希望各位一定要學起來。實際上可運用於描繪眼睛、燈籠、爆炸等場景,用途出乎意料地廣泛。

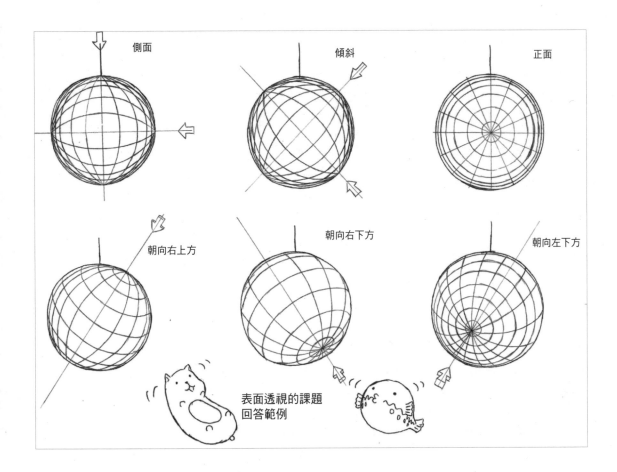

# 2－08

## 圓形透視理論

### ≫用理論來畫圓

　　這項作畫技巧是用來畫人物的眼睛、圓形物件、槍口等圓形物體。雖然看似簡單，但其實上一頁球體表面透視理論也已略為提及，畫圓看似簡單實則深奧。本節將仔細說明圓形的畫法與圓形透視理論。

#### 用輪胎學習圓形透視理論

　　請看下圖，本圖是輪胎畫法的解說。

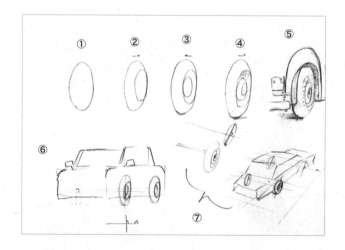

①畫圓。
②畫個較小的圓形，靠在大圓裡面的右側位置。
③再畫一個靠左側的小圓。
④再畫一個靠右側的小圓。
⑤加上陰影與周圍的結構，最後變成這個樣子。
　如⑥和⑦所示，若想與透視貼合，得將與輪胎透視垂直的線條畫得最長。

　　這套畫輪胎的方法，可應用於人物的眼睛與鈕釦等物體上，但要特別注意，地面與桌子的圓形不能用這個方法來畫。
　　為什麼呢？以下要說明其中原因。

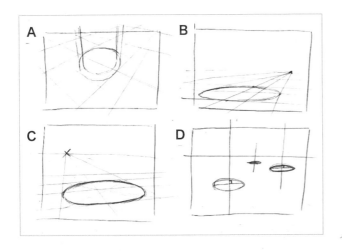

### 描繪貼在透視線上的圓形

左邊的圖D是錯的。因為在圖D中圓形最長的線條，與地面垂直的縱向透視呈直角，這麼一來，便沒有正確貼在透視上。像A、B、C裡的圓形，確實收束在透視線所構成的正方形當中，這種圓才是正確貼合在構圖的透視上。

如果使用D的方式畫圓桌或杯子，便會被斷定為畫功很差。

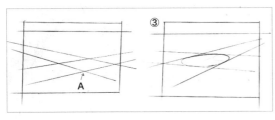

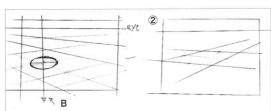

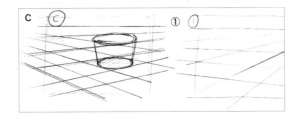

這裡再將上一頁所介紹的圓形畫法，進行更深入的剖析。首先，請看左邊的圖A～C。上一頁提到「與透視線垂直相交的線條應該是圓形最長的部分」，但這句話嚴格來說是錯的。

首先，我們將桶子放在透視線上，會變成圖C左邊的狀態。我直接講結論，圖A的圓應該要收束於透視上的正方形區塊中，結果會變成圖A的③這樣。按照①、②、③的順序作畫，便能畫出正確的圓形。

### 為什麼圓這麼難畫？

關於圓形透視理論的原理，以上已經全部解說完畢，但即使知道了其中的原理，為什麼還是很難畫出來呢？這裡要說明一下這個問題。其實，要在透視線上畫出準確的正方形，幾乎是不可能的事。本頁的解說雖使用了「正方形」一詞，但其實看起來一點也不像正方形，反而是菱形才對。幾乎沒有辦法證明這些圖案是正方形。

為什麼像圖B這樣的圓形是不對的呢？答案是：因為圓形並沒有貼合在透視線上。圓形前面的部分應該比較寬大，後面則比較狹窄。雖然要用感覺來畫也可以，但這樣就很難畫出擁有正確透視的圓形，因此必須依據理論來作畫。

## ≫線稿設計中的「圓的中心點」

　　讓我們再探討得更加深入一點。而這裡我也直接講結論：「雖然理論上可以用橢圓板畫出貼合透視的圓形輪廓，但若圓形遵循了透視原理，中心點便會位於比正中央還要後面一點的位置」。

　　或許有些人聽到這裡會感到很茫然，心想：「這到底是什麼意思呢？」因此以下我將用圖片依序解說。但無論如何，若想抓出圓的中心點和角度，勢必得學會畫透視線才行。

**圓形一定會變成橢圓狀**

　　請看左圖的①。與貫穿圓形的透視線垂直的那條線條，會是圓形最長的部分。

　　再來看左圖的②。我要再次強調，只要讓圓形漂亮地收束於透視線上的正方形當中，便能畫出貼在透視上的圓形（不過，由於要在透視線上剛剛好畫出正方形幾乎是不可能的，因此也幾乎不可能畫出正圓形，於是便會形成類似正圓形的橢圓）。

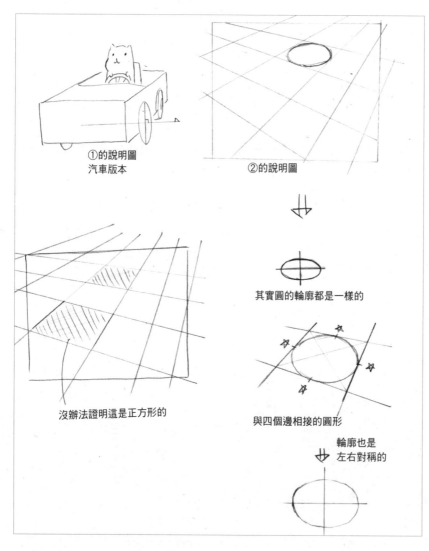

①的說明圖
汽車版本

②的說明圖

其實圓的輪廓都是一樣的

沒辦法證明這是正方形的

與四個邊相接的圓形

輪廓也是左右對稱的

**畫圓的正確方式：直接用手畫**

　　但這時會遇到一個問題。雖然上圖②的解說提到「收束於透視線上的正方形當中」，但精確來說，只要畫出與正方形四個邊相連的圓形就好了。不過，要是用畫圓、尺或3D軟體來畫，圓形便無法與透視貼合。這些圓形之所以無法與透視貼合，是因為用畫圓尺上的版型畫出的圓形是左右對稱的。然而，實際上線稿中的圓形都是左右不對稱的，要是不直接用手畫，便很難畫出貼合透視的圓。

**圓的中心點會落在哪裡？**

換句話說，即使圓落在透視上，理論上的形狀（並非外觀所見的形狀）也和左右對稱的普通橢圓無異。

那麼，兩者到底有什麼差異呢？答案是「橢圓的扁度與角度」。這裡的問題在於畫圓尺的中心點是固定的，而這時便會產生一個疑問：「難道圓形透視理論裡圓形的中心點也沒有在透視上，而是如外觀所見位於正中心嗎？」這麼一來，照理說應該無法符合我從前面反覆強調的「將圓形貼合透視上面」，但事實上卻又並非如此。

理論上，橢圓板可以畫出所有貼合透視的圓形，但在透視結構的影響下，圓的中心點會比橢圓板畫的圓還要後面一點。

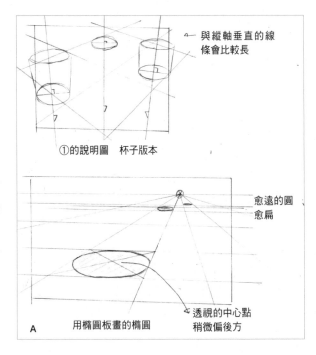

① 的說明圖　杯子版本

與縱軸垂直的線條會比較長

愈遠的圓愈扁

用橢圓板畫的橢圓

透視的中心點稍微偏後方

A

請看右邊的圖A。需要特別注意的是下圖，這張圖中存在著消失點。圓形的位置愈遙遠，就變成愈扁的橢圓。另外，我想各位從前面那個圓形便能看出，貼合透視的圓形的中心點，並不等於透視上正方形的中心點。

不知不覺說了這麼多，其實我只希望各位明白「用畫圓尺和3D軟體畫出的橢圓中心點，和實際上貼合透視的圓形的中心點，位於不同的位置」。圖B的上半部便清楚表明了這一點。倘若不懂這個道理，便完全畫不出右方圖B裡的水溝蓋等帶有圓形的物體了。

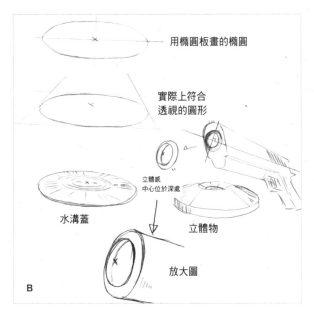

用橢圓板畫的橢圓

實際上符合透視的圓形

立體感中心位於深處

水溝蓋

立體物

放大圖

B

## »圓形透視理論／總結

### 兩大關鍵原理

讓我們複習一下本節的內容，有兩點要謹記：

①找出和圓呈垂直的透視線，而和這條透視線相交九十度的直徑，在畫面中會是圓形最長的一端。這就是橢圓長短的判斷準則。

②圓要收束於透視上的正方形內，才是符合透視的正確畫法。

①的概念可以幫助我們掌握橢圓的長短位置，②的概念則能確定橢圓的大小。只要以這兩個觀念為基礎便能畫出貼合透視的圓，這就是圓形透視理論。一旦單純用文字說明，感覺是不是就變得很複雜呢？補充一下，一般所謂「畫功很好的人」，都是憑藉自身經驗或感覺而領悟了以上的原理。不過，倘若要仰賴經驗或感覺來領悟，需耗費龐大的心力與時間，不傾盡努力便可能無法掌握這門技術。這麼一來，線稿設計的文化便無法蓬勃發展了。

然而，線稿設計的領域也會面臨技術上的極限。畢竟這只是一張畫而已，即使畫出了一個貼合透視的正方形，究竟是否是正方形還是得交給觀眾判斷。因此，我們不得不承認，既然「正確的正方形」的判斷標準掌握在觀眾的手上，那麼關於該如何畫出「貼合在正確透視上的正圓」，便不會有個客觀的標準答案。

「咦？說到底還是只能用直覺來畫嘛！」或許你會這麼想，但畢竟我們是在畫畫，最後的微調和修正還是得仰賴作畫者的繪畫功力與設計能力。不過，也正因如此，所以才能畫出不同於畫圓尺和3D軟體所畫的、有溫度的線稿設計，這一點我們確實無法否定。雖說每個人的想法多少有些不同，但「在人們眼中看起來很舒服的線條」和「透過機器的完美計算能力所得出的透視線、圓與線條」兩者之間，終究存在著些許差距。其實兩者各有優缺點，我們沒辦法說哪一邊才是對的，有時也要考慮到工作型態選擇比較適合的作畫方式。

我自己工作上就有好幾次是先用3D軟體製成貼合透視的圓形，再用手修改而成（3D演算所得到的圓形終究會顯得很冰冷、機械化，因此要是3D繪師沒有進行後續修改，最後得到的畫面往往會有點奇怪，例如畫面的邊角呈歪斜狀。只要是曾經接觸過3D繪圖的人，應該都能明白這種不協調的感覺）。

雖然不能單純憑藉原理作畫，但只要運用上述兩種方法畫出「貼合透視的圓」，大致上就沒有問題了。再來就只剩下好好練習了。

## 技術重於努力

　　不知不覺說了這麼多，但其實以上內容在製作動畫的職場裡，是不會有人教你的。至於市面上現有的繪畫技術書籍，恐怕也找不到一套完整的理論系統。職場上的人們只會對你說一句：「沒有貼在透視上，改一下！」初出茅廬的動畫師根本無法明白話中的意思，往往會感到手足無措。

　　「看起來沒有貼在透視上，對吧？所以請你修改一下，讓物體貼合在透視上！」會說出這種話的人，以為努力勝過一切。但要是沒有實力，只會白白浪費許多時間與心力，畢竟每個人作畫時都覺得自己畫的物體已經貼在透視上了。

　　本書的目的就是將實力派繪師的作畫方式進行研究與分解，彙整成一套任何人都能輕鬆理解的理論與技術系統。

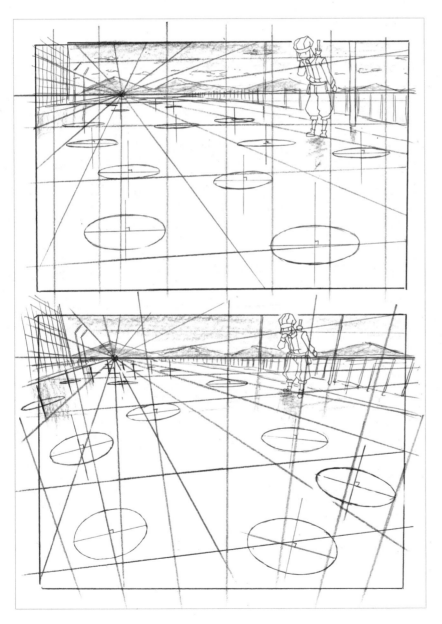

　　左邊兩張圖都遵循了圓形透視理論。

　　上圖是「縱向透視未歪斜狀態下的水溝蓋」。
　　下圖是「受到鏡頭的影響，縱向透視產生歪斜時的水溝蓋」。
　　上圖是標準鏡頭透視與移軸鏡頭透視的畫面，下圖則是廣角鏡頭透視的畫面，之後的篇章將會進行相關解說。

## ≫圓形理論的應用形態 之1

### 練習畫衝擊波

圓形透視理論究竟能應用於哪些場景呢?例如「衝擊波」便是其中之一。你是否曾在動畫與漫畫中看過這樣的衝擊波呢?衝擊波的作畫方式就是應用了圓形透視理論。

上圖的衝擊波是以梅卡老爹(渾身肌肉的爺爺,位於畫面右側)揮出的拳頭為軸心,往防禦方的身體方向傾斜。

若想畫出這樣的衝擊波(亦即圓形透視),只須以梅卡老爹的直拳為軸心畫出相交九十度的線條,並以這條線為最長直徑繪製圓形,衝擊波就完成了。

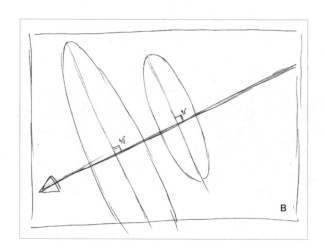

上圖用更簡單的方式說明。只要像這樣使用圓形透視技法描繪衝擊波,便能讓觀眾透過畫面感受到相當真實的動能。

## »圓形理論的應用形態 之2

### 練習畫爆炸場景

現在則要運用圓形透視理論，畫出如《風之谷》、《阿基拉》所出現的爆炸場景。此項場景會同時用到2-07略為提到的球體表面透視理論。

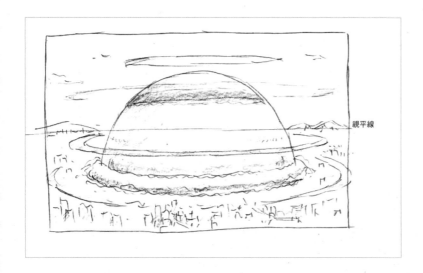

視平線

對於動漫畫中的這種爆炸場景，各位應該早已相當熟悉了吧？衝擊波呈球體狀並往周圍擴展，其中包含了許多透視的結構。

下圖詳細解說衝擊波的結構。和縱軸垂直的線條當中，以最長的那條為直徑的圓便是衝擊波。因此，只須先在正中央畫一條直線，再畫好幾條垂直的線就好了。將好幾層衝擊波疊加在一起，呈現爆炸的情景。

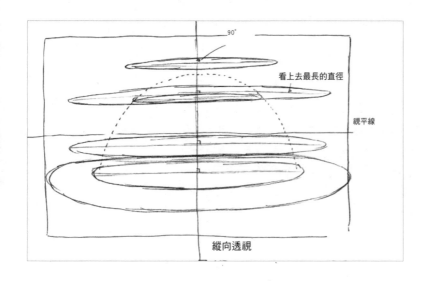

90°

看上去最長的直徑

視平線

縱向透視

**練習讓街道爆炸**

　　順帶一提，爆炸的表面透視如下圖所示。只要沿著圖中的表面透視，塗上爆炸的顏色和煙霧，就會顯得有模有樣了。繪製球體的表面透視時，線條往往會匯聚在末端處，因此只要在末端處堆疊出爆炸的細節，便能進一步提升真實感。

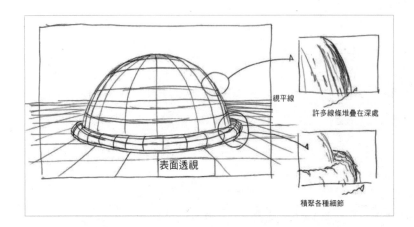

　　爆炸處街道的表面透視畫法也和上圖一樣。只要沿著這些線條繪製街道，畫面就會很有真實感（除非是畫京都等特殊地點，否則實際的街道並不會全部平行，因此便必須掌握大樓、道路或街區的消失點）。下圖是同一個畫面在非爆炸狀態下所呈現的透視狀態。

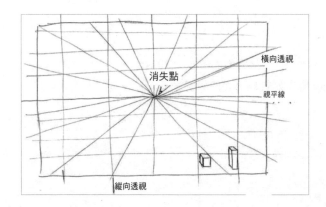

　　只要將存在於該空間的物體放到透視上面即可。舉例來說，只要將大樓等物放到透視上，大樓看起來就會有模有樣。而其中會運用到縱向透視理論，第二單元將詳細說明。另外，由於本圖的視平線位於畫面正中央，因此畫面並未呈斜角，倘若畫面呈斜角，圓的中心線也會傾斜，而衝擊波的呈現角度也會跟著變化。

　　若想成為繪師，自然該學會描繪各種角度的爆炸場景。下一頁將會解說如何繪製從斜角所見的爆炸場景。只要能從各種不同角度思考，對於圓形透視理論的原理與有趣之處，便能有更深一層的體會。

## ≫圓形透視理論的應用形態 之3

### 練習畫從斜上方所見的爆炸景象

現在則要解說如何繪製從斜上方所見的爆炸景象,請參考圖A。

如果前面所介紹的爆炸景象你已經覺得很難了,那麼當你看到本圖時,腦中肯定是一片混亂,不知道到底該怎麼畫。不過,只要經過確實分解、細細思考就會明白,即使像「從斜上方所見的爆炸景象」這麼困難的景象,都是能憑藉原理畫出的。描繪場景效果時往往需要運用線稿設計的原理,因此和繪製人物相比更不需要天分,只要有辦法仔細計算,可以說任何人都畫得出來。

A

畫中看似爆炸的球體和表示衝擊波的圓圈,畫法和前述相同。先畫一條縱向透視的軸,再畫出與這條軸相交九十度的線,以最長那條為直徑的圓便是衝擊波。由於本圖的相機從斜角拍攝,導致縱向透視相當傾斜,所以圓形透視也跟著縱向透視一起傾斜。圖B是圖A的分解圖。請仔細觀察層層相疊的圓形透視,以及圓形透視的中心點位置。

看起來
最長的直徑

90°

縱向透視

B

縱向透視
往左下方（相機的正下方）的消失點延伸

C

圖C是縱向透視，縱向透視朝相機正下方的消失點延伸。畫出一條與縱向透視垂直相交的線，並以這條線為最長直徑畫出一個圓，於是一個貼合透視的圓便完成了（關於縱向透視的詳細說明，將在之後的章節提及）。

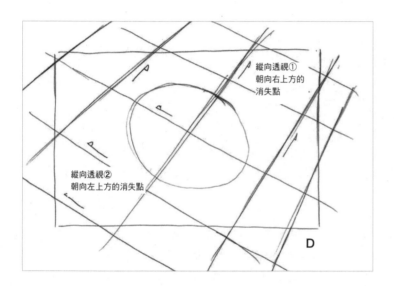

縱向透視①
朝向右上方的消失點

縱向透視②
朝向左上方的消失點

D

圖D是地面的透視線。在地面。透視上描繪街道情景，背景便完成了。地面透視線於右上與左上各有一個消失點，透視線往消失點的方向延伸。其實透視線也相當難畫，之後的篇章將會彙整各種透視線詳加說明。

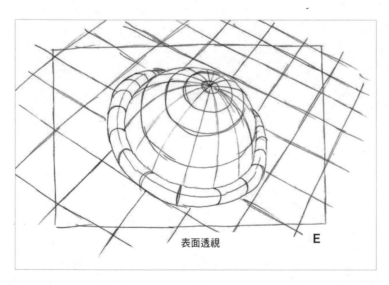

表面透視

E

圖E是表面透視。像本頁這樣一一區分出各種透視，是不是就很容易理解了呢？只要貼合表面透視畫出紋路，看起來就會很像爆炸的球體。

想必各位已經透過以上的說明發現，本圖同時集合了前面學到的表面透視理論、球體表面透視理論與圓形透視理論。描繪「爆炸」場景是一種很棒的練習方式，請各位一定要畫畫看。

# 2 − 09

## 自然的不規律性

### »稍微畫得歪斜一點，不要畫得太工整

一旦受到透視觀念所束縛，畫什麼東西都會忍不住畫得筆直工整，但現實中的景象其實都有點歪，即使是人造物也一樣，像是店家招牌、道路、房子等物體，稍微歪一點看起來會比較自然。而這個做法也適用於描繪人類的姿勢。只要賦予各個物體自然的不規律性，畫面看起來便會更加真實。

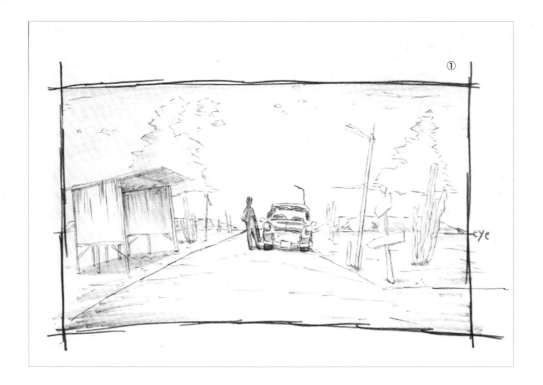

### 歪歪的看起來比較自然

畫背景時，很容易在不知不覺中便把所有物體畫得筆直，但考慮到透視的傾斜狀況，有時候就該把各種物體畫得歪歪的，這樣才能畫出一張有味道的圖。你可以做個實驗，出門時觀察一下路邊的情景，你會發現原本以為呈筆直狀的物體，仔細一看其實有點歪歪的，地面也出乎意料地凹凸不平。反而是真正呈垂直與平行的物體比較罕見。

上方的圖①不只路燈與路標呈歪斜狀，就連樹、仙人掌、人、汽車也都歪歪的，這樣才比較具真實感。圖①的傾斜狀態忽略了鏡頭的透視原理。

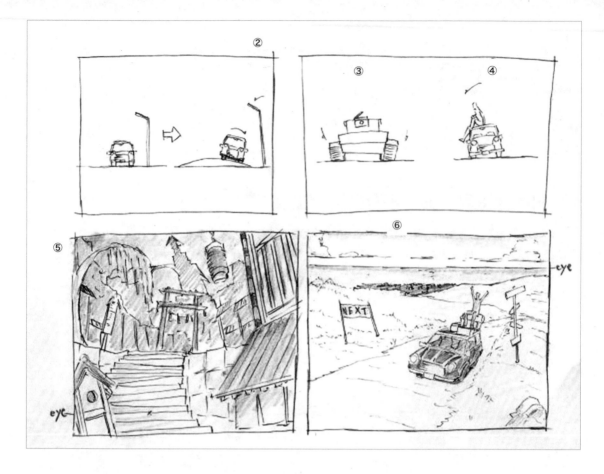

②為了將雨水排向兩側，柏油路會鋪得稍微有點弧度。若能將停在路上的車子稍微畫得歪歪的，便能營造不錯的氛圍。

③為了方便彎曲，坦克車的履帶會往中央傾斜。

④車子不光會因為馬路而傾斜，當人坐在車上時，也可以把車子畫得斜向一邊，這樣便能為畫面增添動感，或者說賦予畫面豐富的層次。

⑤妖怪樂園的景色。我將畫面中各個部分都畫得歪歪的，這種呈現方式反而更引人入勝。景物歪歪的比較能帶出遠近感與躍動感。

⑥車子一景。畫面中許多物體都有點傾斜，你看得出來嗎？這就是考慮到自然的不規律性所畫出的畫面。

　　假如不先瞭解透視的原理，便很難理解自然的不規律性。建議先學會畫遵循透視原理的圖，再接著挑戰不規律的畫。倘若畫不出遵循透視法則的工整畫面，那麼畫出的畫就只是張透視有問題的圖而已。唯有明白了透視的原理，才有辦法故意彎曲或歪斜，營造出不規律的效果。

## ≫也將身體各個部分畫得歪歪的吧！

　　剛開始接觸畫畫的人，畫出的姿勢往往十分僵硬。

　　不過，只要應用自然的不規律性，如下圖B將各個部位分別傾斜、彎曲到不同方向，就會顯得自然許多。

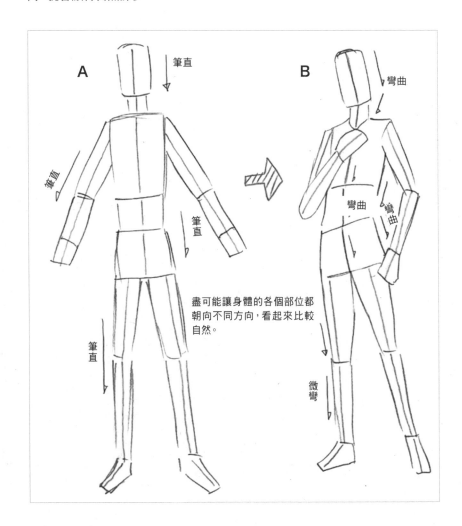

盡可能讓身體的各個部位都朝向不同方向，看起來比較自然。

　　請看上圖。圖A像是直挺挺的竹竿，看起來非常僵硬。

　　圖B則重新將全身上下各個部分，都稍微加了一點角度、呈現彎曲狀。不過，初學者要畫出像這樣各個部位彎曲得很自然的姿勢相當困難，所以建議一開始先畫這種簡略版的圖，練習抓出人體的姿勢。由於只須用到很少的線條，因此可以進行大量的練習。

　　描繪的訣竅是「盡可能將各個部位切割開來」。只是軀幹的部位，就要區分成胸、腹、腰等三個部分，各自朝向不同的角度。仔細觀察這張簡圖，你會發現臉部是歪歪的，而頸部也跟著朝向相反的方向，因此學會掌握整體的平衡相當重要。

　　如果你有可調關節的模型或人偶，請你隨意調整關節方向、進行各種嘗試，找出整體平衡的自然姿勢，這對畫畫也很有幫助。另外，腿部盡可能不要左右對稱，看起來才會比較自然。

# 第3章 描繪人物

# 3－01

## 頭部的線稿設計

### 》「頭部」能變化出多采多姿的設計

　　本節要解說的是人物頭部的線稿設計。每個人的頭部畫法各不相同，但建議大家都要如下圖一樣畫得出各種角度的頭部。

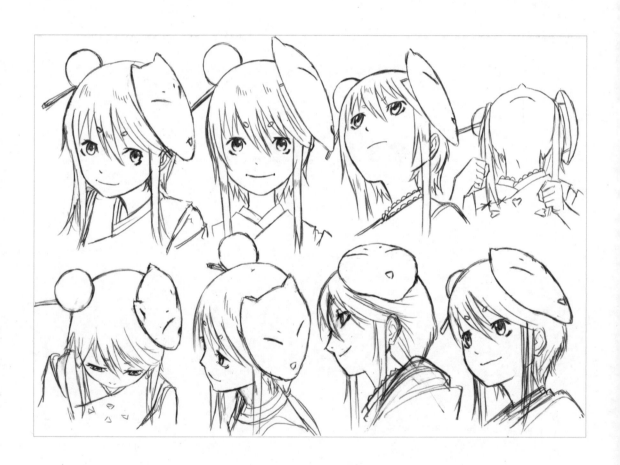

## ≫嘴唇的線稿設計

　　以嘴唇為例,當我們在進行嘴唇的線稿設計時,必須明白哪些線條要留下、哪些要省略。實際情況請參考下圖。

　　由於每個人心目中好看的嘴唇畫法都不同,建議尋找自己喜歡的畫法加以參考。或是參考前輩的畫法,也是不錯的做法。

　　關於嘴唇部位線稿設計的注意要點,正如1-04「線稿設計與真實世界的關係」所說的,線稿的一大特徵是色彩漸層等訊息比真實世界少,因此我們必須確實明白在線稿中「一條線具備相當重要的意義」。

　　在人物說話時的唇周加上過多線條,看在人們眼裡就像是很深的紋路,十分詭異。歡笑時的笑紋也是如此,真實世界中就連妙齡少女笑的時候也會出現笑紋,但在線稿設計上一旦畫出笑紋,少女就會頓時變成老婆婆。在線稿設計的領域中,區區一條線便代表如此重要的意義。

　　當我們在作畫時,尤其是當我們要在臉部加上線條時,每一條線條都具有相當重要的影響力,因此必須好好研究才行。

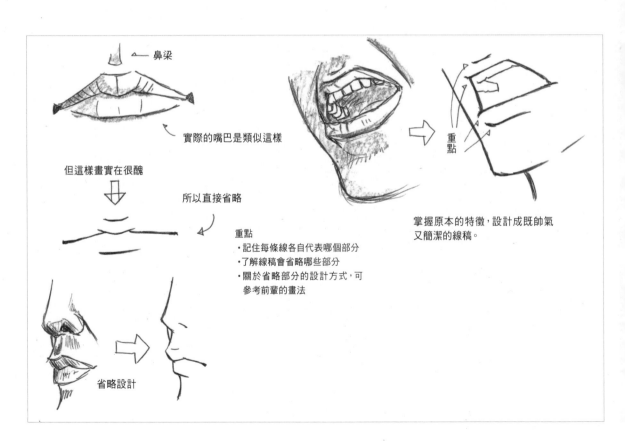

鼻梁

實際的嘴巴是類似這樣

但這樣畫實在很醜

所以直接省略

重點
・記住每條線各自代表哪個部分
・了解線稿會省略哪些部分
・關於省略部分的設計方式,可
　參考前輩的畫法

重點

掌握原本的特徵,設計成既帥氣
又簡潔的線稿。

省略設計

## »Q版的線稿設計

　　再來，我們要學畫Q版的人物。Q版也稱為漫畫式表現手法，但其實Q版的線稿設計背後也有充分的理由與根據。以下用吃驚表情的線稿設計為例。

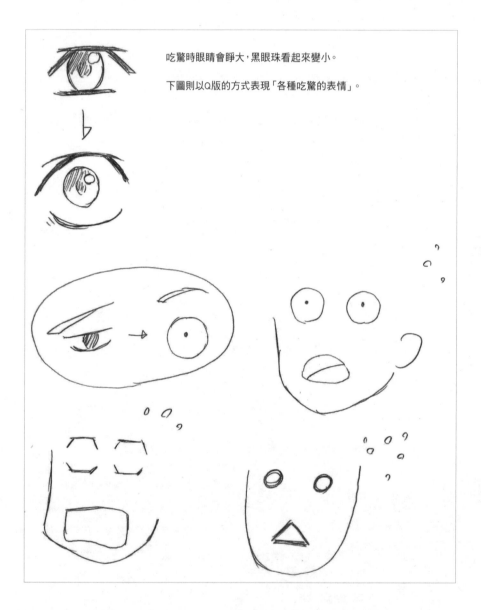

吃驚時眼睛會睜大，黑眼珠看起來變小。

下圖則以Q版的方式表現「各種吃驚的表情」。

　　從上圖便能看出，Q版畫法本身建立在人臉的結構基礎上。發明這種畫法的人真的很厲害，對吧？不知道是偶然研究出的成果，還是必然發展出的結果，總之這種設計確實廣受消費者所接受，在現代的線稿設計文化中，這便成為描繪吃驚表情時的普遍畫法，可說是線稿設計的一則成功範例。

　　當然，簡略到這個地步已經很接近符號了，因此在不同國家的人們眼中可能會理解為不同的意思。如果你有考慮到國外發展，或許就該顧慮到這一點。

順帶一提,笑的時候眼睛畫成(*^_^*)的模樣,對外國人來說滿奇怪的。這麼一說,人類笑的時候眼睛確實不會閉上。看來,在線稿設計的理解方式上,也存在著文化的差異。

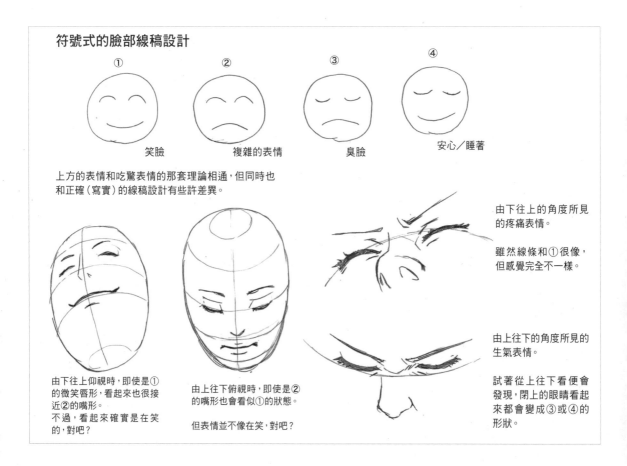

## 符號式的臉部線稿設計

① 笑臉
② 複雜的表情
③ 臭臉
④ 安心/睡著

上方的表情和吃驚表情的那套理論相通,但同時也和正確(寫實)的線稿設計有些許差異。

由下往上仰視時,即使是①的微笑唇形,看起來也很接近②的嘴形。
不過,看起來確實是在笑的,對吧?

由上往下俯視時,即使是②的嘴形也會看似①的狀態。

但表情並不像在笑,對吧?

由下往上的角度所見的疼痛表情。

雖然線條和①很像,但感覺完全不一樣。

由上往下的角度所見的生氣表情。

試著從上往下看便會發現,閉上的眼睛看起來都會變成③或④的形狀。

現在要解說「笑臉」符號與寫實的線稿設計之間,有什麼不同。如上圖所示,只要畫面確實掌握了立體感,當雙眼閉上時從下往上看,會很接近笑臉符的模樣,即便是痛苦的表情看起來也會和上圖①一模一樣。

這就是「Q版的線稿設計」與「寫實的線稿設計」兩者之間的差異。雖然從上方往下看的寫實版線稿設計,看起來很接近符號化線稿設計的睡著表情,但其實就連生氣的眼睛從這個角度看起來也會是一樣的形狀。

而嘴部線條的彎曲狀況也一樣。乍看之下,寫實畫法似乎和符號化的嘴巴很像,但其實代表的涵義與Q版畫法有著根本上的差異。要是將兩者搞混,作畫時便會感到很混亂。不過,如果是已經瞭解兩者的差異,而故意將兩者混合在一起,確實也能營造不同的效果或呈現設計感,只要能得到不錯的效果,這麼做倒也無妨。

本篇的主要目的,是讓各位理解Q版與寫實的線稿設計間,有著些許的結構差異,只要能明白這一點就夠了。

## ≫眼睛的線稿設計

那麼,現在要解說動漫畫的線稿設計中,最重要的部位「眼睛」的表現方法。

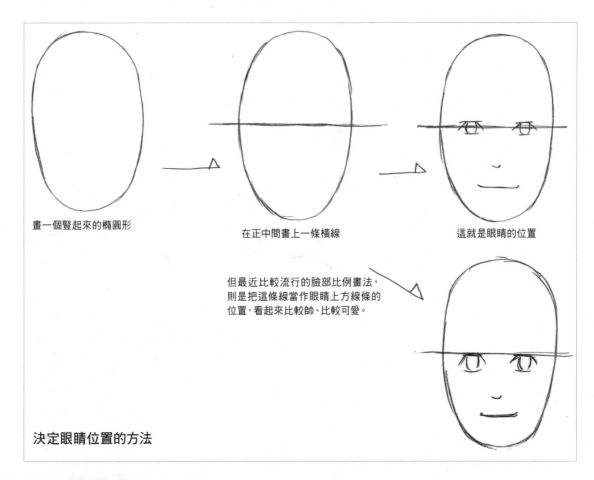

畫一個豎起來的橢圓形

在正中間畫上一條橫線

這就是眼睛的位置

但最近比較流行的臉部比例畫法,則是把這條線當作眼睛上方線條的位置,看起來比較帥、比較可愛。

**決定眼睛位置的方法**

**最近流行將眼睛畫得比較下面**

首先,要決定眼睛在臉部所處的位置。請看上圖。

先畫一個偏長的圓形。以前流行的眼睛畫法是位於圓形的正中間,但現在眼睛的位置變得愈來愈下面了。我想這也是因為大眾喜愛的臉部畫法不斷變化的緣故,畢竟線稿文化也會受到大眾文化所影響。

而大約從2010年開始流行的眼睛畫法,則是以橢圓形正中間的線為上眼皮的位置。請你試著畫畫看。目前動畫業界所畫的眼睛甚至又更下方了,將眉毛畫在中央那條線的位置,這是現在最流行的眼睛位置(線稿設計的流行變動速度真的很快!)。

人物的眼睛位置愈下面,年紀就顯得愈小,因此也要學會根據角色的年紀適當改變眼睛位置。你可以一邊練習這項技巧,一邊找出自己喜歡的比例。

## 用十字線掌握立體感

　　接著開始貼上眼睛。如下圖①所示，只要在橢圓裡畫上十字線，要描繪從下往上或從上往下看的角度便容易許多。下圖將眼睛的位置設在十字線的橫線上面。可以把眼睛看成是平面的紋理貼紙，像貼貼紙一樣黏貼上去，貼紙如圖②般呈立體狀彎曲。思考一下貼紙彎曲的方向，用線稿呈現俯角或仰角的畫面。請留意下圖在不同情況下，長方形貼紙會往哪個方向傾斜與變形。

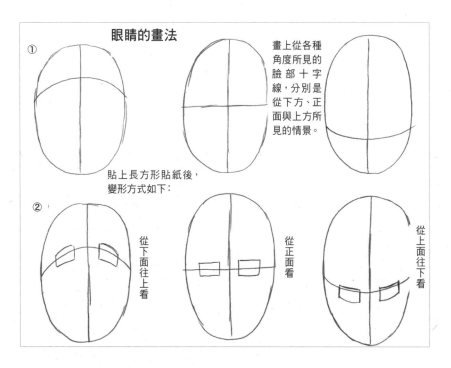

眼睛的畫法

① 

畫上從各種角度所見的臉部十字線，分別是從下方、正面與上方所見的情景。

貼上長方形貼紙後，變形方式如下：

② 

從下面往上看

從正面看

從上面往下看

　　請看下圖。在變形的四角形上貼上人物眼睛的線稿設計貼紙（圖③），這麼一來，眼睛貼紙便會順著貼紙的傾斜方向一同變形（圖④）。

　　我們可以透過這個方式，表現從上往下與從下往上的角度所見的眼睛。總之，就是用線稿呈現眼睛順著臉部球體彎曲的模樣。

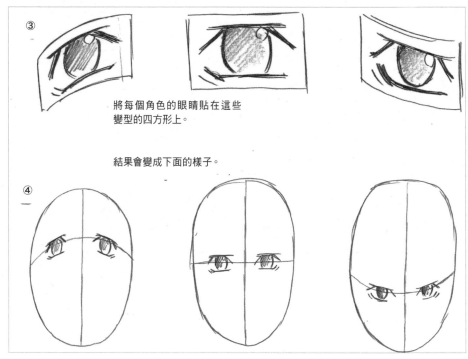

③ 

將每個角色的眼睛貼在這些變型的四方形上。

結果會變成下面的樣子。

④

## »眼球的線稿設計

### 別忘了眼睛也是立體的

　　雖然從臉的表面來看，眼睛是平面的，但現在我們要提升眼睛的精緻度，並進一步深入思考。雖然上一頁把眼睛看成是貼紙，但一旦增加眼睛的訊息量便能看出，其實眼睛本身便帶有立體感。現在就讓我們從上一頁的黏貼狀態，進階為使用線稿設計表現眼睛的立體感，與眼周的皮膚褶線吧！

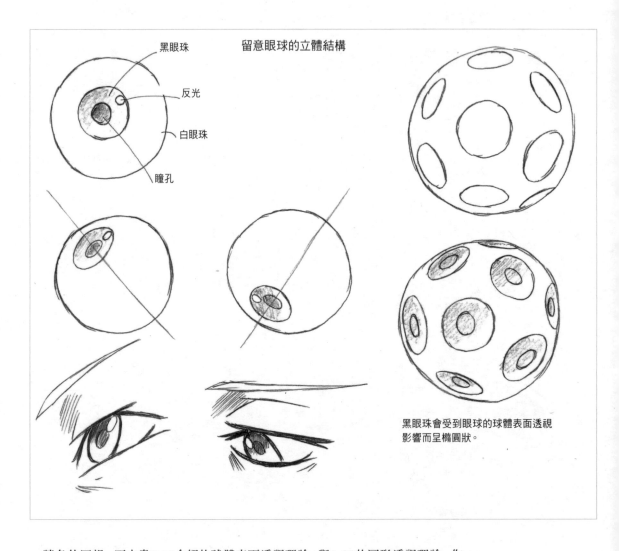

黑眼珠

留意眼球的立體結構

反光

白眼珠

瞳孔

黑眼珠會受到眼球的球體表面透視影響而呈橢圓狀。

　　請各位回想一下本書2-07介紹的球體表面透視理論，與2-08的圓形透視理論。你應該會發現，以上的理論也適用於眼睛結構本身。只要能充分理解眼球的結構，當你在描繪眼周的皮膚與眉毛時，便能畫出如同上圖下半部的眼睛了。

## 貼上眼睛的紋理貼圖

　　此外，也別忘了運用本書1-01、1-02介紹的重要技巧「交疊線」與「立體線」，這麼一來，眼睛就會顯得更加立體。

　　想像眼睛部位是一個箱子，在箱子貼上含有交疊線與立體線的眼睛紋理貼圖。請參考下圖，實際練習。如果實在覺得很困難，先用看的也無妨。

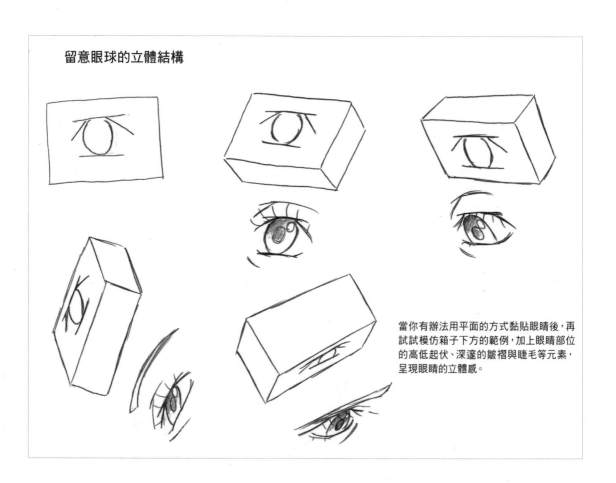

留意眼球的立體結構

當你有辦法用平面的方式黏貼眼睛後，再試試模仿箱子下方的範例，加上眼睛部位的高低起伏、深邃的皺褶與睫毛等元素，呈現眼睛的立體感。

## ≫側面的眼睛

### 注意不要畫得過於平面

　　這裡要介紹「側面眼睛」的線稿設計，這是個有點特別的部分。

　　顧名思義，側面眼睛出現在鏡頭從側面拍攝人物臉部的時候。儘管近年來側面眼睛的畫法已經徹底公式化，但描繪時最好還是能建立於確實的原理與根據上。

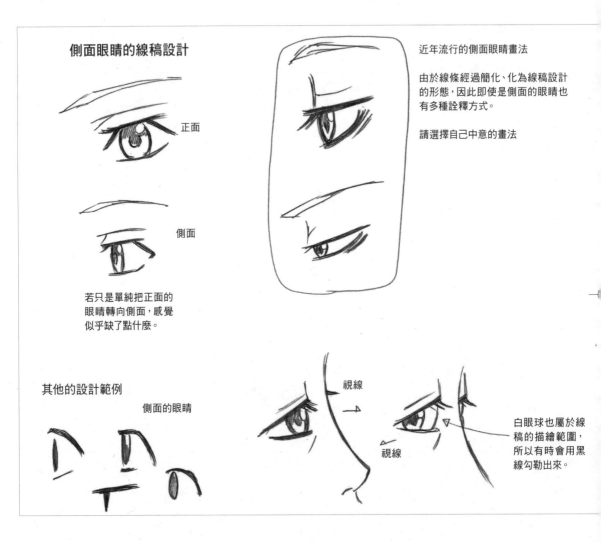

側面眼睛的線稿設計

正面

側面

若只是單純把正面的眼睛轉向側面，感覺似乎缺了點什麼。

近年流行的側面眼睛畫法

由於線條經過簡化、化為線稿設計的形態，因此即使是側面的眼睛也有多種詮釋方式。

請選擇自己中意的畫法

其他的設計範例

側面的眼睛

視線

視線

白眼球也屬於線稿的描繪範圍，所以有時會用黑線勾勒出來。

　　人們往往會將側面的眼睛畫成平面的樣子，但其實仔細觀察便會發現，側面的眼睛有許多細節都需要呈現出立體的角度。若想順利畫出，必須充分瞭解其中的原理，以及具備足夠的設計能力，因此或許有點困難。所以，一開始建議先從上圖挑選一種自己喜歡的畫法學起來，需要畫到這個角度的時候直接套用即可。

## »耳朵的線稿設計

### 掌握確切位置比描繪細節更重要

　　再來是耳朵的線稿設計。大家往往會忘記畫耳朵，但其實這是非畫不可的部位。就整個臉部而言，耳朵的細節並不是很重要，換句話說，其實耳朵不需要畫得太仔細，但如果不充分掌握耳朵的位置與形狀，當我們在畫臉部的各種不同角度時，便會遇到問題。

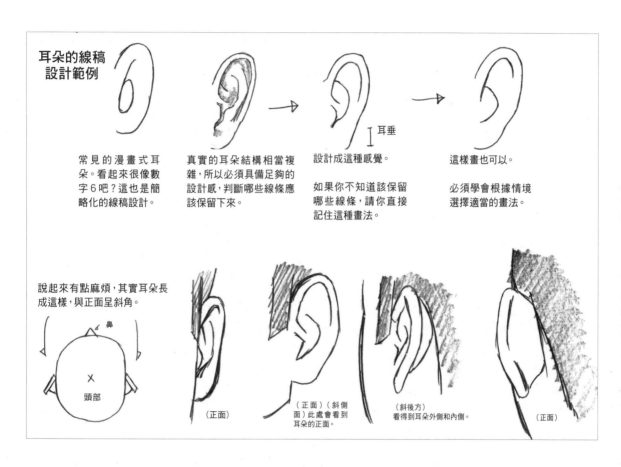

**耳朵的線稿設計範例**

常見的漫畫式耳朵。看起來很像數字6吧？這也是簡略化的線稿設計。

真實的耳朵結構相當複雜，所以必須具備足夠的設計感，判斷哪些線條應該保留下來。

設計成這種感覺。

如果你不知道該保留哪些線條，請你直接記住這種畫法。

耳垂

這樣畫也可以。

必須學會根據情境選擇適當的畫法。

說起來有點麻煩，其實耳朵長成這樣，與正面呈斜角。

鼻

頭部

（正面）

（正面）（斜側面）此處會看到耳朵的正面。

（斜後方）看得到耳朵外側和內側。

（正面）

　　仔細一看，其實就連狀似數字6的耳朵畫法，也是根據實際的耳朵結構繪製而成。

　　雖然頭髮較長的角色，耳朵往往會被頭髮遮住，即便如此依然得確實掌握耳朵的位置，否則線稿就會出現紕漏。不畫耳朵便很難掌握臉部的立體狀態，因此我們還是必須確實瞭解耳朵的位置。

　　尤其當畫面是從上方或下方的角度觀看頭部時，耳朵將成為宛如符號般的便利物件，我們可以藉由耳朵的位置，表現各種不同的臉部角度。如果畫不出各種角度的耳朵，便很難畫出正確無誤的臉部。首先，請你先記住上圖左下方的耳朵結構，接著再練習畫上圖下排所列出的各種角度的耳朵。

# 3－02

## 頸部的線稿設計

### »「頸部」雖看不到卻十分重要

「雖然臉畫得不錯，但到了頸部就覺得怪怪的……」人們在學習畫畫的過程中，往往會在頸部的部分遇到瓶頸。臉可以用個人風格來畫，但肩膀與脖子呈現複雜的立體狀，如果把這個區域只看成是平面的線條便很難畫好。再加上外面還要穿上衣服，於是形狀又變得更難掌握。這時專業人士會先畫出圖A的狀態，即使是這種包得緊緊的衣服，也會確實畫出頸部與身體的連接處，以及頸部後方的肩膀線條，充分掌握這些部位的立體感。作畫時一定要記得思考，被遮住的部位處於何種狀態。請你特別觀察圖A頸部與身體連接處的圓周，以及脖子後方的肩膀線條。

而頸部和身體的連接方式也很複雜。頸部和肩膀是呈斜角，作畫時要考慮到這一點，並用剖面的方式畫出肩膀、手肘與手臂之間肉眼看不到的連接處，確實掌握這些部位的立體狀態，這麼一來，便很容易掌握整體的形狀。

請看右圖B。即使畫面呈仰視角，作畫時依然考量到了頸部與身體的連接處，以及頸部後方的肩膀線條。等到游刃有餘後，還要再考慮到衣服的厚度。如圖C所示，衣服本身也有厚度，因此衣服的線條應該會位於身體線條的外側，這樣看起來才會比較有真實感。

這裡的要點在於「看不見的部位也要確實畫出」。就算是衣服領子後方的部分，也要充分掌握。如圖D所示，只要考慮到脖子後方的領子與衣服結構，人物就會顯得很立體。要單純用線條展現立體物的表面狀態非常困難，往往會導致問題產生，因此建議使用這種方式描繪物體的內部狀態。同樣地，當畫面中的手與肩膀被遮住時，也要一併考慮其位置。

A

eye

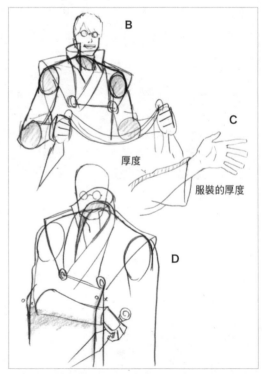

B

C

厚度

服裝的厚度

D

服裝的線條

身體的線條

　請看上圖。只要掌握了衣服內部的狀況，以及被頸部與臉部遮住的領口四周狀態，便能充分展現衣服的存在感。由於衣服本身也有厚度，因此衣服的線條與身體的線條之間會有些間距。此外，因為衣服也會繞到脖子後方，所以只要事先畫出整體結構，便能明白該如何處理頸部周圍了。儘管繪師作畫時確實掌握了人物的立體感，但實際畫在紙張上時，表面可見的只有極小部分。正因如此，提升繪畫功力的祕訣，就是從立體的角度掌握人物的訊息，而不是單純掌握表面的訊息。雖然紙張上畫的是平面圖像，但腦海裡要想的是立體畫面。

　動畫業界的前輩經常說：「去看看畫功好的人畫的草稿。」雖然有句話說「技術要用雙眼來竊取」，但一般人只是看草稿並無法明白對方是怎麼畫的。因此，以下我將說明專業人士打草稿時，會將重點擺在哪裡、會特別注意哪些結構。或許你覺得這麼做很費事，但若想精進自己的畫功，務必要在腦海裡思考那些看不到的部分，確實掌握其中的結構。

## ≫「肌肉」雖看不到卻十分重要

　　肌肉的線稿設計和頸部關係密切,所以趁這個機會一併解說。肌肉和頸部一樣都是平時看不到、卻相當重要的部位。任何人只要學習了正規的素描,必定會注意到人體的肌肉,學生時期我便曾自行閱讀素描書籍,學習肌肉的畫法。

　　腓腸肌、內轉肌、舌骨肌群、橈側屈腕肌⋯⋯雖然我記不得正確名稱怎麼寫,但我清楚記得我曾畫過、學過這些肌肉。不過,老實說名稱根本不需要特別去記,只要知道哪個部位長著怎樣的肌肉就好了。

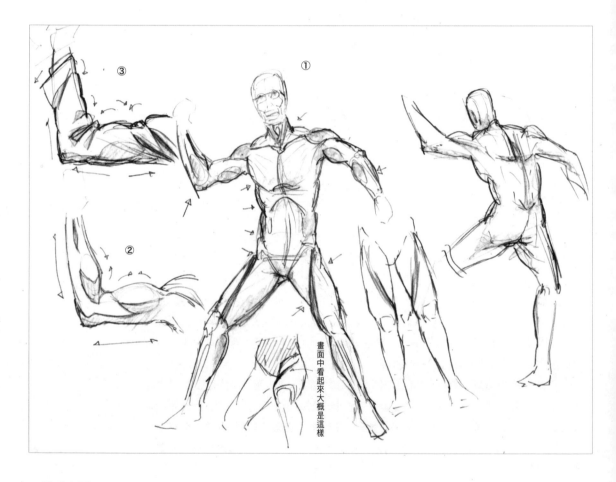

畫面中看起來大概是這樣

　　請看上圖。

　　只要參考①,瞭解哪些部位的肌肉會影響外觀即可。大腿的內轉肌會直接出現在畫面當中,屬於特別重要的肌肉部位,而肩膀的三角肌也很重要,最好能記住各個部位的肌肉生長方式。

　　②一旦記住肌肉的位置,上陰影便會容易許多。動畫的陰影具有特別重要的涵
　　　義,這一點和漫畫不太一樣。

　　③肌肉也會影響到衣服的皺褶。只要學會畫肌肉便能發揮各種加乘效果。

# 3－03

## 身體的線稿設計

本節要學習身體的線稿設計。身體的描繪訣竅為：留意身體的側面部分。

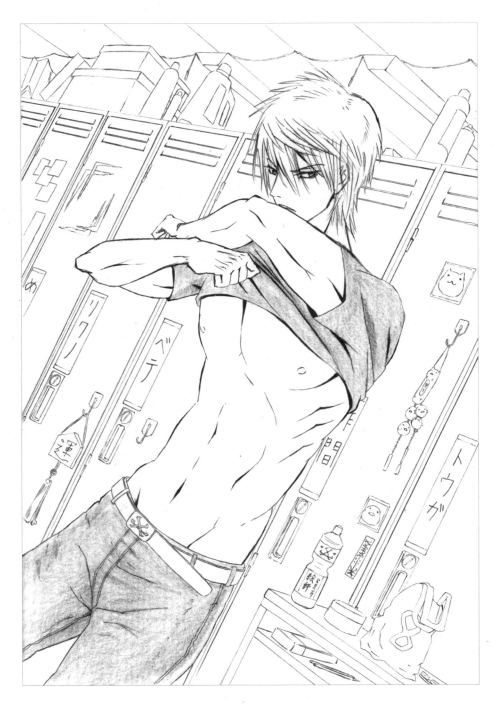

## ≫別忘了畫掌控身體平衡的部位──腰部！

　　每個人一開始都不知道該怎麼畫身體的比例，於是我做了一個簡單的人物對照圖。人體解剖學與素描的繪畫技法書裡都有類似的對照圖，但這裡我修改成更簡單好用的形式。而且，素描的繪畫教學書中的身體比例並不適用於線稿設計，因此下圖將人體轉換成簡單明瞭的線稿，並強調描繪上的重點。

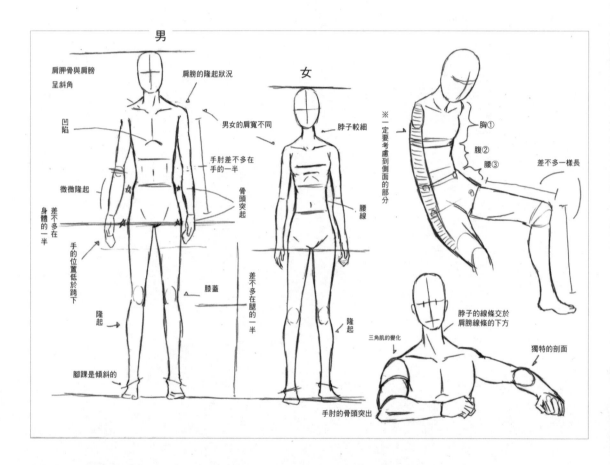

　　右上方的腰③是需要特別注意的重點部位。雖然軀幹部位有胸、腹與腰部，但人們在剛開始學習畫畫的階段往往會忘記畫腰部。此外，右上方用斜線強調的人體側面部分也經常被人忽略，如果作畫時能考慮到這個部分，就能表現出身體的立體感。不過，往往得經過充分練習才辦得到。請你仔細描繪。基本上，最快的方法就是不斷反覆畫，用頭腦和手記住這個感覺。當你忘記怎麼畫時，請回想一下這張圖。

　　雖然上圖只是基礎，並沒有畫到太過細節的部分，但對於記住大致的身體比例有很大的幫助。另外，上圖只是我自己設計角色時的衡量標準，僅供參考。

## 腳是描繪站姿時的重點

　　若要按照全身比例繪製人體姿勢，畫出正確無誤的比例，身體勢必會顯得很僵硬，因此請提醒自己盡量畫得自然一點、柔軟一點。而站姿的描繪重點無疑是腿。

　　請看下圖。人物的雙腳應該貼到地面的透視上，這一點需要特別留意。除此之外，畫出像正中央的女孩這樣柔軟、充分伸展的感覺，也是描繪的訣竅之一。

　　要是過度講究整體比例，人物勢必會變得很僵硬，因此請多加注意。另外，我要再次提醒各位，本圖僅供參考，請你根據自己理想的人物比例進行調整，將下圖當成大致的基礎。如果你的目標是成為專業人士，就必須將線條與各個區域畫得更細膩，但就現階段而言，要是我解說得太仔細反而容易模糊焦點，因此這裡就先用簡單的圖進行解說。

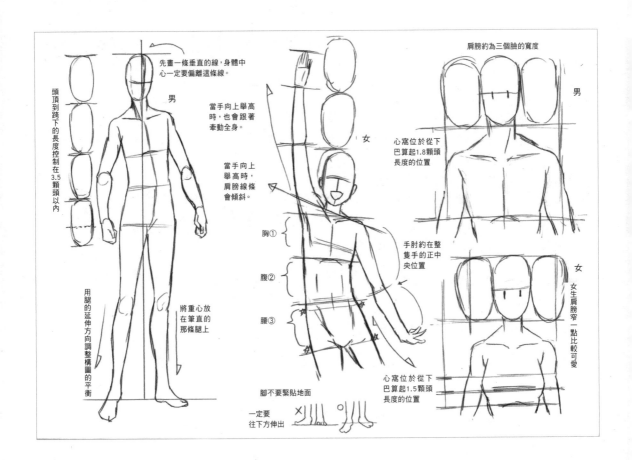

## ≫線稿設計與現實世界的差異 之3

### 試試將現實中的身體畫成線稿

本段將延續本書1-04的「線稿設計與現實世界的差異」，但這裡特別著眼於身體部分，用我們目前學到的線稿設計手法，觀察現實世界與線稿設計之間的差異，瞭解其中的關聯性。

首先，請看右邊照片圖A。

照片中的動作是將手盤在頭後面，當我看到這張照片時，腦中浮現的第一個想法是「人的手比想像中還短耶」。就正常的骨骼而言，手臂彎曲後會顯得很短，但若從圖畫的美觀角度來考慮，將手臂畫得長一點在構圖上會比較恰當。

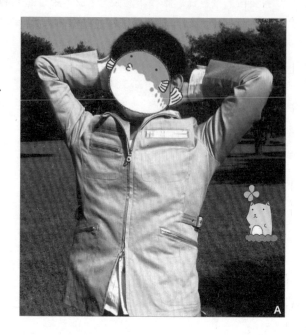

於是我加長了手臂的長度，如右方圖B所示。此外，由於真人照片圖A很難看出骨骼的狀況，因此我為了讓姿勢更簡單易懂，特別強調了骨骼的部分。在進行線稿設計時，一定要記得突顯骨骼的走向。

我將手臂修改得能清楚看出距離畫面的遠近感，同時也考慮了視平線的位置，強調透視對身體所造成的影響。

經過上述的修改過程後，下一頁的圖C便是最終完成圖。

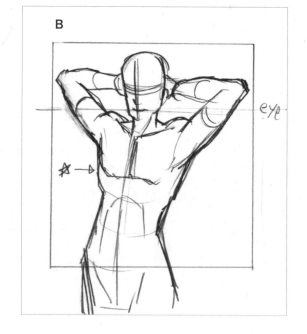

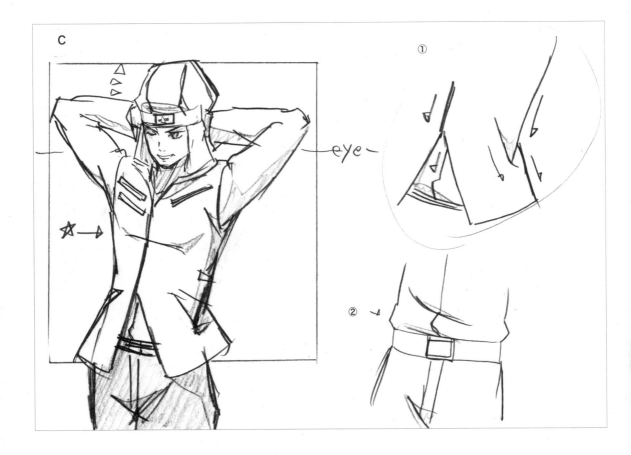

　　請看上圖左方人物的☆符號處（和上一頁圖B的☆符號位於相同位置）。為了方便人們明白胸肌對衣服所造成的影響，我直接採用原本的肌肉線條當作服裝的皺褶。描繪身體線稿的訣竅，在於「經常在腦海裡想像骨骼與肌肉的結構，並實際應用於線稿可見的部分（例如衣服）」。這麼一來，就能畫出帶有立體感的線稿設計了。

　　上圖右下方的②用線條表現襯衫紮進皮帶時的垂墜感，而①則是用交疊線表現聚集於該部分的皺褶。讓外套的線條與下方的襯衫線條不一致，展現出衣服的空間感與立體感。並且替陰影決定一個特定的方向，讓畫中人物的姿勢看起來比真人照片更清楚易懂。

　　要是直接照著真人照片畫，畫中人物就會變得很僵硬，身體也顯得很不好看。你是不是愈來愈明白線稿設計和現實世界之間的差別了呢？

## 從斜後方所見的身體

　　這張照片是從背後角度看到的情景，衣服皺褶是不是相當鼓起呢？雖說這也是受到了衣服材質的影響，但現實世界確實經常出現這種不太美觀的皺褶。這裡還是直接忽略現實中的衣服鼓起狀況，會比較恰當。

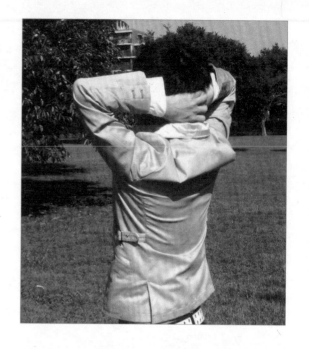

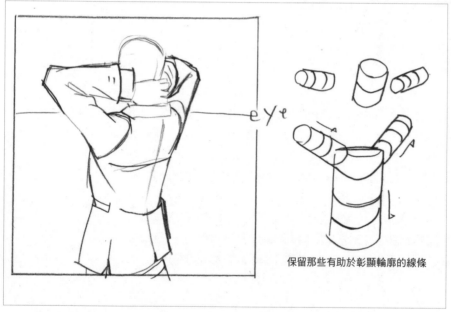

保留那些有助於彰顯輪廓的線條

　　請看上圖。總之，為了讓畫面顯得更美觀，所以我和上一頁一樣加長了手臂，盡量減少、簡化衣服皺褶並呈現立體感。當你在思考皺褶的線條方向時，請運用本書2-01所介紹的毛毛蟲理論。若從視平線來看，線條的方向就會如右側圖中所示，只要將皺褶放上透視網格的線條上，便很容易營造出立體感。

　　此外，照片中也看不出頭部朝向哪個方向，但作畫時必須明確決定頭部的角度。也就是說，我們必須學習掌握姿勢的立體狀態，懂得分析畫中物體在立體空間中伸向哪個方向。只要靜下心來慢慢想，應該就能明白皺褶朝向哪個方向了。

# 3－04

## 手部的線稿設計

### ≫首先要記住手的結構

　　動畫與漫畫都經常需要畫到手。請看下圖。把手想成是四方形的，或許會比較好記。既然已經化為如此基本的形狀，建議直接記起來比較快。請你記住手的結構就是這個樣子。就像3-03身體的線稿設計所解說的全身比例一樣，建議全部直接背起來。這麼一來，腦中就會清楚記住身體比例與手部結構，之後再以這些知識為基礎，朝著自己的理想畫法一步步調整，學習起來會比較快。

　　記憶比例時，請把注意力放在線條上，而非以數字來記。現階段的目標是能在什麼都不看的狀態下畫出下圖的手。假如忘記該怎麼畫，就仔細觀察再重新畫起。總之，手是出現頻率很高的部位，只要確實記住手的畫法，便能大幅加快畫畫的速度。

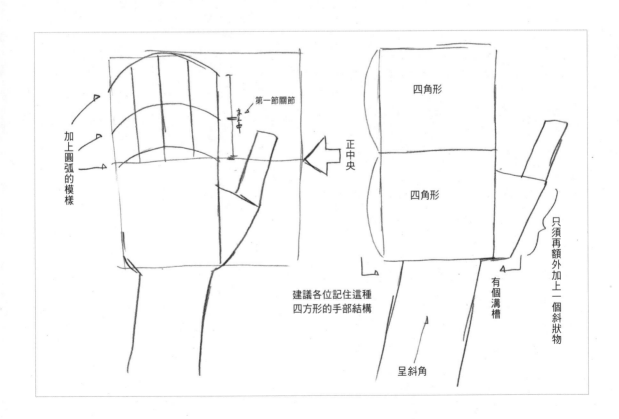

記住上一頁的比例後，再將下圖整個背起來。一開始或許會覺得辦不到，但不用急、慢慢來沒關係，只是最後一定要記住。

感覺就像是先記住最基本的四方形結構，接著再逐步添加細節上去。

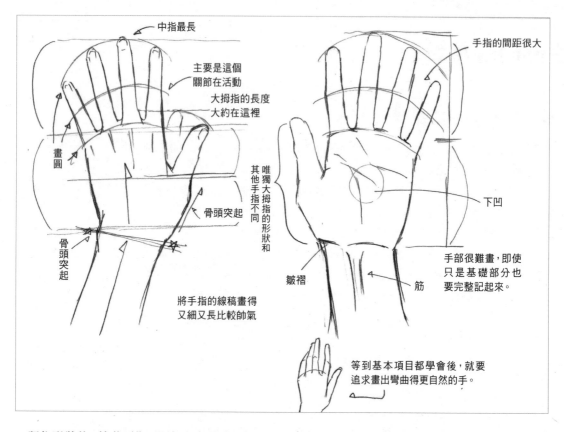

記住形狀後，接著再像下圖加上交疊線與立體線。

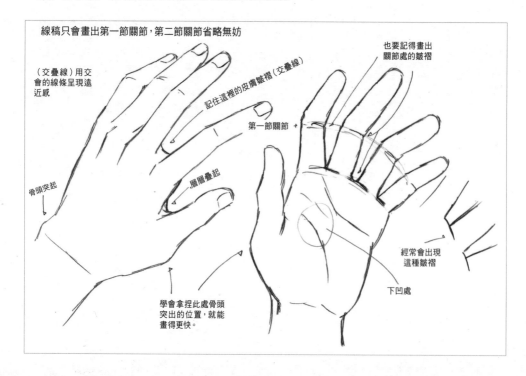

## ≫畫手時要一併考量手肘的位置

畫手時不能只畫手。請先瀏覽下圖「畫出正面的手」，特別注意手指的結構、位置與各個部分的相互關係。

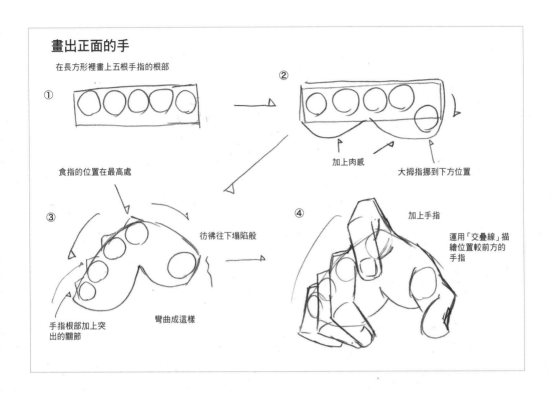

**畫出正面的手**

在長方形裡畫上五根手指的根部

①

②

食指的位置在最高處

加上肉感

大拇指挪到下方位置

③

彷彿往下塌陷般

④

加上手指

運用「交疊線」描繪位置較前方的手指

手指根部加上突出的關節

彎曲成這樣

練習畫手時別忘了同時畫手肘，因為手總是接在手肘的前端。

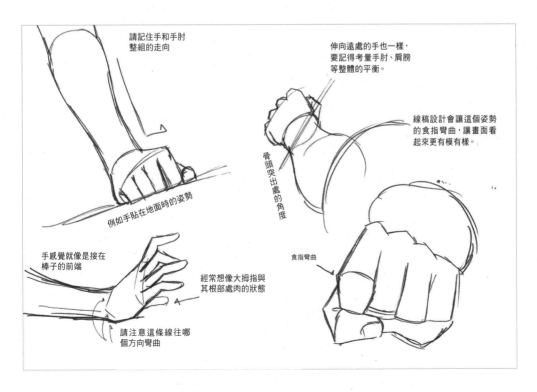

請記住手和手肘整組的走向

伸向遠處的手也一樣，要記得考量手肘、肩膀等整體的平衡。

線稿設計會讓這個姿勢的食指彎曲，讓畫面看起來更有模有樣。

骨頭突出處的角度

例如手貼在地面時的姿勢

手感覺就像是接在棒子的前端

經常想像大拇指與其根部處肉的狀態

請注意這條線往哪個方向彎曲

食指彎曲

手指的線稿設計將於稍後詳述，先請各位觀察下面兩張圖，明白手指可以變換各種位置與動作。

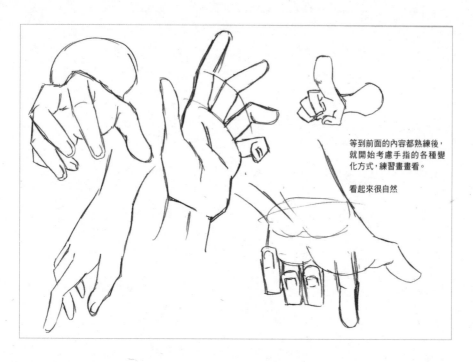

等到前面的內容都熟練後，就開始考慮手指的各種變化方式，練習畫畫看。

看起來很自然

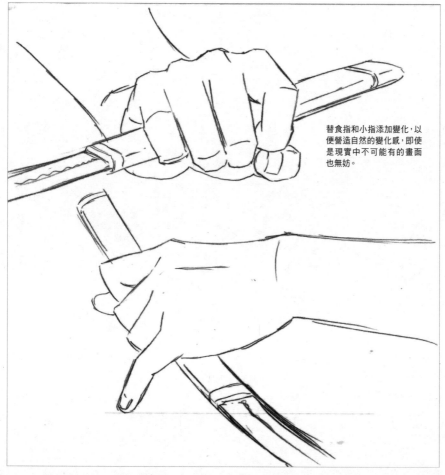

替食指和小指添加變化，以便營造自然的變化感，即使是現實中不可能有的畫面也無妨。

## ≫一邊觀察，一邊練習畫畫看

右圖是初學者經常忘記畫的部分。請仔細觀察，並牢牢記住。

再來請看下圖。圖中以「拿著鉛筆的左手」為例。雖然平時手部只占了畫面中很小的位置，但倘若無法確實畫好，畫面就會顯得很奇怪。就算看著鏡子畫還是有問題，因為對於右撇子的人而言，描繪左手時有許多死角，相當難畫，因此作畫時勢必得耗費很大的工夫。下圖左邊是隨便含混過去的畫法，而右邊則是實際的狀態。這張圖的角度其實相當難畫，因為甚至連鉛筆也要用到透視。再加上還是由右手面對鏡子擺姿勢，理論上根本無法順利畫出，因此我先用左手打了草稿。對於這種小地方是否講究，或許便是專業人士與業餘繪師的差別所在。

菜鳥繪師經常忘記畫這些地方

這裡

這裡

### 專業人士與業餘繪師的差別

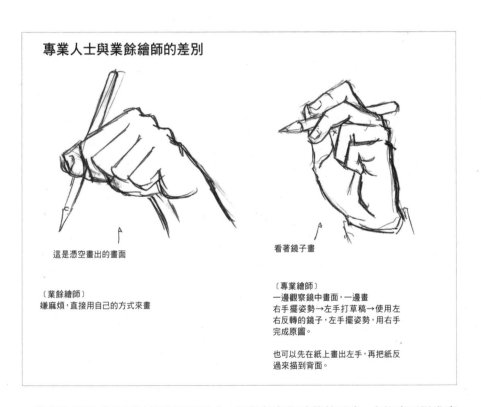

這是憑空畫出的畫面

〔業餘繪師〕
嫌麻煩，直接用自己的方式來畫

看著鏡子畫

〔專業繪師〕
一邊觀察鏡中畫面，一邊畫
右手擺姿勢→左手打草稿→使用左右反轉的鏡子，左手擺姿勢，用右手完成原圖。

也可以先在紙上畫出左手，再把紙反過來描到背面。

雖然左圖的畫法可以勉強蒙混過去，但唯有實際看著鏡子畫，才能真正增進實力。不過，要是過度講究便賺不了錢（因為太花時間），所以建議一開始先「避免描繪困難的角度」，等到熟練後再行挑戰。

## ≫為什麼手這麼難畫？

　　手為何如此難畫呢？基本上，除了手的結構複雜之外，也因為手的動作千變萬化，很難建立一套公式化的畫法。此外，要將手化為線稿形態也有相當大的難度。請你實際觀察一下自己的手，你會發現其實手的輪廓很圓潤，很難決定該在哪些地方畫上線條。

　　建議各位將線稿中的手和現實的手，看成是完全無關的兩回事。也就是說，線稿中的手只是線稿設計，不能拿真人照片直接照畫。

　　舉個顯而易見的例子，在線稿設計的文化中，手指的第二關節經常省略不畫，因為這樣看起來比較像樣。要是畫得太過認真，便很難轉換為線稿，因此作畫時必須一定程度意識到這是在進行設計，看起來才會比較像手。請你參考目前為止介紹的所有手部線稿設計，只要仔細觀察便會發現，其實我在一些現實中不可能會有線條的地方畫上了線條。

　　學習描繪手的線稿設計仰賴練習，想要畫得有模有樣，必須花上不少的時間。但相對地，耗費的時間也會清楚反應出技術的高低。動畫製作公司招募動畫師時，往往是看應徵者是否會畫手，而不是畫臉。

　　只要能隨心所欲進行手的線稿設計，也能進一步拓展表現的豐富度。請參考下圖，我想各位應該看得出來，畫中人物的氣勢受到手部很大的影響。

## »手指的線稿設計

**描繪「手指」時，即使是一條線也十分重要**

　　既然都講到了手的線稿設計，現在就一併解說手部不可或缺的部分「手指」。只要特別留意手指的線稿設計，便能將人物畫得更有魅力。

　　若想呈現手腳的立體感，就必須充分運用指甲等小物件的線稿變化。首先，我將透過下圖解說手指線稿中的線條表現效果。

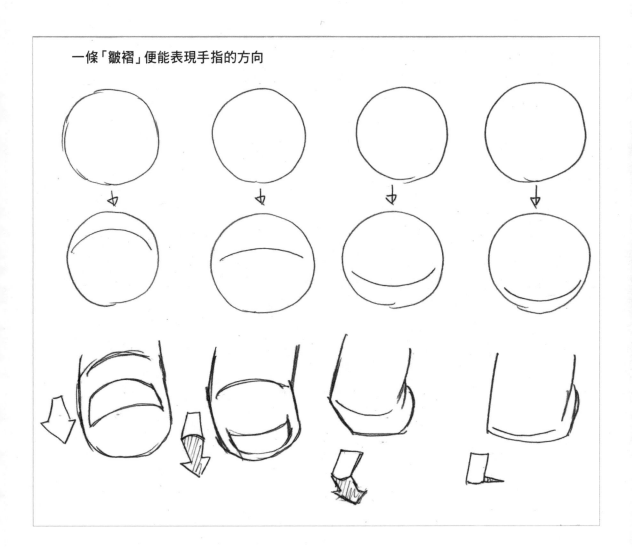

一條「皺褶」便能表現手指的方向

　　首先，要特別留意「皺褶」。如上圖所示，區區一個圓形也能藉由皺褶的位置確定方向，而這個技巧也適用於腳趾。只是一條皺褶便能呈現如此的立體感，換句話說，一條線在線稿當中扮演著至關重要的角色。

　　或許可以說，對於手指這類細膩的部位而言，一條線便能帶來決定性的意義。由於手指部位明確的線條非常少，因此一條線的意義也特別重大。

### 「指甲」能賦予手指不同的面貌

再來是指甲。除了皺褶之外，進行手指的線稿設計時，可利用的線條便是指甲。

只要能巧妙添加指甲，便能呈現手指的立體感、方向與厚度。不好好運用指甲的力量實在說不過去，對吧？當然，如果按照實際狀況畫出指甲全部的線條便會顯得很雜亂，因此還是要省略一些部分，看起來才會比較像樣。請參考下圖。

由於不同角色的指甲也各不相同，因此我認為在這方面略為講究倒也不錯。另外，手指出乎意料地圓，這也是描繪要點之一。

不過，要是把手指畫得太圓，便很難掌握其中的透視，因此圓形手指或許比較適合高階者來畫，剛開始的階段先畫成四方形會比較容易拿捏。如果能精通指甲與手指的畫法，在畫手與腳（即將於下一節說明）時也會比較輕鬆。

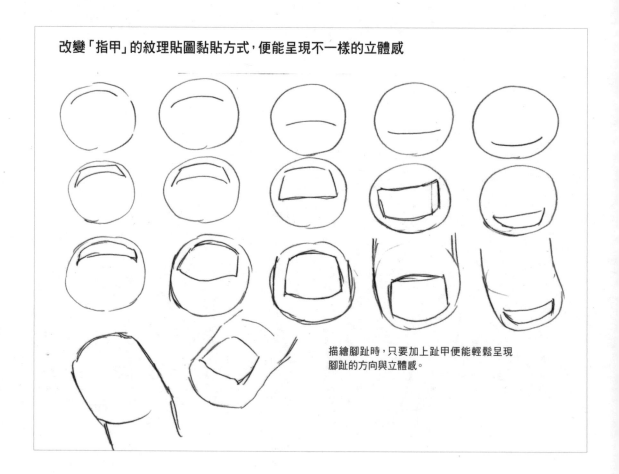

改變「指甲」的紋理貼圖黏貼方式，便能呈現不一樣的立體感

描繪腳趾時，只要加上趾甲便能輕鬆呈現腳趾的方向與立體感。

# 3–05

## 腳部的線稿設計

### ≫畫腳時要一併考慮地面

　　和上一節介紹的手部線稿設計一樣，描繪腳部時也要用到交疊線與立體線。

　　雖然腳趾很短，不像手指那麼難畫，但腳的困難處並不在於本身的線稿設計，而在於要「放在地面透視上面」。

　　這一點相當困難，同時也屬於實作上的問題。假如無法將腳放在地面透視上，人物便無法確實融入背景當中。其實描繪腳部需要注意的重點比手部還少，而且角色大多情況都會穿鞋子，因此不太需要考量腳趾的部分。不過，腳和地面透視往往成對出現，這才是畫腳時最需要注意的部分。

　　貼合地面透視的方法，和畫汽車的方法很類似。首先，想像一個四方形，再考量接觸地面的腳底部分，就很容易貼在透視圖上了。如果無法貼合地面透視，無論腳畫得再好，畫面都會顯得很奇怪，因此請多加注意。動畫業界極為看重這一點，因為動畫的劇情幾乎都是發生在角色走在地面的情況下。走路時的描繪重點便在於與透視貼合的腳部，總之腳的重要性非常高。

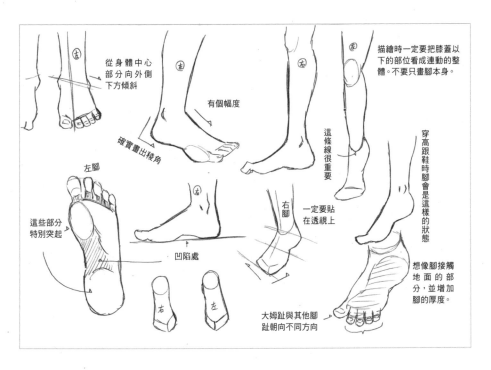

## ≫以皮膚皺褶與趾甲營造立體感

　　請看下面兩張圖。圖中從各種角度解說腳的畫法，各有不同的注意要點。從腳底的角度描繪腳趾時要畫出皮膚皺褶，正面的腳部則要留意趾甲的形狀。

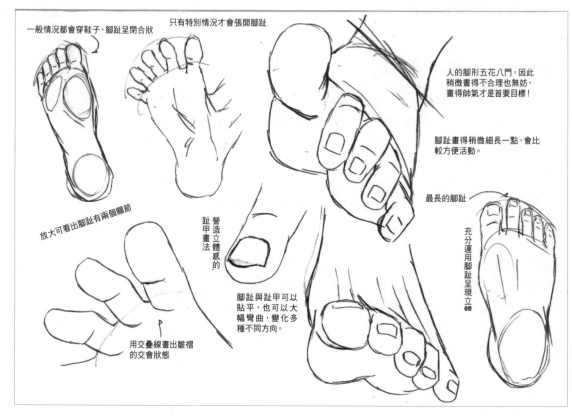

一般情況都會穿鞋子，腳趾呈閉合狀

只有特別情況才會張開腳趾

人的腳形五花八門，因此稍微畫得不合理也無妨，畫得帥氣才是首要目標！

腳趾畫得稍微細長一點，會比較方便活動。

放大可看出腳趾有兩個關節

營造立體感的趾甲畫法

最長的腳趾

充分運用腳趾呈現立體

腳趾與趾甲可以貼平，也可以大幅彎曲，變化多種不同方向。

用交疊線畫出皺褶的交會狀態

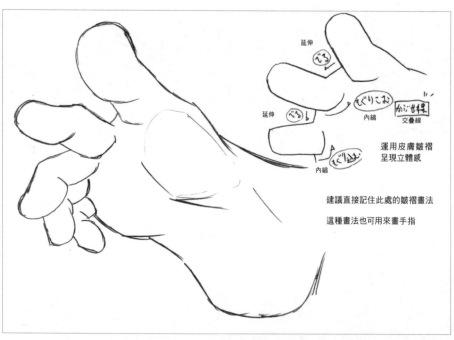

延伸　べる

延伸　べる

もぐりこむ　內縮

かぶせ線　交疊線

內縮　ぐりこむ

運用皮膚皺褶呈現立體感

建議直接記住此處的皺褶畫法

這種畫法也可用來畫手指

## ≫讓腳與透視貼合的方法

任何一張同時看得到腳和地面的圖,都是作畫者和透視奮戰的心血結晶。請看下圖。當畫面是腳部特寫的鏡頭時,勢必也得同時描繪地面。若無法畫出貼合透視的狀態,便很難把腳畫好。

畫腳時一定要將腳貼在透視圖上(就算目前還做不到,也務必要考慮到這一點!)

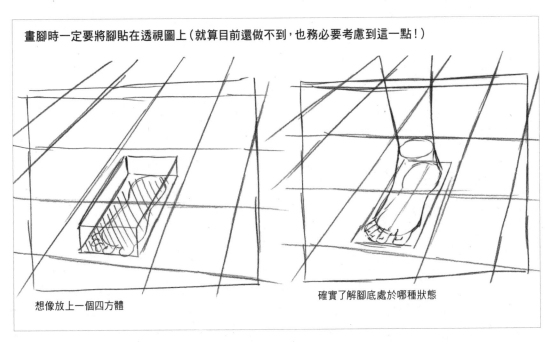

想像放上一個四方體

確實了解腳底處於哪種狀態

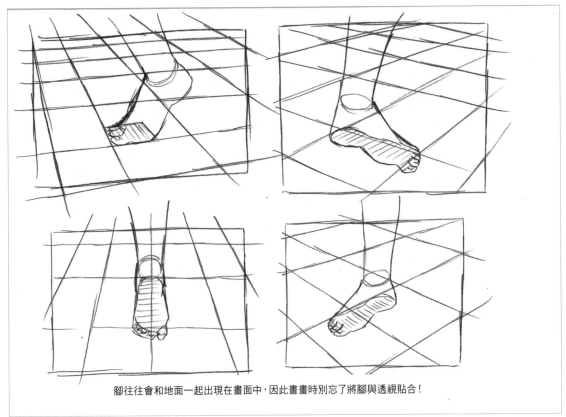

腳往往會和地面一起出現在畫面中,因此畫畫時別忘了將腳與透視貼合!

# 3－06

## 服裝、皺褶的線稿設計

### ≫陰影出現在皺褶下方

　　本節要說明服裝皺褶與陰影的畫法。很會畫畫的人在畫服裝皺褶與陰影時，幾乎都是憑感覺畫的，但其實背後存在著一套確切的原理。這裡先稍微說明一下衣服結構的觀念。

　　請參考下圖，想像自己抓著繩子的兩端，這就是服裝皺褶的形成原理。簡單來說，關鍵在於衣服纖維被拉扯到哪個方向。而由於服裝皺褶就和繩子一樣有厚度，因此皺褶下方勢必會形成陰影。

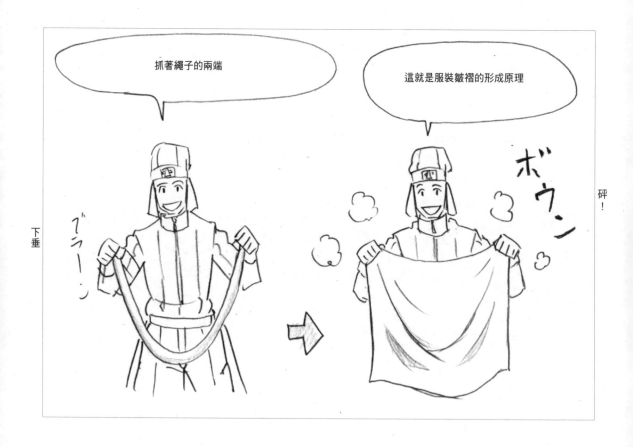

請看下圖。將多條繩子和短布條貼在一起，這麼一來便更接近一塊布的結構了。

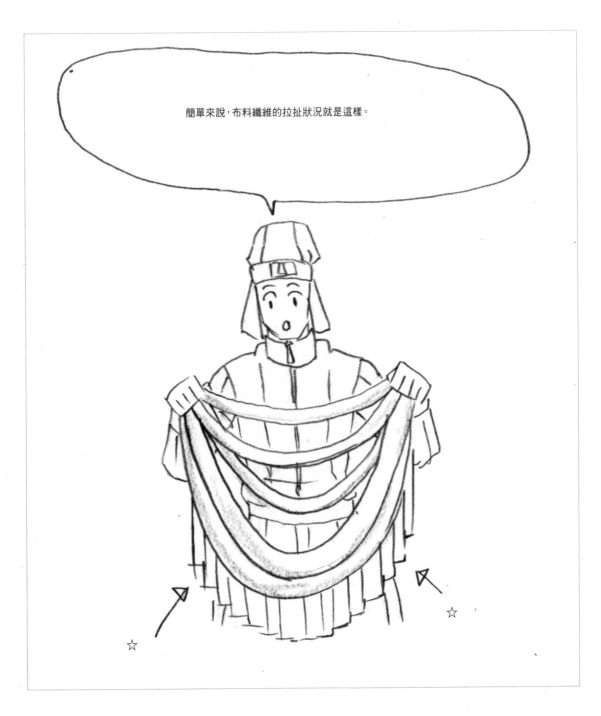

簡單來說，布料纖維的拉扯狀況就是這樣。

　　請注意上圖飄逸的小布條。我想各位應該看得出來，☆符號位置的布條被拉向上方。繩子代表皺褶，而小布條的拉扯狀況會隨著繩子變動。請把上圖結構直接看成是一塊布，應該就能理解服裝皺褶的形成原理了。

## »繩子是立體的

　　請看下圖。雖然上一頁將衣服皺褶比擬成繩子,但真實情況的皺褶並不像繩子那樣大幅度地彎曲。如下圖所示,實際的皺褶線條必須會在一起。以上便是皺褶的形成原理。

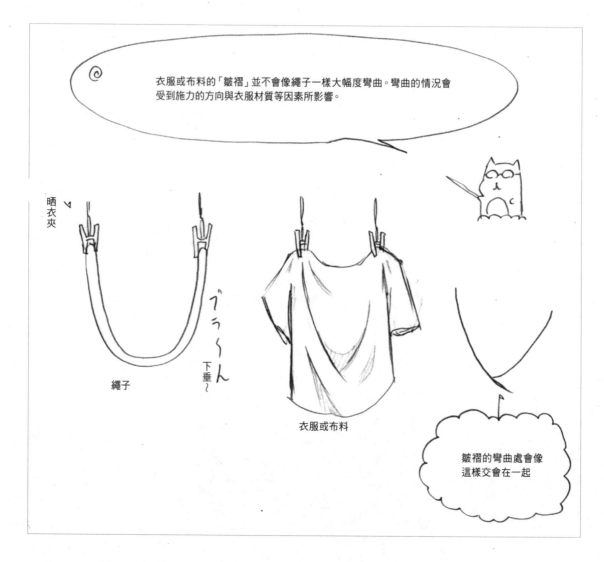

　　為了讓各位確實明白皺褶是立體的,我再用一張放大的剖面圖說明。請看下一頁的圖。

　　我想各位看了下頁的圖片後,應該就能明白哪些部分要用線條呈現、哪些部分則要加上陰影了。請記住:皺褶並非線條,而是如繩子般的立體狀物體。

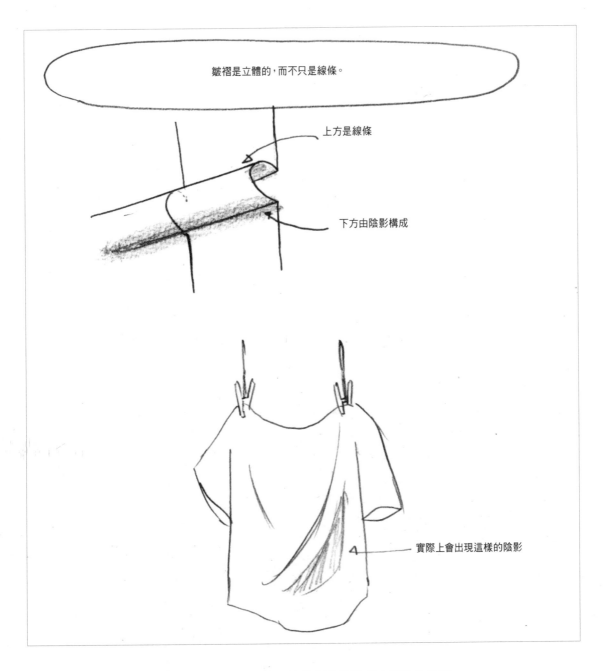

皺褶是立體的,而不只是線條。

上方是線條

下方由陰影構成

實際上會出現這樣的陰影

　　與其想成單純用線條畫出皺褶,倒不如想成用線條與陰影覆蓋立體物的輪廓,
這樣才能畫出更逼真的服裝皺褶。

　　描繪服裝皺褶時,若能從立體的角度思考衣服的表面結構與凹凸狀況,對作畫會
有很大的幫助。只要仔細勾勒出外側的線條,自然而然便能呈現出皺褶的感覺。皺
褶是立體的,而不只是線條,但我們要用線條表現出立體的感覺。動畫與漫畫會用
線條來表現陰影對比強烈的區域。

　　皺褶是出現在突起處的兩側,而不是最高點。我要再次提醒各位,描繪時請想像
繩子兩側的線條。只要記住這個觀念,便能確實掌握服裝皺褶的繪製技巧。

## ≫衣服也是立體的

　　線條會出現在立體物的兩側，而這就是皺褶的線條，為了用簡單易懂的方式說明，我畫了下面這張圖。請按照順序觀看。

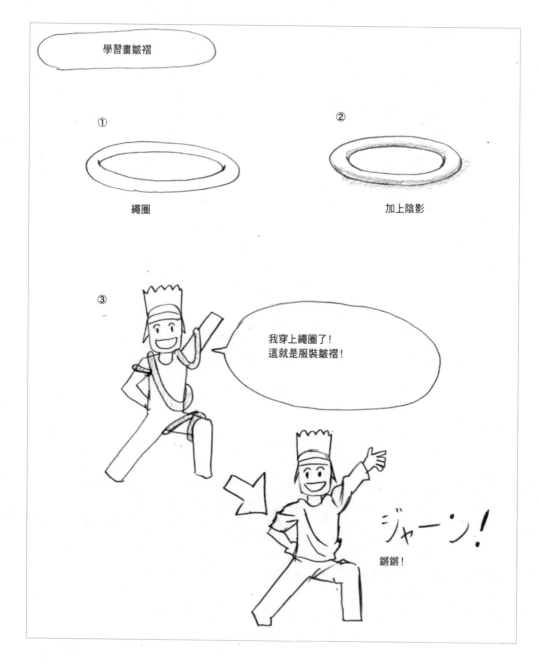

①先畫一條繩子。
②加上陰影。
③讓筆下的人物穿上繩圈。

　　只要用線條畫出人物身上各處的繩圈兩側，鏘鏘！服裝的皺褶就完成了。這就是皺褶的基本原理。

## 瞭解定位點

連結這些節點的繩子，
就是服裝皺褶的由來。

### 定位點顯示「線條兩端」的位置

請看左圖。圖中標示了拉扯衣服的主要施力點，只要不是什麼特殊的衣服，基本上施力點都會分布在這些位置，因此我建議各位直接記起來。前面提到描繪皺褶時要想像成繩子，而本圖的定位點便是拉扯繩子的施力點。

請看下圖。圖中用線條模仿繩子的狀態，將各個定位點串連在一起，只是這樣看起來就很像繩子了。考慮到引力的影響而稍微垂墜下來，是描繪時的一大要點。

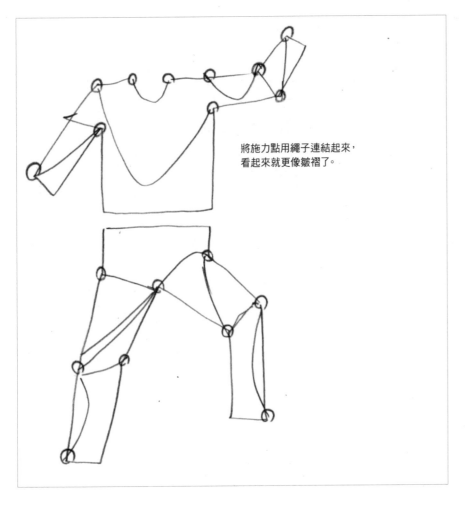

將施力點用繩子連結起來，
看起來就更像皺褶了。

我想各位只看上一頁定位點的圖，恐怕還是很難想像出具體的狀況，因此下圖我便實際畫出穿著衣服的人物。描繪衣服時要同時考慮到人物的體格（手臂與腳的長度、角度與動作等）。

正在閱讀本書的你！
歡迎來到我的演唱會！

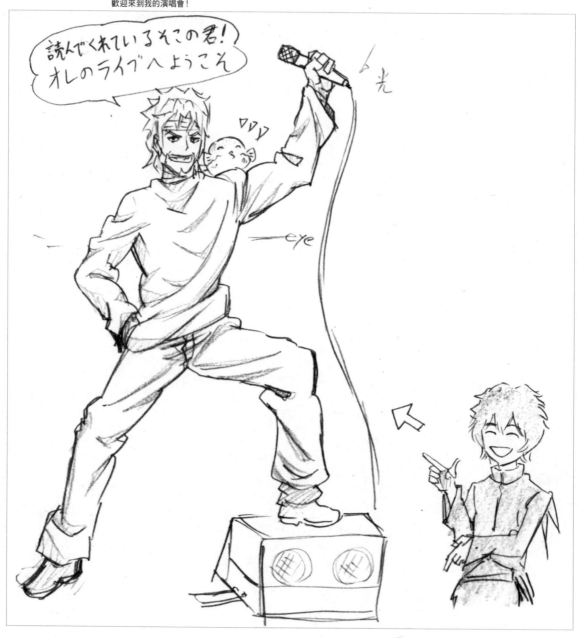

請看圖中鬍子大叔的服裝皺褶，你想像得到這是用怎樣的繩子組成的嗎？如果有辦法想像出來，想必就畫得出皺褶了。

為了讓各位更容易理解，本圖將大叔的衣服全部用繩子取代。

雖然看起來有點噁心，但實際上差不多就是這種感覺。請和左頁原圖互相對照。

是不是逐漸明白皺褶的形成原理了呢？

## 總結：服裝與皺褶的結構

我想各位應該可以從上圖看出服裝的施力方向，是從哪個方向到哪個方向。事實上，衣服纖維被拉往各個不同的方向。

大衣或毛衣的輪廓都會帶有圓潤感，因為布料一厚，繩子也會跟著變粗。

相反地，襯衫之類布料薄的衣服繩子就會比較細，皺褶也會顯得較為僵硬尖銳。

## ≫皺褶的纏繞狀態

再來要說明皺褶的纏繞原理。

為了方便說明，我特地讓畫中人物穿上奇怪的學生制服。

下圖的☆符號處都有繩子纏繞。只要畫得出這種程度的皺褶，便能讓畫面變得更有質感。這種畫法較容易表現垂墜感，意外地經常能派上用場。

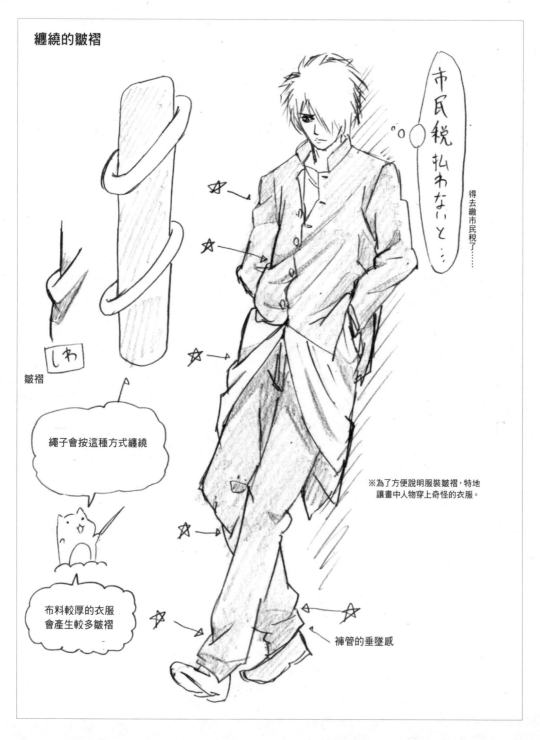

纏繞的皺褶

皺褶

しわ

繩子會按這種方式纏繞

布料較厚的衣服
會產生較多皺褶

市民税払わないと…

得去繳市民稅了……

※為了方便說明服裝皺褶，特地
讓畫中人物穿上奇怪的衣服。

褲管的垂墜感

纏繞狀皺褶的描繪原理和前面提到的一樣，只要想成是將繩子纏繞在身上即可。用線條勾勒出這些繩子的輪廓，便能畫出如下圖般的皺褶。

　上一頁的學生制服（般的衣服）是較厚的布料，本頁則說明穿著襯衫之類布料較薄的衣服時該如何描繪。基本上繩子的結構依然相同，但由於布料比較薄，所以衣服的皺褶與陰影會顯得皺巴巴的。

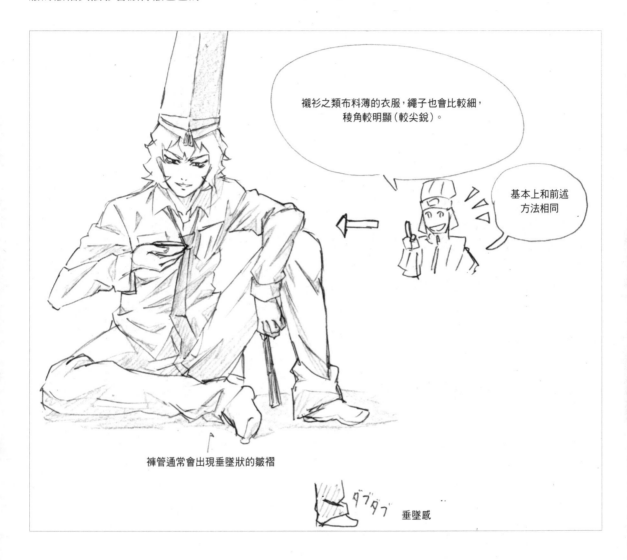

襯衫之類布料薄的衣服，繩子也會比較細，稜角較明顯（較尖銳）。

基本上和前述方法相同

褲管通常會出現垂墜狀的皺褶

ダブダブ　垂墜感

　這種衣服的皺褶比較像纏繞著大量的細繩，而不是單獨的一根粗繩。有些衣服材質會出現角度尖銳的皺褶。而褲管基本上都會呈現垂墜狀的皺褶。

# 3 – 07

## 等比例的線稿設計

### ≫什麼是等比例？

　　等比例（forme），意指長寬比。動畫業界的前輩工作時經常會說：「幫我畫出正確的頭身比例。」以六頭身為例，照理來說只要用尺或圓規量出六頭身應有的比例，就能畫出六頭身比例的角色了，不過，只是這樣並無法順利畫出角色。

　　為什麼呢？因為沒有考慮到寬度的比例。寬度的比例與粗細程度，統稱為長寬比。這個觀念出乎意料地罕為人知，即使是專業人士也很少有人知道。當你想要按照原狀畫出一模一樣的角色時，不只要注意長度的比例，同時也要考慮到寬度，兼顧整體的長寬比例。

　　以右圖而言，長度就是頭身比例，而長度和寬度的訊息加在一起，才會構成長寬比。

　　下圖的橫線單純強調長度的比例，只是從橫線的間距並無法看出長寬比。

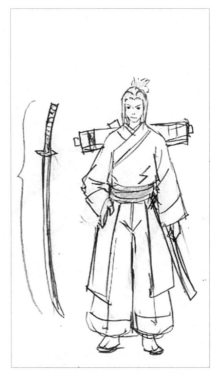

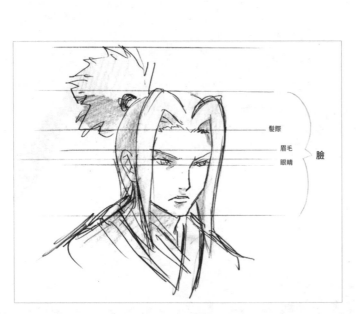

髮際

眉毛
眼睛

臉

## 等比例縮放的訣竅

　　有件事一般人似乎都不知道。在描繪相同頭身比例或長寬比的人物時,像下圖A這樣把紙平放、照著畫,其實並不是正確的做法。由於現實世界也存在著透視,因此把參考資料放在桌上時,較遠處的部分看起來也會比較小。所以,若要確實畫出正確的長寬比,就該像圖B那樣與自己平行,邊看邊畫才是正確的做法。畫素描之所以會將畫紙立在畫架上,就是基於這個原因。

　　順帶一提,早期的動畫師是在傾斜角度很大的桌子上畫圖(如圖D所示)。

　　當你要臨摹某張圖時,請記得將臨摹的對象物放在與自己雙眼平行的地方。

## ≫複寫眼

複寫眼是一種畫出正確長寬比的技巧。倘若長寬比畫得不正確，人物看起來就會不像，但只要運用這項實用小技巧，便能巧妙運用人類雙眼、有效率地畫出正確的長寬比。

簡單來想，只要用影印機將角色設計圖放大成現在要畫的圖畫大小，直接貼上去就好了，但我們可沒辦法一直做這種麻煩的事情，所以就必須學會運用我們的雙眼。首先，我們要像下圖這樣將角色設計圖與現在所畫的草稿放在一起。

接著，用左手拿著角色設計圖（左方的小圖），貼近自己的左眼前方。用左眼看著左圖，右眼看著位於遠處的右圖（雙眼感覺都看著遠處），這麼一來，眼前的狀況就會如下圖般，彷彿同時看到兩個大小相同的圖。

只是這麼做便足以畫出右側圖像了，但內行的人還會將兩張圖重疊在一起，若能在這種狀態臨摹角色設計圖，畫出的人物便能擁有正確無誤的長寬比。

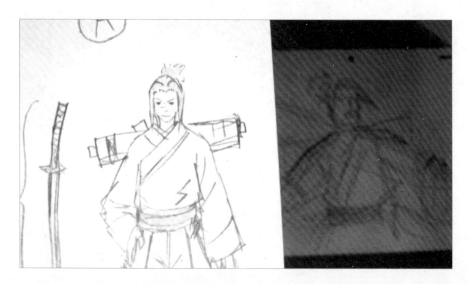

將圖像拿到左眼前方，看起來是不是和右圖一樣大呢？這就是所謂的複寫眼。

以參考圖為例,描繪時的注意要點在於輪廓的寬度、從臉到腰帶間的長度、手的長度與粗細、頭髮的長度、劍的長度等。等到熟練之後,連眼睛、鼻子、嘴巴的位置,也都能清楚掌握。

　　下圖的衣領有點鬆,肩膀也太寬了,手臂也略嫌太長。從臉部到腰帶間的長度還算恰當,但問題是腰帶太細了。大概掌握這些問題後,進行適當修改。

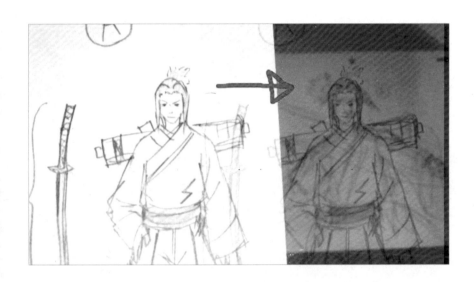

　　順帶一提,假如現在要畫的圖比角色設計圖的尺寸還小,那麼只須前後順序對換即可。畢竟我們是人體影印機嘛!這項技巧是我在研究繪畫技巧時偶然發現的,於是我特別將其命名為「複寫眼」。

這就是實際的作畫情景。
請你照著試試看☆

eye

　　如果學會這項技巧,便能大幅加快作畫的速度,因此非常值得一試。我身邊的專業動畫師聽聞後,也紛紛表示「這項技巧意外地好用」,一旦上手便是一項相當方便的技巧。順帶一提,當你精通這個方法後,只要手邊有任何角色的參考資料都能當場畫出。當你需要快速畫出一模一樣的角色時,這將會是一項極為便利的小技巧。

# 第二單元　空間的線稿設計

畫中人物無法單獨存在。

人物必定會身處於某個世界裡，否則便無法構成一張圖。

因此，本單元將解說連畫中人物與背景世界的「空間」畫法。

若想瞭解空間的結構，便不能不知道「視平線」、「消失點」、

「透視」、「鏡頭」等多項理論。現在就來學習這些項目吧！

# 第4章　視平線的設計

# 4 – 01

## 一般視平線和視覺表現中的視平線

### ≫視平線系列理論

　　所謂的視平線,以相片和電影而言,就是代表相機位置的線條;以自然景物而言,就是表現人類視線高度的線條。本章將介紹以視平線為主的各種線稿設計理論。首先,請你看看下圖,瞭解視平線的基本觀念。

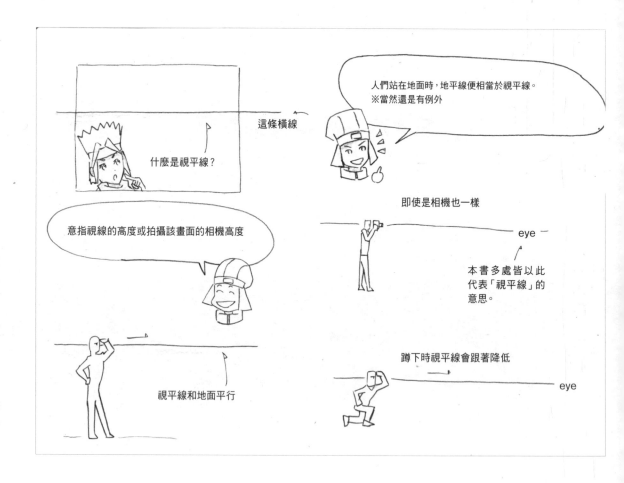

# »為什麼必須使用線稿透視？

## 何謂線稿透視？

　　動漫業界在工作時，經常會被指正道：「這張圖的透視有問題。」一般人聽到這句話，往往會想到在建築或美術領域所學的透視圖，但其實以動畫、漫畫與插畫線條所構成的線稿設計領域中所謂的透視，雖然乍看之下和建築及美術領域的透視很相似，但嚴格來說又不一樣。

　　為了避免各位在學習線稿設計時將兩者混淆，本書特別將漫畫式線條所畫出的透視稱為「線稿透視」（下一頁附有簡單的說明圖供各位參考）。

## 線稿透視和視平線

　　那麼，線稿透視又有什麼用途呢？其用途大致可分為以下兩點：

①提高角色或畫中世界的質感。
②向讀者說明線稿設計中世界的景象。

　　動漫畫業界在製作一件作品的過程中，製作者總是需要和其他製作者或客戶溝通想要的成品細節，這時線稿透視便是我們使用的共同語言（溝通工具）。倘若並未充分理解線稿透視的觀念，便無法正確傳遞彼此的意思，而引起許多不必要的麻煩，工作也就無法順利進行。而如果客戶方對線稿設計不夠瞭解，就會對製作者提出許多不合理的要求，白白浪費彼此多餘的心力、時間與預算。因此，不只是畫畫的那方需要具備線稿透視的觀念，就連觀看的那方也應該具備線稿透視的觀念。

　　由於動畫師的工作基本上都採取分工的方式，所以背景可能外包別人來做，但當你要將角色放入3D背景中時，雙方都必須具備線稿透視的觀念，否則便不知道該建立怎樣的工作標準，於是就沒辦法順利合作了。

　　若想理解線稿透視的涵義，首先必須瞭解其中最基本的概念，也就是本章要介紹的「視平線」。視平線是進行線稿設計時，不可不知的要素之一。

　　基本上，當一個人在觀看景物時，在他的眼睛高度畫上一條橫線，這就是視平線。如上一頁的圖所示，視平線基本上會和地面平行，當人站在地面時，視平線通常相當於地平線。請你站在可看到地平線的遼闊場所，觀察一下站著和蹲下時看到的景色有哪些差異，這會對你很有幫助。假如用雙眼看不太出來兩者的差別，就請你用拍照的方式記錄下來。相片可以在一瞬間便將眼前的景象化為一張畫，是幫助自己理解自然原理所不可或缺的工具。人眼所見的景色有時會受到感官知覺或情感所影響，導致記憶中的景色與實際不同，因此若想認真學習相關知識，我會建議直接用相機拍下來。

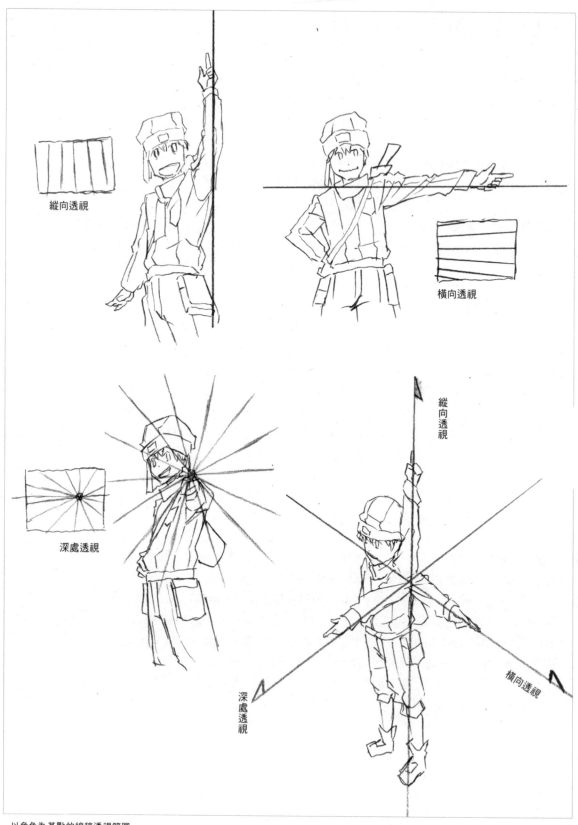

縱向透視

橫向透視

深處透視

縱向透視

橫向透視

深處透視

以角色為基點的線稿透視簡圖

## ≫視平線的原理

### 視平線的空間位置

　視平線總是在畫面裡嗎？

　其實，視平線經常超出畫面之外，例如人物仰視或俯視的時候。說得更準確一點，這時的視平線是超出觀眾看得到的畫面之外。

　視平線是用來表示觀看者的視線高度，並不是表示所看的方向。很多人會搞錯這一點，因此需要特別注意。前面提到地平線就是視平線，但稍微想想就會發現，事實上現實世界裡很多情況下是看不到地平線的，對吧？請你到一個遼闊的地方，一邊欣賞眼前遼闊的景色，一邊用相機隨意拍攝各種方向，觀察哪些角度拍得到視平線（地平線）、哪些角度拍不到視平線，應該會非常有趣。

　雖然視平線是相當基礎的繪畫觀念，但卻會對線稿設計帶來很大的影響，因此我建議各位平時就養成四處尋找地平線的習慣。

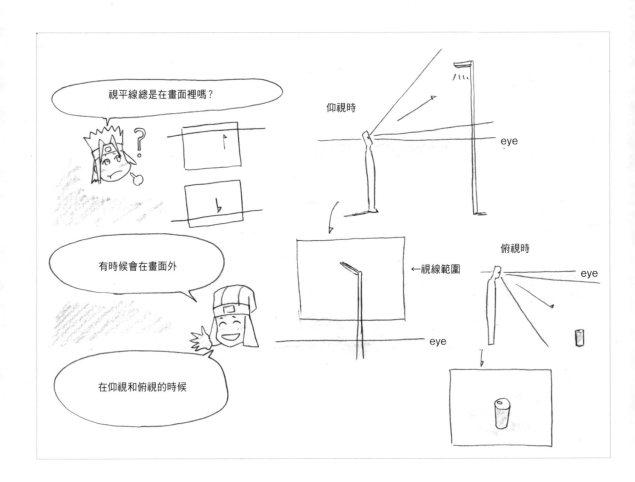

## 視平線對線稿設計的影響

那麼，視平線實際上會對畫面帶來怎樣的影響呢？

由於視平線代表眼睛的高度，所以對於視平線上方的景物便必須仰視，對視平線下方的景物則須俯視。一旦視平線的高度改變，畫面中的景物也會產生各種變化，同一個物體有時看起來位置比較上面，有時則比較下面。

只要是用眼睛觀看的畫面，就一定會有視平線（即使不以線條的形態顯現，也依然存在）。視平線決定了畫面的觀看角度，就算畫的是空中、宇宙、海中或異次元世界，作畫時都應該留意畫中的視平線。

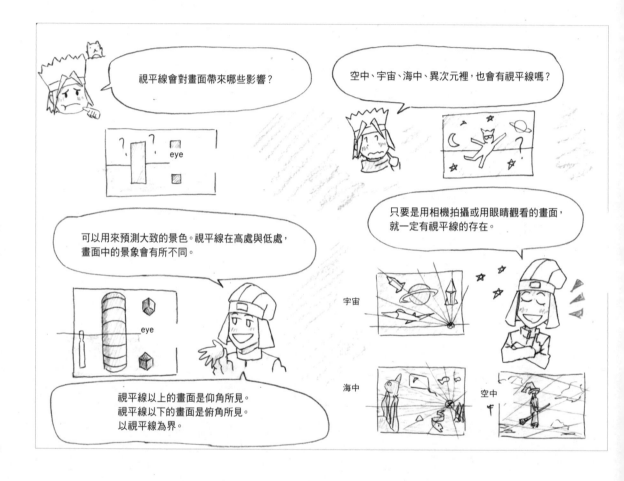

## 視平線的例外

任何理論一定都有例外，而視平線自然也不例外。

舉個例子，當相機或攝影師本身傾斜時，視平線也會跟著傾斜。

請看下圖。當視平線傾斜時，畫面也會表現出動感。視平線呈水平狀態的畫面容易顯得單調，因此在描繪重點鏡頭時，最好能運用傾斜視平線的技巧。

至於這種畫面的線稿透視繪製方式，則可以想成是單純將原本的框架傾斜，所以只要調整回原本的角度，按照原狀描繪即可。動畫的畫面是橫邊比較長，因此當我們要描繪很長的物體時，便經常使用傾斜畫面的方式，將物體裝進畫面當中。

由於人類的眼睛具有不同於相機與電視的功能與性質，所以在學習畫畫的過程中，請記得養成用相機拍攝畫面的習慣，不要單純仰賴雙眼觀看。這個道理也適用於製作漫畫的分鏡。

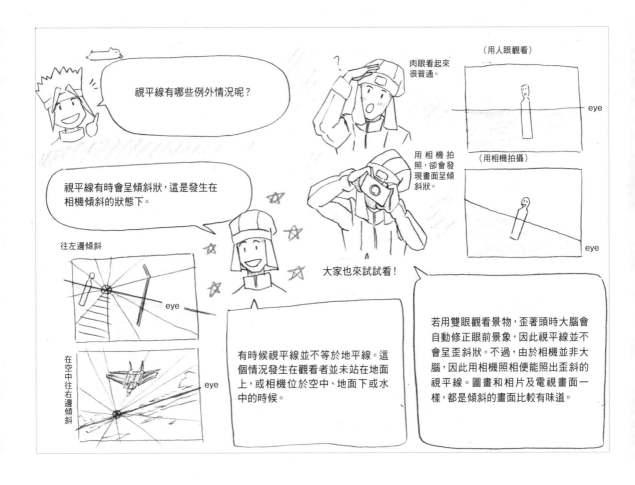

## ≫改變視平線的高度，會帶來不同的意義

現在讓我們思考一下，視平線會賦予畫面怎樣的意義。

首先，請看以下兩張圖，這兩張圖的視平線位置不同。

感覺像是透過鏡頭看著角色

eye

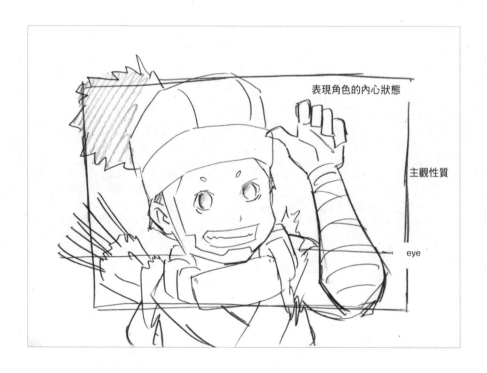

表現角色的內心狀態

主觀性質

eye

這兩張圖我故意省略了背景，直接標上視平線的位置，所以可能會有點難懂。不過，這邊的重點在於：當視平線的高度不同時，即使畫面中是同樣的角色，也會給人不同的感覺。

下面那張圖的視平線結構相當常見，主要用於表現角色的主觀感受。位置大約在角色的下巴為佳，這樣就很容易讓觀眾帶入角色的情緒。

例如，假設現在的劇情是畫中角色即將隻身踏上旅途，而我們希望讓觀眾帶入角色的情緒，感覺自己彷彿也隻身踏上了旅途，這時便很適合採取這種視平線的配置方式，藉此表現出該角色的主觀感受。這種視平線手法主要用於角色隻身一人時，或是希望觀眾帶入角色心境的情況下。

再來是上面的那張圖。上圖和下圖的差別在於視平線的高度不同，只是這樣便能大幅改變帶給觀眾的印象。這種視平線讓畫面看起來不再只是角色的主觀感受，而更具有客觀性。

之所以如此，是因為上圖的視平線位置比下圖更接近他人的視線位置，這種構圖便是在強調「有某人在看著這名角色」，所以這樣的圖就會用於「有人和這名角色相遇了」的客觀場景中（營造出從那個人的角度所看到的畫面）。

現在你是不是已經明白，只不過是改變視平線的高度，畫面的意義便大不相同了呢？繪師便是藉由區分不同的用法，向觀眾傳達不同的涵義。

藉由改變視平線位置而賦予畫面不同的意義，是建立在人類本能的感覺上，我們會很自然地認為視平線提高時會看到俯視的畫面，視平線下降時則會看到仰視的畫面。由於我們只有在與他人的距離十分接近的情況下，才需要抬頭看別人，於是當畫面呈現仰角所見的景色時，便會讓觀眾感覺眼前的畫面，像是透過鏡頭後方角色的視線所看到的，或是覺得自己的位置相當接近鏡頭前方的角色。

相反地，一旦視平線提高，眼前的畫面就不會是鏡頭後方角色透過自己雙眼所看到的，於是便能營造客觀的氛圍。而等到學會繪製透視、視平線與人物後，下一步就要思考如何構圖了。

# 4－02

## 地面視平線

### ≫視平線等於地平線

　視平線代表觀看景物時的眼睛或相機高度，基本上地平線相當於視平線。本書將
室內與地下等空間的視平線也納入此類。

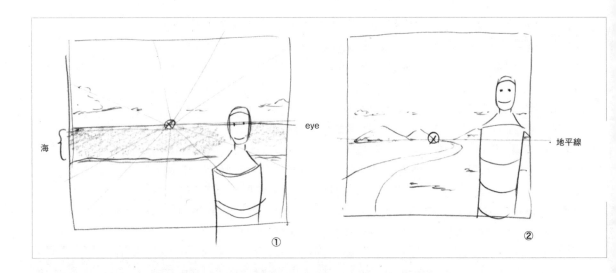

　請看上圖的①和②。②的地平線便是視平線，而①的水平線則相當於視平線。當
畫面的背景是大海時，海洋與天空的交界便是視平線。

### ≫「很難畫的構圖」與視平線之間的關係

　你是否有過「想畫某個畫面，卻不知為何無法順利畫出來，而感到挫折不已」的
經驗呢？之所以會出現這種狀況，其中一個原因便出在「沒有發現自己選擇了困難
的構圖」。

　某些線稿設計的構圖就連專業人士也覺得很難畫，但是專業人士深知這點，作
畫時便會想辦法避開，所以人們才會覺得專業人士畫的圖特別好。

　線稿中有許多「導致作畫困難的因素」，而現在我要解說的是與「視平線」有關
的部分。

## ≫當視平線位於畫面中時……

### 存在於畫面內的視平線,處理起來相當棘手

請看下圖。畫中人物站立,背景則是人物背後的街道。畫面中設置了視平線(拍攝這幅景色的相機高度)。

這張圖在作畫上頗為困難,第一個原因是背景為人造物,我們平常都看慣了這些人造物,一旦畫中的人造物大小畫得不對,便很容易被人識破,因此勢必得貼合透視、畫得正確無誤。

第二個原因是視平線很接近畫面中央處,看得到最遠處的消失點,於是便進一步提高了這張圖的作畫難度。

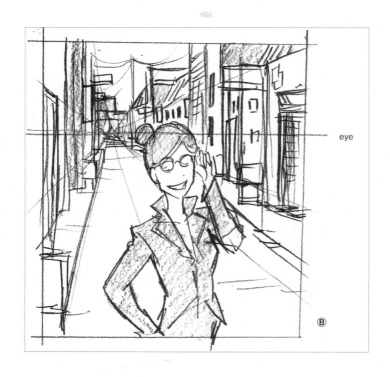

eye

B

eye

A

那麼,畫成左圖這樣又會如何呢?改成以自然物做背景,並大幅降低視平線的高度,不讓太多人造物進入畫面當中(想辦法讓畫中的物體少一點)。

相較之下,用這種配置來畫線稿設計會比較簡單,基本上自然物並沒有一個固定的形狀,比較容易蒙混過去,因此很適合初學者描繪。岩石、森林、平原、高山不管怎麼畫,看起來都滿有說服力的,可說是練習畫畫時最好的背景元素。

## ≫巧妙藏起視平線

### 運用構圖遮住視平線的技巧

下圖和上一頁的下方圖片一樣，畫中人物手上都拿著東西，因此構圖會稍微困難一點。

不過，只要將視平線設置到肩膀左右的高度，巧妙遮住後方背景，就能減低背景的作畫難度了。

懂得巧妙藏起難畫的部分，也是繪畫技術的一種。

eye

一般來說，畫半身像（只畫胸部以上的部分）時只要把視平線設置在肩膀左右的高度，便能遮住後面的物體，這項小技巧十分方便，專業人士畫半身像時便經常使用這種構圖方式。

雖說偶爾有些例外，但基本上空中會出現的物體很少，所以這樣做可以省下不少麻煩。當天空占據畫面較大的比例時，畫起來會比較輕鬆，因此降低視平線會讓作畫變得更簡單。

請你比較一下本圖與上一頁的上方圖像。你會發現，當視平線位於人物上方時，畫面顯得比較複雜，於是也比較難畫。只要先記住這一點，就能在初學階段避開困難的構圖。

### 視平線附近聚集了較多的物體

　　下圖的視平線也高於畫面正中央，視平線的位置比角色還高，因此可說是一種相當難畫的構圖。首先，只是視平線位於頭部附近就已經特別難畫了，建議大家避免採取這種構圖方式。而倘若這時畫面中角色數量或角色要素又多，便會進一步提升作畫的困難度。

　　再者，由於物體會聚集在視平線的四周，所以當視平線高於畫面正中央時，便會形成如下圖般的複雜景象。不過，由於下圖故意要讓觀眾看到外面的風景，所以便不得不將視平線設置在這個高度。

eye

Ⓓ

### 掌控畫面資訊時必須考量到視平線

　　如果知道哪些要素會導致作畫困難，在思考構圖上便能產生很大的幫助，因為這樣就能自行選擇，看是要挑戰難度適中的構圖，或是避免採用此類構圖。

　　動畫業界將這種判斷過程稱為「掌控畫面的資訊」，主要是幫助動畫導演或副導演進行各種判斷。要是在不重要的場景使用困難的構圖，便白白浪費了不必要的時間與勞力，反而無法將時間與勞力用在真正重要的場景上。千萬記住──「時間與勞力就是金錢」。將寶貴的勞力與時間適當分配於各個場景，便是動畫導演的重要工作之一。

# 4－03

## 畫面外視平線

### ≫看不到的視平線

　　當視平線超出畫面（框架）時，稱為「畫面外視平線」。以相機而言，就是用仰角與俯角拍照，看不到地平線的狀態。由於在這種情況下看不到視平線，而視平線又是繪製透視圖的判斷依據，所以作畫上相當困難（請參考下圖）。基本做法為，想像畫面外視平線所處的位置，以此推測或計算透視的結構。

## 複習視平線的觀念

現在來複習一下視平線的觀念。請看下圖。

①首先是基本的視平線,位於視線的高度。

②向下看時,視平線會超出畫面上方。

③向上看時,視平線會超出畫面下方。

如果你有相機或手機,請你透過相機的觀景窗或手機螢幕,從上到下打量自己的房間。

至於像是④、⑤這種飛在空中、躺在地上的狀態,視平線則是位於眼睛的高度。

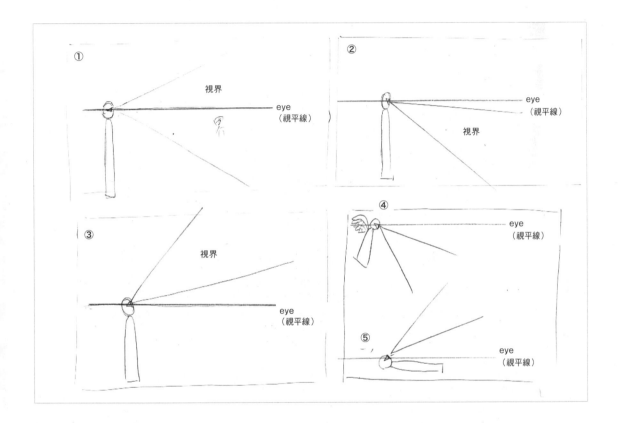

## 畫面外視平線要怎麼畫?

那麼,我們就實際來看看上圖②和⑤的視平線會呈現怎樣的畫面。下一頁將說明畫面外視平線究竟是怎麼一回事,以及該如何描繪視平線位於畫面外的景象。

上面那張女孩圖採用上一頁圖②的觀看角度，視平線位於畫面外的上方位置。換句話說，這張圖是由俯角所看到的畫面。下面那張男子的圖，則採用上一頁圖⑤的觀看角度，視平線位於畫面外的下方位置。換句話說，這張圖是由仰角所看到的畫面。如何？你是否看出圖中的透視線畫法了呢？

右圖是上一頁下面那張圖的草稿。圖中的線條也包含了透視線，你看出來了嗎？沿著透視線一一畫上坡道上方的路燈。由於一旁的女子站在畫面角落，受到鏡頭效果與縱向透視的影響，位置會稍微偏向右邊。

下圖再稍微補充一下。

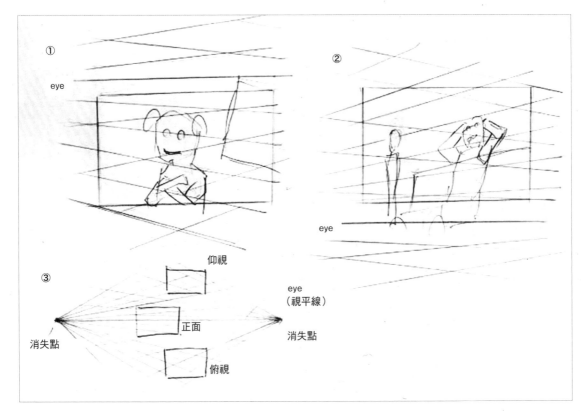

①是上一頁上圖的透視線。視平線位於畫面外的上方位置。

②是上一頁下圖的透視線。視平線位於畫面外的下方位置。

③基本上，一個物體會有兩個消失點，而透視線就是從消失點呈放射狀延伸的線條。用框架將整個情景切割出一個畫面，則稱為構圖。

女孩的那張圖畫起來比較簡單，而男孩的那張圖我一共打了兩次草稿，因為這張圖的人物偏離畫面中心且人物是坐著，再加上還要考慮到另一名人物的身高，因此構圖上比女孩的那張圖還困難。其實這張圖的構圖甚至還有第三個消失點，關於這一點我將於第五章詳細解說。

# 4－04

## 彎曲視平線

### ≫視平線有時會彎曲

　　視平線可能因為各種原因而彎曲，例如某些作畫風格會特別設計出視平線彎曲的畫面，或是受到透視的性質影響（如後面篇章將介紹的魚眼鏡頭透視）導致視平線彎曲，也有可能為了將想畫的物體全部塞入畫面，而故意採取現實中不可能出現的透視形態。本書便將這類的視平線稱為「彎曲視平線」。近年來流行的畫風就經常使用彎曲視平線。彎曲視平線很適合用於想將大量訊息塞入一張圖的時候。

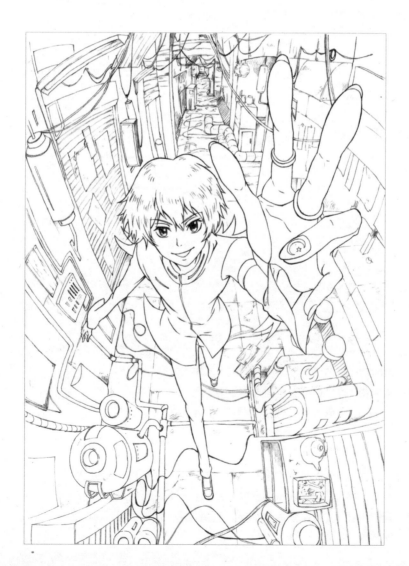

**該怎麼畫彎曲視平線？**

　　那麼，彎曲視平線又該怎麼畫呢？在魚眼鏡頭與超廣角鏡頭（將於後面的篇章說明）的透視下，視平線有可能呈現彎曲的狀態。

　　請看下圖。畫面是不是動感十足呢？不過，畫中人物需要確實貼合透視，因此屬於難度相當高的構圖方式。

　　另外，描繪彎曲視平線的場景時，不只是視平線呈現彎曲狀態，就連透視線也會一併呈現彎曲狀，所以建築物與地形也會變得更難畫。就像4-02所提到的那樣，若能以自然物為背景，畫起來便會輕鬆許多。

　　描繪動態場景時，經常會將背景彎曲、描繪出現實中不可能出現的畫面。這時只要將注意力放在彎曲視平線上，便能讓現實中不可能出現的畫面顯得很合理。

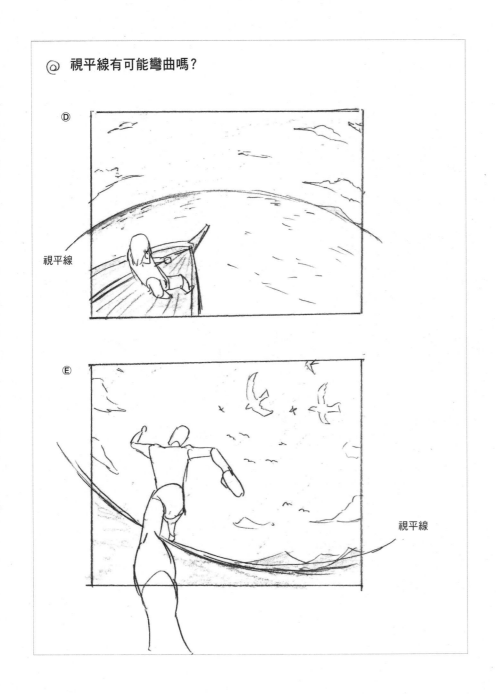

@　視平線有可能彎曲嗎？

Ⓓ

視平線

Ⓔ

視平線

# 4－05

## 空中視平線

### ≫奇幻故事專用的視平線

　　唯有當手持相機的人位於空中時，才會出現這種視平線。只要沒有去到高度相當高的地方，視平線基本上都和地平線相差無幾，但一旦到了雲端，視平線便不再是地平線。嚴格來說，這種情況的視平線會位於地平線上面一點的位置。動畫經常會出現空中視平線。

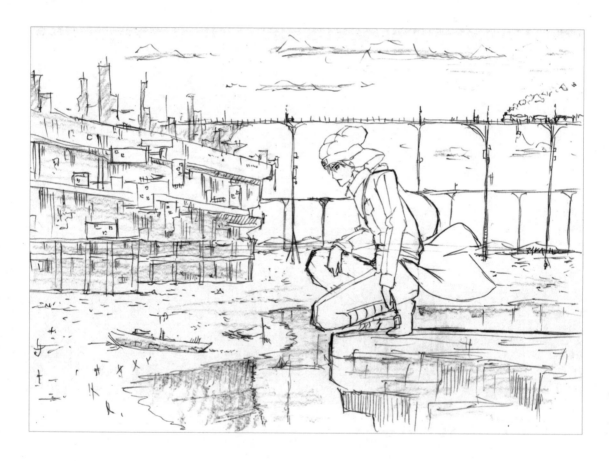

　　上圖為空中視平線的範例圖。空中視平線會出現在「在飄浮於空中的島上生活」、「坐在龍的背上翱翔天際」或「乘著掃帚飛在空中」等情況下。

　　描繪奇幻故事時，勢必會用到空中視平線，至於日常生活的情景則幾乎不會出現這種視平線。

### 空中視平線的畫法

空中視平線往往不等於海平面。

雖然空中視平線相當罕見，但簡單來說，此類場景的視線高度都位於遠離地面的位置。請看下圖。假設現在的情況如圖②所示，角色要從相當高的位置俯瞰海洋，那就必須畫成①的情景。

以下開始詳細說明。雖然根據透視原理，位於視平線上的物體無論距離多遠，都會位於相同的高度，但這只適用於雙腳接觸地面的情況下，當雙腳遠離地面時，視平線便會比地平線高出許多。

以下圖③為例，在描繪飛機內部的畫面時，視平線便不會等於海平面。當你在畫飛機內的情景時，記得留意這一點。當然，這也要考慮到飛機的飛行高度，並不能一概而論。

總之，像圖④這樣距離地面一段距離時，視平線便不再等於地平線。

平常很少會有畫面的視平線不等於地平線，但當哪天你不得不描繪這樣的畫面時，請記得採用空中視平線的畫法。建議先學會透視線的繪製方法，再學習如何描繪空中視平線。

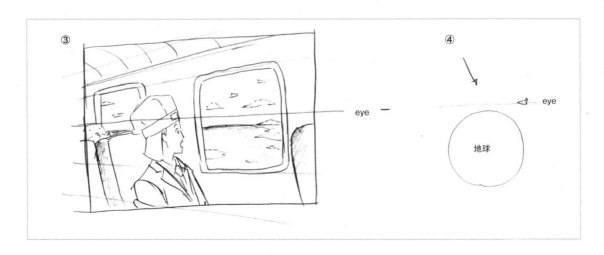

# 4－06

## 水中視平線

　　唯有當人們手持相機進入水裡時，才會出現水中視平線。海裡有時候看不清楚四周環境，或是無法分辨上下左右，因此這種視平線可說是相當特別的一種。由於在水中看不到地平線，於是無法根據地平線判斷位置，但如果看得到海底的情況，便以海底情況為判斷依據即可，只不過海裡的能見度相當低。雖然一定程度必須依賴想像繪製，但仍然是以水中自己的眼睛高度作為視平線。

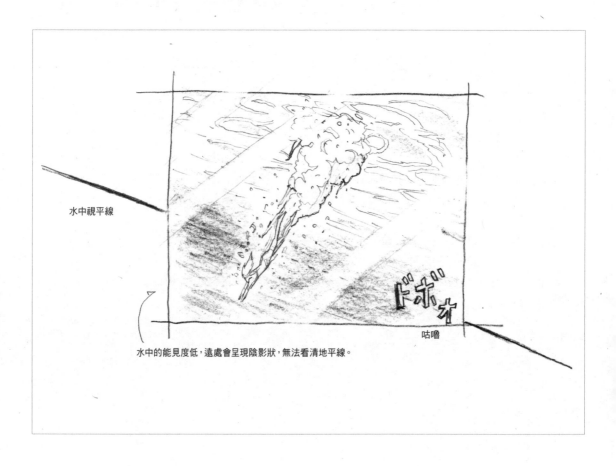

水中視平線

水中的能見度低，遠處會呈現陰影狀，無法看清地平線。

# 4－07

## 宇宙視平線

當人物身處外太空時，代表視線的主體遠離地球，於是視平線也不再等於地平線。

不只如此，這時上下左右的方向感、天與地的觀念全都消失殆盡，因此很難表現平衡感，但基本上還是和位於地面時一樣，視平線就是自己的視線高度（相機的高度），作畫時要以此為判斷標準。

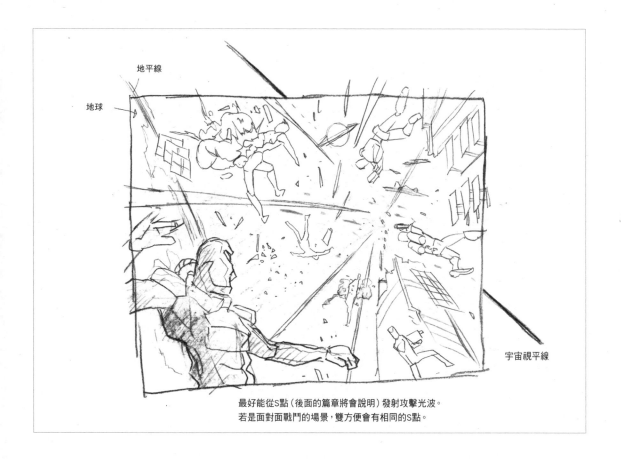

地平線

地球

宇宙視平線

最好能從S點（後面的篇章將會說明）發射攻擊光波。
若是面對面戰鬥的場景，雙方便會有相同的S點。

# 4－08

## 傾斜視平線

　　這種線稿設計使用傾斜的視平線，主要是代表相機處於傾斜的狀態。當我們想將物體容納進畫面中時，經常會使用這種手法。下圖便是使用傾斜視平線的範例。你看得出畫中的視平線位於何處嗎？

# 4 – 09

## 故意不設置視平線

　　請看下圖。圖中故意不設置視平線，因此也不存在透視。有時故意不設置視平
線，能讓畫面中的對象物顯得更清楚、明確。

　　當畫面是帥哥或美少女的特寫時，有時會故意不設置視平線。如果覺得「讓觀眾
能將角色的臉看得更清楚」比較重要，就不需要受到視平線的觀念所束縛。

## ≫線稿設計與現實世界的差異

### 將漫畫人物放進照片背景的方法

　　Flash動畫經常會將真實影像與插畫融合在一起，所以自從我開始教人畫畫後，就常常有人問我：「要怎麼將真實影像與插畫巧妙地融合在一起？」我直接講結論，只要讓真實影像與畫面的視平線達成一致，就能將兩者巧妙地結合。如果還想追求更高的境界，只要再將鏡頭調整成合適的感覺，就完美無缺了。

　　具體的做法如下。

首先要練習將插畫加入作為背景的照片中。先拍攝一張空無一人的照片（選擇想用來搭配漫畫人物的背景），找出照片的視平線與消失點，再根據相同的視平線與消失點描繪插畫。

再來，剪下畫好的插畫（以左圖而言就是角色的部分）貼到照片上。如果能描繪出宛如透過鏡頭觀看的感覺，並與背景搭配得恰到好處，感覺就會更加逼真。

### 將真人照片放進漫畫背景的方法

　　如果是要將真人照片放進插畫或特效場景的背景裡，做法就和上一頁相反。先找出真人照片中現實世界的視平線與消失點，再根據相同的視平線與消失點畫出想要的背景。

　　下圖的構圖帶有一點長焦鏡頭的效果，若能表現出長焦鏡頭所呈現的遠近感，那就更臻完美了（以下圖而言，圖中人物的前腳和後腳大小就幾乎一樣）。

 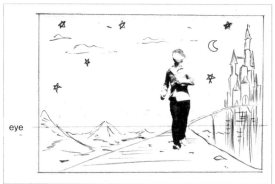

　　只要像這樣描繪出插畫、設置好視平線，再根據相片中人物的視平線，放到背景中的適當位置，真人相片與畫出的背景便能漂亮地貼合到透視空間上，成功地將兩者結合在一起。這並非「故意不設置視平線」，但當你對視平線掌握得更加透澈後，添加視平線與取消視平線就會變得輕而易舉。尤其是這裡所介紹的「將真實照片與線稿設計彼此結合」的做法，對於採取分工制的娛樂業界，可說是必備的知識。

　　遊戲中的背景與角色是由不同團隊共同製作而成，因此製作者之間需要確實建立彼此的共識，避免最後背景與角色搭配在一起時出現不協調的狀況，否則當各個素材製作完畢後，整體畫面便會出現問題，其中一方勢必得重做。在這種情況下，額外的費用將會由製作方自行承擔，最後挨罵的還是身為夾心餅乾的中階主管，因此我希望即使是沒在畫畫的人也能具備這項知識。

# 第5章　消失點的設計

# 5–01

## 什麼是消失點？

### ≫消失點是透視線的根源

消失點是指發射出透視線的源頭。由於消失點是用來計算透視的關鍵要點，因此進行線稿設計時，絕對不能忘記消失點的存在。

一個畫面中存在著無限多個消失點。一點透視圖法、二點透視圖法、三點透視圖法、斜角投影圖法……只是使用這些手法，並不足以應付線稿設計理論所需。本章將用實際的例子，全面解說各種重要的消失點。雖然其中多少有些艱澀的理論，但我們的首要之務是先建立相關知識，即使無法立刻運用於線稿設計中也無妨，不用著急、慢慢練習就好。

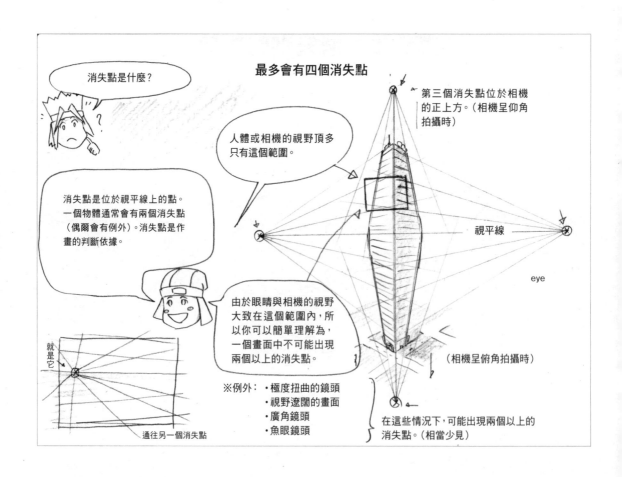

## 消失點的基礎知識

　　物體的基礎建立在透視線上，而透視線則收束於消失點。雖然上一頁提到畫面內存在著無限多個消失點，但通常一個物體只會有一到三個消失點。

　　舉個具體的例子。當我們在畫筆直的道路通往遠方、變得愈來愈窄的畫面時，兩條道路最終將交會於一點，這一點就是消失點（但實際上很少看到這樣的畫面）。消失點和上一章所介紹的視平線都屬於非常重要的概念，大家一定要好好學起來。

　　請看上一頁的圖。

　　如圖中右側的大樓所示，四個消失點彼此距離相當遙遠，因此一個物體在畫面中不會出現兩個以上的消失點（請注意圖中人類雙眼的視野狹窄程度）。

　　畫面中有一個消失點的構圖方式，稱為一點透視圖法；兩個消失點稱為二點透視圖法；三個消失點則稱為三點透視圖法。位於視平線上左右兩端的消失點，彼此隔著相當遙遠的距離。

　　位於上下兩端的消失點，與左右兩端的消失點具有不同的性質，上下兩端的消失點只有在仰視與俯視時才會影響到畫面。也就是說，平視時的畫面幾乎不會受到第三個消失點的影響。位於上下兩端的第三消失點，相當於相機正上方與正下方的位置，只有當視線角度是往正上方或正下方時，畫面中才會出現上下方的消失點。

　　用長焦鏡頭來看，位於左右兩端的消失點相距遙遠，而用廣角鏡頭來看則相當接近。也就是說，假如兩個消失點隔得很遠，透視線便顯得很鬆散，畫面會呈現類似長焦鏡頭的效果，而假如消失點的距離很近，透視線便相當緊密，畫面則會呈現類似廣角鏡頭的效果。

　　由於消失點存在於我們日常生活的各個場景中，只要平時多加留意，便能發現一個完全不同的新世界，從中獲得意想不到的樂趣（建議在視野遼闊且看得到建築物的地點觀察，能看得特別清楚。請尋找有大量的磁磚整齊排列或高樓大廈的窗戶整齊排列的景象，仔細觀察）。

　　另外，由於消失點位於視平線上，所以我們可以利用桌子的邊線推測出消失點的位置。或許一開始會覺得很難，但只要反覆練習描繪視平線與消失點，就能逐漸掌握到消失點的位置。

　　上一章的視平線和本章的消失點，無論是理論還是實作都頗為困難，學習的不二法門就是反覆閱讀本書、反覆練習描繪，透過不斷重複相同的步驟讓自己記牢。從事畫畫工作的人，每天都要不斷接觸視平線與消失點，於是便能在不知不覺間精通相關技術。

　　只要你從各種角度反覆觀察，便能逐漸明白其中的原理（和工作環境強迫接觸的方式相近）。因此，我將採取反覆練習法，從各種角度介紹動漫畫中的透視概念。本書會從不同角度重複說明同一個概念，因此就算一開始無法完全理解也無妨，只要慢慢抓到其中的感覺即可。

## ≫總共會有幾個消失點？

上一頁提到消失點有一到三個，上上頁則說消失點有無限多個……這裡便針對消失點的數量進行詳細說明。

說起來或許有點複雜難懂，其實，畫面中每一個物體都擁有各自的消失點。

因此，畫面中有幾個物體，就會有幾個消失點。雖然我們沒有時間一一畫出每個物體的透視圖，但只要瞭解背後的原理，便能畫得有模有樣。

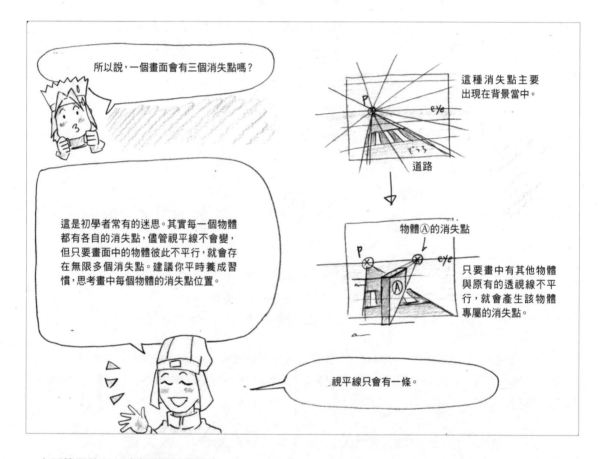

上圖簡單整理了消失點的基礎觀念。

假如不瞭解消失點與透視的原理，物體看起來就會漂浮在畫面上方，因此透視、視平線和消失點，便是作畫時不可或缺的參考依據。

對於線稿設計而言，懂得拿捏一個物體兩側消失點的距離相當重要。這並不是一朝一夕便能學成的，但只要弄懂了消失點、透視與視平線理論，這門技巧便能替你「換取金錢」，學起來可說是有百利而無一害。

# 5 − 02

## 中央消失點

　　這種消失點位於畫面的中央位置，其特色為與特殊原理的契合度較佳，且光從透視線很難看出是否受到鏡頭透視（待稍後說明）的影響。不過，這種構圖方式也是基本中的基本。請看下圖，中心處的○符號便是中央消失點，從消失點往畫面底部左右各畫兩條線，通往視平線（地平線）的漫長走道便完成了。

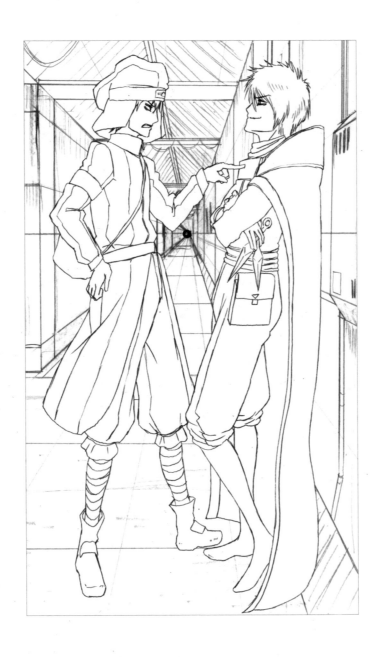

## ≫框架

　「框架」裁切出了一個長方形的畫面。電影與動畫的框架是指拍攝的畫面,而漫畫的框架則相當於分鏡。插畫與漫畫中的框架有時會變形(並非單純的長方形)。另外,一張圖片、插畫、海報或電腦繪圖的畫面範圍,也稱為框架。至於掛在牆上的畫作,則是以畫框或畫布本身的大小為框架。

　換句話說,框架的空間決定了完成圖的畫面。若不確定框架的位置,便無法擬定透視與構圖方式,所以設置框架是個相當重要的步驟。作畫前必須先弄清這張圖會呈現哪些畫面,否則便無法順利畫好背景。換句話說,若要確實完成一張圖,勢必得決定框架的位置。

　設置框架很像相片的「裁修」(trimming),框架一度決定後可以再修改,不過,如果是為了練習描繪透視線,建議一開始就要決定框架的位置。框架的設置祕訣為「連框架外的部分也一併考量」。這麼一來,框架內的畫面便能呈現更好的效果,更重要的是,透視線繪製起來也會更容易。

　以下圖為例,粗黑線條框起的長方形便是框架。框架決定了消失點的位置、視平線的高度、透視的方向等要素。由於框架一度決定後還能重新調整,所以練習時就抱著輕鬆的心情設置框架的位置吧!

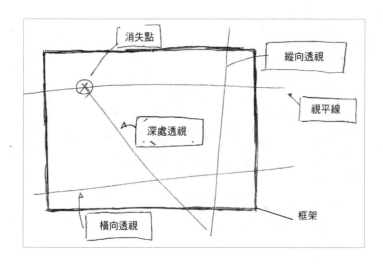

## ≫讓各個物體的消失點彼此錯開

**畫面的構成是以消失點為依據**

透視是一種益智遊戲，宛如推理小說的解謎過程。畫面裡一定存在著某些線索，而消失點便是線索之一。只要具備豐富的經驗，並知曉背後的道理與原理，便能看出大量的線索。請看下圖①。

你能從下圖找到多少線索呢？或者說，你能找到多少蛛絲馬跡，幫助你瞭解這片空間的結構呢？

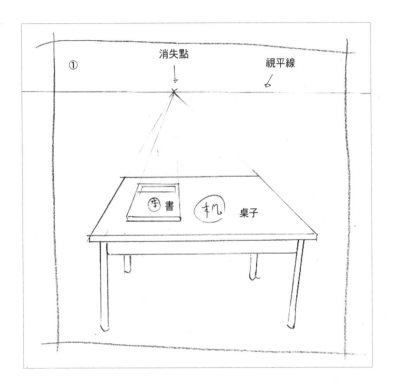

首先，視平線位於比桌子更高的位置。換句話說，拍攝（觀看）這個畫面時的相機高度高於桌子。

因此，我們可以得知桌子下方也會有縱向透視（收束於桌子下方的透視線），桌腳之所以會向內縮，就是基於這個原理。

若要再進一步深究下去，影響畫面的要素還涉及鏡頭的效果與鏡頭及物體的距離等，但我們目前先用以上的方式掌握畫面的狀況即可。

順帶一提，雖然這張圖在描繪時已經確定了消失點的位置，並確實將物體與透視貼合，但畫面看起來還是略嫌生硬，對吧？只有在畫面中所有物體都呈平行的狀態下，畫面中的物體才會貼合來自相同消失點的透視線。

就現實來看，這種情況不太可能發生。畫中的書與桌子剛好朝向相同方向，會讓人覺得肯定是有人刻意為之，因此便顯得很不自然。

## 運用消失點營造出自然的畫面

那麼，要怎麼做才能讓上一頁的圖①看起來自然一點呢？請看下方圖②。

本圖改變了書的消失點，讓書和桌子的消失點位於不同位置。

畫面中書和桌子各有一個消失點，共計兩個消失點。這麼一來，書和桌子的擺放方式便不會顯得不自然，畫面也變得有模有樣。

順帶一提，當一個物體與視平線呈斜角時，這個物體便會對應到兩個消失點，所以其實書的消失點有兩個，另一個消失點位於畫面外。

這裡教大家一個判斷的方式。當其中一個消失點出現在畫面當中，表示另一個消失點的距離相當遙遠。此外，通往消失點的透視線愈接近畫面外會愈窄。圖②便是根據以上的祕訣繪製而成。

請你多多鍛鍊自己的眼光，練習從眾多線索中找出答案。找出答案的訣竅在於「從畫面中找出大量的線索」，而為此便必須學習多項理論。

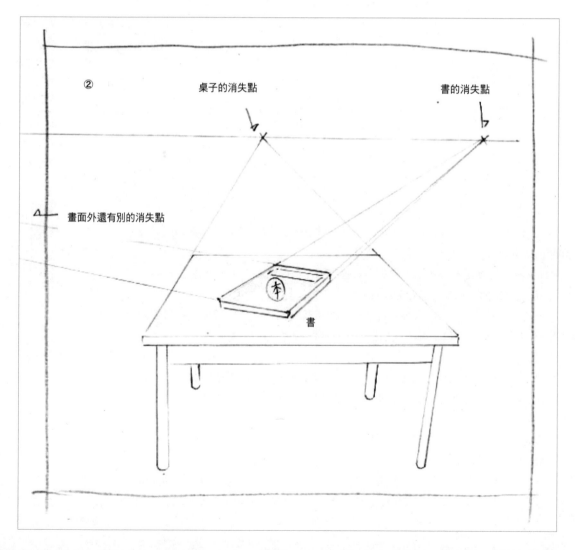

② 桌子的消失點　書的消失點

畫面外還有別的消失點

書

**解謎的樂趣**

再來請看下圖③。

我多加了一個鉛筆盒，同時也增加了新的消失點。

桌子、書、鉛筆盒各自擺向不同的方向，感覺是不是相當自然呢？這個畫面比前面圖①更有真實感。你可能會覺得這麼做得思考各種繁瑣的細節，但其實要描繪出任何人看了都覺得很逼真的「自然構圖」，本身就得花費一番工夫。

不過，當你熟練之後，即使不畫消失點也能直接畫出這樣的構圖。

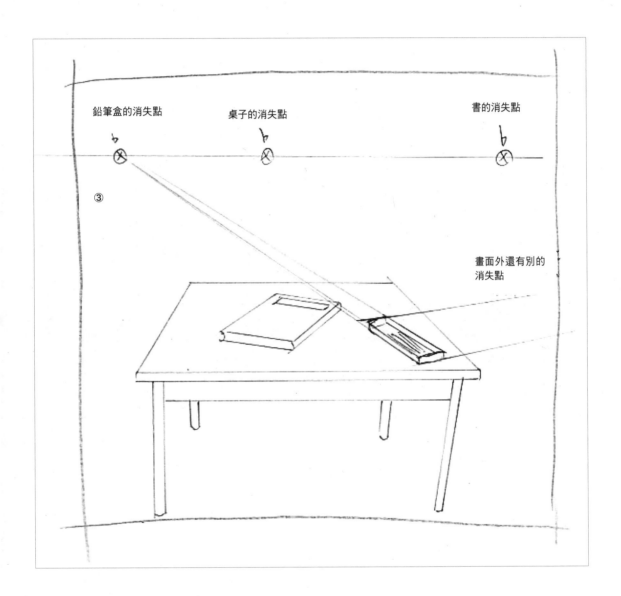

透視是一種解謎遊戲，彷彿就像推理小說一樣。而理論與實務經驗，則是引導我們找出答案的線索。

瞭解各種理論與原理，並以此進行線稿設計，這個過程就是一種解謎遊戲。如果你能這麼想，畫畫就會變得更開心。像我自己在進行繪畫工作時，便總是懷著「我正在解開一個龐大謎團」的心情。

## 消失點永遠位於同一條視平線上

　　前面提到只要錯開各個物體的消失點，就會出現多個消失點，而我們也必須養成替各個物體設置不同消失點的習慣。

　　請看圖④，圖中有相當多的消失點。

　　圖中的桌子、椅子、書、講義等物體各自擁有不同的消失點，一般情況下的桌子也是呈現這種狀態，對吧？所以，圖④會比前面任何一張圖都自然。要是排列得整整齊齊，看起來彷彿像身處樣品屋，讓人感受不到故事的趣味性。

　　我要再次提醒各位，不管畫面中有多少消失點，消失點永遠會位於同一條視平線上。一旦偏離了應有的位置，透視便會出現問題。

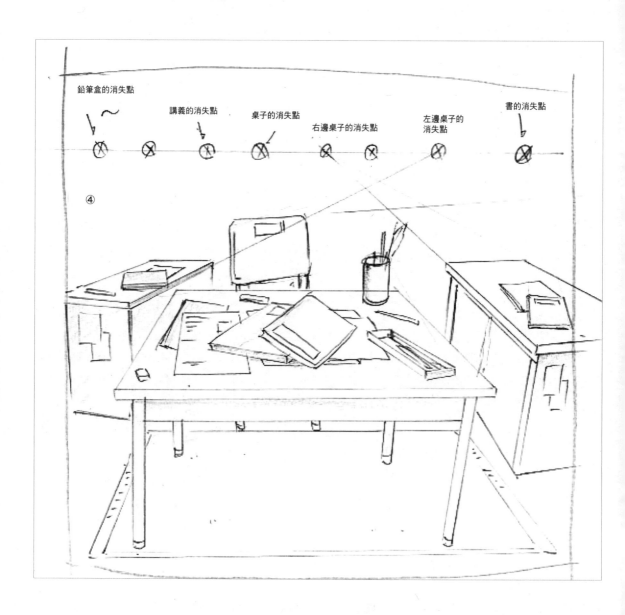

鉛筆盒的消失點

講義的消失點

桌子的消失點

右邊桌子的消失點

左邊桌子的消失點

書的消失點

④

**如果想改變物體的方向，只要設置不同的消失點即可**

　　請看下圖②。只要從消失點畫出兩條線，一條道路就完成了。我想應該每個人都畫得出來才是。

　　現在，我們要設置不同的消失點，再從新的消失點畫出貼合道路的透視線，就變成一條彎曲的道路了（雖然轉得很僵硬⋯⋯）。

　　這裡要各位明白的是，「只要改變消失點的位置，便能改變物體的方向」。反過來說，如果想改變物體的方向，只要設置不同的消失點即可。

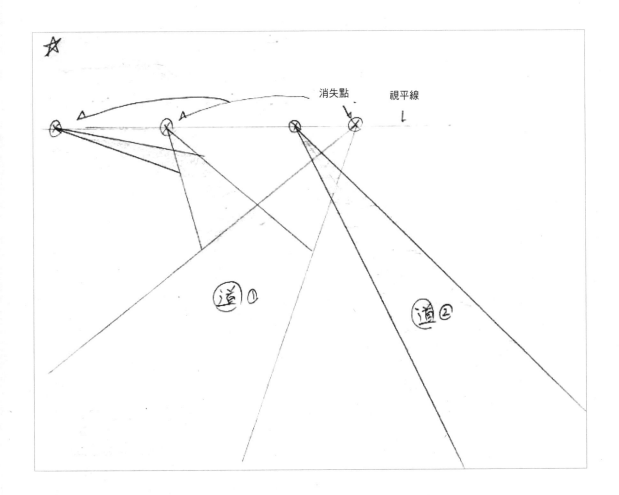

### 任何線稿設計都必定有消失點

下圖⑤是為了讓各位輕鬆一下，特意準備的參考例圖。

不過，雖說是輕鬆一下，但要畫出這樣的圖，也必須充分掌握透視原理才行。

圖中每隻神祕生物都各有各自的消失點，作畫時我特地錯開了每一隻的消失點，於是便能營造自然的凌亂感。

你是否看得出每隻動物的消失點與透視線呢？

只要持續從事繪畫工作一段很長的時間後，便不需要自行畫出透視線與消失點，也能直接用雙眼看出畫中的透視線與消失點。要額外畫出消失點與透視線反而還會覺得浪費時間，所以有時乾脆就不畫了，或許這便是作畫速度快慢的決定性差異。

べちょ

攪在一塊～

# 5–03

## 左側消失點

　　左側消失點是位於畫面左側的消失點。當然，有時甚至會超出畫面外，這時便得推測左側消失點的大致位置，以此計算出整體的透視狀態。

　　請你把圖中消失點看成在☆符號的位置，也就是躺在沙發上的女性肩膀附近位置的深處。只要仔細觀察這張圖，便會看出線索就隱藏在沙發椅面與椅背的線條中。此外，視平線歪斜也是這張圖的特徵之一。

# 5−04

## 右側消失點

　　右側消失點是位於畫面右側的消失點。當然，有時甚至會超出畫面外，這時就要推測右側消失點的大致位置，以此計算出整體的透視狀態。

　　這張圖的消失點在哪裡呢？從我們的角度來說，就是身著軍服男子的右側桌面上方。消失點位於這張桌子線條的延長線上。以畫面中的物體而言，就相當於地球儀的深處。

# 5–05
## 正上方消失點

　　正上方消失點位於自己所站位置的正上方，這種消失點會影響到縱向透視（將於後面的章節詳細介紹）。當一張圖的構圖使用畫面外視平線，尤其是當框架位於視平線上方時，繪製透視線便必須考量到這個消失點。

## ≫容易被人忽略的另一個消失點

　　現在讓我們再進一步探討正上方消失點。

　　首先，請看下圖①。這張圖感覺好像哪裡怪怪的，原因在於尚未加上鏡頭所具備的要素。

　　再來請看圖②。圖中的物體都和①一樣，但這張圖卻顯得比較自然。

　　之所以如此，是因為畫面中存在著另一個消失點。①只有一個中央消失點，所以構圖便顯得僵硬、不自然。

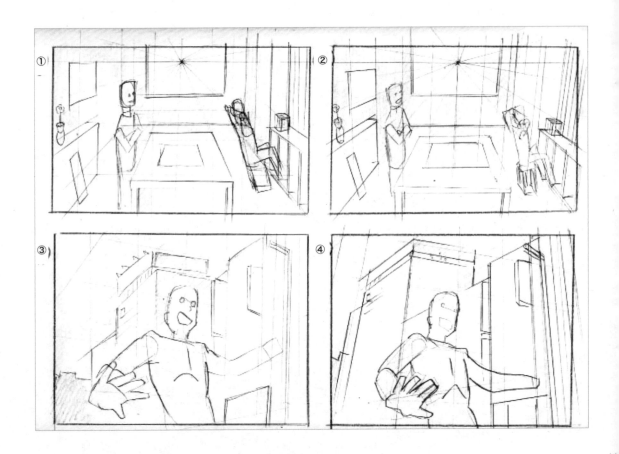

　　圖③可以看得更清楚。畫面外的左右兩端各有兩個消失點，但③還是顯得不太自然，對吧？感覺背景和人物並不在同一個空間裡。

　　再請你看圖④。圖④的人物動作更有躍動感，並強調仰角的構圖，呈現出一個相當自然的空間。之所以如此，是因為④的消失點比③多。

　　以②來說，這個額外的消失點便是正下方消失點，④則是正上方消失點，而這些額外的消失點都位於畫面外。總之只要額外增加一個消失點，空間的表現張力便大不相同。一般來說作畫品質高的動畫都會呈現②與④的狀態。請你仔細觀察一下。

# 5 – 06

## 正下方消失點

　　正下方消失點位於自己所站位置的正下方,這種消失點通常會影響到縱向透視。
當一張圖的構圖使用畫面外視平線,尤其是當框架位於視平線下方時,繪製透視線
便必須考量到這個消失點。

## ≫想像出正下方的消失點和正上方的消失點

這裡對應5-05的正上方消失點，一併整理了與其相對的正下方消失點。本書將上下兩端的消失點稱為第三個消失點，但畫面是否受到第三個消失點的影響，也和鏡頭透視有關，因此這項理論在實作上可說是相當困難。

雖然實際上畫面裡存在著許多透視點，但這裡我們暫且從二點透視圖法的角度來思考。我想各位應該都聽過三點透視圖法，現在我要說明三點透視圖法會如何影響電視或電影框架所呈現的效果。只要能明白其中的道理，在研擬現實世界的攝影構圖時便會更加順利，還能拓展表現的豐富度！學習三點透視圖法的前提，是必須先掌握二點透視圖法和透視線。現在，讓我們在視平線的左右兩端，以及與自己或相機位置垂直的上下兩端各設置一個消失點（以一般繪畫來說，只要各選擇一個消失點描繪即可）。

如下圖所示。超過正常視野（人類雙眼所見）的廣角鏡頭，是由四個消失點所構成。畫面中每個物體的構圖至少需要三個消失點（當然，有些獨樹一格的作品只有一個消失點，但本書不討論這樣的情況）。

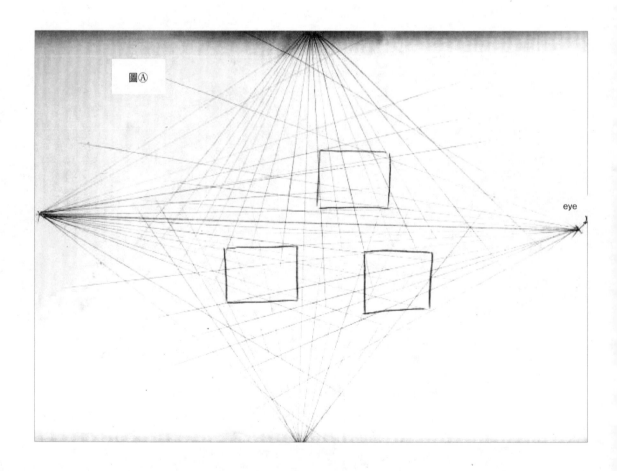

圖Ⓐ

eye

## ≫正下方消失點的畫法

　　下圖是正下方消失點位於畫面中央時的情況。不管從哪個方向觀看，透視都不會有任何問題，可說是相當罕見的構圖方式。請你試試將畫面轉向各個角度觀看，想必你會發現，消失點始終會處於畫面的中央位置。

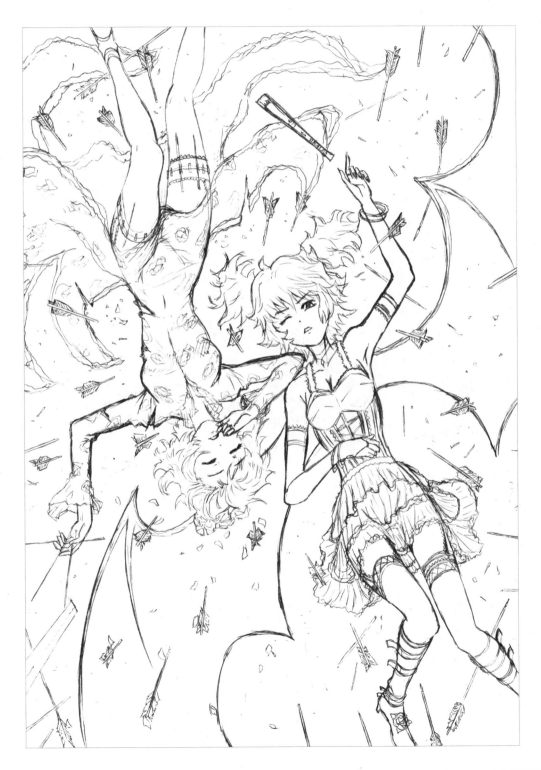

## 當正下方消失點位於畫面中央時

　　從上一頁圖中的正下方消失點畫出透視線後，會得到下圖的結果。插在地面的箭若能各自朝向視平線上的不同消失點，便會顯得比較自然。建議各位在採取這種構圖方式時，不要讓箭全部朝向正下方消失點的方向。

## 當正下方消失點不位於畫面中央時

下圖的畫面內也存在著正下方消失點，但和上一頁相比之下，較偏向畫面下方的位置。在這種情況下，若將畫面轉到不同角度，透視便會出現問題。像下圖這種角色與鏡頭呈垂直狀的構圖方式，在透視圖的描繪上極為困難。

## 自然的框架

　　前面的兩張圖，都是使用魚眼鏡頭或廣角鏡頭式的構圖。簡單來講，廣角會讓畫面顯得更寬廣。換句話說，視野會超越人類雙眼所見的狀態，呈現平常所看不到的、更有魄力的畫面。描繪插畫或漫畫時，可以適當運用這項技巧，達到引人注目的效果。

　　不過，如果你想呈現自然的氛圍，建議還是像下圖這樣直接用框架裁切不必要的部分（這裡我為了強調而故意將框架加粗），才能得到較好的效果。

# 5 − 07

## 斜坡消失點（S點）

　　由於這種消失點專門用來描繪斜坡，所以本書便將其稱為斜坡消失點（S點）。任何不與地面平行的物體都有S點，像是角色手上拿的武器，幾乎也都有S點透視。此外，由於S點經常會超出畫面外，因此在消失點當中也屬於特別難畫的那類。除此之外，通往下方的樓梯與屋頂的透視也經常用到S點。

### ≫消失點當中的特例

　　當畫面中有多個消失點位於同一條視平線上時，處理方式便如前面的內容所述，但是有個特例。如果物體呈傾斜狀、不與地面平行，其消失點便有可能不位於視平線上。

　　這時就得從視平線的分歧處，一一設置新的消失點。

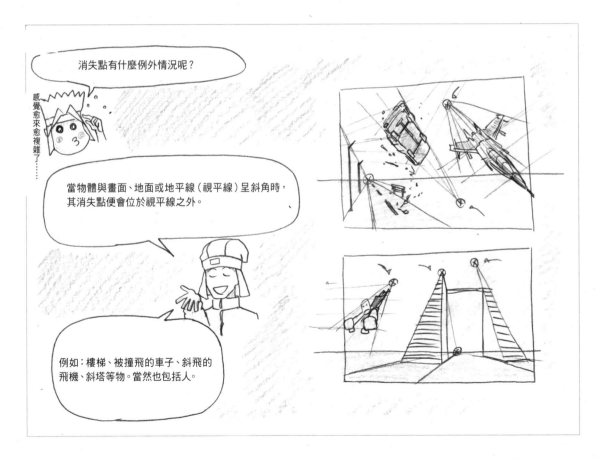

消失點是物體的透視線收束之處。因此,假如物體與地面或地平線呈斜角,其消失點便不會位於視平線上。

要弄懂S點的原理,多少需要憑藉自身的感覺。慢慢來沒關係,一開始先確實摸透視平線上的消失點,接著再練習描繪S點。想必各位看了上一頁的圖片解說已經明白,S點是眾多場景都會出現的消失點,同時也是一種相當重要的技巧,無法避之而不用。

只要多運用透視線描繪S點,慢慢就知道該怎麼畫了。學習描繪S點也是藉由大量練習的方式,熟能生巧。建議你先確實熟悉視平線與消失點的描繪方式,再把S點當成進階的學習內容。

## ≫實際來畫斜坡消失點

### 另一個消失點

話說回來,斜坡和一般的道路究竟有什麼差別?以下便詳細說明。下圖①的道路與地面平行,像這種道路不管朝向哪個方向,消失點永遠位於視平線上。但如果是斜坡或垂直傾斜的物體,消失點並不會位於視平線上。如圖②所示,上方還有一個消失點。

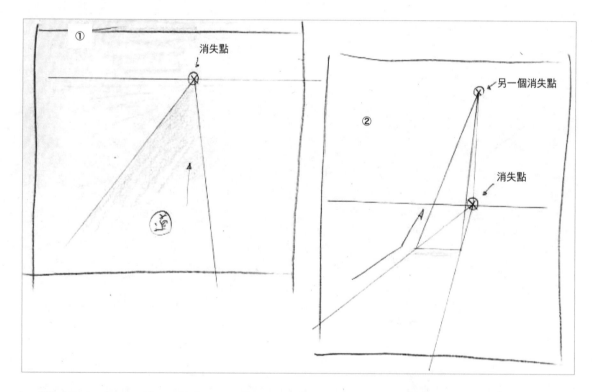

首先,設置一個視平線上的消失點,以這個消失點畫出一條道路,再於這個消失點的垂直上方位置畫出另一個消失點,從這個消失點延伸出另一條道路,就能畫出如圖②般的斜坡了。

## 實景中的斜坡消失點

上一頁的右圖只是簡化版的斜坡,而本頁則以該圖為基礎,描繪出下面的右圖。圖中的田地與階梯相當於斜坡,你看出來了嗎?

右圖的道路與階梯如上一頁的圖②那樣朝向不同的消失點,斜坡的景色便是使用這種方式描繪而成。

除非是特別設計的精緻道路,否則任何道路都不會是「筆直」的。即使像圖①這種單純通往消失點的道路,還是要畫成蜿蜒的狀態,才會顯得比較真實。只要弄懂斜坡消失點的原理,便能畫出更加豐富多彩的背景。

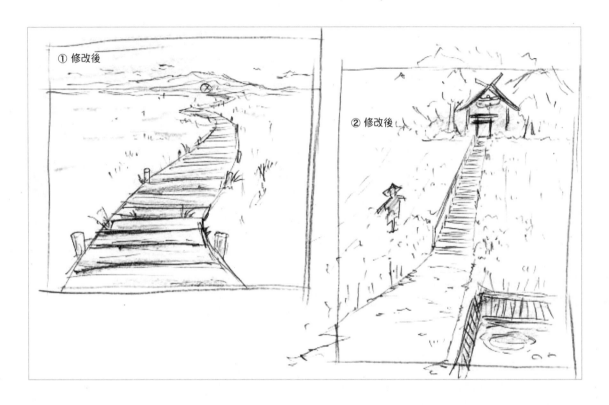

① 修改後

② 修改後

## »斜坡消失點的應用形態

簡單來說，斜坡消失點是用來描繪畫面中傾斜面的線稿設計理論。

會與視平線呈斜角的，並非只有斜坡。像是斜面、屋頂、丘陵與樓梯等景物，也都能用一樣的方式繪製。

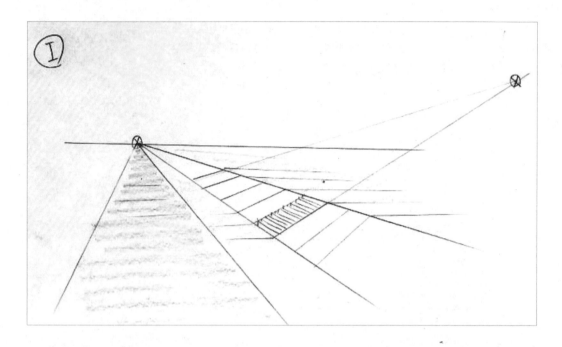

上圖畫的是河邊的堤防。在這種情況下，消失點會位於視平線以外的位置，從這個消失點畫出斜坡的透視線，畫面便會顯得相當自然，而這就是圖中斜面部分的延伸線。

右圖是一個丘陵，地面的消失點被土地遮住了。有時也會出現這種狀況，要是不熟悉這樣的畫面，可能會感到有點茫然，但其實圖中丘陵的消失點（斜坡消失點）位於空中。

因此，走在丘陵上的人物大小，要用空中的斜坡消失點來計算，這樣看起來才會像是爬上丘陵的樣子。

如果誤將地面消失點作為人體大小的判斷標準，人看起來就會埋在丘陵裡面，這一點請多加注意。

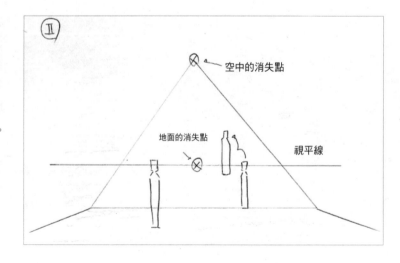

空中的消失點

地面的消失點

視平線

## 讓斜坡彎曲

學了這麼多斜坡消失點的畫法，現在我們還可以進一步讓斜坡彎曲。請看下圖。先畫一條通往消失點的道路，接著在消失點上方畫上空中消失點，再畫出通往空中消失點的斜坡。

畫出另一個空中消失點，讓原本的斜坡再次轉折，彎曲的斜坡就完成了。空中消失點也一樣可以同時存在無數個。

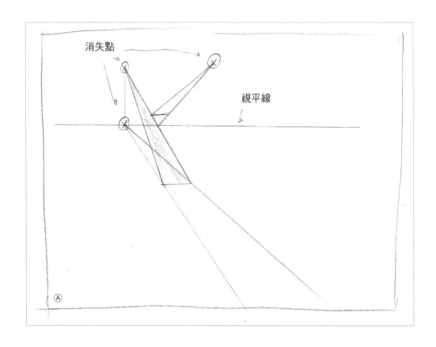

下圖是以上圖為基礎繪製而成。由於上圖畫得很隨便，所以描繪下圖時有點辛苦（笑）。圖中的地形高低起伏是不是很豐富多變呢？這能幫助你畫出與往常不同的背景氛圍。

### 通往地下的階梯

　　這也是斜坡消失點的應用形態之一。當我們要描繪位於畫面下方的斜坡時（例如通往地下的階梯等），消失點便會位於視平線下方。

　　只要運用這項理論，便能畫出通往地下的階梯。雖然這張圖的消失點距離太遠，無法放入畫面當中，但若能確實學會這項理論，就可以畫得有模有樣。

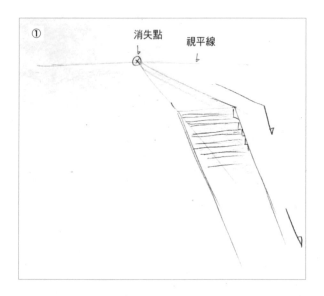

### 只要能徹底掌握斜坡消失點的原理，任何景色都難不倒你

　　我們的最終目標是不用尺、不畫出消失點，便能直接運用這套原理畫出斜坡。

　　下圖是我根據自己的感覺，混合使用多項原理所描繪出的大自然風景圖。大自然的景色中，並不會出現宛如用尺畫出的線條般工整的物體，因此若作畫時能確實考慮到斜坡消失點，就能營造出大自然的氛圍。甚至還有辦法畫出下圖般的景色。

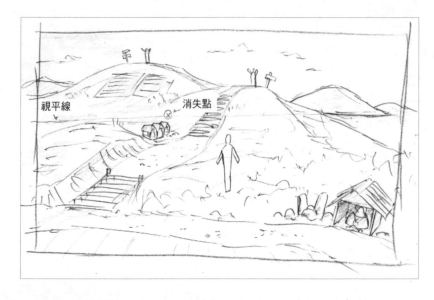

## 屋頂與斜坡消失點

這裡再把難度稍微提高一點。請看下圖②。以下要介紹如何描繪從房子裡面看到的屋頂內側。

或許你會覺得這種場景相當少見，但其實這種構圖經常可見於動畫與漫畫中。學起來有利無害。

順帶一提，要是像①這樣從地面消失點畫出透視線，那就錯了。只有圖中標示☆符號的這種平坦屋頂，才會出現①的畫面。由於我們要描繪的屋頂並非和地面平行，因此使用地面上的消失點並不合理。

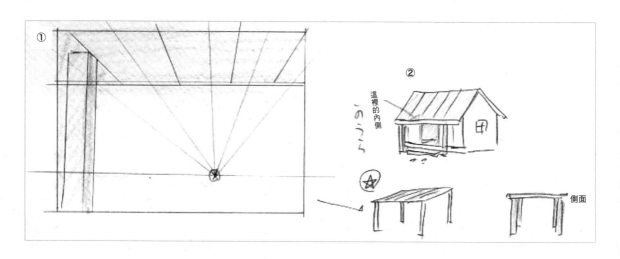

因此，我們在視平線下方重新設置一個新的消失點（如圖③所示），從消失點繪製透視線，再順著透視線畫出屋頂，這才是正確的做法。

於是，斜式屋頂內側的透視線便完成了。

對了，或許你會好奇我是在哪裡學到這套理論的，其實這並不是我跟別人學來的，而是因為製作動畫時勢必會遇到這樣的場景，於是我自己進行了各種嘗試、不斷從錯誤中學習，最後終於發現了這套原理。

如果各位也能靠自己的力量發現各式各樣的原理，畫畫就會變得更開心。

# 5—08

## 故意不設置消失點

藉由故意不設置消失點，讓構圖顯得更加柔和。

*歡迎來到繪師之里

**故意不設置消失點的半身像**

　上一頁的圖並未設置消失點。當我們想要呈現不可思議的獨特氛圍時，使用這種作畫方式便能得到良好的效果。

　不過，這項作畫技巧更常運用於描繪半身像。4-09「故意不設置視平線」中，便曾提到類似的觀念，當我們想要強調人物的臉與表情時，經常故意不設置消失點。

　下圖是典型的半身像，同時也是一張沒有消失點的圖。以漫畫來說，如果從頭到尾都是這樣的圖，畫面就會顯得很扁平、不立體，但如果能慎選使用時機、專門用在特寫鏡頭上，便能帶給讀者全然不同的印象。

# 第6章　透視的設計

# 6－01

## 線稿透視的基本知識

### »什麼是透視線？

上一章已經解說了消失點的觀念，這邊再複習一下消失點的定義——「消失點是透視線收束之處」。

那麼，透視線又是什麼呢？本章便將詳細介紹各種透視線。透視線是呈現物體所依循的原理，而透視線大多會從消失點筆直地無限延伸。

例如，當我們在畫四方形物體時，四個邊都會順著透視線的走向。我們可以利用這套原理描繪大樓與街道等景物。除此之外，也很適合用來繪製機械等人造物體。

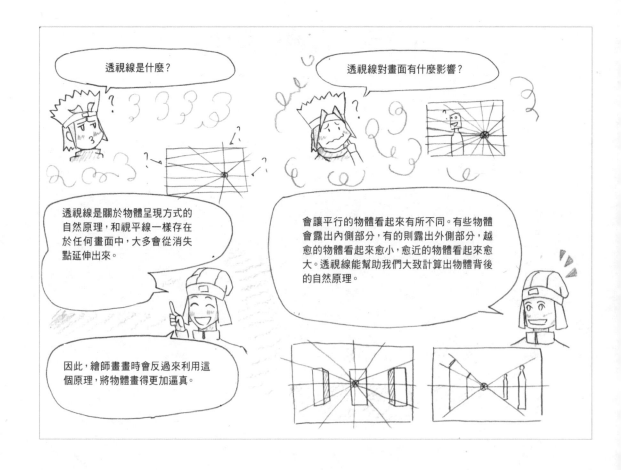

只要弄懂透視的原理，就能推測出物體呈現什麼樣的狀態，對作畫會帶來很大的幫助。由於透視存在於自然界的所有景物當中，所以你可以找找看相片裡的透視線，應該相當有意思。至於透視對角色的影響，則是強烈影響眼睛與臉部的角度。製作動畫的時候，假如你未確實將角色與透視線貼合，主管會對你說「角色沒有貼合透視」，要求你重畫。另外，將角色放入背景時，也要注意是否與背景的透視貼合，因此掌握透視知識可說是繪師的必備技能。

　　雖然有種忽略透視線的作畫方式，但對透視原理一無所知，和瞭解透視原理而故意忽略透視的存在，兩種圖的說服力截然不同。

　　話說回來，我們還必須知道透視一詞所代表的涵義，應該很多人聽過「建築透視」，這是設計領域上的專門術語。不過，動漫畫中的透視和建築透視有些根本的差異，請你記住這一點。因此，如果你為了學習線稿設計，而去看建築透視的書學習透視的知識，可能會讓腦袋變得很混亂。

## ≫練習畫透視線　之1

### 讓書本與透視貼合

　　為了幫助大家瞭解透視的基本知識，首先就用「書」這種造型簡單的物件，訓練各位掌握透視的感覺。

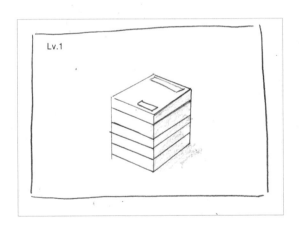

　　左圖是Lv.1。用透視的方式（盒子的形狀）描繪書本。不過，這個階段看起來還不太像書，對吧？這樣的圖還沒達到線稿設計的職業水準。

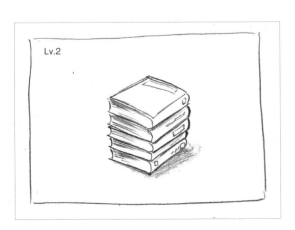

　　左圖是Lv.2。用陰影、紋理貼圖、厚度與封面的形狀和結構，以及成書的圓潤感表現書的立體感。這麼一來，頓時變得很像一張圖了。如果是畫漫畫，只要畫出這樣的程度就夠了。

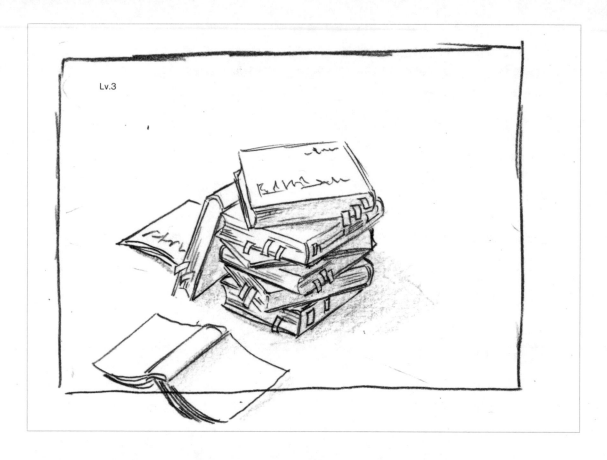

Lv.3

　　上圖是Lv.3。這張圖運用了所有線稿透視的基礎知識（也就是本節的主題）。只要像這樣替每本書設置不同的透視，在貼合透視線的同時營造出不規則感，便會顯得很自然。如果畫得出這樣的圖，已足以勝任大部分的繪畫工作。至於為書本加上索引標籤，則是活用日常生活的觀察成果。若能在漫畫背景呈現這樣的不規則感，也能帶來不錯的效果。

　　雖然上面解說得很簡單，但其實Lv.1、2、3每階段之間都存在著技術上的鴻溝，請你自行判斷現在自己位於哪個階段。

　　Lv.1的階段，只是描繪貼合透視的四角形就已經傾盡全力，沒有餘力顧及細節部分。如果你的程度在Lv.1，請你先練習讓四角形貼合透視。

　　Lv.2的階段，對於作畫已經有一定的熟練度，但還沒達到職業水準。如果你的程度在Lv.2，那麼你必須確實擁有更上一層樓的決心，並瞭解水準更高的圖是什麼樣子。請你將書本疊成雜亂無章的狀態，以描繪出Lv.3的圖為目標。

　　Lv.3的階段。如果你的程度在Lv.3，歡迎你來協助我工作，我會付錢給你的（笑）。

**添加細節的祕訣**

提高圖中每一本書質感的訣竅在於「要把書本看成立體物，而不是用感覺來畫」。確實掌握書本的立體空間，瞭解宛如盒子般的書本內部呈現何種狀態。

請看下圖的☆符號。你看得出書角的角度嗎？簡單來說，若能清楚背面（看不到的那邊）的透視朝向哪個方向，就更容易描繪出貼合透視的圖。

書基本上都是方形的。請你記得書本在透視上是立體狀的，並練習從各式各樣的角度描繪書本。

**書櫃的透視**

　再來是書櫃。

　下圖Lv.1是一般業餘繪師常見的畫法。與其說是書櫃，倒不如說是一種紋理貼圖、宛如符號般的物體，缺乏遠近感和立體感。

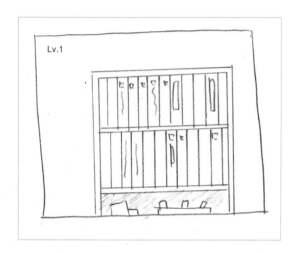

　下圖Lv.2增添了透視與不規則的感覺。只是這麼做，便足以用於大部分的作品裡。書櫃裡的書有宛如字典般的厚重書籍、輕薄的書、小冊的書、軟趴趴的書、斜躺的書、平放的書等。要畫出這樣的畫面，需要確實掌握書籍的多樣性。書櫃上擺滿單一種類書籍的畫面，只有可能出現在書店場景中，家裡的書櫃極少出現這種情況，因此畫出如下圖般的書櫃，才會顯得比較自然。

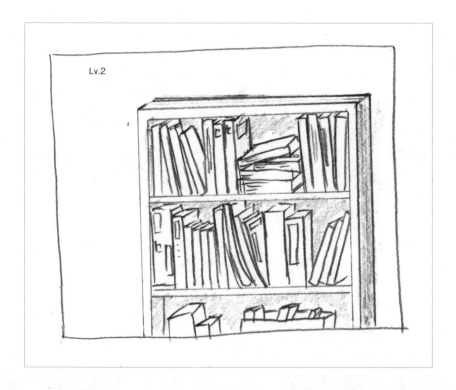

當我們要描繪書櫃裡塞滿書的情景時，必須明白此時書櫃的透視狀況，為此便得確實瞭解當書櫃的內部被挖空時，內側邊線的透視朝向什麼方向，而這也相當於書本的透視方向。如果你作畫時忘記書本的側邊朝向哪個方向，可以把書櫃想成是一個大的立方體，思考邊緣的透視延伸方向，這樣就很容易理解了。如果你還是覺得很複雜，那就在心裡想像出下圖的立方體，把書櫃的結構想成是立方體內部挖空的狀態。

　　書通常都是扮演背景的角色，所以人們畫書時往往會偷工減料，但其實書是營造畫面氛圍的重要物品之一。因此，建議各位要確實掌握上述的作畫技巧，絕不要輕忽書本的重要性。

　　即使你畫畫只是出於興趣，但要是有辦法在背景畫上書櫃，便能大幅拓展故事的表現張力。

## ≫練習畫透視線 之2

### 漫畫的透視觀念

現在我們來探討漫畫中的透視畫法。由於我的本行是動畫師,因此平時繪製透視時都會畫成像右圖這種四方形的框架。

基本上,插畫領域也一樣是採取四方形的框架。

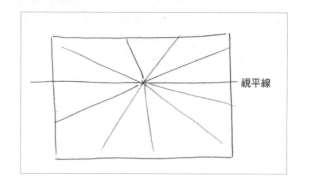

視平線

但漫畫可就不同了,漫畫的分鏡有寬扁的、有細長的。不過,依然得確實貼合透視,才能有效營造故事的氛圍。

我自己也有在畫漫畫,以下就來說明要如何在不規則的框架裡,規劃透視的構圖方式。

請看下圖。這就是寬扁形的分鏡。雖然框架的形狀改變了,但透視與人物的描繪方式依然不變。黑色外框是漫畫的分鏡,後面的虛線外框則是描繪完整背景時所使用的框架。感覺就像用漫畫的分鏡,將該角色原本的畫面切割下來一樣。

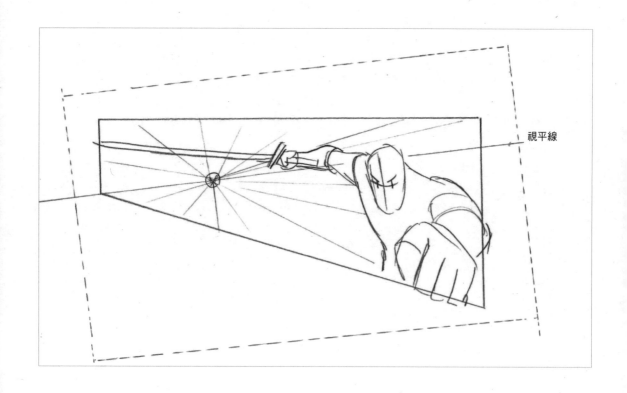

視平線

**描繪漫畫中的透視線時，較適合採取傾斜的視平線**

　　漫畫透視的特色之一，是經常使用傾斜視平線，以便將人物確實放進框架的形狀裡。要是每一個分鏡的視平線都是水平的，這本漫畫的畫面肯定無法呈現良好的效果。

　　下圖是參考範例。圖中的視平線便呈傾斜狀。

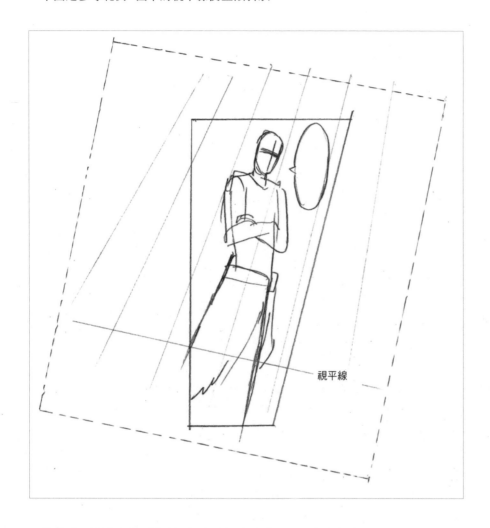

視平線

　　儘管畫面裡存在著透視線，但畫面的重點終究還是在角色身上，因此首先要考量的是能否將角色裝入框架裡，再來才是考慮透視線要如何繪製，以便接下來描繪背景或集中線。按照這個順序來描繪漫畫，應該會比較恰當。

　　由於我本身是動畫師，所以養成凡事都要描繪透視的習慣，但有了透視線的輔助，描繪角色也會更容易。除非你是天才，否則若只是單憑感覺作畫，便很難描繪出動態的感覺。

## 練習畫透視線 之3

### 練習畫雲

現在，我們要藉著畫雲來練習描繪透視線。雲朵和書本不同，雲朵的形狀千變萬化，但其實就連雲朵也得確實與透視貼合，否則便無法畫得有模有樣。請看下圖。

①是很常見的畫法。雖然要這樣畫也可以，但圖中的雲朵並未貼合透視。而這也
　要端看作品的特性，假如現在是一本風格獨特的漫畫，那這樣畫或許沒問題。
　但假如是動畫或畫風寫實的漫畫，這麼做可就不行了。

②將畫中物體與透視貼合。較近的雲看起來比較厚，較遠的雲則看起來比較薄。。
　只要注意這項描繪重點，便能透過整體氛圍、遠近感與鏡頭效果，讓畫面顯得
　更加真實，為畫中景物注入生命。如果能透過這項技巧賦予角色躍動感，作品
　也會變得更有味道。

③進一步將視線角度轉為仰角，並將畫中物體與透視線貼合。感覺是不是挺不錯
　的呢？請注意右側的柱子，看起來好像快倒下了。

④拓展為更加遼闊、雄偉的畫面。將銀河等各種物體與透視貼合，便能呈現相當
　有意思的景象。

　基本上，雲沒有一定的形狀，所以也沒有固定的畫法。唯有確實瞭解透視原理，
再自行尋找適合的雲朵形狀，才能合乎作畫的需求。

# 6－02

## 縱向透視

　　本書在前面已經提過多次「縱向透視」一詞，現在終於要正式解說了。縱向透視，意指連結正上方消失點和正下方消失點的透視線。雖然實際上是呈彎曲狀，但人類的雙眼和相機鏡頭會自動修正歪斜的部分，所以基本上會畫成筆直的狀態。

　　人類的雙眼和相機鏡頭的視野範圍相當狹窄，因此繪製成圖像時，透視線會筆直通往消失點。

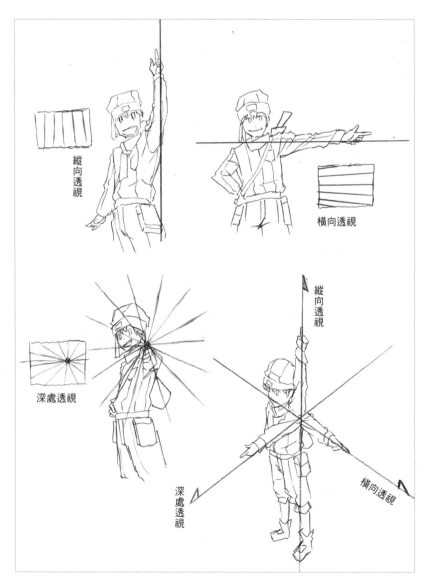

　　左圖曾於本書4-01出現，但這裡為了說明縱向透視的觀念，再次放上相同的圖片。

　　請看圖中右下方的角色。他的手伸向上方，而這條線便是縱向透視。

## ≫雨水透視

### 掌握縱向透視的觀念

　　俯視時縱向透視往下方收束,仰視時縱向透視則往上方收束。縱向透視理論不光適用於建築物等人造物,同時也適用於自然物體。比方說,雨水也是從上方筆直降落,因此也適用於縱向透視理論。

　　請看下圖①,該圖以俯角的縱向透視描繪下雨的情景。

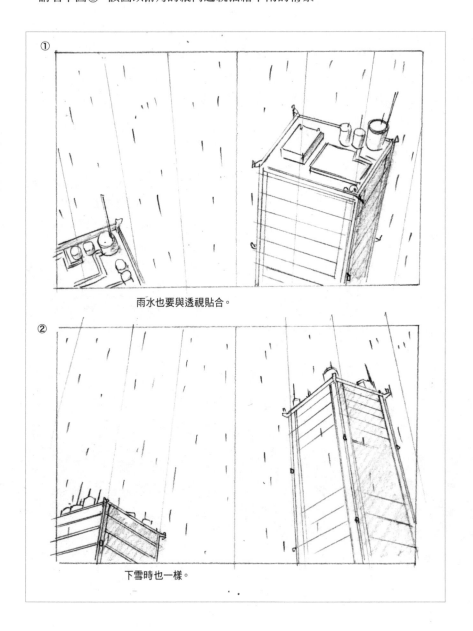

　　①
　　雨水也要與透視貼合。

　　②
　　下雪時也一樣。

　　圖②是仰視的縱向透視。

　　雖然上圖都是下雨的場景,但其實描繪下雪、自來水、瀑布等景物時,都可以使用相同的畫法。透視影響了所有眼睛可見的物體。

　　另外,要是有強風將雨水吹往傾斜的角度,縱向透視的角度自然也會改變。

# 6－03

## 橫向透視

橫向透視，畫面中所有呈現橫向透視的統稱。

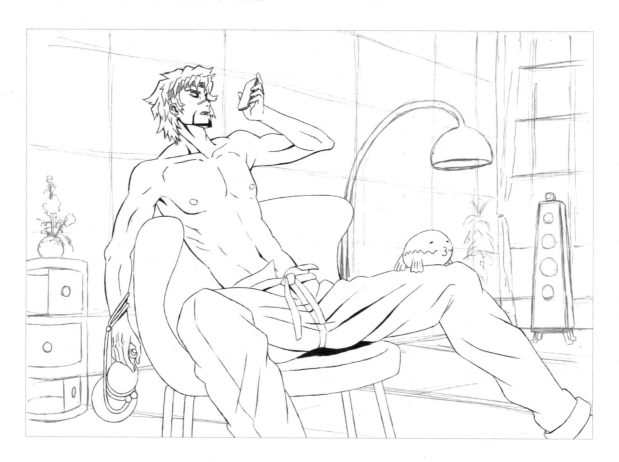

　　畫面中的透視不可能全部朝向相同的方向。本節也延續上一節縱向透視的做法，
放上最具代表性的橫向透視範例。

# 6－04

## 深處透視

深處透視，所有通往畫面深處消失點透視的統稱。

有時橫向透視與深處透視很難區分，這種情況發生在橫向透視與深處透視（就二點透視圖法而言的）的消失點，都位於畫面外的時候。這時若透視線與視平線接近平行，便屬於橫向透視。

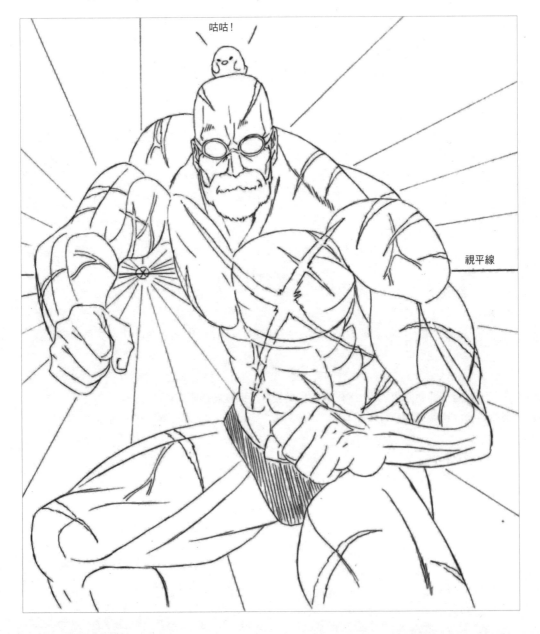

# 6 – 05

## S點透視

### ≫擁有與眾不同的消失點

　　S點透視是從5-07所介紹的斜坡消失點（S點）延伸出的透視線。S點透視的消失點不同於前面所介紹的縱向透視、橫向透視與深處透視，除了S點之外，還擁有第二、三個消失點，並同時伴隨縱向透視與橫向透視，因此S點透視可謂是難度稍高的透視。

　　在學習S點透視時，建議與前面的透視理論稍微區隔開來。不過，S點透視畫面中物體的壓縮率和其他透視相同。因此，如果一個畫面同時使用S點透視與其他透視，就必須統一彼此的比例。

　　請看左邊的照片。屋頂的邊緣與扶手貼合深處透視，柱子則貼合縱向透視。不過，屋頂的木條（稱為垂木）並未貼合上述的透視，這邊所使用的就是S點透視。

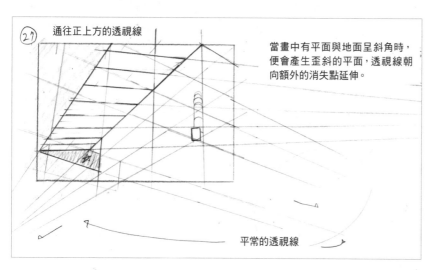

通往正上方的透視線

當畫中有平面與地面呈斜角時，便會產生歪斜的平面，透視線朝向額外的消失點延伸。

平常的透視線

　　左圖是將上方照片簡化後的結果。圖中有許多透視線貫穿畫面右側，這些線條便是S點透視。S點透視呈歪斜狀，不會和一般的透視線交會。是否充分理解S點透視在構圖中處於何種狀態，便是描繪S點透視時的關鍵所在。

# 6－06

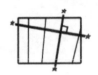

## 相機傾斜透視

這種透視發生在觀看者的視線角度傾斜時（動畫與電影業界則將之稱為「相機傾斜時」）。相機傾斜透視的原理，建立在前面所有的透視理論上，因此極為困難。

## ≫縱向透視是相機傾斜透視的傾斜基準

　　上一頁圖中的視平線是不是很難看出來呢？不過，我想各位應該能清楚看出下圖的視平線呈現傾斜的狀態（圖中將視平線特別加粗）。

　　另外，相機傾斜時的透視線是以縱向透視為基準，而下圖則特別強調了縱向透視。請你仔細觀察圖中的傾斜視平線與縱向透視。

## ≫相機傾斜透視的基本知識

　　下圖用圖解的方式，幫助各位瞭解相機傾斜透視的結構。如圖所示，透視線傾斜後會變得相當複雜。雖然這是照片常見的構圖方式，但用畫的就頗為困難。由於動畫與電影畫面的寬邊較長，很難將長形物體放入畫面當中，因此遇到細長的物體時，便經常運用將視平線傾斜（將相機傾斜）的技巧（下圖特別強調了基準線）。

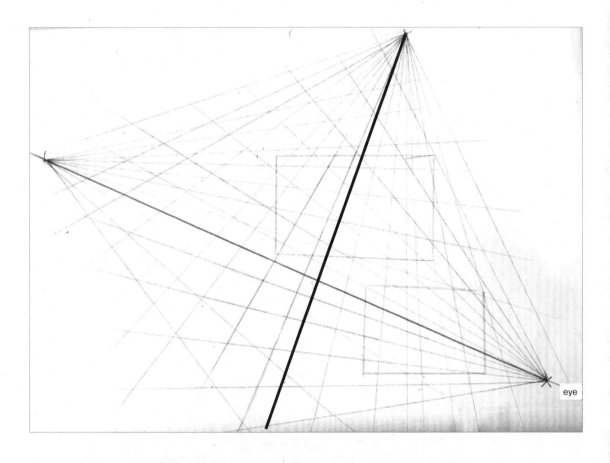

　　儘管相機傾斜透視在所有透視理論中，屬於極為困難的一種，但只要能用圖像的方式確實理解，便能靈活應用於各式各樣的線稿設計當中。

## ≫相機傾斜透視賦予畫面全新的節奏

　　由於人類雙眼看到的景物會經過大腦修正，因此若非特別注意便無法察覺透視呈歪斜狀，但只要將手機的相機鏡頭傾斜，便能清楚看到歪斜的景象。畫技高超的資深動畫師往往全憑感覺作畫，不具備任何理論基礎，卻能畫出比3D繪圖還帥氣的畫面，堪稱出神入化（不過，有些資深動畫師也具備扎實的理論基礎）。我曾聽過一位資深動畫師說：「咦？消失點是什麼？喔，那個啊？那個我都叫做點點。」（其實不透過語言或術語來理解作畫技巧也無妨，只要腦中明白要怎麼畫就畫得出來，但這樣也就沒辦法教導別人。）

　　為了讓各位更清楚相機傾斜透視能為線稿設計帶來什麼幫助，我特地繪製了以下的範例圖。

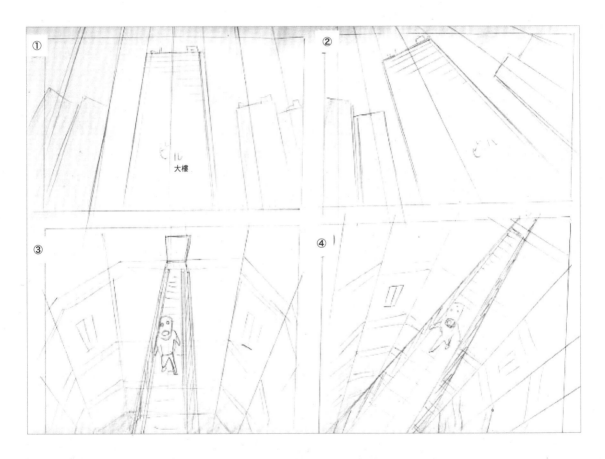

　　左半部的①和③給人不起眼的感覺。雖然透視是正確的，但總覺得有點單調。

　　這時若將相機傾斜，則會變成右半部的②和④的狀態。這種構圖是不是帥氣多了呢？大樓不再只是單純聳立，甚至還散發出某種獨特的氛圍，而④的畫面也頓時多了一股引人入勝的故事氛圍。

　　要隨心所欲地運用相機傾斜透視的技巧，是一件極為困難的事，但要是始終不去學習這項理論，永遠都只能畫出一樣的畫面。所以，請你先確實弄懂這項理論的觀念吧！

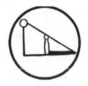

# 6 — 07

## 影子透視

### ≫對影子下點工夫，便能拓展表現的豐富度

就連影子也有一套專屬的透視理論，而鏡頭透視也會影響到圖中影子的狀態。不過，許多作品裡的影子會淡薄到幾乎看不到，或是運用設計的技巧將影子含糊帶過。再加上很少人會仔細觀察圖中的影子，因此要將影子含糊帶過也較為容易。但是，若能明白影子的作畫理論，便能增添表現的張力。

特別是在描繪寫實風格的線稿設計時，務必確實掌握影子透視的知識。

## »影子透視的基本知識

　　上一頁的圖片說明了光源與影子的關係,而這裡再更進一步探討光亮處與影子透視的關係。

　　請看下圖。人們圍繞在光源的四周,這時影子會呈放射狀散開。在透視的影響下,往橫向延伸的影子看起來比較長,與鏡頭呈垂直方向的影子,則會受到透視的壓縮影響,看起來比較短。

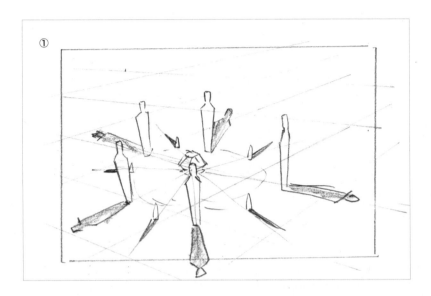

　　那麼,下圖又如何呢?這張圖和上圖一樣,光源都是來自同一個地方,但現在光源的位置稍微提高了一點,於是影子的長度也跟著產生變化,變得比較短。

　　光源的位置與角度會帶給影子各種變化。下圖的影子也如同上圖般,在透視壓縮效果的影響下,橫向的影子顯得比較長,與鏡頭呈垂直方向的影子則顯得比較短。

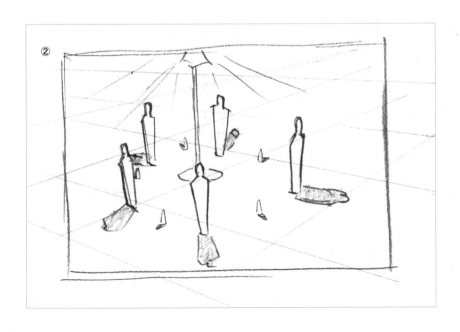

# 6 – 08

## 彎曲透視

　　顧名思義,這是一種彎曲的透視線。主要出現於採取魚眼鏡頭效果的圖畫中。若能有效運用彎曲透視,便能描繪出令人印象深刻的線稿設計。

## ≫彎曲透視與相機的關係

　　我們很難單憑理論畫出上一頁這樣的圖，而這時就該借助數位相機的力量。建議各位準備一台相機，相機可以用來取材、收集畫畫所需的資料，而且，只要具備鏡頭透視的知識，就能直接利用相機學習框架構圖等線稿設計的技術。在動畫業界，前輩一定會叫新人去買相機（不能用手機裡的相機，因為視角過窄，鏡頭的性能也不太好，且框架過於特殊而無法當作參考，拍照時的音效也很擾人）。

　　右邊相片中可看到我的相機。這台相機性能卓越，光學變焦範圍28㎜到200㎜，數位變焦則可至300㎜，還能進行微距攝影。

　　順帶一提，照片裡我用凸面鏡代替魚眼鏡頭，凸面鏡就是自行車與機車的後視鏡，到五金賣場便能以約1,500日幣買到。只是觀察這片凸面鏡，便能發現許多有趣的畫面。當你購買用來學習線稿設計的數位相機時，請優先考量相機的焦距範圍。

　　體積小巧的相機攜帶方便，所以建議你挑選走在路上可以隨手拿出來拍照的輕巧款式。而單眼相機雖可替換多種鏡頭，但許多款式都過於高階。

　　至於鏡頭方面，由於鏡頭是線稿設計中極為重要的因素，之後的篇章將會詳細說明。若相機能進行微距攝影、調整景深，就更容易拍攝出想要的畫面，關於這方面將於鏡頭系列理論的章節詳細說明。總之，建議你先將本書看過一遍，再尋找適合自己的相機。

　　近年來備有高性能鏡頭的數位相機變得愈來愈便宜，任何人都買得起。由於透視理論和鏡頭息息相關，所以我想今後會有愈來愈多繪師察覺到透視理論的重要性，或許人人都畫得出像上一頁這樣的線稿設計。換句話說，繪師的水準不斷提升，為了避免自己輸給別人，各位也得好好學習才行。

# 6 — 09

## 透視的束縛

### ≫透視理論的弊端

　　要是過度拘泥於透視，便容易導致角色顯得僵硬等情況發生，這就是透視理論的弊端，而這些弊端統稱為「透視的束縛」。其實，透視只是扮演輔助的角色，協助我們畫出想畫的畫面，因此還是要優先考慮是否能呈現想要的情境。

　　透視理論在作畫上不可或缺，卻也很難真正上手。一般來說，要達到能隨心所欲運用透視的境界，得花上好幾年的時間。在這段期間，反而會覺得自己的畫功愈來愈退步，這時只有咬緊牙根撐過去。

　　那麼，「透視的弊端」是如何發生的呢？以下就來說明其中的緣由。首先，我要將上圖的角色放進畫面的空間裡。

**何時該掙脫理論的束縛？**

　　將上一頁的角色正確無誤地貼合透視後，會得到下圖的結果。不過，由於肩膀線條、眼睛與嘴巴全都確實貼合透視，看起來便顯得很僵硬。事實上，現實世界幾乎不會發生如此左右對稱的現象，若再考慮到鏡頭方面的因素，更是不可能出現這種構圖。這便是「受到透視束縛」的標準範例。因此，這時我們要記得選擇性地忽略透視理論，把重心放在繪製「圖畫」上。

　　下圖則是「掙脫透視理論束縛」的範例。優先考慮畫面的效果，而不講求完全貼合透視。這兩張圖嘴巴與眼睛的感覺不太一樣，你是否發現了呢？

# 6–10

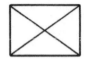

## 「不存在的畫面」理論

### ≫認識透視空間中矛盾的構圖

「雖然腦海裡想像得出那個畫面，但不知為何就是畫不出來。」這是新手繪師經常遇到的問題。比方說，「兩名角色背對背，同時看向鏡頭」或「兩名角色面對面，畫面中同時出現兩人的臉部」，這種畫面在透視空間裡是絕對不可能存在的，如果不先建立這個觀念，最後往往就會畫得很挫折。因此，千萬記住「有些構圖雖然能在腦海裡成立，但其實現實中是不存在的」。這麼一來，便能事先避免自己落得失敗的下場，再苦苦悲嘆道：「為什麼就是畫不出來！」

圖I

圖II
不存在的畫面
當兩人面對面時，很難同時照到雙方的臉部。

圖III
不存在的畫面

圖IV
唯有採取這種角度，才能讓雙方的臉同時朝向鏡頭。

請看上圖。右上與左下的構圖，就是「不存在的畫面」。當人低頭俯視躺在地上的對象時，鏡頭肯定照不到這個人的臉。當兩個人面對面時，假如有一方正面朝向鏡頭，畫面則絕對不會照到另一方的臉。

**人們往往沒有意識到自己畫出「不存在的畫面」**

經常有人拿自己畫的圖給我看，請我糾正其中的問題，而最常見的問題就是這種形式上的錯誤，也就是「構圖方式會形成不可能存在的畫面」。

雖然畫畫沒有正確答案，但就一般常識而言，人物擁有一定的大小與對比，背景裡的房間也有一定的形狀與規模，所以就會從中產生不少問題。

上一頁已經大略說明過了，接下來我要用更具體的例子解說這個觀念。

愈是平凡無奇的畫面，就隱藏著愈大的陷阱。請看上圖，這是我以前畫的圖。當時我想要畫出「兩人背對背坐著，畫面可以看到兩人的臉，且左邊的角色看著右邊的角色」……卻始終無法如願以償。上圖是最後的完成圖，我在這個過程中畫出了許多怪異的畫面，經過無數次修改後，總算得到上圖的成果。

下頁可看到上圖的草稿。我從畫草稿的階段便遇到了重重阻礙。「到底為什麼會這樣？是我太累了才畫不出來嗎……？」作畫的過程中，我反覆思考了各種問題，最後終於發現，其實我想畫的構圖根本就不存在於現實中。

下面兩張圖分別是草稿與修改後的結果。你是否感受到我經過了一番苦戰呢？

不存在的畫面

## 為什麼這樣的畫面「不存在」?

　　以下將用簡單易懂的方式說明「不存在的畫面」理論。請看下圖。

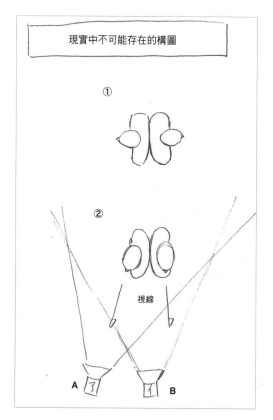

現實中不可能存在的構圖

①

②

視線

A 　 B

　　這是從正上方的角度所看到的構圖。當兩人背後緊貼時,不管如何轉動頸部,臉部都無法同時入鏡。

　　以這張圖而言,B的相機勉強能同時拍到兩個人的臉,但我覺得從正面的角度拍攝有點乏味,看起來也很不自然,所以我不想選擇這樣的角度。我深信唯有A角度才能得到最好的效果,因此我想描繪A角度所看到的畫面。

　　但下圖可清楚看出,當兩人背對背時,並無法面向相同方向,因為以人類的身體條件而言這是不可能的事。

　　或許你會覺得「什麼嘛,不過是這點小事」,但其實人們作畫時普遍會犯這樣的錯。由於初學者一開始還不太會從正上方的角度分析構圖,所以更容易為此苦惱不已,心想「為什麼我就是畫不出想畫的構圖」。

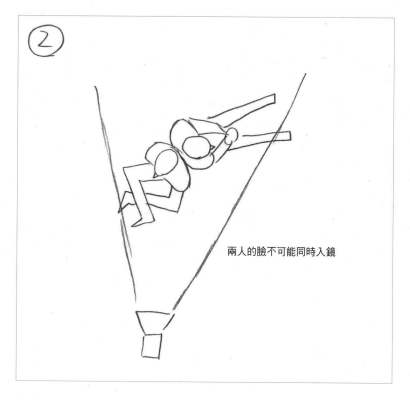

②

兩人的臉不可能同時入鏡

　　當你畫不出腦海裡浮現的情景時,請你像左圖這樣用簡略的畫法,畫出從正上方的角度看到的構圖。

　　考慮每個構圖時都要畫一次,或許你會覺得很辛苦,但這麼做便能幫助你分析為什麼畫不出腦海中的畫面,以及為什麼這是一張「不存在的畫面」。

### 如何解決「不存在的畫面」問題？

　　最後我採取的解決方式是，「稍微投機取巧，將畫中角色的身體修正成斜角」。藉此完成了線稿設計。

　　具體來說，究竟是採取怎樣的構圖呢？以下將用上一頁從正上方看到的畫面來說明。

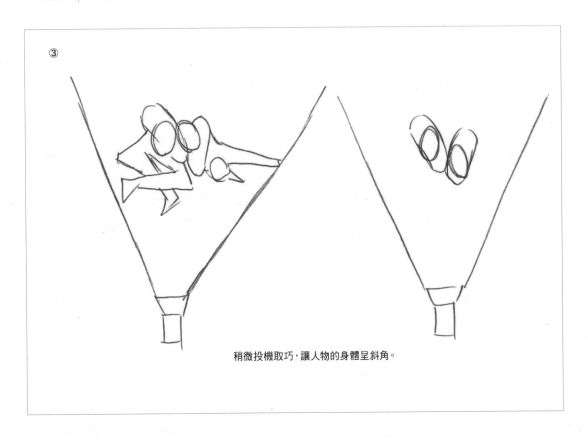

稍微投機取巧，讓人物的身體呈斜角。

　　請你對照上圖與上一頁的圖，是否看出「角色的背並未緊貼」呢？與其說是背對背，不如說是肩膀靠在一起。

　　雖然總算是完成了，但當初我想畫的是「背後緊貼」的構圖，最後卻在這一點妥協了。

　　總之，儘管一開始腦海裡浮現出模糊的構圖，但這個畫面終究只存在於「腦海裡」，要實際化為線稿設計，從根本上來看就是不可能的。假如初學者不具備這項觀念，便永遠無法解決面臨的問題，甚至還有可能認定「是因為我沒有天分，所以才畫不出來」，就此放棄繪畫。正因如此，我才特地開闢了這個單元。

　　本節介紹的範例只是一個引子，事實上會在各式各樣的情況下，遇到現實中「不存在的畫面」，這時唯有在這些想畫的條件上妥協，一一克服眼前的關卡。

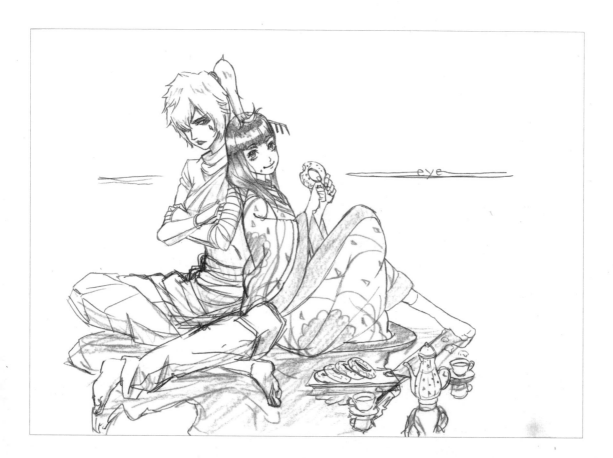

　　上圖是根據上一頁修正後的構圖繪製而成。雖然還是無法畫出雙方後背緊貼的
畫面，但已經很接近我當初想像的情景了。

　　請你回顧所有從正上方角度所見的畫面，和上圖互相對照一下。

　　陷阱究竟藏在哪裡呢？和那些構圖相較之下，這張圖的外觀、給人的印象有什麼
不同呢？

　　想必你會有許多新發現。

# 6 — 11

## 線稿設計的權宜之計「虛假透視理論」

### ≫為了便於線稿設計而創造虛假的透視

由於線稿設計是一種極致的繪畫行為，因此即使在透視方面造假也無妨。

畫畫的目的是為了向人傳達某些訊息。如果那些繪畫原理或理論反而會妨礙訊息的傳遞，那我們就要巧妙地應付過去。這正是所謂的技術。

若想造假造得神不知鬼不覺，自然就得先知曉所有的繪畫理論，否則畫出來的東西便會出問題。所以，終究還是得先具備所有基礎理論，運用技術呈現想要的畫面，要不然這就稱不上技術，只是單純偷工減料、亂畫一通罷了。

其實，就連門外漢也能清楚分辨一張圖是單純亂畫，還是建立在充分的技術上。即使是不懂繪畫的人，也有辦法判斷畫得好不好。再加上近年來人們已經看慣了專業人士所畫的、確實遵守透視原理的圖，所以愈來愈能分辨圖畫的優劣。

對了，右圖就是虛假透視的範例。接下來，我將詳細說明作畫時會在哪些部分造假，以及為何造假。

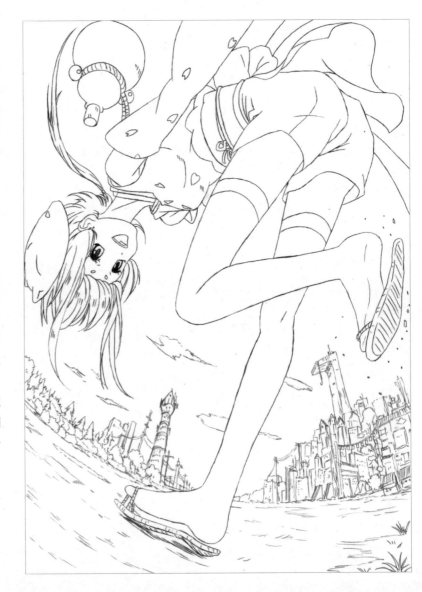

## ≫虛假透視的基礎理論

### 繪製虛假的長條狀透視

動畫的畫面是會動的,因此有時必須描繪橫向的長條狀背景。由於畫面中只有一個消失點,完整的畫面卻呈長條狀,因此愈是接近邊緣的部分,透視線便愈緊密,畫面也會變得很怪異。不過,各位實際看動畫時,應該不曾看到背景有什麼怪異之處,這是因為動畫師巧妙地完成了虛假透視的緣故。以下將搭配範例圖,解說虛假透視的結構。

(圖1)

視平線

A

PAN

B

整張圖的縱向透視都是垂直的

從這裡開始造假

虛假透視

請看上圖。從左邊的四方形框架A,到右邊的框架B為止,使用了搖鏡(Panning)技巧(搖鏡是指搖動相機。以上圖的例子而言,就是將相機向右方水平移動)。在第一個框架的正中央有個消失點,到A點為止都建立在相同的透視上。而自畫面離開框架A開始,便徹底忽略消失點的存在,開始繪製虛假的透視。上圖右方的透視線「並未通往消失點」,你是否看出來了呢?假如透視線通往消失點,右方的森林就會壓縮成扭曲狀。如果是直接將上圖當成一張圖觀賞,或許森林形狀扭曲也無傷大雅,但在動畫裡會由左至右依序呈現部分畫面,這麼一來,畫面在A附近會呈現自然的情景,但到了B附近卻會變得很怪異,例如出現「道路彎曲得很不自然」或「森林忽然變得很小」等情況。為了避免這種情況發生,便故意採取虛假透視的做法。

上圖甚至也不存在縱向透視。雖然開頭部分(A的附近)有縱向透視,但隨著畫面往右推移,縱向透視便會開始歪斜,導致畫面顯得很怪異。於是,全部統一採用垂直的透視線。在這種情況下,不添加縱向透視會比較恰當。

我要再次強調,虛假透視理論和上一節「不存在的畫面」理論一樣,都要視當下情況採取適當的做法。有時候必須在透視上造假,才能呈現出更好的效果。本頁和上頁的圖都忽略了消失點,若想採取這種作畫方式,必須累積相當程度的經驗。總之,現在請你先記住虛假透視理論的觀念,以及虛假透視所呈現的感覺。

## 縱向搖鏡

　　右圖則是往垂直方向使用搖鏡手法。一開始框架A的透視線確實收束於消失點，但隨著畫面往下方移動，便逐漸忽略了消失點的存在。雖然一開始並未正確設置縱向透視，但畢竟使用如此長距離的搖鏡，整個畫面勢必會呈俯視角，因此從中間到後半段的部分，便讓縱向透視緩緩向下方收束。

　　我想各位應該都能發現，透視線從中間部分開始就不再與消失點相接了。此外，唯獨最下面一格框架採取了正確的縱向透視。

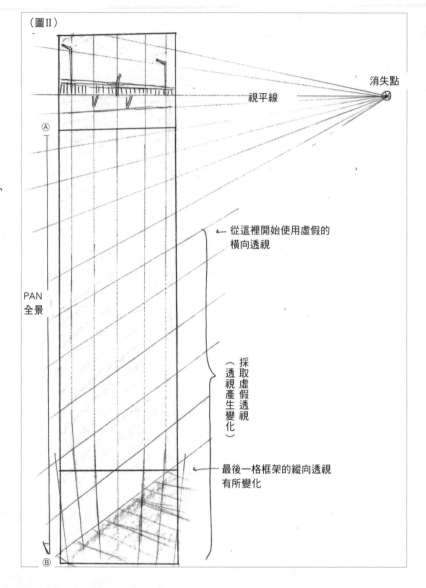

（圖Ⅱ）

視平線

消失點

Ⓐ

PAN
全景

← 從這裡開始使用虛假的橫向透視

採取虛假透視
（透視產生變化）

← 最後一格框架的縱向透視有所變化

Ⓑ

　　就一張圖而言，這個畫面顯得相當怪異，但動畫的畫面只看得到四方形框架內的景象，因此上圖的虛假透視便顯得很自然。

　　只要記住了上述的造假方式，肯定就能在某些時機派上用場。不過，如果尚未確實掌握透視的基本原理，便很難成功繪製透視的變化形態，因此請你反覆研讀本章的內容。

## 背景採用全景圖時的透視狀態

　　下方照片宛如全景照片般，將多張照片結合在一起，拍攝出原本看不到的地方。不過，這張照片實際上是由多張照片組合而成，和一般所謂的全景照片多少有些不同。

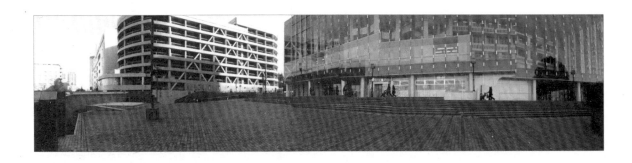

　　下圖用圖解的方式，說明上方照片的透視情況。

　　這張圖一看便知道有三個消失點，可見這並非尋常的景象。乍看之下很像超廣角鏡頭或魚眼鏡頭，但正如上面所提到的那樣，這張圖是由視角狹窄的鏡頭所拍攝的景象拼湊而成，因此和廣角鏡頭與魚眼鏡頭拍攝的畫面又有些許不同。

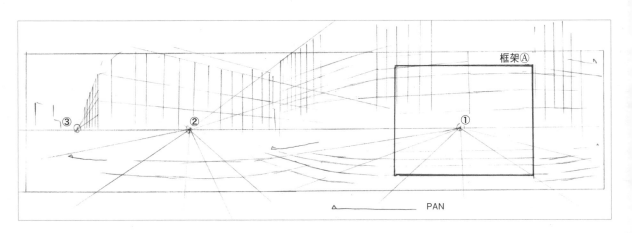

　　雖然真正用到這種線稿設計的機會很少，但動畫的動作場景有時會持續跟著主角移動，這時便必須描繪長條狀的背景。由於這時的透視線會不斷變化，因此描繪的訣竅便是「適度彎曲透視線、讓透視線彼此連繫在一起」。假如不採取這種做法，畫面勢必會出現一些怪異之處。實際上相機視角只有框架A（上圖右側粗框部分）的大小，當框架往左移動時，便自然而然形成了搖鏡的效果。

　　由於框架的大小是固定的，因此框架畫面內並不會同時出現兩個消失點。如果作畫時能考量到畫面外的消失點，便能確實將虛假透視連結在一起，塑造出流暢自然的畫面。

　　只要徹底學會虛假透視理論，便有辦法畫出這樣的情景。換句話說，若能運用這套繪畫理論，便能描繪出確實建立於透視上的寫實畫軸般的畫面。

## 利用全景圖當背景

　　運用虛假透視理論所繪製的全景圖不只能用在背景上，還能活用於插畫等領域。你可以試試在這樣的場景裡添加人物與故事元素，描繪帶有獨特氛圍的線稿設計。

　　右邊的跨頁圖片是參考用的範例。請你對照上頁的圖片，比較這兩張圖的視平線與消失點位置的安排方式。

## 全景圖的描繪重點

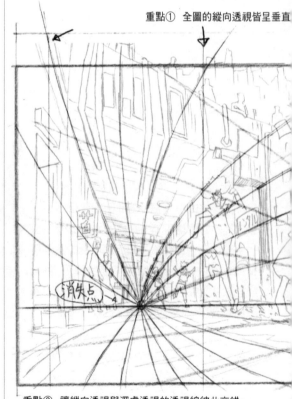

重點① 全圖的縱向透視皆呈垂直

消失点

重點③ 讓縱向透視與深處透視的透視線彼此交錯，
　　　畫起來會比較容易。

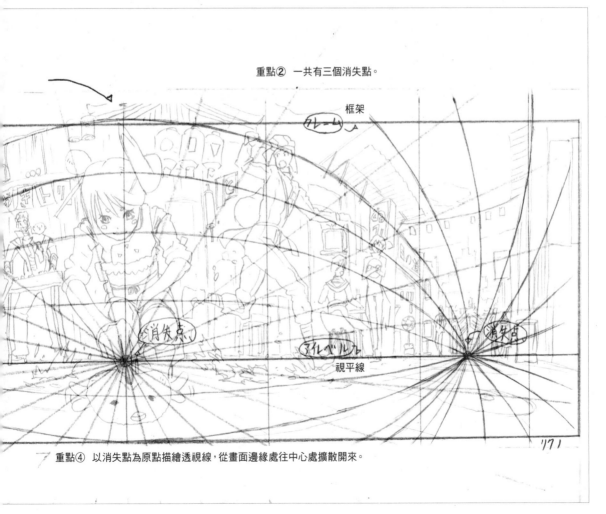

重點② 一共有三個消失點。

框架

消失点

消失点

視平線

重點④ 以消失點為原點描繪透視線,從畫面邊緣處往中心處擴散開來。

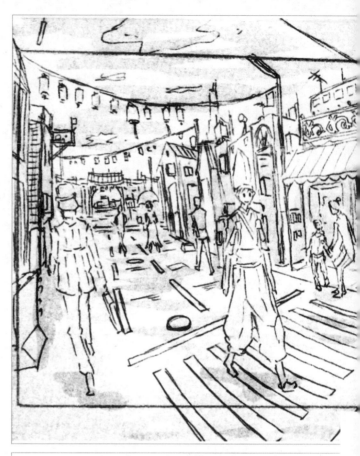

## 將上一頁的視平線位置提高後的畫面

消失點

重點① 其實全景圖的透視都很相似。

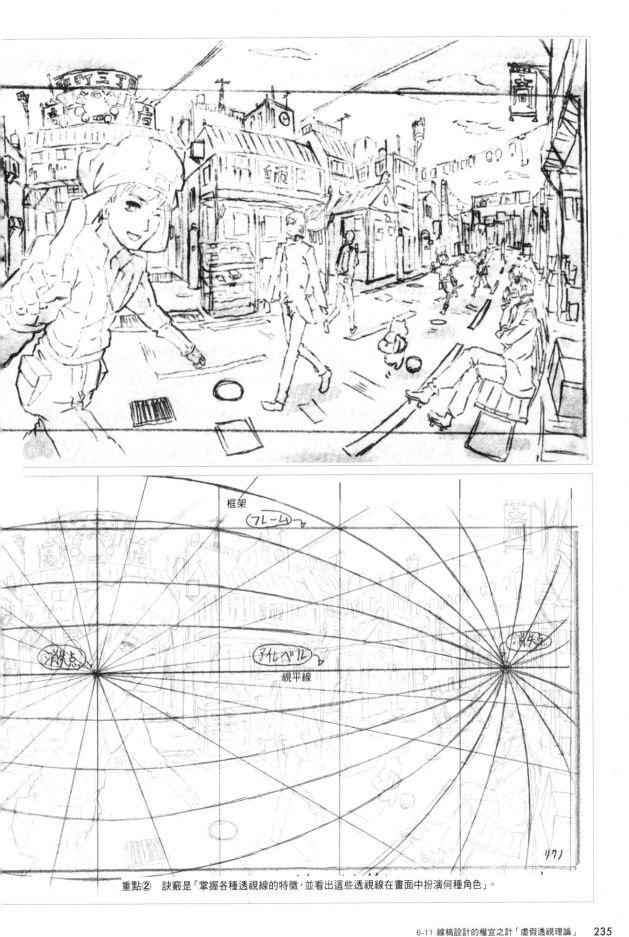

框架
フレーム

消点

アイレベル
視平線

消失点

重點② 訣竅是「掌握各種透視線的特徵,並看出這些透視線在畫面中扮演何種角色」。

# 6-12

## 向下延展的逆縱向透視

　　這也是一種不遵循透視原理的透視理論。本書將所有向相反方向延展的透視線統稱為逆縱向透視。下圖為向下延展的逆縱向透視，右頁的圖則是向上延展的逆縱向透視。

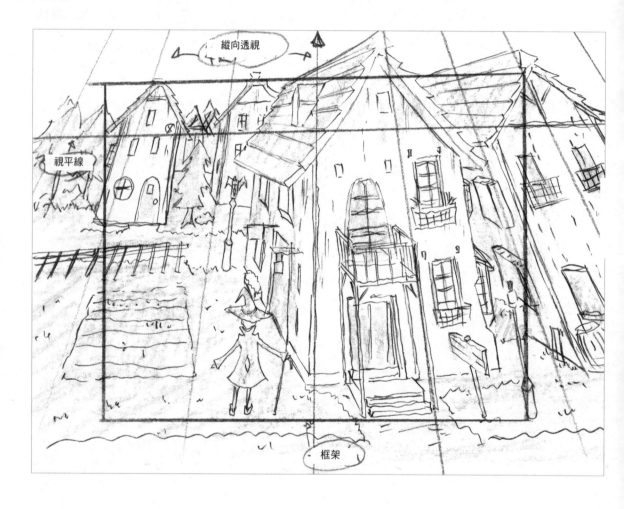

# 6 – 13

## 向上延展的逆縱向透視

本頁和左頁的透視理論一樣，都忽略了透視原理。這兩項透視理論較適合用來搭配Q版畫風或繪製插畫。

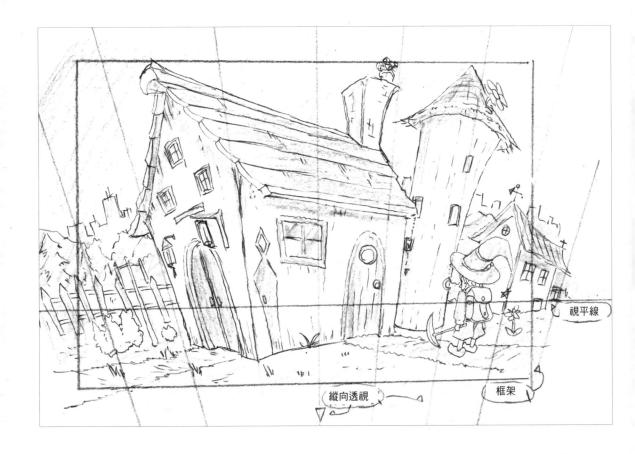

# 第7章　鏡頭的設計

# 7 – 01

## 鏡頭系列透視

### ≫鏡頭是什麼？

　　本書將構成的畫面與構成畫面的要素，統稱為「鏡頭」。人類的雙眼也是一種鏡頭，而人眼與相機鏡頭都遵循了線稿設計的透視原理。本章將與鏡頭相關的透視原理，稱為「鏡頭系列透視」，並逐一解說。鏡頭系列透視理論屬於相當困難的單元，請先確實掌握前面介紹的透視系列理論後，再進階到鏡 頭系列透視理論。

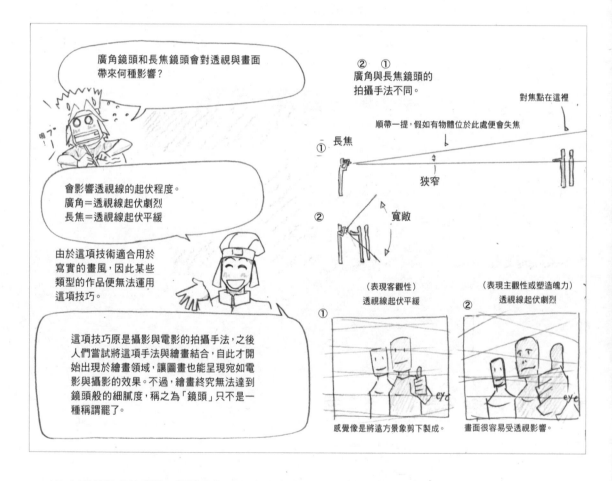

　　正如上圖所提到的那樣，鏡頭系列透視理論的特徵在於「影響視角的範圍」。本書會用「起伏平緩」、「起伏劇烈」等說法來形容這個現象，大家一開始只要先明白大概的意思即可。

## »透視系列透視的基本知識

### 瞭解其中的差異

　　請看右邊的三張圖。這三張圖都不太一樣，你能說出差在哪裡嗎？

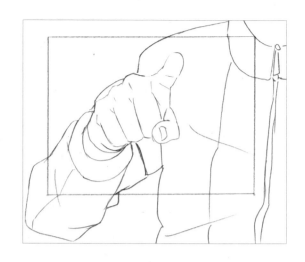

　　這三張圖中手的大小（手在畫面中的比例）都相同，但除此之外可就大不相同了。若想提升自己的繪畫功力，便需要確實理解其中的「差異」，否則便畫不出這樣的畫面。唯有真正理解了其中的差異後，才有辦法實際「畫」出來。

　　其實，目前學術界與美術領域並沒有一套技術理論，能有系統地解釋右邊三張圖的差別何在（或許是因為漫畫、動畫與插畫屬於日本特有的繪畫形式，所以至今才尚未建立一套系統性的學術理論，但我認為更重要的原因在於，根本就沒有人嘗試這麼做）。於是，本書便建構了這套專為學習者設計的基礎理論。

### 鏡頭透視造就了畫面的差異

　　本書認為右側例圖的差異來自「鏡頭透視（受到鏡頭所影響的透視）」的差異，並彙整了所有鏡頭透視，於接下來的章節逐一說明。由於現在並沒有一套確切說法可以形容其中的差異，因此動畫業界交辦工作時都會說「畫得更有魄力一點」、「讓景物離畫面遠一點」或「（指著自己畫的圖）畫成像這種感覺」，但這些說法一般人聽不懂。換句話說，這已經是「心領神會」而不是技術了，技術必須是「能教別人的事物」，因此本書就採取「運用鏡頭透視」的說法來稱呼這種情況。

　　這邊直接講結論。右邊第一張圖使用的鏡頭是「長焦鏡頭」，第二張圖是「廣角鏡頭」，第三張圖則是「魚眼鏡頭」。

## ≫為什麼線稿設計需要具備鏡頭的相關知識？

### 用相機學畫畫

　　本書6-08便曾提過，相機是繪師的必備工具。尤其是在深入瞭解鏡頭透視時，更是必須具備鏡頭的相關知識。為此，實際操作相機便是學習的最快捷徑。

　　「畫著畫著，發現自己不知道某個角度的手該怎麼畫，於是對著鏡子邊看邊畫，但最後還是畫不出來。」你是否有過這樣的經驗呢？

　　之所以會如此，沒有具備足夠的素描能力當然是原因之一。

　　不過，還有另外一個原因。

　　那就是「並未考慮到鏡頭的因素」。

　　所以，即使對著鏡子邊看邊畫，依然無法如願畫出想要的畫面。

　　人眼視角約為50㎜，假如直接看著鏡中的手作畫，便會畫出50㎜視角的畫面。不過，你想畫的全都是50㎜、與人眼視角相同的畫面嗎？詢問自己這個問題，就等於是進行一場繪畫訓練。

　　好了，現在請你實際運用前述鏡頭，拍攝出上一頁的各個畫面。我將用不同視角的相機拍攝鏡中的手。請你仔細觀察以下照片中，手的形狀出現了何種變化。

　　上方照片是用「標準鏡頭焦距35㎜」所拍攝。

上方照片則是使用「長焦鏡頭焦距200mm」所拍攝。

　　上方照片是「廣角鏡頭焦距28mm」拍攝的畫面。我特地營造出魚眼鏡頭的效果。

　　上面提到廣角鏡頭與長焦鏡頭等詞，是為了說明焦距的差異，實際上我使用的是具變焦功能的數位相機。從鏡中映照的畫面看得出來，我的相機是普通的數位相機，並非可換鏡頭的單眼相機。

## ≫焦距與視角

**鏡頭的基本知識**

這裡稍微詳述上一頁提到的幾個詞。

首先是「焦距」。鏡頭的mm數值代表焦點的距離,而不是鏡頭的厚度。

再來是鏡頭的「視角」(又稱為視野)。視角代表一個框架內所能涵蓋的畫面範圍。以人眼而言,單眼的水平視角為90度,雙眼為160〜200度。人們能大略察覺到這個範圍內的物體,但能真正辨別顏色的只有其中的60度。不過,人類的眼睛總是不停轉動,這一點和相機不同。

在線稿設計領域裡,視角代表景物的涵蓋範圍。在動畫領域裡代表構圖的範圍,在漫畫領域則代表分鏡的範圍。當焦距增長為兩倍時,視角會變成原本的二分之一,畫面面積則變成原本的四分之一。下圖為「焦距與視角的關係」,只要能牢記在心,進行線稿設計就會更加容易(各家廠牌的鏡頭焦距與視角的標記方式略有不同,本表為RIKUNO專門設計給讀者學習用,僅供繪畫學習的參考)。

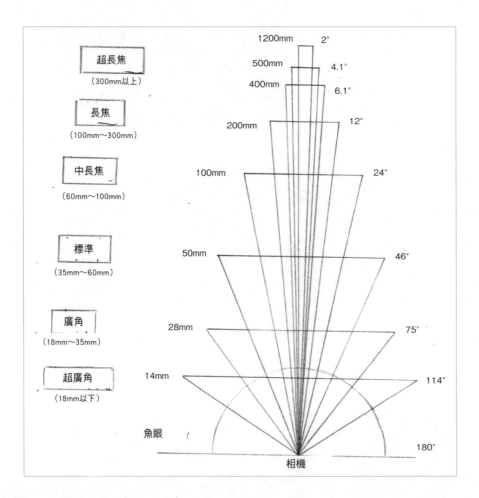

# 7-02

## 全周魚眼鏡頭透視

### ≫魚眼鏡頭的視角

　　魚眼鏡頭透視又稱為180°魚眼鏡頭透視。由於線稿得將鏡頭中的一切事物都用繪畫的形式呈現，因此這時便要畫出上下左右180°的視角。

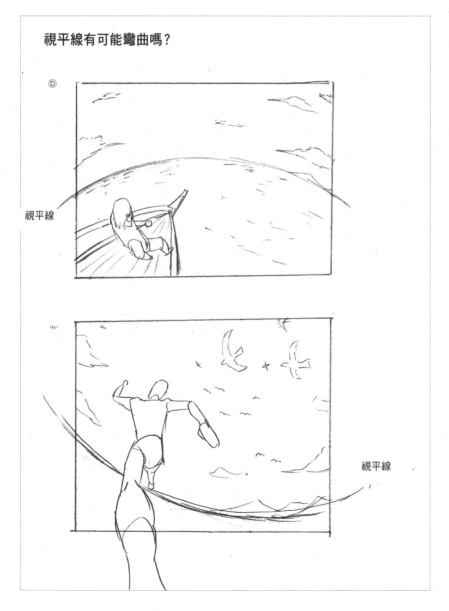

視平線有可能彎曲嗎？

　　左圖是本書4-04介紹彎曲視平線時的範例圖，這兩張圖片的透視，便相當於魚眼鏡頭的透視（由於當時繪製此圖的目的為介紹視平線，所以並未畫出透視線）。

## »魚眼鏡頭透視的基本知識

### 考慮到圖中的三維空間

　　若要理解魚眼透視的結構，必須正確掌握以下三種線條。為此，便得時時思考畫面中三維空間的狀態。

　　如下圖所示，三維空間可用「y＝高，x＝寬，z＝長」表示。這三種要素便構成了透視線。

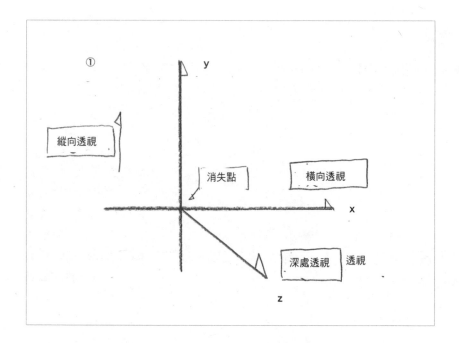

　　y軸代表縱向的線條，也就是縱向透視。表示物體的高度。

　　x軸代表橫向的線條，也就是包含視平線在內的透視線。而在此則意指物體的寬度。

　　z軸代表通往深處的線條，在數學領域裡則相當於偏離x軸與y軸的部分，而z軸便表示物體的遠近程度。

※補充：如果是人類原本雙眼所見的景色，視平線x會位於眼睛的高度，但左圖的人是用相機拍照，因此視平線便位於相機的高度。相機畫面的視角比眼睛所見的景象還窄，也是受到這個因素的影響。換句話說，視平線的高度降低了。

## 魚眼鏡頭的描繪方式

　　那麼，言歸正傳。回到魚眼鏡頭透視的內容。

　　請看下圖。圖③是前面說明的「y軸：縱向透視」，圖④則是「x軸：橫向透視」。

　　⑤和⑥使用了普通的框架。下圖顯示用魚眼鏡頭拍攝的畫面扭曲狀況，③是⑤拍攝後的結果，④則是⑥拍攝後的結果。

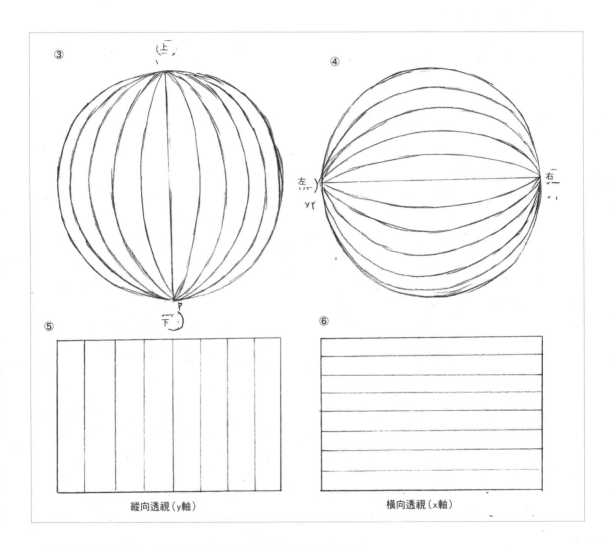

縱向透視（y軸）　　　　　　　　　　　　橫向透視（x軸）

　　這裡並非要求各位一定要按照上圖的方式繪製魚眼鏡頭透視。

　　此處的用意，是讓各位看清楚魚眼鏡頭透視的狀態。請你對照上一頁的三維空間座標，想像一下魚眼鏡頭的特性與魚眼鏡頭透視的效果。

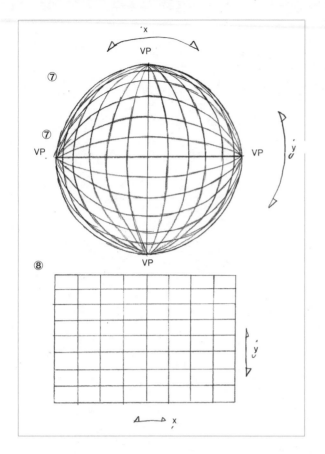

## 考慮到圖中的深處透視

左圖的⑦與⑧同時結合x軸與y軸。⑧是由縱向線條與橫向線條交織而成的透視線,透過魚眼鏡頭觀看會變成⑦的模樣。只要想成是將一面磚牆,各用魚眼鏡頭與標準鏡頭拍攝成的畫面,應該就很容易明白。順帶一提,圖中的「VP」字樣是消失點的意思。

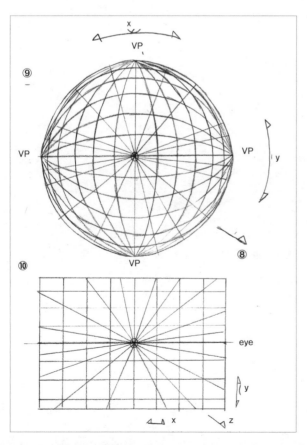

左圖則將⑦進一步加上z軸(深淺距離)的訊息,結合了「縱向、橫向、深處」等三種透視線。

假如無法清楚區分x、y、z各自的訊息,便很難正確畫出魚眼鏡頭所呈現的畫面,但這裡有一個描繪的訣竅。

只要不是斜著拿相機,魚眼鏡頭透視的x、y軸就不會有太大的變化,真正需要注意的,是從深處消失點延伸而出的透視線。

z軸在魚眼鏡頭下會產生巨大變化,只要記住這一點,便能順利繪製魚眼鏡頭透視。當你還不熟練時,或許會覺得讓縱向與橫向透視線順著圓周彎曲比較困難,但其實深處透視才是真正難畫的部分。

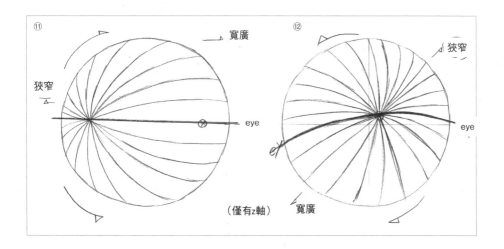

## 魚眼鏡頭透視的消失點

　　請看上圖。如⑪所示，當消失點偏向左側時，右側肯定會出現另一個消失點，這個消失點又會延伸出額外的z軸，但這裡為了讓畫面更簡單易懂，只畫出了來自左邊消失點的透視線。當視平線位於畫面正中央時，視平線會呈水平的直線。只要稍微偏離正中央，視平線便會彎曲（請參考⑫）。

　　此外，魚眼透視還有另一項原理。透視線會從消失點的位置朝向畫面內的寬廣處彎曲。如⑫所示，當消失點稍微偏向右上方時，從消失點延伸出的透視線便會朝左下方彎曲。

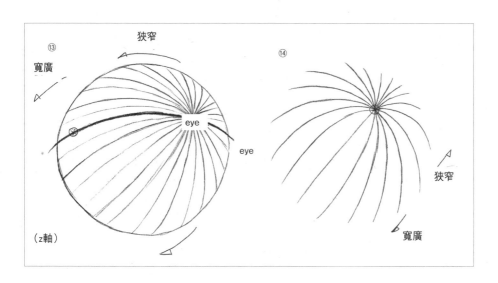

　　⑬的透視線（z軸）也是從消失點的位置，朝畫面的寬廣處呈放射狀延伸。畫面寬廣處的透視線宛如葉子的形狀，往內側彎曲，但畫面狹窄處的透視線卻左右分離，往外側彎曲，這便是魚眼透視的一大特徵。為了讓讀者看得更清楚，⑭只畫了透視線（z軸）。基本上，只要畫出這種放射狀的線條，就能清楚掌握畫面中的魚眼透視。雖然魚眼鏡頭透視在實作上頗為困難，但只要確實瞭解背後的原理，便能增添線稿設計的豐富度，並提升透視的描繪技巧。

# 7 – 03

## 全幅魚眼鏡頭透視

### ≫虛假透視理論（6-11）與魚眼鏡頭透視的組合技

　　這項理論運用特殊原理讓畫面中所有的透視線彎曲，是一項十分特殊的透視理論。倘若無法確實掌握畫面的立體空間，便很難成功繪製此種透視。要是直接如實描繪，人物的臉部便會歪斜，身體也不會呈現應有的姿態，因此便得學會用虛假透視營造適當的畫面。

## ≫全幅魚眼鏡頭透視的描繪方法

那麼，以下將實際說明全幅魚眼鏡頭透視（同時包含上一節的魚眼鏡頭透視）的畫法。請你注意一下，哪些地方要造假，哪些地方則要遵守透視理論。

第一步，先畫出構圖的草稿。如右圖所示。我想各位應該看得出我在描繪過程中，經歷了一番苦戰（圖中的左側還寫著一行模糊文字「超難畫的」，提醒自己之後看到時多加注意）。

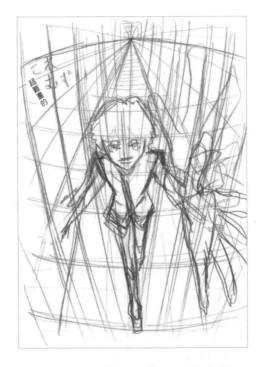

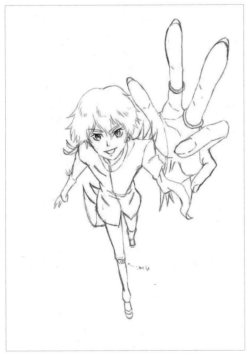

左圖是將草稿清稿後的模樣。人物的臉部講求的是帥氣、可愛，視情況可以忽略透視原則。畢竟這是線稿設計，只要設計得好，就算造點假也無傷大雅。

勾勒墨線時，我考量到人物的整體姿勢，讓身體更往左傾一點。這麼做無論是對於構圖而言，還是營造動感而言，都能呈現更好的效果。

至於動作方面，我讓人物的手腳左右不同邊，並平衡身體的重心，把重心放在右腳上。這麼一來，人物便頓時產生了躍動感。

替人物上好墨線後，再依據人物和人物的姿勢描繪透
視線，並加上背景的透視線。背景透視線如右圖所示。

從上頁第一張圖便能看出正下方消失點位於人物的
腳邊。中央消失點和正下方消失點通常不會同時出現在
同一個框架內。

不過，在魚眼鏡頭透視中，這兩個消失點就有可能同
時存在於同一個畫面當中。

魚眼鏡頭透視的所有透視線都按照7-02所說的方式
歪斜。這裡的描繪要點在於確實呈現彎曲的感覺，因此
請仔細描繪每一條透視線。

接著，我再按照背景部分的透視線結構描繪背景。雖然這是一項繁瑣的工作，
但卻相當重要。

最後，將背景與人物結合在一起，畫出清稿，完成。

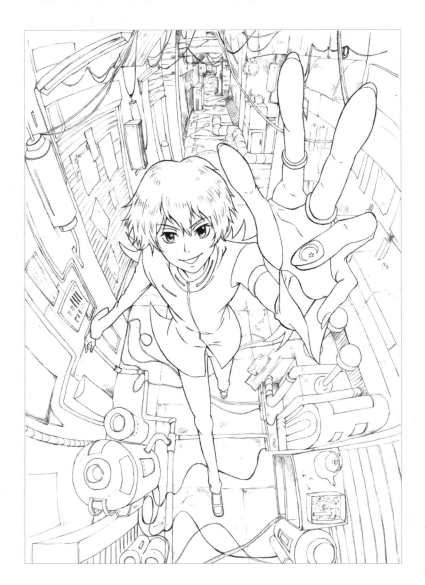

　　右圖為整個畫面的透視結構。請你特別注意
圖中的背景透視線，觀察背景透視線從人物腳邊
的正下方消失點反轉的模樣。

# 7－04

## 廣角鏡頭透視

和前面介紹的魚眼鏡頭不同，廣角鏡頭的透視線接近直線，因此也比較容易理解。廣角鏡頭下的畫面既富有魄力，又能容納寬廣的範圍。不過，廣角鏡頭透視在某些情況下也會呈彎曲狀。

## ≫廣角鏡頭的特色

　　廣角鏡頭的特色,是近處的物體顯得特別大,遠處的物體顯得特別小。以人物來說,鼻子會變得比較大,雙眼則分得比較開,而由於耳朵和後面的頭髮距離鏡頭較遠,所以看起來就會比較小。

　　衣領等服裝部分也要確實貼合透視,距離鏡頭愈近的部分要畫得愈大,這樣才能表現出鏡頭貼近畫中人物的感覺。不過,由於廣角鏡頭透視會讓臉部跟著扭曲,或許無法畫出帥氣的臉龐。現實中的照片也會出現這種情況,用廣角鏡頭拍攝人像時,扭曲的鏡頭透視會讓人臉微微扭曲,變得有點怪怪的。本頁和上頁的圖都是廣角鏡頭的範例圖。

# 7 – 05

## 標準鏡頭透視

　　標準鏡頭相當於人眼可見範圍的視角。由於標準鏡頭的框架範圍相當小，因此各處的透視線歪斜程度不大，這便是標準鏡頭透視的一大特徵。下圖是標準鏡頭透視的範例圖。請你特別注意這片以人物為中心的空間結構，想必看得出這張圖既不是廣角，也不是魚眼的鏡頭透視。

# 7 – 06
## 長焦鏡頭透視

　　基本上，長焦鏡頭透視是用來描繪遠方的物體，其特徵為框架特別小。透視線看起來幾乎沒有任何歪斜，但嚴格來說多少還是有些歪斜的部分。有時消失點會出現於畫面中，這時畫面的壓縮程度會非常劇烈，而這種情況也特別難畫。

　　長焦鏡頭透視的線稿設計經常用於動畫領域（包括電影與3D作品），因此若你想成為動畫師、3D繪圖師或電影導演，這套透視理論便是必學的項目。

　　左方照片用長焦鏡頭拍攝神社的石燈籠，而下圖則解說這張照片的透視結構。

　　請你注意畫面中的消失點。正因為畫面中存在著消失點，所以畫面中的景物才會呈現相當壓縮的狀態。照片裡的石燈籠排列得很整齊，但假如你要畫的物體並非整齊排列，就會成為一項棘手的任務。

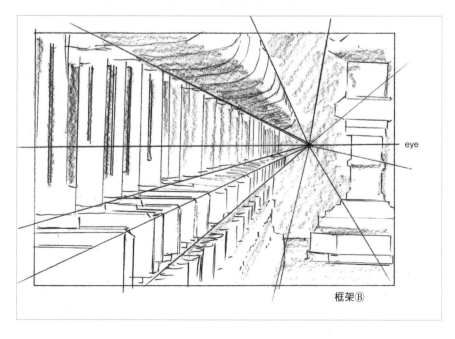

eye

框架Ⓑ

## 各種鏡頭透視的差異及其結構 之1

　　這裡幫各位讀者複習前面提到的鏡頭透視，尤其是「長焦鏡頭」與「廣角鏡頭」之間的差異。

　　首先，請看下圖。上面這張圖相當於使用焦距18mm的廣角鏡頭拍攝而成，下面這張圖則相當於焦距200mm的長焦鏡頭。

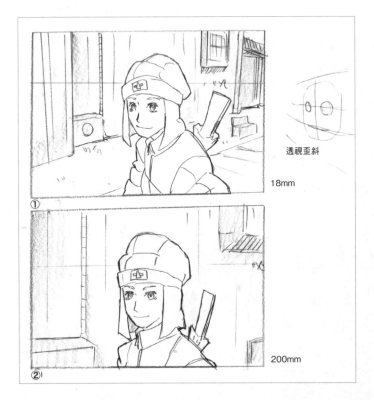

透視歪斜

18mm

①

200mm

②

　　這兩張圖畫的都是相同的人物，但給人的印象卻大不相同。

　　上面這張廣角鏡頭的圖，透視線起伏劇烈（這也是廣角鏡頭獨有的特色），因此能展現出強烈的立體感。由於畫面的視角遼闊，所以看得到許多遠處的景物，這樣的畫面容易讓觀眾明白角色身處的情境，也容易向讀者說明角色置身何處，畫面具備較多的訊息量。

　　人物的臉部確實貼合透視，距離鏡頭較近的那隻眼睛會比較大一點，較遠的那隻眼睛與眉毛則顯得有點壓縮，而嘴巴等部位也同樣貼合透視。若能描繪出畫中景物在鏡頭下扭曲的模樣，便能讓物體確實貼合透視，呈現毫無異常的自然畫面。

　　這麼一來，畫面看起來就像是「從很接近角色的位置，用廣角鏡頭所見的景象」，於是便能拉近觀眾與角色的距離。如果要營造真實感、臨場感，讓觀眾感覺自己置身於角色身邊，便適合採取這種構圖方式。

　　下圖則使用長焦鏡頭，幾乎沒有透視的元素，臉部也幾乎不因透視而扭曲，能呈現人物原本的臉部樣貌。由於這種鏡頭下的人物臉部沒有絲毫扭曲，因此當角色在作品裡第一次出場時，經常會採取這種鏡頭透視。

　　這張圖稍微拉遠距離，所以呈現比較客觀的氛圍，但由於人物看著鏡頭，因此感覺就像是從較遠的位置注視角色的樣子。在這種情況下，背景較適合畫成失焦的狀態。這麼一來，畫面的訊息量又會變得更少，觀眾的注意力將集中於角色身上，因此當你想讓觀眾專心看畫面中的角色時，便適合採取這種構圖方式。但相對地，也就無法單憑這張圖展現角色所處的環境。若要拉近觀眾與角色的距離或營造臨場感，讓人感覺自己身處於角色的身邊，還是採取廣角鏡頭比較適合。

　　每種鏡頭都具備各自的特色，請你根據自己想要的效果，選擇適合的鏡頭透視。

## ≫各種鏡頭透視的差異與其結構 之2

現在要畫出圖中的透視線。

下圖使用的是廣角鏡頭透視，描繪角色坐在鞦韆上的情景。

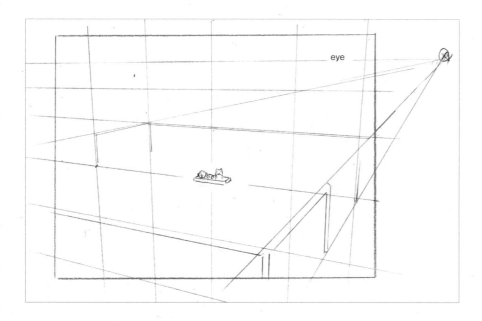

請看下圖。下圖的鏡頭相當於中長焦鏡頭，而不是長焦鏡頭。中長焦鏡頭又稱為人像鏡頭，常用於拍攝人像，動畫也經常使用這種透視。和上圖相比，下圖的透視線起伏較平緩。

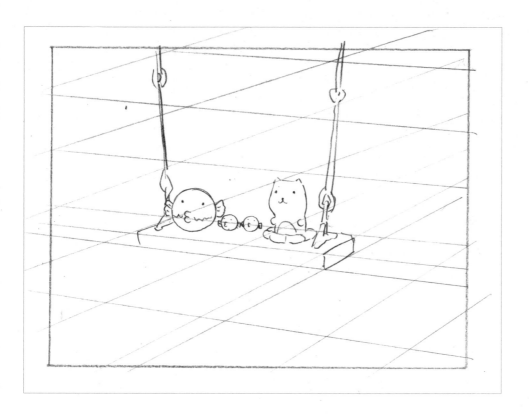

接著再改變角度。

　　下圖採取廣角鏡頭透視。一旦繪製成圖畫，勢必就得描繪比現實照片更嚴謹的透視。廣角鏡頭可拍攝的範圍更廣，因此專門用在想帶給觀眾大量訊息的時候，但也必須注意不讓畫面中的訊息量過多，以免讓人不知道重點在哪裡。

　　下圖採用中長焦鏡頭透視。或許是因為中長焦鏡頭挺適合描繪插畫等線稿設計，因此能帶來不錯的效果。這種透視所呈現的畫面，看了內心也會跟著平靜下來。

## ≫各種鏡頭透視的差異與其結構 之3

### 線稿的透視結構與「繪師的眼光」

　　從前我無法區分長焦鏡頭透視與廣角鏡頭透視的差異，畫背景時總是得花費龐大的心力。雖然人們總說畫畫必須擁有美感能力，但這裡我想特別強調的要素則是「繪師的眼光」。

　　我認為大家應該要培養「繪師的眼光」，看到一張相片時，有辦法說：「這張是長焦」、「這張是廣角」、「這張是用長焦鏡頭斜著拍攝」，判斷圖中使用哪種透視。雖然只要實際從事繪畫工作，便會累積相關經驗，但我想不是每個人都有那麼多時間慢慢累積經驗，所以現在請大家比較下面兩張圖的差異，直接用眼睛記住會比較快。

　　畫畫的首要步驟，便是想像自己想畫的畫面，因此必須培養「繪師的眼光」，讓自己實際看到景色或圖像時，有辦法判斷其中的透視結構。

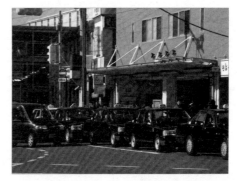

　　先從簡單的開始看起。照片是東京的國立車站。左上方的照片使用廣角鏡頭，焦距約18㎜，可拍攝相當遼闊的範圍，因此透視線也會比較緊密。而直接將這張照片放大後，就等於長焦鏡頭拍攝的畫面。右上方的照片是從相同距離拍攝的相同景色，使用長焦鏡頭，焦距約200㎜。

　　這裡的重點在於透視線。與廣角鏡頭相比，長焦鏡頭的透視較為平緩，你看出來了嗎？距離鏡頭較近的計程車與較遠的計程車，大小幾乎沒有變化，白色線條也顯得比較短，透視線本身的深度也比較淺。

　　假如用畫的，就會變成右圖這樣。如果不熟悉這種透視類型，便很難成功畫出。

　　描繪時的注意要點是，透視線並不會完全消失。畫面中的物體需要稍微貼合透視，因此便無法直接將計程車按照原本的大小複製貼上，必須逐步修正計程車的大小。

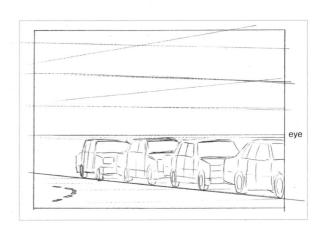

eye

## ≫各種鏡頭透視的差異與其結構　之4

### 如果將畫中景物保持在相同大小

　　現在採取相反的做法，改成「保持畫中景物的大小相同，攝影師自己前後挪動位置」，觀察廣角鏡頭與長焦鏡頭透視的畫面有何差異。

　　使用長焦鏡頭時，攝影師需要比廣角鏡頭後退約二十公尺。這兩張圖的透視結構有很大的差別，你看出來了嗎？

### 以廣角鏡頭拍攝

- 位於近處的三角錐底部圓形框線顯得又大又圓，但遠方樹木底部的圓形框線卻顯得又小又扁平。
- 在廣角鏡頭透視的影響下，後方建築物出現扭曲的情形。
- 近處的三角錐與遠處的路燈，看似隔著相當遙遠的距離。且遠處的景物與三角錐及路燈相比，顯得極為渺小。
- 與長焦鏡頭相比，遠處的建築物變得極小。
- 拍攝範圍較廣，甚至照得到前方建築物的屋頂。

### 以長焦鏡頭拍攝

- 雖然三角錐距離鏡頭很近，但底部的圓形框線卻顯得很扁平。
- 後方建築物的縱向透視傾斜程度很小。
- 與廣角鏡頭相比，長焦鏡頭下的三角錐、柱子與樹木三者看似隔著相等的距離。
- 和廣角鏡頭相比，路燈上方與遠方的建築物都照不到。
- 遠方建築物在畫面中的大小比廣角鏡頭大。

　　請你觀察上面兩張照片的效果與畫面存在著何種差異，想像一下能將這份差異如何應用於動畫、漫畫或插畫當中。進行想像練習，便是培養「繪師眼光」最快的方法。

**壓縮深度**

　　下圖和上頁一樣，並未改變畫中景物的大小，但這裡改變了攝影師的拍攝角度。
請看下面兩張圖。

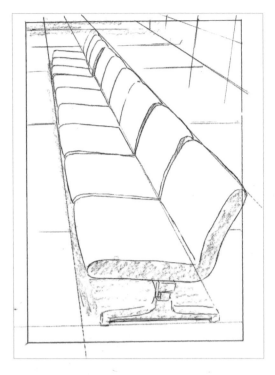

左圖使用的是廣角鏡頭，上圖則是長焦鏡頭。

　　怎麼樣？明明同樣是拍攝椅子，看起來卻很不一樣，對吧？

　　採用廣角鏡頭透視時，攝影師必須站在很靠近椅子的地方，而在廣角鏡頭的影響下，透視線的起伏較為劇烈。拍攝長焦鏡頭透視時，攝影師站的位置必須離椅子很遠，而在長焦鏡頭的影響下，透視線的起伏較為平緩。

　　描繪上的注意要點正如前面所述，畫面中的透視線並不會完全消失，還是存在著些許透視線。其中，我希望各位特別注意長焦鏡頭透視的特徵「壓縮深度」，下一節將詳細說明這個部分。

# 7 – 07

## 畫面壓縮

### » 「壓縮」透視

本節畫面壓縮和上一節長焦鏡頭透視,是兩個不同的觀念,因為廣角鏡頭透視和魚眼鏡頭透視的畫面也會出現壓縮的情況。這項技術經常用來描繪地上的磚塊等景物。

以下具體說明這套理論。請看下圖。

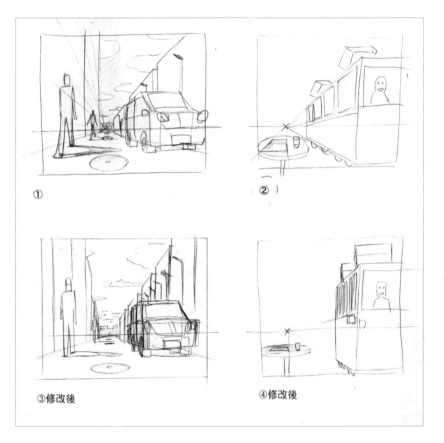

① ②

③修改後 ④修改後

畫面壓縮主要是指透視受到壓縮的情形,我們無法計算出透視的壓縮,只能憑感覺畫出來,但畫面壓縮相當重要。請將圖中上半部的①和②,分別與下半部的③與④兩兩對照。

雖然①和②確實貼合了透視,卻顯得不太自然。

像是圖中的汽車與電車側面過長,導致空間顯得很怪異,下半部的圖反而比較自然,且包括人、桌子、人孔蓋、街道、遠方的雲朵與大樓在內,整體的畫面都經過壓縮。如果你有辦法畫出這種感覺的圖畫,表示離專業水準又更近一步了。

再介紹一個例子。

　　請注意圖中的書桌桌面，右圖的透視比左圖更貼近現實狀況。左圖是未經壓縮的透視，只就透視來說並沒有問題，因此人們往往會不小心畫成左圖的模樣，這是很常見的錯誤。由於畫面壓縮有一定的難度，所以請你平時多多透過鏡頭觀察日常周遭的事物。

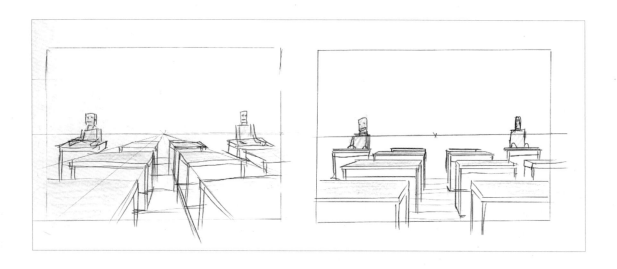

# 7－08

## 移軸鏡頭透視

### ≫不設置縱向透視

　　移軸鏡頭透視是指一種不設置縱向透視的鏡頭透視。移軸鏡頭本身專門用來拍攝建築物與樣品屋的內部擺設,由於本身不帶縱向透視,因此透視的歪斜狀態並不會影響畫面,較能清楚呈現建築物或客廳的形狀。

　　此外,雜誌上經常會有模特兒站立的照片,若使用廣角鏡頭拍攝,畫面就會出現扭曲,讓人無法清楚辨識模特兒的身材,但使用移軸鏡頭透視不會有縱向透視,因此從頭到腳的尺寸都不會受到影響,能清楚拍出漂亮的身材。當環境不允許攝影師站在離被攝物很遠的位置時,攝影師就會選擇使用移軸鏡頭。

　　實際情況請參考下圖。移軸鏡頭可讓光軸與感光元件(底片或感光耦合元件)傾斜或錯開位置。

線稿設計也一樣，當我們不想讓人物或背景出現扭曲時，便會使用移軸鏡頭透視。移軸鏡頭透視經常用於兒童類別的圖畫作品，這種透視的特色是不會太寫實，顯得比較單純、簡潔。此外，由於長條狀框架的畫面容易受到縱向透視所影響，因此也經常運用移軸鏡頭透視，而動畫與遊戲的角色設計圖大多也是使用移軸鏡頭透視。這裡我特別準備了一張使用移軸鏡頭透視繪製的範例圖，如下所示。圖中刻意壓縮了縱向透視造成的傾斜狀況，你看出來了嗎？

## » 移軸鏡頭透視的範例

### 刻意消除縱向透視

請看圖A。這是用普通鏡頭拍攝的畫面，縱向透視稍微有些傾斜。

再來看圖B。這是使用移軸鏡頭透視繪製的畫面，幾乎沒有設置縱向透視。

使用移軸鏡頭拍攝的建築物與物體，不會因為透視的關係而導致形狀扭曲，看起來幾乎和實際景色一模一樣，因此這種鏡頭主要用來拍攝建築物或商品圖。

為什麼學會運用移軸鏡頭透視來掌控透視結構，對於繪師來說相當重要呢？事實上，這種鏡頭所拍攝的景物與動畫構圖的透視結構極為相近。總之，這套理論能有效呈現良好的構圖，學起來只有百利而無一害。

理論上，任何畫面一定都有縱向透視，彷彿理所當然般地存在，但動畫總是故意不設置縱向透視。關於縱向透視和構圖之間的關係，將於之後的章節詳細說明。

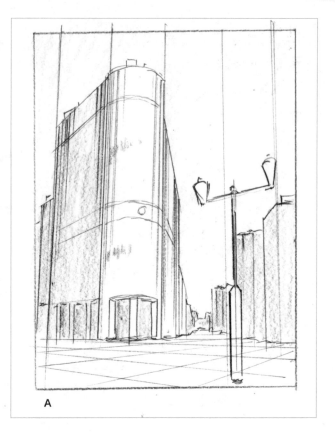

A

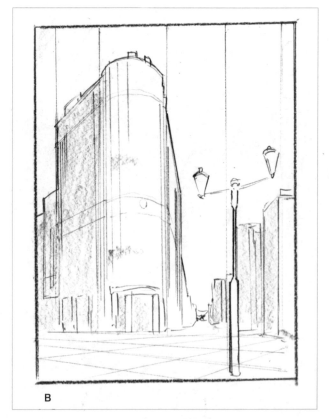

B

## 吉卜力動畫使用的透視，類似移軸鏡頭透視

順帶一提，有些人認為人們記憶中的畫面相當於長焦鏡頭的結構。由於人類確實擁有修正透視彎曲的能力，所以想要呈現親眼所見的感覺時，不設置鏡頭透視、盡可能消除畫面中的縱向透視，可以得到較好的效果。

對了，下圖就很接近吉卜力動畫的透視形式。這種透視的結構和移軸鏡頭透視相同，圖中的縱向透視並未傾斜，視平線皆低於畫面的下方框架，屬於仰視程度極大的角度，儘管如此，卻沒有設置縱向透視，可說相當接近本書所介紹的移軸鏡頭透視。

有位動畫導演指出，採用這種透視結構的構圖較能完整呈現角色。還有動畫導演認為這種透視所呈現的畫面，很接近人們實際看到的景象。

有些繪師會像這樣故意不設置縱向透視，有的繪師則會完全按照鏡頭透視描繪。有的人認為應該確實遵守鏡頭透視的規則，有的人則在充分瞭解鏡頭透視的前提下，進而採取不同的表現方式。

關於這點，每個人都有不同的想法，所以請你根據自己想要的效果，選擇適合的描繪方式。

# 7 – 09

## 鏡面透視

### ≫描繪鏡中世界

這套透視原理專門用來描繪鏡中所映照的景象，同樣屬於一種相當特殊的透視類型。有時鏡子本身是傾斜的，有時是拍攝畫面的相機傾斜，有時則不只是一面鏡子，而是兩面鏡子相對……總之，這種透視屬於相當困難的類別。

基本上，繪製鏡面透視等於要進行兩倍的工作，因此建議初學者盡量避免描繪有鏡子的場景。

請看左邊的照片。照片中公園的水池映照出大樓與樹木的倒影。

「既然相當於鏡子的效果，直接反過來畫不就好了？」或許你會這麼想，但實際上並沒有這麼簡單。上面已經提到這項透視相當特殊，自然有其複雜性，市面上的繪畫教學書幾乎不會提到這個部分，因此本節將詳細解說。

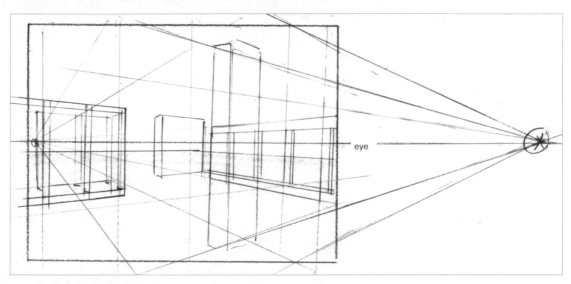

## ≫鏡面透視的基礎知識

### 鏡子深處也存在著透視

　　現在要開始說明鏡面透視。一般來說，根本沒有人會想畫有鏡子的場景，你說是不是呢？（笑）不過，假如有辦法畫出鏡中景象，就能拓展繪畫的豐富度，而且有時工作上不得不描繪有鏡子的畫面，所以還是學起來比較好。

　　基本上，鏡中世界的透視依然延續著鏡子外面的透視（只限於鏡子與物體呈垂直或平行時，若呈斜角則會棘手許多）。下圖①是實像，②則直接延續實像部分的透視。描繪眼睛、鼻子、嘴巴與下巴時，只要根據透視線抓出應有的位置，就沒有什麼問題了。總之，②與鏡頭的距離比①遠一點，所以鏡中物體也會稍微小一點。這時要特別注意鏡中畫面是左右相反的，所以請記得把人物的眼睛與頭髮的方向反過來。

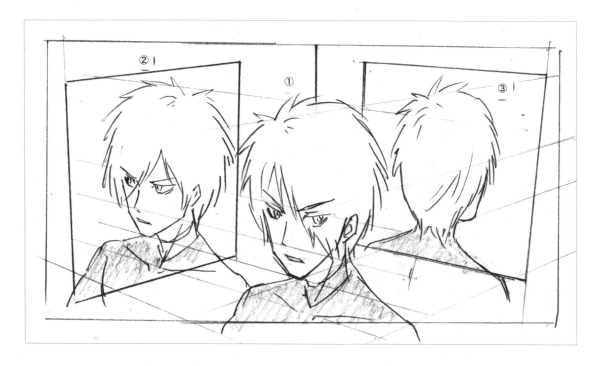

　　再來是③。由於鏡子位於人物背後，因此鏡中映照的是背影部分。這時做法也和②一樣，藉由透視的位置掌握頭的高度、下巴與肩膀的位置。

　　右圖簡略說明透視與角色的相互關係。從圖中能清楚看出眼睛、肩膀與頭部的位置與透視之間的關係。

　　描繪鏡中景象的訣竅就在於透視，因此若不確實繪製透視，就無法正確畫出鏡中的畫面。

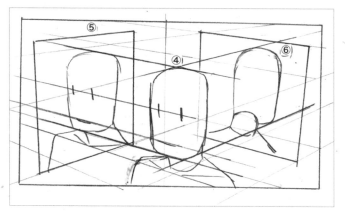

**鏡子與透視線**

接著，我們要進一步深入探討鏡子的結構。

上一頁強調要用透視作為判斷基準，但只是這樣還是無法順利繪製鏡中景象。即使鏡子和臉部彼此垂直或平行，角度還是存在著些微的落差，之所以如此，問題出在相機的位置上。

由於相機無法鑽進鏡子或牆壁裡面拍攝，拍攝時一定是位於實像那側的位置，所以鏡中映照的畫面勢必離相機比較遠，於是相機拍攝的畫面也會發生變化。換句話說，描繪鏡中景象時，需要一併考慮鏡頭的拍攝角度。

這邊用右圖來說明。從相機的角度看來，左側的A和右側的B成像寬度不同，自然也呈現了不同的樣貌。左圖畫得比較誇張一點，相機幾乎照不到A的右臉，但其實這裡的鼻子高度單指鼻梁部分。請你對照下面的人物範例圖，可以看出鼻樑已經碰到了右臉邊線。

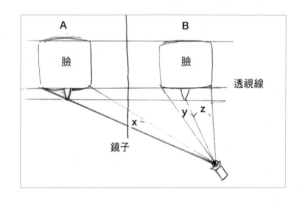

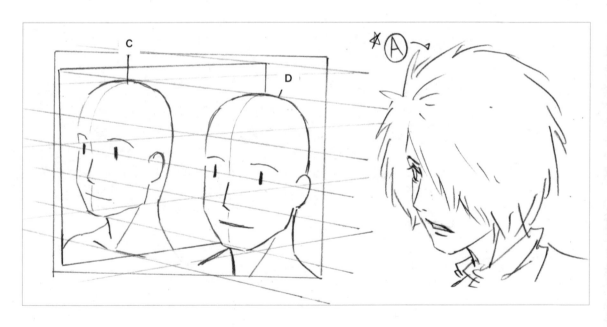

不過，實際上並不會這麼偏，而是像上圖C與D這樣的感覺。但還是要請你仔細看，圖中人物的各個部分都確實貼合了透視線。

下圖是進階版，描繪角色坐在火車裡的景象。只要將椅子等室內景象全部貼合透視，便能畫出鏡中左右顛倒的畫面，請注意，鏡中人物抱胸的方向也是反過來的。

　　由於圖中人物面向鏡子的方向，因此鏡中的人物也得朝向畫面這一側。雖然臉部的大小可以用透視線大致抓出來，但角度的拿捏就要仰賴繪師的作畫功力。

　　畢竟我們是在畫圖，如果你覺得某種畫法能呈現更好的效果，但現實中不可能出現這樣的畫面，那麼，建議你直接採取這種造假的畫法。只要確實具備了理論基礎，便能透過造假營造良好的效果。

## ≫鏡面透視與鏡頭的關係

　　鏡頭透視的基礎理論幾乎已於前面解說完畢,我想各位應該逐漸掌握到線稿設計的訣竅了。有些原本較難說明的繪畫技法,現在介紹起來就會容易許多。反過來說,對於想學習繪畫的各位來說,難度也一口氣增加了不少,讓我們一起加油吧!

### 鏡中的透視是現實世界的延伸

　　這裡延續上一頁的內容,針對複雜難畫的鏡中景象,解說其中所運用的透視理論。我就直接從結論開始講起。當現實世界的鏡子或反射物,與物體呈垂直或平行的情況下,反射出的畫面便會與真實物體呈左右對稱,而鏡子裡的透視就是現實世界的延伸。

　　首先說明鏡面透視會讓畫面出現何種變化。使用28mm廣角鏡頭拍攝的畫面會像上圖。圖中的縱向透視相當明確,鏡子映照出左右顛倒的景象,但透視線卻相當於現實的延伸。當鏡子像這樣與物體呈垂直或平行時,透視線並不會左右顛倒。

使用200㎜長焦鏡頭拍攝的畫面，則會是下圖的狀態。雖然拍攝的物體完全相同，但相較於廣角鏡頭透視，長焦鏡頭透視的縱向透視起伏平緩許多。

　　一樣的道理，鏡中的透視線相當於實像（現實世界的畫面）的延伸。虛像（鏡中的畫面）等於左右顛倒的實像，而透視線則延續著實像的透視線。

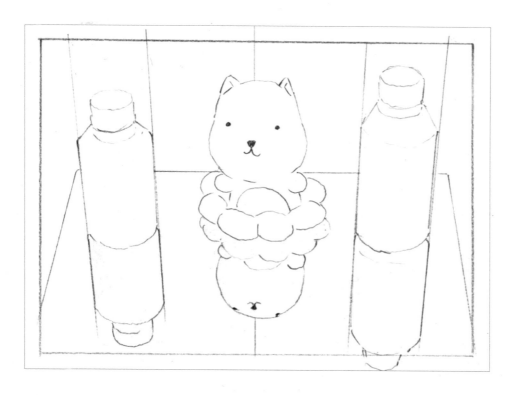

下圖將圖中物體換成咖啡杯。

左邊是廣角鏡頭的鏡面透視，右邊則是長焦鏡頭的鏡面透視。

當鏡子位於側面時，描繪方式依然相同。下圖使用的是28mm廣角鏡頭。虛像與實像呈左右顛倒，但透視線還是接續原本的延長線上。

下圖使用200mm長焦鏡頭。雖然透視線的起伏比較平緩，但依然適用相同的原理。虛像與實像的左右顛倒，透視線位於實像世界的延長線上。

## »除了描繪鏡子，鏡面透視還能運用在其他地方

　　其實，鏡面透視理論的應用範圍很廣，不只適用於有鏡子的畫面，還可以用來畫海洋或湖泊的船隻倒影，以及大樓、學校與車子等玻璃窗上的倒影，或是大廳裡打蠟得閃閃發亮的地板上的倒影。身為繪師，一定要知道這一點。

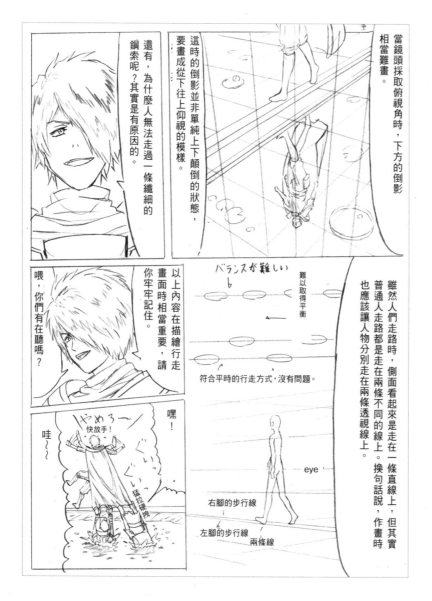

　　上圖摘錄自《繪師之里教科書第五冊》的藤牙老師上課情景，內容在解說池塘倒影的鏡面反射。這也是鏡面透視的應用形態之一。

　　我們日常生活中的許多景象，一旦認真畫起來便會發現其實很難畫。繪師往往會透過日常的觀察或研究來作畫，而不是只挑那些簡單好畫的場景。若想提升自己的畫功，就不該一意孤行地單憑感覺作畫，還是多多研究、瞭解各方面的事物，將這些收穫運用於繪畫當中，才是最快的方法。

# 第三單元　動態畫面的線稿設計

不只是動畫，就連漫畫與插畫也需要描繪富有「動感」的畫面。究竟要如何替角色注入生命呢？要如何賦予畫面動感呢？本章將解說動作背後的原理與「構圖」所扮演的角色，從中體會「動態線稿設計」的樂趣。

# 第8章　動畫的基礎理論

# 8－01

## 動作理論

### ≫替畫面增添動感

現在要介紹動作理論。這項理論專供從事3D繪圖、動畫、Flash動畫、像素畫等動畫方面的工作者學習，但若能掌握這項理論，在描繪單一插圖、電腦繪圖、漫畫的動態場景時，也就能畫出正確的動態姿勢。

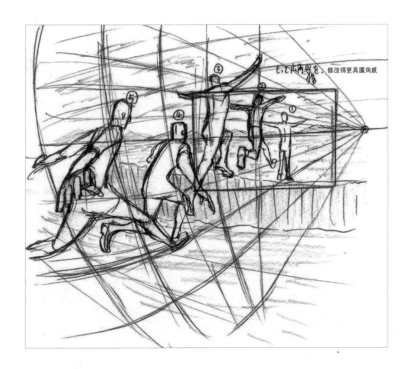

### ≫移動重心

#### 動畫與重心

任何人都有一個重心，重心是指身體（自己這個物體）的體重向地面施力的部分。失去重心時，人就會跌倒。人與動物是透過移動身體重心來行動，這個現象便稱為「移動重心」。

雖然我們並不會意識到自己的重心，但其實日常生活中的每個姿勢都有各自的重心，假如一直保持相同的重心就動不了，所以移動時會不斷改變重心。描繪人體姿勢時，只要能意識到這一點，畫出的姿勢就會具有說服力。

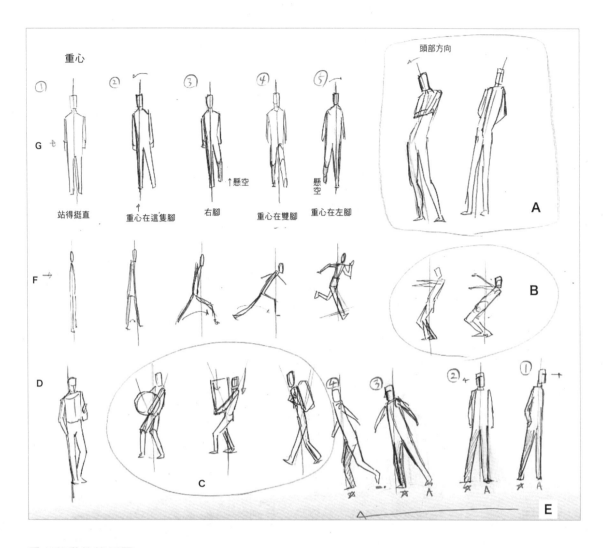

## 重心移動的範例圖

　　上圖畫了各種重心移動的範例。請看右上方的A，右邊的姿勢看起來快要倒下了，但如果像左邊那樣將腰部往前推、肩膀往後拉、脖子往前傾，就能平衡身體的前後重心。請你實際用自己的身體試試看。人總是在無意識間調整重心的平衡。身負重物時，也會自動平衡身體前後的重心。東西拿在前面，身體就會向後傾（如圖中的C），東西背在後面，身體就會向前傾。

　　作畫時只要學會掌握身體的重心，便能利用這點描繪出自然的動作。圖中的G（左上角）是人類走路時的正面圖，踏出步伐時勢必得抬起其中一隻腳，為此便必須將重心集中於另一隻腳，於是身體一定會往這個方向傾斜，人類走路就是不斷重複這套步驟。當人們移動重心時，為了平衡左右的重心比例，便會擺動雙手進行些微調整。如果走路或跑步時不擺動雙手，身體的重心就會有些不穩。請你實際試試看。

　　人類與動物自然而然做出的動作，背後都遵循著這套原理。

# 8－02

## 動作的節點

### ≫動作的「時間控制」取決於節點

　「動作節點」理論，是用來描繪速度逐漸改變的物體。例如，球在地上滾動而逐漸停住、車子緩緩開動等情景。這項理論還可以應用於描繪車子停下等畫面。當車子停下來時，車子前端會先往下壓，接著再往上彈起，最後又慢慢往下穩住……只要在這個過程中加入上述動作，便能讓動作顯得更加真實。另外，有些物體必須按照不同部位改變「動作節點」的標示，營造不規則的感覺。在所有的動態畫面中，又以人體動作最為複雜。

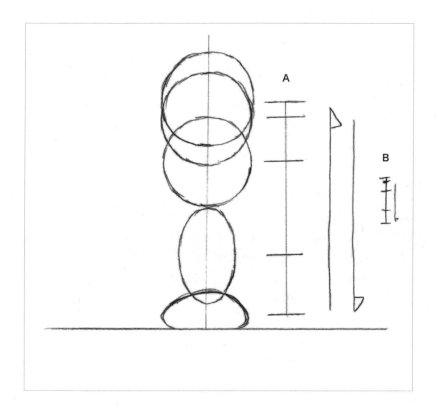

### 「節點標示」的具體範例

　上圖簡單說明了動作的節點。B是節點標示，A則根據節點標示繪製實際的圖像。當動畫師看到原畫中畫有節點標示時，就知道是上面吩咐要按照標示畫出節點的意思。基本上，動畫工作很少要求我們畫出像上圖這麼複雜的畫面。以上圖而言，只須要畫出第二張中間張，其餘的直接採用原畫即可。

## ≫動畫的「時間控制」

### 「時間控制」不單只是「節點」

　　以下要說明名為「時間控制」（Timing）的繪畫技巧，動畫領域所說的
Timing並非指時機，而是指「圖畫」。假設一秒的動畫原本由二十四張畫構
成，現在要改成用八張畫表現，那麼，要從這二十四張選擇哪八張呢？這就是
所謂的時間控制。

　　由於動畫有張數限制的問題，必須盡可能用少量圖畫製作，勢必就得挑選出
特別關鍵的畫面來描繪，而這項能力就稱為「時間控制」。

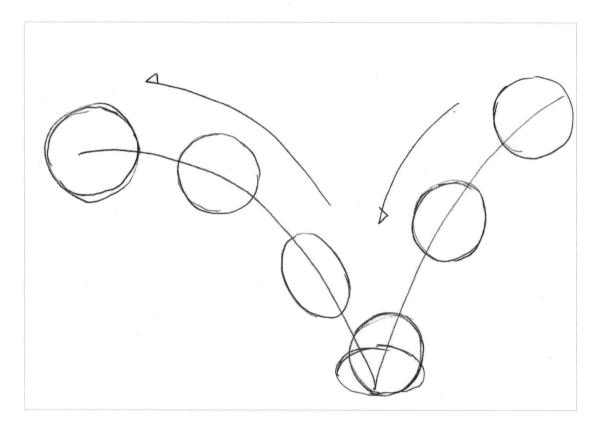

　　基本上，動畫裡都會出現類似上圖的動態畫面。關於球碰撞到地面並反彈的
時間控制，統整如下。

　·「碰撞畫面」：球接觸地面的瞬間。

　·「擠壓畫面」：被碰撞力道壓扁。

　·「拉長畫面」：用誇張的方式表示拉長的狀態。

　·「擠壓畫面」：用誇張的方式表示縮小的狀態。

　·「節點畫面」：緩緩停在空中。

　　以上是物體反彈的基本畫法。

## 為什麼動作的節點很重要？

　　為了讓各位更加明白動作的節點，我將上一頁的圖替換成角色。請看下圖。其中①是拉長畫面，②是擠壓畫面，③和④則是動作的節點。

　　實際畫成圖時，會是這樣的情景。為了方便說明，這裡暫且省略碰撞畫面（待後面詳述）。

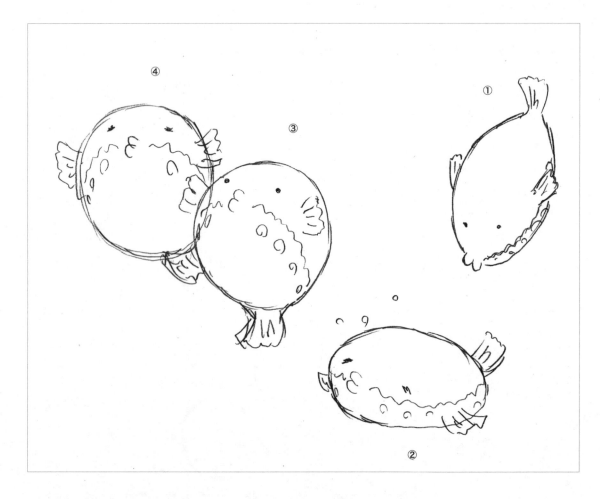

　　怎麼樣？你能從上圖的畫像中，想像出實際的動態畫面嗎？請你想像一下，圖中的河豚是用怎樣的速度，做出怎樣的動作。當我們在畫畫的時候，想像力與理論基礎同樣重要。

　　尤其是③到④之間的動作節點特別重要。平常看動畫時，也可以練習找找動作的節點，肯定會很有趣。基本上，動畫裡的動作以緩慢動作較多，但即使是緩慢動作，不，倒不如說正因為有緩慢動作時的節點，才賦予了角色生命。正是因為這些動作節點，才讓觀眾察覺到、感受到「這就是動畫」。

　　不用說，即使是動感十足的場景，也一樣存在著動作的節點。動作節點能替物體動作增添豐富度，避免只是重複單調的動作，這就是動作節點的功能。

# 8－03

## 碰撞畫面

### ≫創造動作的「震撼感」

　　「碰撞畫面」是動作的基本理論之一，前面的內容已經略微提到了。當我們在描繪一連串的動作時，其中必須包含接觸到物體那一刻的畫面。例如，揮拳打到對象的那一刻、著地時腳接觸到地面的那一刻。

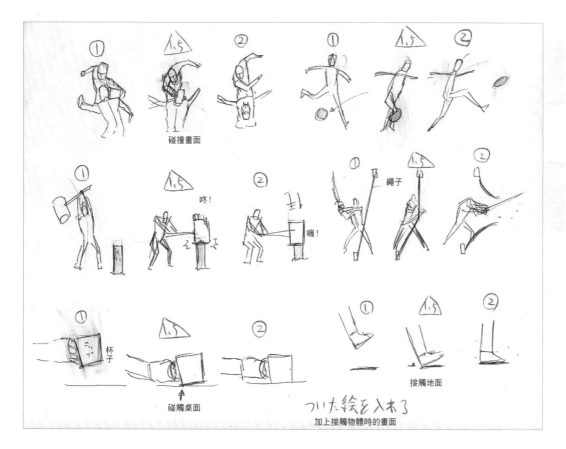

加上接觸物體時的畫面

　　上圖是各種不同的「碰撞畫面」。新手畫原畫時，往往只會畫出①和②兩張圖，但這樣做出的動畫會顯得很僵硬。

　　圖中標示三角形外框的數字1.5部分，就是「碰撞畫面」。只要額外加入碰撞畫面，便能一口氣提升動作的流暢度。舉個例子，一般將杯子放上桌子時，不可能完美貼合桌子的角度，一氣呵成地放到桌面（請你現在拿起身邊的杯子試試看。動畫師平時都會觀察生活中的大小事物）。描繪腳著地的畫面時，也必須畫出著地瞬間的情景。描繪握住東西的畫面時，也一樣得畫出碰撞畫面，否則就無法順利呈現動態畫面的連續性。

## 「碰撞畫面」看似簡單，實則困難

再舉一些例子。當畫中人物要舉重物、拽拉物品時，只要加入拉長畫面，就能透過動作表現出施力的感覺。

請看下圖。在描繪下列動作時，至少要加入一張1.5的碰撞畫面。順帶一提，動畫業界實際製作時，原畫張數還會再多一點。

雖然碰撞畫面看似簡單，但在動畫領域屬於相當重要且高難度的技術。請你好好學起來。

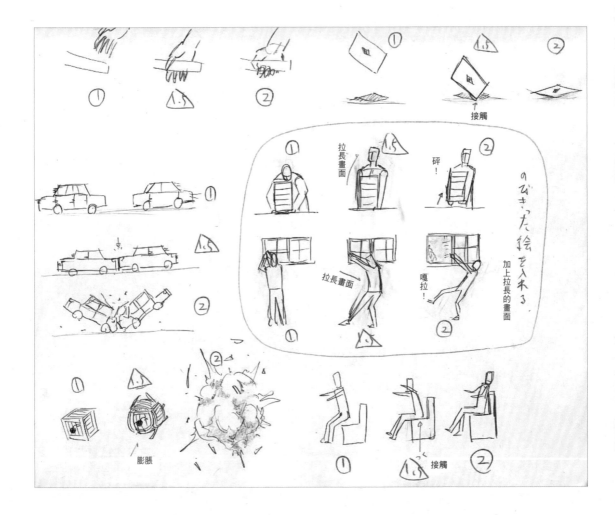

# 8－04

## 擠壓畫面

　　擠壓畫面，顧名思義就是指受到擠壓的畫面。像是跳躍前蹲低的那個畫面，也屬
於擠壓畫面的範疇，而出拳前的動作也一樣。擠壓畫面又稱為縮小畫面。

　　下圖取自8-02河豚連續動作中的擠壓畫面。

# 8 – 05

## 拉長畫面

　　拉長畫面,顧名思義就是指受經過拉長的畫面。動畫中為了讓角色的動作看起來更活靈活現,會加入稍微誇張的表現手法。雖然手繪的自由度很高、不受任何拘束,但如果是使用3D繪圖,便得將原圖一點一點慢慢調整,製作上相當困難。手繪和3D繪圖都有各自的強項與弱項。

　　下圖和上頁一樣取自河豚動畫中的拉長畫面。

## ≫來製作動畫吧！

前面所介紹的理論，已經足以應付一般動畫所出現的「動態畫面」。接下來要介紹運用這些理論所畫出的範例圖，供各位參考。

以下按照先後順序。

首先是下墜的河豚。由於是處於落下的狀態，所以魚鰭會伸向上方，這種情況又稱為動作的慣性（Follow through）。這張圖表現出了物體的運動方向。

再來，是接觸地面那一刻的畫面，這就是前面提過的「碰撞畫面」。

這是8-04解說的「擠
壓畫面」。
　砰咚。

　這是碰撞到地面後
反彈的「拉長畫面」。
由於這時河豚往上方
移動，因此魚鰭會伸向
下方。

這是「節點畫面」。其
實這個畫面也可以交給
影片製作軟體來處理。
這張圖相當於連接下一
張原畫的動作節點。

這也是「節點畫面」。
由於此時是河豚跳躍的
最高點,因此本身就是
原畫。

這也是「節點畫面」。請你回想一下 8-02 的內容。當河豚來到最高點時，便使用代表「動作節點」的原畫，並稍微停留在半空中，呈現出花點時間消耗彈跳能量的感覺。這麼一來，角色的動作就會遵循物理法則，變得活靈活現。

## »讓畫面循環起來吧！

只要在一連串的動作過程中，加入「擠壓畫面」和「拉長畫面」，便能呈現柔軟、有彈性的感覺。雖然這些畫面實際在動畫裡只會出現一瞬間，但若能添加這些畫面，角色便頓時變得躍然紙上。

不斷重複進行這組動作過程，便稱為「循環」。將前面用來說明的河豚圖掃描起來，直接觀看（用滑鼠中間的滾輪來回滑動），看起來就像在動的樣子。

如果你想將本書裡的河豚跳躍圖放進影片編輯軟體，請記得考慮時間控制的因素。假如說一秒有二十四格畫面，那麼你覺得用幾格畫面能讓河豚流暢跳動呢？在這個過程中肯定會遇到許多問題，得以在錯誤中學習。

在這個過程中，你會親身體會到「○格拍攝」、「時間長度」與「律表」等專有名詞所代表的意義，請一定要挑戰看看。

## ≫透視在背景繪製上相當重要

　　上圖是背景。影子的位置和河豚的模樣都與透視息息相關，實際讓畫面動起來時，必須確實考量到透視的要素，否則便很難讓畫面動起來，因此動畫特別重視透視與視平線。

　　實際的動畫製作幾乎都採取團體作業，因此必須確實掌握以「透視」為主的線稿設計理論，才能正確無誤地將指令傳達給其他繪師，讓團體作業順暢進行。

　　如果是個人單獨作業，或許不考慮透視也無妨，但倘若沒有透視線，將背景發包給別人來畫時，背景與角色就有可能無法確實融合在一起。線稿設計理論本身就是以「語言」構成，而語言同時也是團體作業不可或缺的要素。

# 第9章　思考動作的呈現方式

# 9－01

## 軌道理論

### ≫看清動作的中心點

軌道理論旨在釐清物體一連串動作的原理。當我們要描繪一個進行迴旋運動的物體時,是根據其重心位置設置運行軌道。人在後空翻時,腰部會位於軌道的位置。而當武器在空中迴旋時,要先從武器的形狀抓出重心位置,再根據重心部位設置軌道。當然,有的時候也會故意讓重心偏離軌道。

有些動作的軌道較為複雜,例如步行與奔跑便需要設置上下顛簸的軌道。而動物與機械的動作,也都擁有各自的軌道。

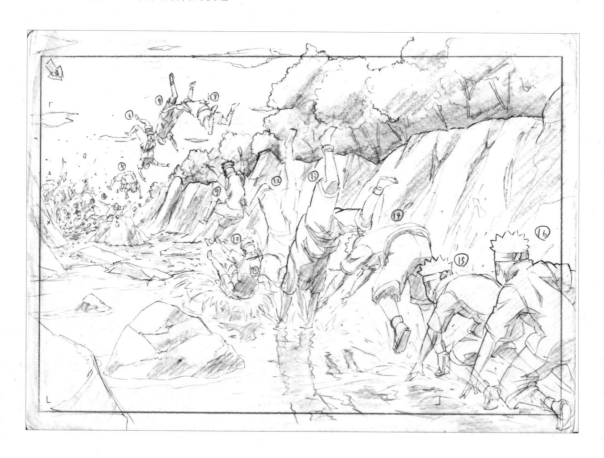

## ≫腰部位於軌道上

　　如果畫的是簡單的火柴人，即使將頭部設在軌道的位置，也能呈現流暢自然的動作，但如果畫的是具備立體感的角色，將頭部設置於軌道上，動作就會顯得很怪異。

　　那麼，人類動作的軌道到底該設置於何處呢？答案是腰部。只要以腰部為重心進行迴轉，畫面就顯得很合理、很有說服力。

　　上圖是以腰部為重心的軌道展開圖。如果是動畫裡的角色動作，畫成B和D的狀態比較恰當，不過當然還是要視情況而定。而如果需要像A和C這樣，畫出在空中進行複雜旋轉的動作時，也一樣是以腰部為軌道。我自己在構圖時會先畫出尺寸較小的草圖，再用影印機放大為200％，這樣畫起來就簡單許多。

## 用透視線掌握軌道位置

　　下圖是前兩頁那張圖的草稿，只要像這樣畫出透視線，讓人物確實貼合透視，畫起來就會方便很多。不過，我發現很難透過單一構圖完整呈現一連串的動作，所以一般會將這個場景分割成幾個畫面，或是採取橫向搖鏡的方式。

## »動作與軌道

要用語言描述動作的過程，是十分困難的事。所以，通常我會直接畫圖給學生看，說明人體的動作。其實，很多人都是用感覺來畫人體動作，而不是用理論來畫。基本上，只要畫出幾個帥氣的姿勢，再將這些圖結合在一起，就能呈現不錯的效果。再來就是憑藉強大的設計能力，將動作串連起來，使觀眾信服。

不過，雖說要用感覺來畫，還是得確實具備理論基礎，否則便無法順利描繪。描繪迴旋動作時，關鍵莫過於打草稿和軌道理論。右邊三張圖是對著畫面揮拳的場景，其中以第二張圖最為重要，這時相機會一同往後退，接著角色便向鏡頭揮拳過來。第二張圖要營造出使盡渾身解數的感覺，這時頭部會比拳頭先往前，而這就是描繪的要點。頭部先往前，接著才輪到手。

記得運用塗黑的方式或斗篷等配件，讓畫面看起來更加帥氣。最後再以手為中心加上放射狀的線條，便能替畫面增添十足的魄力。假如要在這個場景裡加上背景，則應該配合角色的狀態，使用起伏劇烈的透視。

右圖是從右邊的位置，觀看上一頁的動作過程。第二張圖頭部一度往前伸、拳頭的位置往後退，表現出施力的感覺。

雖說拳頭的位置往後退，但也只是相對於頭部的位置而言，實際上拳頭也一樣是往前方推進。如果將拳頭畫得比上一張圖還小，看起來就像是停止不動一樣，這一點還請特別注意。

只要像這樣掌握同一個畫面在不同角度的樣貌，就能應用到各式各樣的層面上。

唯有畫得出各種角度，才能真正學會軌道理論。

雖然動作場景建立在上述的作畫理論上，但除此之外就取決於繪師的美感了，因此繪畫技術也深受個人的好惡所影響。

畫功好的人大多是用感覺學會的。請你多多觀察各式各樣的動作場景，從中學習。

# 9–02

## 走路理論

### ≫動畫的基礎項目

雖然一般認為走路的動作是動畫中的基礎項目，但對漫畫來說恐怕也是如此。
若想描繪走路的場景，就必須瞭解走路時的動作結構，才能讓畫面具有說服力。

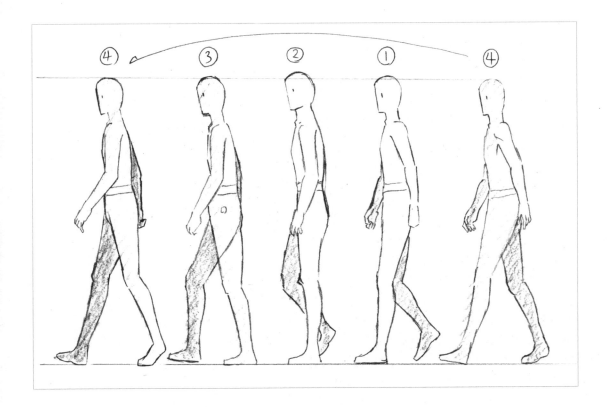

上圖是一般的走路動作。這裡要特別注意的是頭部的位置。雖然只是在走
路，但頭部卻會不停上下移動，腰的位置也會微微地上下移動。

只要實際走走看就會明白，其實人走路時並不只是使用雙腳，而是用到整個
身體。

## ≫走路理論的基礎

人在走路時會控制左右的平衡，以免跌倒。上半身與下半身彼此保持在不同邊，所以身體會呈現些微扭轉的狀態。

下圖是走路時的身體細節，感覺彷彿把前面介紹過的所有理論一口氣全都用上了。這裡先把重點放在走路理論上，幾乎不考慮鏡頭與透視的影響，但假如完全不考慮圖中的透視，就無法畫出像樣的圖，所以實際作畫時多少還是要考量到透視的因素。

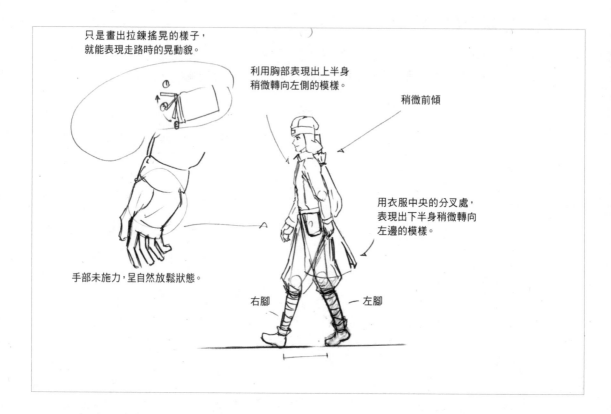

只是畫出拉鍊搖晃的樣子，就能表現走路時的晃動貌。

利用胸部表現出上半身稍微轉向左側的模樣。

稍微前傾

用衣服中央的分叉處，表現出下半身稍微轉向左邊的模樣。

手部未施力，呈自然放鬆狀態。

右腳　　　　左腳

### 充分掌握骨盆的位置

這裡再進一步詳細說明上一頁的圖。腳與身體的連接位置十分重要。作畫時應該要考慮到骨骼的部分，以此作為描繪動作的參考依據。而根據人體的骨骼特性，前腳與後腳的彎曲情形也有所不同。

這張圖的腿部位置十分重要，這將影響到之後要畫的走路動作。

描繪走路畫面時，要想像身體稍微往前傾。人的腳能向後彎曲，但無法向前彎曲。腰部在9-01的軌道理論中十分重要，而在走路時依然如此。請確實弄清楚骨盆的位置。

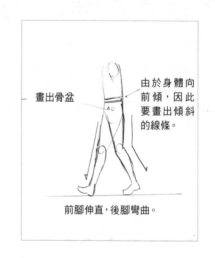

畫出骨盆

由於身體向前傾，因此要畫出傾斜的線條。

前腳伸直，後腳彎曲。

## 確實掌握骨盆的位置

　　再來看看下圖。手的情況和腳相反，後面那隻手不會彎曲，前面那隻手則能輕鬆彎曲。左右對稱不太好，這樣動作就顯得不真實。請替角色繪製出良好的輪廓。

　　請看下圖。手掌不會握緊拳頭，而是呈自然的放鬆狀態。為了確保身體平衡，手和腳會不同邊。人類天生便擁有良好的平衡感，真的很厲害。由於人體的動作很複雜，所以平時就要經常練習描繪人體動作，否則完成的動畫裡的動作就會怪怪的。

　　像這樣的動作就是日常生活常見的情景，正因為平常經常看到，已經相當熟悉了，所以做成動畫時只要稍微出點差錯，就會十分明顯，作畫時必須小心謹慎才行。走路在動畫業界公認比打鬥場景難畫，打鬥場景是日常生活中沒有的動作，所以就算動作稍微有些不合理的部分，也不需要在意。

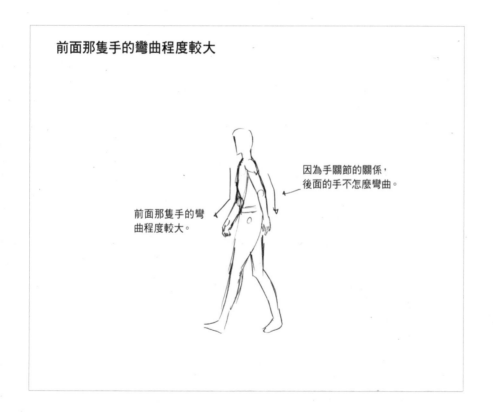

**前面那隻手的彎曲程度較大**

因為手關節的關係，
後面的手不怎麼彎曲。

前面那隻手的彎
曲程度較大。

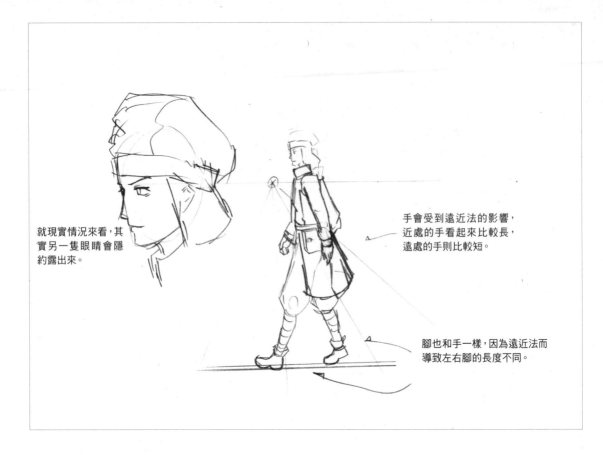

就現實情況來看,其
實另一隻眼睛會隱
約露出來。

手會受到遠近法的影響,
近處的手看起來比較長,
遠處的手則比較短。

腳也和手一樣,因為遠近法而
導致左右腳的長度不同。

## 還須考慮鏡頭與透視的因素

　為了方便說明,前面的範例圖刪減了許多訊息量,但當你要實際製作動畫時,就
必須像上圖這樣考量鏡頭與透視。實際上,動畫業界在製作動畫時也是如此。

　此時的描繪要點為「在遠近法的影響下,近處的手看起來比較長」。此外,還要
注意臉部的透視狀況,有時另一側的眼睛會隱約露出等。其實,存在著許多需要考
慮的要素。

　不過,要是考量得這麼仔細,會讓情況變得太複雜,很難說明基礎的部分,所以
我在解說時盡量忽略了這些要素。

　身為專業人士在畫畫的時候(收錢辦事時),一定要記得像上圖這樣考量到鏡頭
與透視的要素。

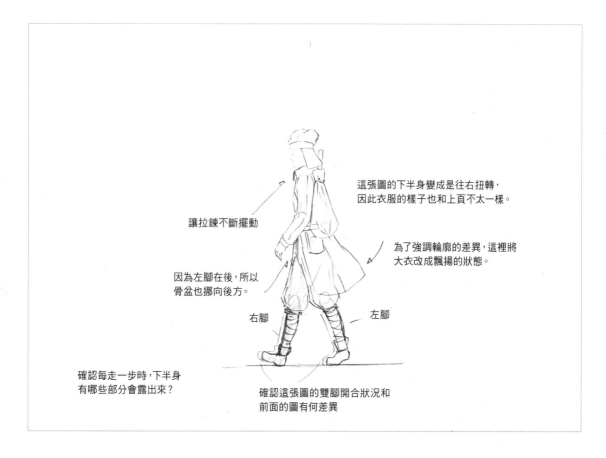

這張圖的下半身變成是往右扭轉，因此衣服的樣子也和上頁不太一樣。

讓拉鍊不斷擺動

為了強調輪廓的差異，這裡將大衣改成飄揚的狀態。

因為左腳在後，所以骨盆也挪向後方。

右腳

左腳

確認每走一步時，下半身有哪些部分會露出來？

確認這張圖的雙腳開合狀況和前面的圖有何差異

## 思考有哪些部分要動

　　終於到了最終階段，要開始繪製各個動作了。上圖用上一頁的圖為基礎略做改動，畫出稍微走動後的狀態。臉的位置沒有任何變化，直接照描上一頁的圖即可（動畫業界會下達這樣的指令），而其餘所有的部分都應該有所變動。改變整個輪廓的樣貌，看起來比較像是在動的樣子。

　　圖中文字說明了描繪上需要注意的部分。但要是再追究下去，其實還有很多需要注意的部分。作畫時必須考慮到許多地方，著實不易。

身後背的物品所呈現的樣貌，也採取造假的畫法。

畫成圖後，這個部分略嫌單調乏味，所以使用造假的方式，稍微畫出另一邊的衣服布料。

最後就是根據姿勢改變高度，表現出走路時上下移動的模樣。

**多去注意「人的動作」**

上圖的重點在於左腳來到正中央的位置，單腳筆直站立，所以這時人物的身高會比雙腳張開時要高，這個情況稱為上下移動。

關於高度的作畫依據，動畫業界平時會用「一隻眼睛的高度」、「兩根手指的寬度」等說法來表達，但終究要視角色的實際情況而定，所以還是必須用感覺與經驗來判斷。基本上，如果只是普通的走路方式，上下移動的幅度不會太大，儘管如此，卻還是得確實做出上下移動的模樣，動作才會顯得自然。

作畫時要特別注意的是，清稿階段要優先考慮人物的美觀度，就算整體輪廓看起來怪怪的也沒關係，蒙混過去就好了。不過，對腳的要求就很嚴格，絕對不能忽長忽短，這一點十分重要，因為會影響到之後做成動畫時的動作狀態。

腳在走路時不會離地面太開，而是像不斷摩擦地面一樣。人的日常行為不會有太多無謂的動作，請你觀察一下街上路人的走路方式。

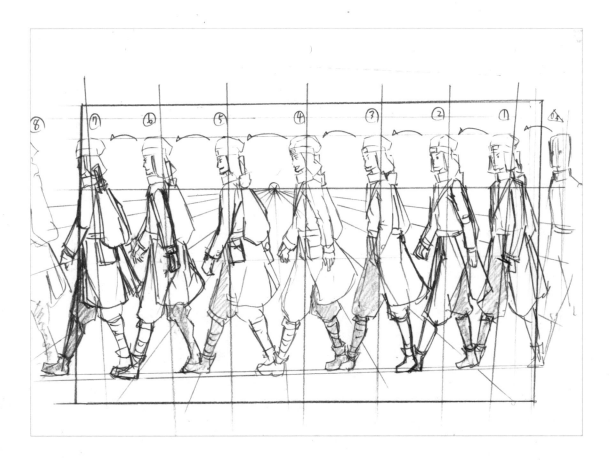

## 考量鏡頭與透視的要素，呈現更加自然的動作

　　上圖彙整了一連串的動作過程。一旦考慮到鏡頭要素，就得做出各種修改。例如原本看得到角色的胸口部分，但當角色愈往畫面左側移動，背後的面積便愈來愈大。臉部也一樣，原本始終看得到角色的臉部，但現在當角色愈往畫面左側移動，就逐漸露出後腦勺的部分。

　　雖然這張圖裡角色是筆直往前走，但角色的大小會受到透視所影響，這是很正常的現象。只要考量到縱向透視的傾斜狀況，便能讓角色的動作與整體畫面變得更加自然。儘管角色只是橫越這個畫面，構圖卻一點也不單調，並非從頭到尾都呈現相同的側面角度。

　　當你要描繪這樣的場景時，必須先畫出角色進入畫面時的圖（入景）和角色離開畫面時的圖（出景），以供製作動畫時參考。

## »走路理論的應用形態／畫出大量的路人背景

　　有時背景必須畫出眾多正在走路的路人。雖然走路是人類的基本動作，但卻相當難畫。而要畫出為數眾多的路人，自然是項無比艱辛的工作。當你遇到這種情況時，想必會感到苦惱，不知道該讓這些路人採取怎樣的走路姿勢。而此處介紹的方法便能解決這項煩惱。

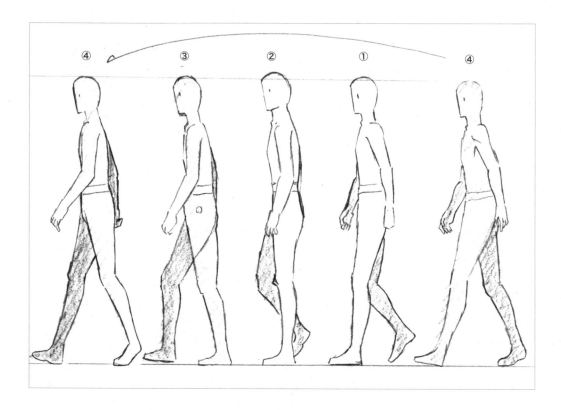

　　首先，複習一下走路的基本動作。如上圖所示，動畫裡的走路動作主要是由這四種動作組成，看起來就會變成走路的樣子。

　　④此時雙腳張得最開。請注意雙腳的間距意外地大。
　　①重心放在前腳，後腳抬起來。
　　②重心放在其中一隻腳上，後腳往前伸。這個姿勢剛好介於動作變換的中間點。根據人體動作的原理，膝蓋會先伸到最前端。
　　③後腳伸向前方。

　　走路主要由這四種動作構成。為了保持身體的平衡，手會和同一邊的腳採取相反的動作，這就是動畫師耗費長久時間所研究出的人體「走路」原理。
　　就結論而言，只要將這四種姿勢分散放進整個畫面當中，就能呈現一群路人自然行走的背景。

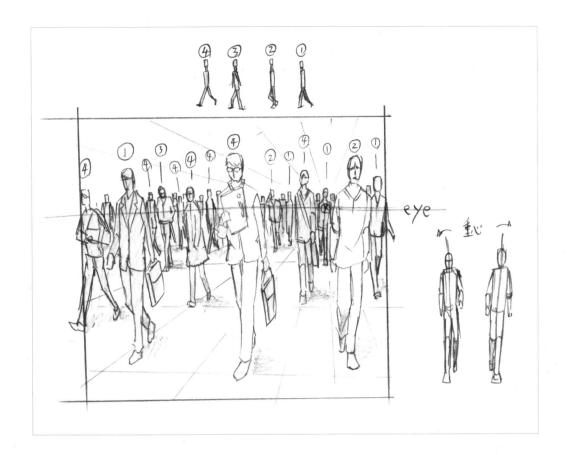

## 考量鏡頭與透視的因素

上圖將四種不同姿勢的人，分散於整個畫面當中。

這四種姿勢是人類走路姿勢的基本形態。

因此，只要記住這四個動作並分散使用，描繪漫畫或靜止畫面時，便能畫得有模有樣（※正確來說，由於左右腳是交替踏出，所以會有兩組左右相對的姿勢，因此一共有八個動作）。

走路既是人的基本動作，同時也是一種相當難畫的動作。可惜本書篇幅有限，無法詳盡介紹走路動作的所有描繪技巧。

不過，要是畫面塞滿了太多訊息，也會讓人眼花撩亂，所以只要先記住走路是由這四種姿勢組成即可，這樣肯定能幫助你提升今後的作畫品質。

# 9－03

## 跑步理論

### »「跑步」雖屬基本動作，卻十分難畫

　　跑步理論和上一節的走路理論，都是相當重要的理論。不只是在動畫領域如此，對所有線稿設計來說，「跑步畫面」都占有重要地位。因此，建議你將跑步時的動作結構記起來。

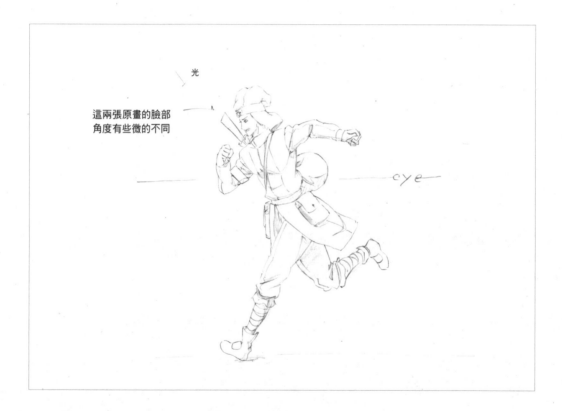

光

這兩張原畫的臉部
角度有些微的不同

eye

　　這裡要探討動畫裡的基礎動作「跑步」的畫法。雖然跑步屬於很基本的動作，但卻也相當困難，所以這裡先討論最基本的部分。

　　第一步，先畫出兩張原畫。分別是上圖與下頁的圖。

　　在繪製原畫的階段，就要錯開兩張原畫的位置，讓彼此的剪影不會重疊在一起。這便是跑步動作的描繪訣竅。這樣才能表現出不規則的感覺，營造良好的效果。順帶一提，這兩張原畫中的臉部角度不太一樣。

## 兩張圖的剪影不要重合

繪製跑步動作時，剪影非常重要。剪影就是將整體塗黑的圖像。光看剪影便能知道角色在奔跑，是最理想的情況。

而跑步和走路一樣，都有一套固定的動作模式，建議你直接記住。

基本上，跑步的流程是「著地→蹲低→跳起→著地」。請回想一下本書8-02「動作的節點」。雖然表面上是不同的動作，但其實動作形式都很類似。

反覆循環上述的動作過程，便能表現出跑步的樣子。由於動畫的動作速度很快，因此請盡量讓每個階段的姿勢不重合。要是各個姿勢之間的剪影相同，看起來就只是手腳不斷左右擺動而已。若想盡可能呈現自然的動作，記得花點心思打造不規則的感覺。

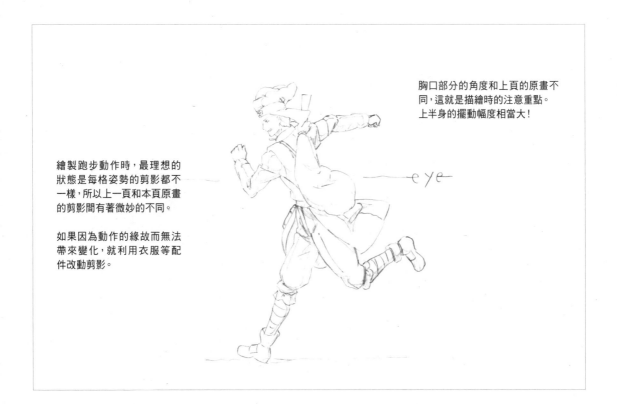

胸口部分的角度和上頁的原畫不同，這就是描繪時的注意重點。上半身的擺動幅度相當大！

繪製跑步動作時，最理想的狀態是每格姿勢的剪影都不一樣，所以上一頁和本頁原畫的剪影間有著微妙的不同。

如果因為動作的緣故而無法帶來變化，就利用衣服等配件改動剪影。

由於跑步的動作比走路激烈得多，因此並沒有停止不動的部分，尤其上半身的動作幅度非常大，一下子是背後朝向鏡頭，一下子轉為胸口朝向鏡頭（雖然走路也是如此，但因為每個角色的跑步方式不盡相同，所以需要根據每名角色、每部作品的需求，繪製相應的跑步動作。就現實世界而言，也很難找到跑步姿勢相同的人，因為每個人都有自己的獨特性）。

# 9－04

## 旋轉理論

### ≫繪製「旋轉畫面」需具備高度的畫技與理解能力

旋轉運動也屬於基礎動作之一,但要以圖像方式呈現頗為困難,因為必須從各個角度描繪該物體,如此一來,除了需要具備十足的繪畫功力之外,由於旋轉運動存在著「動作的節點」,因此勢必也得掌握動作節點理論。關於這方面,手繪與3D繪圖的狀況不太一樣,手繪的難度比較高。下圖是一名角色撐著傘旋轉的模樣。

## ≫旋轉理論的實踐

　　本項理論屬於進階內容，所以初學者看了可能會感到一片混亂。不過，考慮到有讀者是以職業動畫師為目標，所以我會提到一些工作實務上的細節。

　　雖然名叫旋轉理論，但並非只能用來畫站著轉一圈的動作，就連「回頭看」的動作也包含在旋轉動作當中。

　　為了說明旋轉理論，我準備了下圖的角色設計圖。接下來，要實際讓這名角色旋轉一圈。

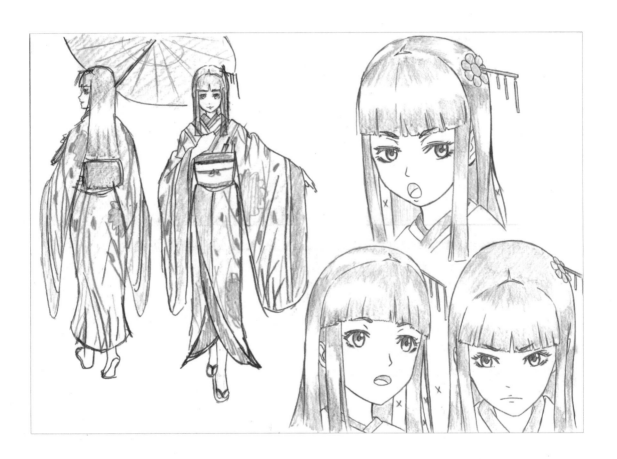

## 「獨立原畫」需要具備的能力

　　右圖①～④是動畫副導演畫的草稿構圖，指示動畫師按照這樣的感覺畫出角色轉一圈的樣子（約為逆時針九十度）。事實上，這時副導演還會知會我們背景部分的大致狀況，以及時間長度與角色台詞。

　　最近動畫師愈來愈常接到這樣的工作，先是收到這樣的草稿，接著便開始繪製原畫。使用3D技術或講求作畫品質的作品，為了讓整部作品的動作風格一致，副導演幾乎都會下達關於動作的指示，以統一整部作品的動作。

　　而這時負責作畫的人則通稱為「獨立原畫」（原のみ），劇場版作品等作畫品質較高的作品，往往設有這項職務。這時不會有完整的律表與草稿的動作指示，只會交給原畫師繪製其中一小部分的畫面，因此和「單純照著描稿的二原（第二原畫）」扮演的角色不太一樣。「單獨原畫」的工作，是由原畫師負責描繪細膩的畫面。

　　對了，上面略為提到了「二原」一詞，二原的工作內容只有照著描出清稿，所以經常會找那些想成為原畫師的中間畫師，或剛成為原畫師的人來做。當然，有時難度較高的作品，也會找有經驗的原畫師負責二原的工作（動畫業界經常將獨立原畫與第二原畫混稱，但如果做的是這種要求細膩度的工作，漸漸地就會有單價較高的工作找上門來）。「獨立原畫」的報酬視工作內容而定，有時也能取得高額的報酬，因此請細心、仔細地完成手上的工作，才會有下一個工作機會上門。

## ≫旋轉場景的原畫

　好了，開始吧！首先是畫出①的原畫。畢竟在角色設計圖裡，角色的頭上插著髮簪，所以這邊也要畫出髮簪。我想辦法表現出了髮簪往鏡頭前方伸過來的那種感覺。

①的原畫

## 「參考」的重要性

再來是②的原畫。但在正式說明之前,我準備了一張介於①和②中間的1.5原畫。中間畫師是畫不出這張原畫的。像這樣的原畫稱為「參考」(為了之後製作成動畫,而特地準備的參考用原畫)。

在原本的草稿裡,①的手並未入鏡,但②卻出現了。像這樣手從畫面外進到畫面內時,一定要記得畫出「參考」。如果沒有準備參考便直接交給中間畫師處理,最後製作出的動畫勢必會卡卡的(動作顯得僵硬、不自然,當這樣的動畫放在電視上播出時,手看起來就像突然憑空出現一樣),這一點要特別注意。

連結①和②的「參考」

**為什麼原畫的線條那麼細？**

　　只要曾經擔任過中間畫師，便能明白中間畫師的心態。如此一來，也就懂得如何引導中間畫師畫得仔細一點。

　　比方說，使用細線可以畫出比粗線更細膩的圖，於是便能有效減少動畫品質下降的問題。我自己畫原畫都採用纖細的線條，原因就在於此。假如原畫使用粗線繪製，由於線條的容許範圍很廣，中間畫師在描的時候，即使歪來歪去也還是位於粗線內，於是便會逐漸偏離原本的畫風。而倘若使用的是細線，就不得不描得仔細到位，再加上細線的線條品質也比較穩定，如此就能減少作畫品質下降的情況。

　　下圖是以草稿構圖②為基礎所繪製的原畫。

②的原畫

## 不規則感與觀察力

　　下圖是對應草稿構圖③的原畫。從上一頁開始，髮簪間的空隙便畫有叉號（小到看不清楚就是了），這是用來提醒後續的工作人員進行鏤空處理，以露出後方的背景部分。

　　另外，請注意髮簪活動的方向。髮簪的搖晃會受到物理法則的影響，請記得營造出不規則的感覺（不規則感是一種感覺，這時平日的觀察就派上用場了，作畫狂的本領在此處得以發揮）。

③的原畫

### 為什麼原畫的線條那麼細？

　　這是以草稿構圖④為基礎畫成的原畫。我會對眼睛四周進行部分修正，但都會特別小心不去改變到畫風。「是否將作畫導演的草稿改得漂亮美型」這是其他部門要考慮的問題，原畫師的工作在於按照作品的畫風仔細繪製角色，切勿當成「自己創造的角色」，這一點尤其重要。

　　製作動畫的工作需具備良好的「協調能力」。對於一般看動畫的觀眾而言，最重要的是作品裡的角色具一致性，而不是原畫師個人的繪畫風格。

④的原畫

## ≫原畫要懂得掌握畫面的氣氛

　　這裡列出了前面的所有原畫（包含參考在內）。除了前述的髮簪部分之外，像是頭髮與衣服的飄動等多項部分，也都受到本書前面介紹過的各種理論所影響，但這裡不再贅述。我想各位看了這一連串的圖後，應該都能明白這名角色是在旋轉。

　　動畫製作是採取團體作業。若要提升自己的作畫功力，就必須廣泛瞭解各種事物，能事先料想到畫面將呈現何種氛圍，這和「畫功好」是完全不同的兩回事。不論是哪個領域的繪師，都需要具備這項能力。對於線稿設計而言，「懂得掌握畫面氣氛」才是最重要的。

# 9 — 05

## 重心理論

### ≫描繪重心移動的情形

　　任何生物都是透過移動重心來活動身體。停止不動時，也必定會採取重心平衡的姿勢。只要根據這個原理來作畫，就能畫得有模有樣。即使是描繪漫畫或插圖等單格圖畫，重心理論依然重要。若能表現出重心移動對人體的影響，就能畫出更加豐富多元的姿勢。

　　下圖是用來表示重心移動的範例草稿。

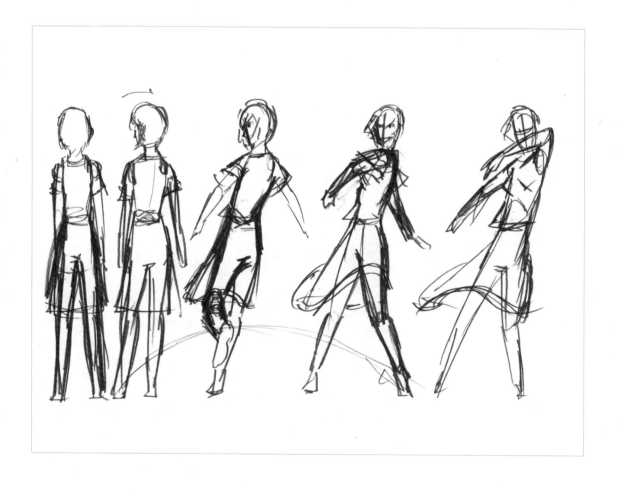

## ≫如何讓不顯眼的重心移動，清楚呈現在觀眾眼前？

### 重心移動與人體的「柔軟性」

請看右邊的相片。如果你是從本書開頭一路看到這裡，那麼當你看到這張照片時，應該就知道視平線的高度位於腰部位置。

現在我就從這張現實世界的照片開始，說明重心理論的內容。

右圖是用這張照片畫成的圖。

只是像這樣將重心放在左腳上，整體的姿勢就顯得柔軟許多。由於線稿的訊息量很少，因此最好盡量挑選柔軟的姿勢。☆符號處表現出褲管的皺褶，只要將此處畫得稍微凸起來，就會顯得更加逼真。

在這個基礎上修正身體比例，讓畫面變得更有說服力。

### 步行與重心移動

再來要開始踏出步伐。請看右方相片。請你想想看在這個動作過程中，重心是如何移動的。

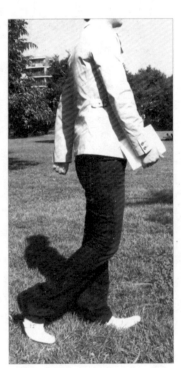

## 「踏出步伐」的重心移動

　　為了讓大家更容易理解重心移動的情形,下圖呈現踏出步伐當下各個部位的角度。我盡可能使用簡單的線條來表現。

　　首先,請你注意手肘與膝蓋等突顯立體感的關鍵部位,必須確實理解從①到②的過程中,重心出現何種變化。若從側面的角度觀看,很難透過剪影看出兩張圖的變化,但只要看看右下方的正面圖,便能一目了然。

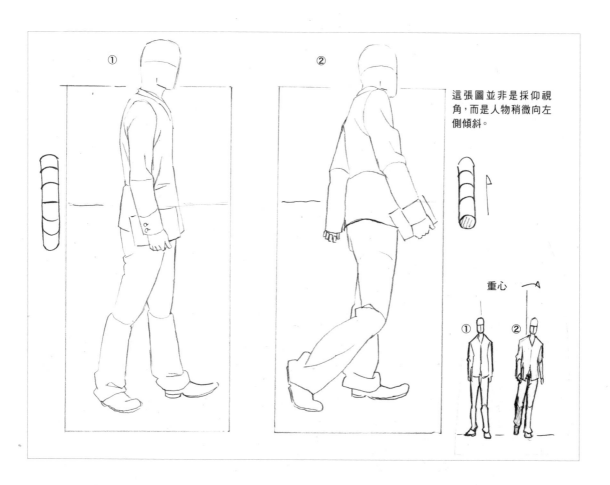

這張圖並非是採仰視角,而是人物稍微向左側傾斜。

重心

①　②

　　由於這個動作的重心放在左腳上,所以身體便會向左側傾斜。以右側角度觀看時,就會變成傾向畫面的另一側。

　　換句話說,腰部上方的部分就像是用仰視角看到的模樣。

　　若想確實使用重心理論作畫,就必須掌握「物體方向的變化」,並用簡單易懂的線條表現。請注意圖中毛毛蟲狀的線條方向,你能清楚看出方向有所變化。

　　人體的重心移動很難從表面看出,再加上線稿的訊息量比相片還少,必須用一條皺褶的方向表現出身體姿勢的變化,可說是相當困難的技術。描繪的訣竅就是:盡量畫得簡單易懂。

# 9－06

## （）理論

### ≫「弓起狀態」是動作的基礎

　　本項理論念作「括弧」理論。之所以取這個名字，是因為當任何物體呈弓起狀時，看起來都會像是動態的感覺。雖然實際上還會加入中間張，但一般來說，如果不知道該如何呈現動作場景，只要反覆使用這個動作就能應付過去。當然，還得根據當下的情景而定，但大致上這套做法都適用。弓起動作屬於基本動作之一。

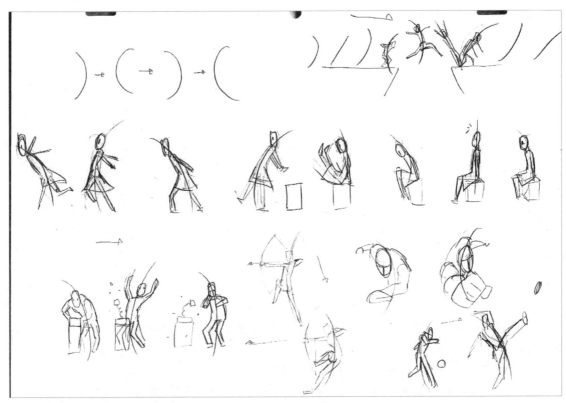

　　上圖運用（）理論表現各種動作。與其說這是一種畫法，倒不如說是一種觀念。這項理論可以賦予角色生動活潑的感覺。

### 應用範圍廣泛的（）理論

下圖反覆使用弓起的動作曲線描繪原畫的姿勢。這套方式可以廣泛應用於任何動作。現代電視動畫的動作場景，幾乎都運用了這套方式描繪。你應該能從下圖看出牠在搖呼拉圈吧？

照理來說，繪製原畫時應該要仔細研究角色的動作，但有時實在不知道該怎麼畫，或是截止日期迫在眉睫，我就會運用這套方式蒙混過去。只要不是過於寫實的動作，這套方式幾乎都能見效。

等到熟練之後，只要再加入中間張，用自己的方式將各張原畫連結在一起，看起來就很有專業的架式。尤其是動作場景，基本上人物只會採取同一種比例，所以這套理論用起來會非常順手。

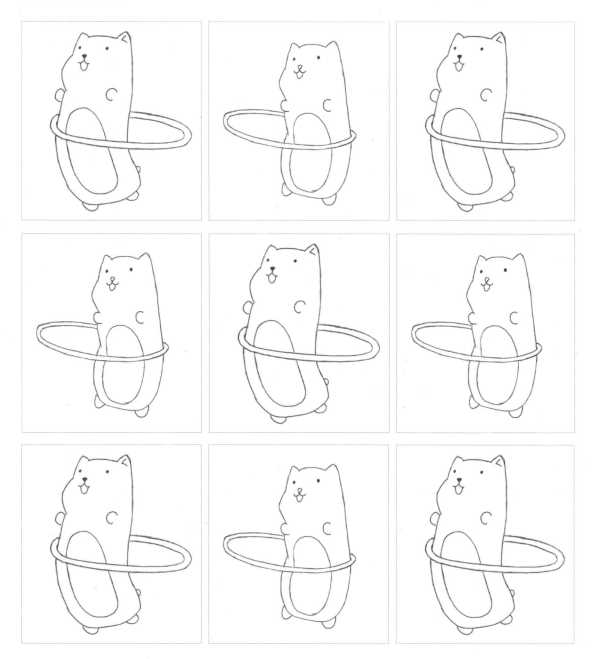

# 9－07

## 特效系列理論

### ≫爆炸的畫法

　　本節彙整了水、火、爆炸等特效系列的動作理論。每種自然現象都有一套基本運作原理，但若要一一列舉將沒完沒了，因此本書直接統一彙整為特效理論。以下擷取了最常使用的幾種特效系列理論。

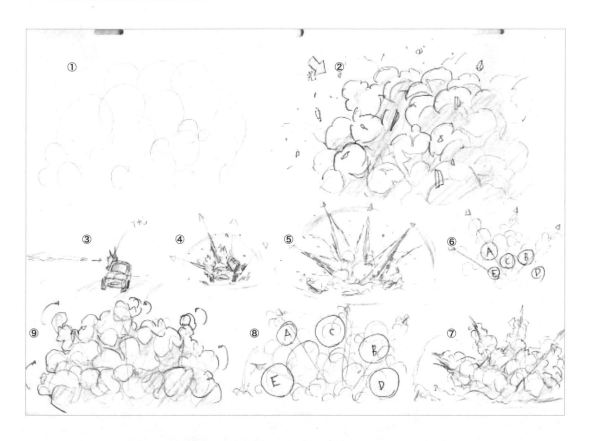

　　從①和②便能看出，其實只要畫出許多圓形，再加上陰影就大功告成了。如③、④、⑤所示，一開始是尖銳的煙霧與衝擊波，之後便逐漸消散，於後方形成圓形的煙霧。只要像⑥、⑦、⑧這樣，等到圓形氣球變得愈來愈大時再加上陰影，爆炸與煙霧便完成了。

　　繪製草稿時，將圓形氣球往箭頭所指的方向移動，最後再添加陰影與碎片等細節，讓畫面變得有模有樣。等到熟練之後，再像⑨這樣加上煙霧捲動的模樣，便更有專業的架式。

## ≫光束特效的消失方式

　　光的特效或許不是特效系列理論最具代表性的例子，但卻意外地實用。

　　動畫經常會用圖像的方式，表現「發射雷射或光束」的景象。要描繪單獨一張光束的圖很簡單，問題是光束會如何消失。直接就結論而言，光束會變得愈來愈細，最後就此消失。

## ≫閱覽動畫

　　接下來要實際用看的，來學習如何描繪動畫。請你咻咻咻地快速翻動頁面，記住動畫的繪製原理與圖像的描繪方式。由於這些畫面不只用到特效理論，還包含了本書介紹過的多種理論，因此請你邊觀看畫面邊複習，觀察「這張圖運用了哪些理論」，肯定很有意思。

### 注意：閱覽方法

　　從本頁開始到353頁為止，請將左頁與右頁分開瀏覽。左頁從330開始，下接332頁。右頁從353頁開始，到331頁結束，所以要從後面往前閱讀。只要當成手翻書動畫一樣翻動頁面，便能享受觀看動畫的樂趣。

**爆炸1-①**

　　街道一角。看起來是一棟住商混合的建築物。

**爆炸2-①**

　　圖中有山丘與坦克車，還看得到一間小房子。或許地點位於戰場吧。

**動作場景⑫**

描繪激烈阻斷畫面的物體
時，要避免採用相同的剪影。

**奔跑⑫**

**接住東西⑫**

將落下的動物重新拉回身
邊。先畫出這張圖，作為最後
一幕的畫面，接著再與前面
的動作連在一起，動作就不
會出問題。只要複製這張圖，
便能輕鬆描繪這張圖前一刻
的畫面。

## 爆炸1-②（上）

爆炸前一刻先有一道閃光，閃過一瞬全白的畫面。若用線條表現，就是以下的模樣。

## 爆炸2-②（下）

坦克車的上方出現特效技法。之所以如此，是因為坦克車並不是無緣無故爆炸，而是遭到某處的砲彈擊中。

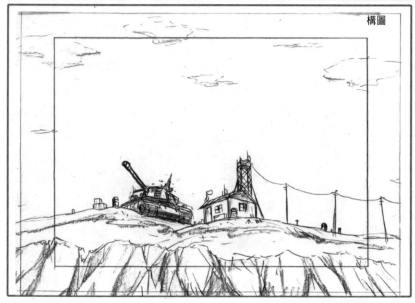

構圖

**動作場景⑪**

　在動作場景中，經常會出現爆炸或瓦礫橫飛的景象。

　這種呈現方式既帥氣，又能遮住背後複雜的畫面，好處良多，因此經常運用於動畫中。

**奔跑⑪**

**接住東西⑪**

　頭髮的飄動方向延續上一張圖。將落下的動物舉到前方。

### 爆炸1-③（上）

　　出現爆炸風，建築物的玻璃碎裂，屋頂上的材料開始剝落。

### 爆炸2-③（下）

　　坦克車的周圍開始發光，彷彿是在預告「馬上就要爆炸囉」。某些材質的物體，爆炸前，必須畫出膨脹的模樣。

構圖

**動作場景⑩**

**奔跑⑩**

**接住東西⑩**

　描繪此類角色時，記得充
分運用頭髮的特性，讓頭髮
自然飄動。而將兩邊的頭髮
歸回原位的時間錯開，會顯
得比較自然。眼睛也一樣，墜
落的動物與女孩兩者的眼睛
不要同時閉起、同時睜開。

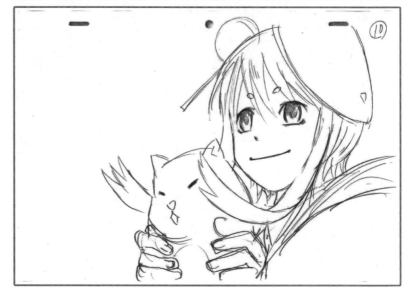

#### 爆炸1-④（上）

爆炸風增強，部分建築物開始扭曲。

#### 爆炸2-④（下）

在賽璐璐時期，爆炸瞬間會使用白格和黑格的畫面，表現閃光的震撼感。近年來則逐漸以Adobe After Effects製作的爆炸特效為主流。

**動作場景⑨**

　　背景的爆炸部分運用了
特效理論。

**奔跑⑨**

　　此時又回到一開始的那
張圖，開始進入整組動作的
循環。像這類將動作反覆循
環的原畫，稱為循環圖或重
複圖。也就是說，這張圖就
是奔跑的重複圖。

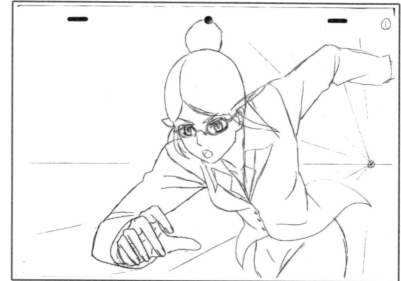

**接住東西⑨**

　　仔細描繪各個細部，讓畫
面呈現更好的效果。

**爆炸1-⑤（上）**

爆炸風程度加劇，有些部分貌似並未貼合透視線。請你回想一下前面介紹過的虛假透視理論。

**爆炸2-⑤（下）**

使用白格的場景。和上一張黑格合併使用，便能表現激烈且一閃即逝的閃光。

## 動作場景⑧

　請特別注意地上的裂縫，愈接近畫面深處愈受到壓縮。此處應用了表面透視理論。

　透視對動作場景也有很大的影響。

## 奔跑⑧

　這張圖和④用於相同時機，差別只在於兩張圖左右顛倒，但由於這張圖角色的右手離鏡頭較遠，所以不能描繪成相同大小。雖然名義上是左右顛倒，但要是真的畫成一模一樣，畫面就會顯得僵硬，所以必須添加各種不規則的元素。

## 接住東西⑧

　先描繪角色的大動作，再接著讓頭髮飄動，便能將畫面與動作控制得當。

　圖中看得出頭髮和尾巴在立體空間裡橫向扭轉的模樣，只要充分掌握線稿設計的技巧，便能運用「交疊線」達到這種效果。

## 爆炸1-⑥（上）

　建築物開始崩塌。

## 爆炸2-⑥（下）

　若爆炸時畫面劇烈晃動，效果更加顯著。在律表（指定各張圖的時間控制的表格）寫上「畫面搖晃」，指定這格畫面的處理方式。

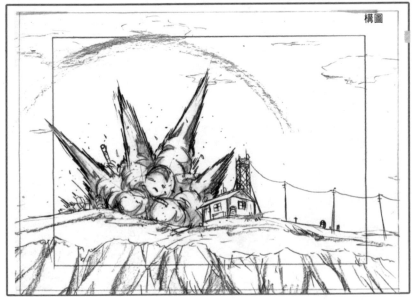

**動作場景⑦**
　雙手擊向地面。

**奔跑⑦**

**接住東西⑦**
　角色接住動物後，原地旋轉。

## 爆炸1-⑦（上）

我們不太可能透過實際觀看建築物的爆炸景象，來學習爆炸的描繪方式，但若能多加留意建築物的材質與結構，便有辦法想像爆炸的動作方向。請養成平時觀察各種事物的習慣。

## 爆炸2-⑦（下）

這裡運用了典型的特效系列理論，也就是先畫出許多圓形，再添加陰影的描繪技巧。此時小屋開始捲入爆炸當中。其實，爆炸並不會一口氣將所有物體轟走。倘若不去留意爆炸風的擴散方向，就無法把爆炸場景畫得有模有樣。

**動作場景⑥**

**奔跑⑥**

　　奔跑時身體會上下移動。若作畫時考慮到這一點，手（以右圖來說，特別是右手）的動作可能會變得卡卡的。如果你覺得很怪異，就將右手的位置設在能與上下圖相連的地方。

　　有時只要看起來覺得自然，即使採取不合理的做法也無妨，以外觀自然為優先考量。

**接住東西⑥**

　　這裡表現出了反作用力。從一開始看準對象落下的位置，到現在這張圖為止的動作，若確實畫成原畫（而不是單純描繪中間畫），動畫的動作就會更加細膩。

## 爆炸1-⑧（上）

煙霧逐漸增加，同時畫面的能見度也愈來愈差。順帶一提，這張圖是我學生時期畫的，我參考當時在電視上看到的爆炸實驗，現實中的爆炸會捲起大量煙霧。

## 爆炸2-⑧（下）

爆炸開始時，動作的速度要特別快。此時小屋也一起爆炸了。

**動作場景⑤**

**奔跑⑤**

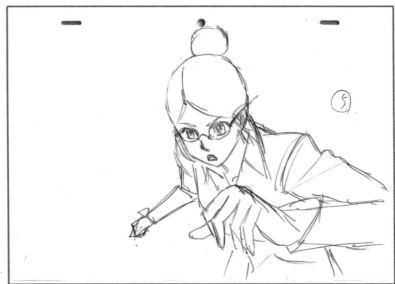

**接住東西⑤**

　這張圖屬於「碰撞畫面」。女孩接住了位於畫面上方外，墜落而下的動物。

### 爆炸1-⑨（上）

　　建築物徹底崩塌。描繪煙霧時，請回想一下特效系列理論所介紹的技巧。

### 爆炸2-⑨（下）

　　這裡的描繪要點是，將坦克車與小屋爆炸的時間點錯開。雖然兩者幾乎是同時爆炸，但還是要稍微錯開一點。只是這點些微的差距，就能讓畫面更加逼真。

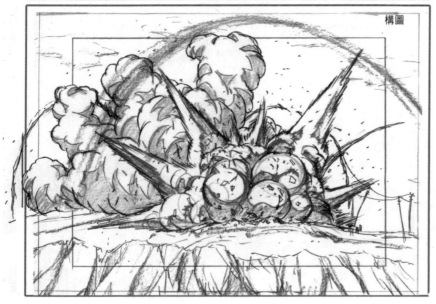

**動作場景④**

　這張圖屬於拉長畫面。若能應用特效系列理論，讓光或火圍繞在角色四周，或許也滿有意思的。

**奔跑④**

　這張圖的左手離鏡頭較近，因此也顯得比較大。相反地，右手則因為較遠而顯得較小。倘若無法從各個角度描繪手部，便無法表現奔跑的模樣。

**接住東西④**

　此時角色伸長了雙手，如果身體能同時往後退，看起來就很自然。人會自動調整身體的重心，因此當手伸向前方時，身體自然便會向後傾。

　像這類現實世界的原理（物理上或身體方面的原理），需要透過日常生活的觀察，自行發現。

## 爆炸1-⑩（上）

這是我高中時期畫的，忘記指定「顏色」。因為當時我不知道這張圖該如何上色，於是便無法進行色彩指定。

## 爆炸2-⑩（下）

這是我在專門學校二年級時畫的動畫，所以是上色的線稿設計。或許你會覺得畫得滿精細的，但其實近年來電視講求大尺寸、高畫質，像這樣的畫質放到在電視上已經不夠了。大概一直到2000年初期還適用。

## 動作場景③

替角色安排了施展動作的預備動作。此處運用了「擠壓畫面」所介紹的理論。

## 奔跑③

跑步時腳的動作與動作方向，往往不會因角色或情境而改變。

## 接住東西③

女孩雙眼看準物體落下的位置。此處也安排了準備伸出雙手前的預備動作。

## 爆炸1-⑪（上）

　　雖然本書並未詳細說明律表的概念，但此處所介紹的連續畫面，若只單純按照順序，用相同的速度播放，動是會動，卻無法成為像樣的動畫。請你回想一下「動作節點」理論，想想看哪個畫面要安排多長的時間，才能讓整個動作變得更加逼真。

## 爆炸2-⑪（下）

　　煙霧瀰漫，四散開來，最後終將消失。描繪煙霧消散的情景時，請參考前面的「光束特效的消失方式」。

## 動作場景②

將第一張畫面拉遠。

## 奔跑②

此為壓縮畫面。正如本章跑步理論所說的，跑步的動作要根據角色的體型等條件，選擇適當的畫法。而跑步的方式也會因所處情境而異。

## 接住東西②

眼睛要比身體先動。以右圖的例子而言，動作順序為眼睛 臉 身體（肩膀） 手。

**動作場景①**

　雙手手指交叉的動作真的
很難畫。描繪這類動作時，可
以請身邊的人當模特兒，畫起
來會容易許多。

**奔跑①**

　這是一連串的跑步動作。
若一開始便考慮到透視線的
因素（畫上透視線），便能作
為描繪角色的參考依據。

**接住東西①**

　畫面出現角色的頭頂。接
下來角色的臉會逐步進入畫
面中。

# 第10章　構圖的基礎理論

# 10-01

## 動畫有九成靠構圖

### »決定如何將對象安排於畫面中

　　舉個例子,假設現在要你在四方形框架裡,放入四角形、三角形與圓形,當這些圖形採取不同的排列方式時,便會賦予畫面不同的意義。而控制這些意義的變化,就稱為構圖(Layout)。

　　如果你是從本書開頭一路看到這裡,想必已經涉獵了關於角色與細部動作的理論,但只是這樣還無法構成一個畫面。唯有掌握了構圖後,線稿設計才算是真正完成。

### 構圖能傳達作者的訊息

　　簡單來講,Layout就是構圖的意思,意指決定將物件(包含角色、建築物、形狀與顏色等要素)用何種方式、配置於畫面何處。

　　不只是動畫領域如此,就連繪畫領域也極為重視構圖,因為採用不同構圖會讓繪師想傳達的訊息產生變化。而如果完全沒有考慮畫面的構圖,自然便無法向觀眾傳達任何訊息。漫畫與插畫也應用了構圖的技術。

　　以下就讓我們實際看看,單純改變角色在四方形框架裡的位置,會讓畫面所傳達的訊息產生什麼樣的變化。

## ≫構圖的表現力

　　請看下圖A。這就是最標準的構圖方式，將角色面對的方向留白。一旦像A這樣將角色所朝的方向留白，觀眾自然會看向角色所看的方向，於是便較容易融入角色的心情。而圖B則是圖A角色看的畫面，圖B的情況又是如何呢？角色所朝的方向沒有太多留白，相反地，背後則有一片很大的空間。這是構圖失誤嗎？不，其實這是故意的。這麼做便不容易讓人融入B角色的心情，換句話說，圖B便能讓人用客觀的態度看待角色。

　　只要將採取不同構圖的畫面連接在一起，觀眾便可透過這兩張圖明白作品想傳達的訊息（※若是動畫，先用A鏡頭再接B鏡頭，若是漫畫，則是在A分鏡後接B分鏡）。

　　「A角色想要跟B角色一起走，但B並未察覺A的這份心情」。若想表現出這份心情和雙方的距離，採用B構圖便能得到良好的效果。簡單來說，B的構圖像是把B角色當成是景色，只是A角色所見的景象。你是否也曾在電影裡看過這種構圖方式呢？

　　為了讓觀眾更容易理解A角色所見的景象，也就是說，為了讓觀眾更容易理解這是相機從反方向拍攝的畫面，於是A和B的光線方向與風向都相反。為了強調A角色與B角色心理上的距離，還替B角色加上背光的陰影。雖然本書是黑白的，但上色後畫面若特別灰暗，雙方情感上的隔閡也會顯得更加強烈。

　　接下來，我要將上面兩張圖的構圖中留白的位置反過來。
　　究竟會有什麼不同呢？

## ≫不同的構圖會說出不同的故事

　　現在要將留白的位置反過來。請看圖D。這麼一來，觀眾變成比較容易融入上一頁B角色的心情，於是便會用B角色的觀點來看待事物。

　　相反地，現在將上頁A角色的構圖改成在背後部分留白，觀眾便很難融入她的心情了。

C

D

　　如果用男女關係來比喻，就會像是「D約C出去，但C的心裡還是對D保有距離感」。這樣的構圖便表現出雙方的距離，流露一股惆悵感。

　　雖然單一畫面的構圖能傳達的訊息有限，但當兩張構圖放在一起後，便能大幅提升表現的豐富度。有位動畫導演曾說「動畫有九成靠構圖」。而漫畫也一樣，分鏡的構成方式對漫畫而言至關重要。雖說圖像的素描與透視也很重要，但請你記住，構圖技術的重要性絲毫不亞於前者。反過來說，若能充分運用構圖技巧，就算不會素描與透視，還是能說出完整的故事。愈是掌握構圖的技術，就愈能體會畫畫、進行線稿設計的樂趣。

### 構圖屬於動畫副導演的工作範疇

　　構圖涉及動畫副導演的工作範疇。許多優秀的動畫副導演都是原畫師出身，我認為原因就在這裡。此外，漫畫家平時也要不斷思考構圖方式，因此那些構圖能力出眾的漫畫家，也能勝任動畫導演的工作。

　　一旦擁有構圖能力，便能大幅提升表現的豐富度。

# 10–02

## 人物和構圖

### ≫設計角色的構圖

　　關於角色的描繪方面，本書至今已介紹了多種線稿設計理論，像是設置視平線、從肩膀開始畫等各種面向的技巧，但如果是要描繪供人欣賞的圖，就必須在一張圖內展現角色的魅力。因此，選擇能清楚呈現臉部的構圖，才能達到良好的效果。本書序章提到我在高中時期「為了描繪臉部，費盡了千辛萬苦」，於是本書解說了各種繪畫技巧，但最後還是又回到臉部上。每個剛開始畫畫的初學者都是從臉開始畫起，並在描繪臉部上遇到困難。如果你將本書一路看到現在，想必已經學到了許多技巧，所以現在我們終於可以重新回到原點，談談「臉部的重要性」。

　　倘若不具備理論基礎，只是一味地描繪臉部，便會畫出平板淺薄的人像。若能學習其他的繪畫要素，畫出的臉部才會變得更有味道。

　　「先是學習多種繪畫技巧，繞了一大圈，最後又回到原點。」如果你想提升自己的畫功，就要用這種方式學習畫畫，在這個不斷反覆來回的過程中，畫功會逐漸提升。本書的內容不可能看一次就徹底理解，請你不斷反覆複習，將這些理論真正內化為自己的東西。

**臉部與構圖**

　　經常有人問我：「我想畫畫，但是不知道該從哪個地方開始畫。」這裡直接講結論，我建議第一步先決定「臉部的構圖」。

　　左圖是範例圖。描繪這個姿勢時，也是先決定臉部的構圖，才有辦法達成整體畫面的平衡。

## ≫決定臉部的位置

第一步，根據自己想要的效果（想要強調角色的哪些部分），決定將臉部設置於畫面中的哪個地方。接著，再考慮畫面中要放入角色身體的哪些部分，才能展現角色的魅力，並用草稿或剪影的方式畫出大致的輪廓。以下就舉幾個例子來說明。

### 最後再對表情進行微調

請看左圖。☆符號是臉部的位置，第一步就先決定好。接著，我覺得要把腳加入畫面當中，才能讓姿勢變得更加迷人，於是便讓角色的腿部彎曲。再來，我覺得應該要加上手的動作，才能將角色塑造得更加鮮明，因此設計出撥弄頭髮的姿勢。

大致步驟是「草稿→清稿出大略的姿勢→調整表情等細節部分」。表情的微調留到最後一步即可，因為有可能畫到一半又更動整體姿勢，既然考慮到這層風險，還是先決定姿勢構圖再調整細部，風險會比較小。

### 透視留待稍後設置

構圖完畢後描繪姿勢。值得注意的是，這個階段並未畫上任何視平線與透視線。雖然這張圖是相機採俯視角拍攝的，視平線位於畫面框架上方之外，但假如一開始就精確計算出透視，描繪角色的姿勢就會受到束縛，因此透視線留待稍後再設置即可。

### 優先考量自己「想要強調哪些部位」

　　再來是下一張圖。首先，臉是一定要強調的，此外我也想強調手部。如左圖所示，我先決定臉的位置，再採取能放入手部的構圖方式。

　　接著，我想添加斗蓬和繃帶，讓角色顯得更加帥氣，於是預先留好畫面中的空白部分。和上頁一樣，這裡我也優先考慮如何營造角色的帥氣度，因此並未設置透視與視平線。順帶一提，這張圖的視平線應該位於胸口附近，不過，一樣要等擬好草稿後再設置視平線。

　　若能表現出繃帶的厚度與不規則感，感覺就會很自然。完成如左圖般的草稿後，把紙張反過來，在紙的背面修改畫面輪廓，較能在短時間內提升畫面品質。

　　最重要的是，透視與視平線就像是一種作畫參考，有時不嚴密設置也無妨。當然，清稿時、描繪背景時還是要確實設置透視與視平線，但請注意不要被其束縛。這裡整理一下替角色構圖的步驟：

①決定臉的位置。
②畫出想呈現的部分。
③決定姿勢。
④如果要描繪背景，便需設置視平線。

## ≫不設置透視，便無法完成的構圖

前面介紹的構圖方式是「決定角色姿勢時先以臉部為優先，透視與視平線則留待之後再加上」。而現在要介紹稍微進階的構圖方式，這種構圖則是一定要事先規劃好透視。

這裡要畫的是角色躺在地板上的情景。構圖時雖然依然和前面一樣「優先考慮臉」，但這種構圖的難度又更上一層，原因在於「採取躺在地板上的姿勢，必須和地板這個物體緊密貼合」，而由於地板本身就是透視，因此便必須確實繪製透視，否則角色看起來就不像躺在地上的樣子。既然必須如此仔細地繪製地板透視，自然也得確實替透視添加鏡頭的要素，於是往往會變得很複雜。由於透視是從近處通往遠處，所以若想呈現角色的臉部，就只能把角色的臉設置於鏡頭這一邊，於是角色的姿勢自然得上下顛倒，畫起來變得相當麻煩。不只如此，我還挑選了很難畫的頭髮和和服這種難畫的服裝。

①首先，在設計構圖的階段，先抓出框架上下左右的大略位置，以便將所有想呈現的要素確實放入畫面裡。

接著和上一頁一樣決定臉部的位置。以臉部為優先考量，再接著畫出其他部分。

②再來,加上細節部分,填補畫面的空白區域。頭髮與和服的袖子是填補畫面空間的最佳道具。注意這個階段已經畫上了視平線與透視線。要是不繪製大略的透視線,便無法將整個畫面融合在一起。

③用小道具填補好畫面空白後,再補上角色的姿勢與輪廓。由於角色採取仰躺姿勢,所以透視也採取俯視角的畫法。畫起來真的很麻煩。

### 在構圖階段便要考量到透視的存在

　　根據上頁②和③的頭身比，將角色放入畫面當中。上圖就是畫好的草稿。你可以隨意想像和服的構造，只要看起來不會怪怪的即可。

　　上圖的描繪要點為「考量到透視線與視平線的要素」。為了表現出畫中的透視空間，我特地將櫻花花瓣散落一地。近處的花瓣尺寸較大，愈遠的花瓣就愈薄，壓縮的程度逐步提高，以此表現出空間的立體感。即使是特別難畫的透視，只要按部就班一一完成，要畫出腦海中的畫面就不難。至於細節的部分，考慮到草擬階段有可能全盤重畫，因此細節留到最後再描繪。

　　如你所見，由於有些構圖必須設置透視線，所以請你在草擬的階段就判斷是否應該採取這種構圖，還是應該避開這種構圖。建議你先練習半身像之類的簡單構圖，等到能輕鬆應付後，再接著挑戰這種構圖法。

　　繪製出扎實透視的圖，較適合用來說明畫中狀況或呈現故事背景，而不是用來表現角色的魅力。請你培養足夠的能力，讓自己有辦法根據想呈現的面向，選擇適合的描繪方式。一般單純以角色為重點的半身像（只到胸部為止），不太需要考慮到透視的要素。不過，當然還是要記得隨時掌握畫面空間，知道視平線位於哪個高度。

# 10−03

## 提高修正

### ≫理解構圖方式與「修正」畫面

　　如果這本書你已閱讀到這裡，或許你已經逐漸明白專業人士完成一張圖，其間經過了哪些過程。尤其是當你瞭解構圖後，應該就更能掌握線稿設計的結構。

　　本書曾多次提到「修正」一詞，這裡就要介紹專業人士所使用的獨門絕活「提高修正」。

　　從事繪畫工作可獲得許多寶貴的經驗，但我想很多讀者並沒有這樣的環境，因此以下公開我的草稿，解說其中的描繪方式，特別是修正的方法，歡迎參考。

### 逐步修正畫面，直到完成

　　左圖在描繪過程中使用了「提高修正」技巧，並非打從一開始就確定好這整個畫面。人類經常會反覆思索、猶豫，想要更改先前所畫的畫面。這時若要從頭重畫，可是一番大工程。而假如是領取酬勞的工作，時間肯定會來不及。

　　基本上，提高修正是指將草稿描成清稿，並反覆進行這個過程。左圖也是由提高修正的方式描繪而成。

## ≫反覆修正所需的技巧

請看左下圖。這是我起初興致一來所畫的，宛如塗鴉般的草稿。先描繪人物，再決定框架，最後才加上背景部分。

右下圖是清稿。清稿時移動紙張的位置，將原本草稿內的物體錯開，以呈現更好的構圖。

塗鴉

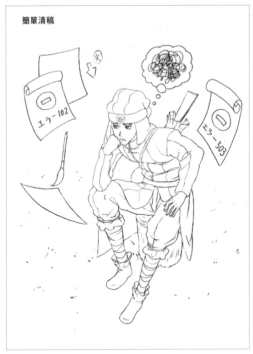

簡單清稿

### 即使是「乏味的圖」也不要丟掉

我自己有一張透寫台（Light Box），上圖是用影印紙描成的，所以只要直接在上面疊張紙，下面的圖就能透出來。以這種程度的草稿而言，其實不需用到透寫台。

我不用定位尺與定位孔。開有定位孔的紙所費不貲，自己製作也很費工。如果只是這樣的塗鴉，只要挪動一下影印紙的位置，用長尾夾固定，清稿便綽綽有餘。

但是，清稿後總覺得好像有點乏味，所以我判定這張圖無法採用，直接作廢。

不過，感覺只要經過修正，就能蛻變得有模有樣，於是我沒有直接丟掉草稿，而是收進櫃子裡。絕對不要輕易丟掉你畫過的圖。

## 靜置一段時間後，會有新發現或新的想法

　　過了好幾個月後，我翻閱櫃子裡過去畫的圖畫時，看到上一頁被我作廢的那張圖，於是便使用提高修正的技巧繼續描繪。若能有意地擱置一段時間，便會得到新的發現與新的想法，於是就能充分發揮提高修正的力量。

　　這時我修正成左圖的模樣。畫到有點膩，所以又繼續放著不管。

　　幾天後，我又想繼續畫下去了，所以找出草稿，著手進一步的提高修正。
　　下圖便是清稿後的成品。像這樣間隔一段時間，一點一點地進行提高修正，便能不斷提高圖畫的品質。

## 只是一味地「提高」

　　基本上，我在進行線稿設計時，都是反覆疊上另一張紙描圖，用提高修正的方式完成線稿設計。電腦繪圖也可以採取相同的方式，如果你本身使用電腦繪圖，也一樣可作為參考。由於我自己是動畫師出身，上色的部分暫且不論，單就線稿設計而言，還是手繪的速度比較快，所以我都用紙和鉛筆作畫。傳統作畫方式有許多好處，像是不會誤刪檔案，也不會因當機或讀取過慢導致畫面停止不動，白白浪費許多時間。

　　順帶一提，或許哪天我心血來潮，還會繼續對右圖進行提高修正。只要運用這套技巧，便能永無止境地不斷提升畫面的水準。

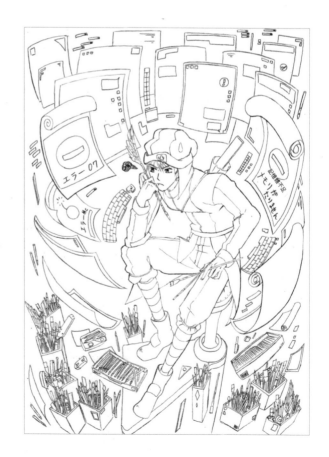

## ≫提高修正與新發現

　　右圖也是一張沒有亮點的圖，所以我直接擱下不管。

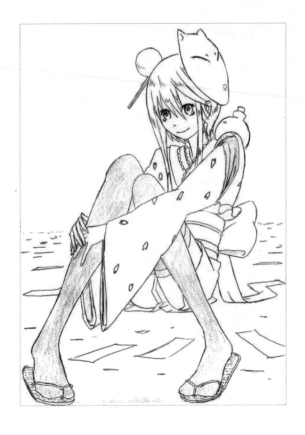

　　幾天後，我覺得加上背景應該能得到不錯的效果，於是單獨畫了一張背景，打算直接把上圖的角色放到背景裡。

將上一頁的角色和背景疊在一起，一併進行提高修正，結果就是右圖這樣。這時我覺得清稿太累人了，所以又再度擱置。

幾天後，我再次仔細觀察這張圖，發現視平線太低了。此時視平線位於角色腰際的高度。

於是，我使用Photoshop進行提高修正。把角色裁切下來，挪到右下角，再將背景往上移動。調整構圖。

左圖是進行提高修正後的模樣。我找到了一個適當的視平線高度，可以替整個畫面增添魅力。圖中橫線為新的視平線位置（我是用滑鼠隨意畫的，所以線條明顯歪掉……）。

使用提高修正進行構圖時，可以用膠帶和剪刀等工具，物理性地裁切圖像，或用Photoshop等替數位檔案進行加工，調整成適當而良好的構圖。或許你會覺得這麼做很麻煩，但其實不斷重畫反而更辛苦。雖然實際上會遇到的狀況五花八門，但只要懂得運用提高修正的技巧，對於學習線稿設計肯定有很大的幫助。

新的視平線

# 10－04

## 動態的構圖

### 》構圖靠的是想像力

**以草稿作為構圖**

　　基本上，無論是何種線稿設計，都不可能一開始馬上畫出成品狀態的畫面。正如本書多次提到「草稿」、「底稿」等詞語，初始階段都需要畫出打底般的圖畫。

　　構圖也一樣。以動畫來說，分鏡（絵コンテ，相當於漫畫的分鏡〔ネーム〕）是製作動畫的第一步。分鏡大多是草稿的形態，也沒有視平線與背景。那麼，再來要怎麼做呢？接著原畫師要從分鏡掌握情況，並根據草稿上的指示想像畫面的情境，再開始作畫。正因如此，所以構圖極為困難。動畫業界並不會指望新人原畫師有構圖能力，因為一開始根本畫不出來，即使畫得出來，也會變成乏善可陳的構圖形式。

　　因此，以下就要說明如何用草稿與分鏡進行構圖。

　　舉個例子，假設現在有份工作，要你根據下方的角色設計圖描繪角色……

假設客戶給的分鏡是像右邊這樣，圖旁寫有指示。

把人帶到裡面去←

「我來帶你過去。」

## 「指示」總是不夠充分

臉是四方形、肩寬也不對、頭身比也很誇張……對照角色設計圖就會發現，實際的畫面根本不可能像分鏡畫的這樣。

不過，在動畫業界當中，往往是由原畫師向繪師下達指示。那麼，為什麼會出現這種不充分的指示呢？主要原因在於：

①工作排程的問題。在原畫師畫出分鏡的時間點，角色設計尚未定案，說不定連角色的身形大小都不知道，所以也只好這麼畫了。

②動畫副導演的考量。有些副導演為了不讓既定印象影響到原畫師（繪師）繪製角色，於是故意只畫出符號般的圖像。不過，會有這類顧慮的副導演，大多是非常資深的人物。

上圖的指示與其說是圖，反而更像是符號。分鏡中角色的頭身比和實際相距甚遠，或許會讓你不知如何畫起，但專業人士遇到這樣的情況，依然能順利完成工作。

## 用「眼睛」比對位置

這時的描繪訣竅是「用角色的眼睛位置為基準」。一邊看著角色設計圖，一邊調整視平線或繪製透視線。

背景則配合角色的狀況，安排適當的構圖。由於上面提到「帶人到裡面去」，所以透視也朝向畫面深處延伸。

如果像分鏡畫成直挺的姿勢，看起來就不像是畫了，因此改為自然的姿勢。將左手扠在腰上，額外添加原本分鏡裡沒有的要素也無妨，並不會被罵道「你沒事亂加這個做什麼！」不過，如果在背景部分加上不相關的角色，可就不好了。右圖是我為了講解而特地畫的，完全是草稿的狀態，實際工作時會畫得精緻許多。

## ≫跟隨攝影的構圖

### 動態畫面的構圖

再來要說明「跟隨攝影」（Follow）的畫面構圖。在動畫業界中，跟隨攝影是指攝影機追著被攝物移動的拍攝方式。

右圖是跟隨攝影的示意圖。圖中是一名正在奔跑的演員，而攝影機也跟著一起移動，這樣拍攝出來的畫面便稱為跟隨攝影。若使用這種拍攝方式，角色就會處於框架內，背景的移動方向則與角色的行進方向相反，而動畫則用圖畫的方式呈現出這副景象。以下就要說明這種作畫方法，雖然稍微難了一點，但假如你想成為動畫、3D繪圖等影音創作者，無論如何勢必會用到跟隨攝影的技巧，所以請你一定要記起來。

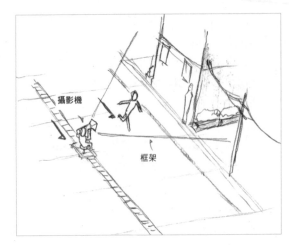

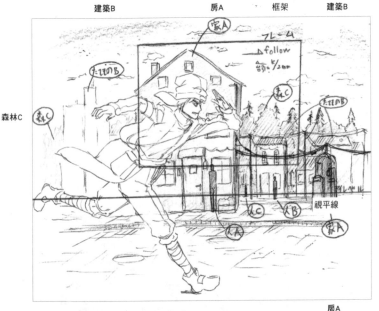

左圖是採取跟隨攝影時的情景。雖然圖中寫有各種標示，但請你專心看圖中的框架和視平線的線條。

這名奔跑的角色始終位於框架內，而後面的背景則會不斷往左移動。不過，根據物體與鏡頭的距離，背景物體的移動速度也會有差別。

離鏡頭較近的物體（以這張圖來說就是建築物）會快速往左移動，較遠的物體（以這張圖來說就是森林、天空與雲）則會緩慢往左移動。我們必須瞭解這項原理。

### 以S.L用透視來構圖

那麼，該如何計算背景物體的移動速度呢？雖然出現於畫面當中的物體，都是位於框架內，但若想繪製良好的構圖，就不得不畫到框架外的部分，否則便很難順利構圖。

這時的透視便稱為「S.L用透視」，這是專門用於拉動鏡頭的特殊透視。S.L用透視在一定程度上讓透視的角度接近平行，這麼一來，即使鏡頭不停拉向左方，畫面也不會出現漏洞。屬於一種獨特的透視線結構。

## S.L用透視的描繪方式

這裡要解說S.L用透視的實際做法。首先，決定框架內角色與遠處背景的大致涵蓋範圍。接著，採取縮小作畫，或是在畫面下方貼一張紙，算出角色奔跑時腳的大概位置，並從中推得視平線的高度，逐步設置後方的背景。再來，以視平線為基準，算出角色的大小。一旦掌握角色的大小，也就能確定背景的房子大小。只要用上述方式完成構圖，就能設計出跟隨攝影所需的立體空間了。

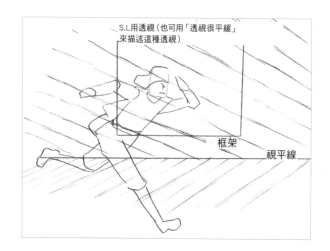

左圖是S.L用透視的說明圖。請注意圖中的透視線以視平線為基準，且所有透視線都是固定的。

要是暴露出視平線周圍的透視連接點可就不妙了，所以這時往往會將視平線排除於畫面外，或是想辦法用物體遮住視平線。

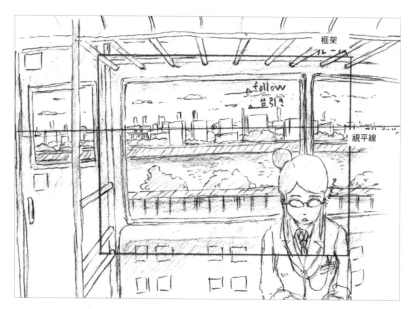

上圖是視平線位於畫面內的跟隨攝影構圖。由於背景中間被河貫穿，所以背景的距離相當遙遠，畫面也就不容易出現漏洞。

只要瞭解透視的結構，就能根據情況採取適合的做法。若能設計出好的構圖，畫面就會顯得自然。雖然這項技術不太引人注目，但卻十分重要。如果你想成為動畫的副導演或導演，請一定要學起來。

## ≫描繪看不到的地方

### 考量框架外的透視

上一頁的圖中標註了「框架」,還有一個代表框架的四方形框框。在動畫中,框架相當於觀眾所看到的畫面。以電視來說,就是電視畫面的形狀;以電影來說,則是螢幕的形狀。

既然這樣,或許會有讀者這麼想:「既然看不到框架外的部分,為什麼構圖階段要畫出來呢?」由於上一頁的重點在說明「跟隨攝影」的觀念,所以只是簡單帶過這一點。準確地說,框架左右部分終將會進入框架當中,並非真的看不到。考慮到有可能要將框架上下搖鏡,就必須在構圖階段預先畫出框架外的部分。

不過,並非只有這個原因。其實,描繪框架外的部分,還會直接影響到動畫本身。

以下具體說明。假設我們在設計動畫時,收到下圖這樣的分鏡指示,寫著「角色跳過懸崖」。

角色跳過懸崖(從近處入鏡)

那麼,只要根據這張分鏡,畫出一個人正要跳過去,和另一個人已經著地的模樣就好了。」……要是你這麼想可就錯了。

假如沒有設想到框架外的情況,就很難順利呈現人物跳過去的動作。當我們在思考「如何畫出自然的動作」、「如何才能完成一份良好的線稿設計」時,應該一併描繪看不見的部分。

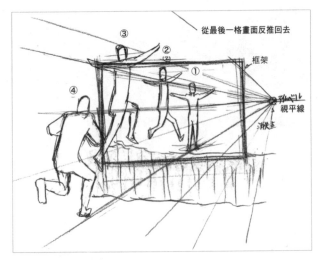

從最後一格畫面反推回去

框架

視平線

請看左圖。①是成功跳過去的畫面,我們會以①為基準,反推出②、③、④的畫面。且透視線也筆直延伸到框架之外,用這樣的方式描繪框架外的景象。

如果沒有想像出④的畫面,便無法順利畫出③,而倘若不畫出從④開始的一連串動作,那麼,包含①在內的構圖,往往也無法呈現良好的畫面。

製作動畫時,經常會畫出左圖般的畫面。這項技巧稱為「縮小作畫」,不論是用來構思或修正都十分方便。

記住，由於框架代表鏡頭內的可見畫面，因此框架外的透視是歪斜的（特別是廣角鏡頭更是如此），而人物自然也會跟著歪斜。雖然畫面看不到④的景色，但角色在進入框架瞬間的身體部位的形狀與角度，對中間畫師描繪的中間張影響甚鉅，因此千萬不能忽略框架外的作畫。

再加強廣角感（修正）

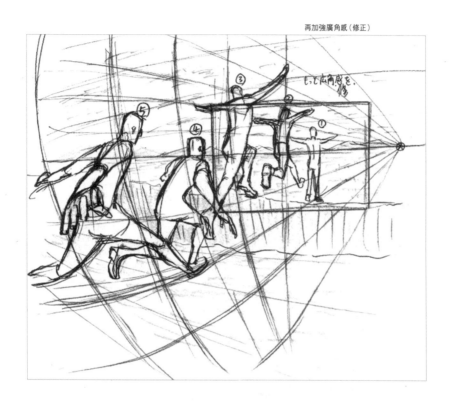

上圖考量到了框架外透視歪斜的情況。儘管框架內的透視線並未歪斜，但一到了框架外便頓時產生歪斜的情況。為了表現這種情況，我額外加上了⑤。我廣角鏡頭應該就是呈現這樣的歪斜狀，便以廣角鏡頭的情況作為描繪依據，這個做法請你也記起來。

不過，這張歪斜的縮小作畫，歪斜感似乎還是有點不夠。④應該還要再大一點才對，所以實際構圖或作畫時，得再將④和⑤修正得大一點。基本上，框架外的動作要畫得比較大。

當我們收到上一頁的分鏡指示時，會先確定最後一個姿勢，再反推前一個動作，並確實畫出框架外的情景，這樣才能做出效果良好的線稿設計。

在最後的最後還真是談到了頗為艱澀的理論。有些人不會採取縮小作畫，覺得直接憑感覺想像出一連串的動作，反而畫得比較順手。不過，並非每個人都辦得到。而且，像是描繪嚴謹的作品時，或必須搭配確切的背景時，便無法單憑感覺作畫，這時就要根據完整的理論仔細描繪。而這便是整套線稿設計理論共通的基本觀念。

# 如何學好畫畫

### 如何實際練習畫畫

　　以上就是建立於RIKUNO理論的《動畫師的線稿設計教科書》。本書為了讓初學者也容易理解，只挑選了基礎的部分介紹。只要學會了所有項目，就能在一定程度上隨心所欲地描繪了。

　　不過，本書還是跳過了許多部分，也無法完整介紹更加專業的理論與高階技法，但這些項目都確實涵蓋於RIKUNO理論當中。今後我還會繼續研究這些內容，不斷升級這套理論。

　　如果你一直以來畫了許多圖，卻為始終無法進步而苦惱，看了本書後想必便能明白，現代的線稿設計領域竟結合了如此博大精深的技術。前方依然有許多事物等著我們記憶與學習。而充分理解本書介紹的線稿設計理論，便是提升畫功的最快捷徑。

　　另外，「實際練習畫」和學習理論知識同樣重要。最後，我要解說實際的學習方式，統整各項要點。

### 拓展描繪的領域

　　學畫畫必須實際進行綜合練習。右圖是學習描繪「角色坐在椅子上」的練習表。如果你已經看完這本書，應該已經明白，畫畫本身具備了多方面的理論要素。而如果你還想進一步提升自己的繪畫功力，這裡便提供額外的練習方法。

　　右圖由上至下，分別代表角度、種類、鏡頭要素、姿勢等四種基本要素，左右軸則代表各個項目的種類。

　　中間那行是「基本畫法」，只要稍作練習便能很快上手。不過，如果你想要提升自己的畫功，或在思考該如何畫出富有魅力的圖，就請你按照圖中的說明，增加描繪對象的種類。針對各種要素，練習描繪其他不同的類別。當你實際畫過各種圖像後，繪畫功力肯定會突飛猛進。

# 如何學好畫畫

## 這個範圍愈大，基本畫法就畫得愈好。

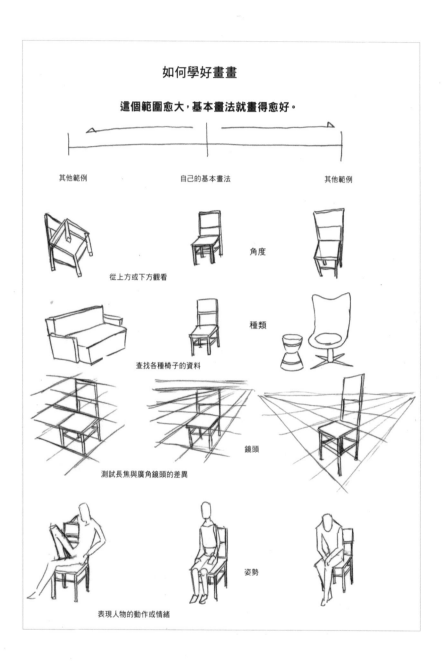

其他範例　　　　　　　自己的基本畫法　　　　　　　其他範例

角度

從上方或下方觀看

種類

查找各種椅子的資料

鏡頭

測試長焦與廣角鏡頭的差異

姿勢

表現人物的動作或情緒

# 後記

　　聽說數學研究領域裡分成兩種人，一種專門創造極為困難的問題，一種專門解開這些問題。數學領域裡有些極困難的問題，甚至過了好幾百年尚未解開。想出這些問題的人，為了想出這些問題已經傾盡全力，鮮少親自解開問題。

　　這本《動畫師的線稿設計教科書》是我自己建立的「線稿」學問，同時也是我所提出的問題。本書說明的原理與理論真的是正確的嗎？是否有例外？有沒有其他更簡單易懂的定理？和你就讀的學科內容是否有相通的部分？

　　請你親自實踐本書的理論，檢驗上述的問題。如果你能以本書介紹的RIKUNO理論為基礎，發展出更進一步的線稿理論，我將感到無比喜悅。

　　現在我仍舊不斷持續研究RIKUNO理論，今後也讓我們繼續攜手建立線稿設計的學問吧！

RIKUNO

作者介紹
〔簡歷〕
專門學校畢業後，於Production I.G新人錄用考試合格，於該公司歷經九年修行後自立門戶。目前從事自由動畫師、插畫家、繪畫講師、手機遊戲角色設計等工作。

〔主要工作經歷〕

• 科幻類作品

電影 戰國BASARA－The Last Party－

電影 福音戰士新劇場版：序

電影 福音戰士新劇場版：破

電影 攻殼機動隊：Stand Alone Complex - Solid State Society 3D

電影 Genius Party Beyond#4

　　　　　　　　　　田中達之／陶人KIT

電影 東之伊甸劇場版 I The King of Eden.

電影 東之伊甸劇場版 II Paradise Lost

電影 烙印勇士黃金時代篇II多爾多雷攻略戰

TV 東之伊甸

TV 創聖機械天使

TV 戰國BASARA貳

TV 罪惡王冠

TV BLOOD-C

TV 雙面騎士

TV 未來日記

CM 動元素

• 輕小說改編作品

TV 無頭騎士異聞錄DuRaRaRa!

TV 化物語

TV 精靈守護者

TV 圖書館戰爭

TV 如果高校棒球女子經理讀了彼得・杜拉克

• 少女漫畫類作品

TV 好想告訴你

TV 好想告訴你2

TV 蜂蜜幸運草

TV 白兔糖

• 兒童作品

電影 神奇寶貝：比克提尼與黑英雄捷克羅姆

電影 神奇寶貝：比克提尼與白英雄雷希拉姆

TV 蠟筆小新

TV 韋馱天翔

• 電玩

・萬代

宵星傳奇（遊戲內動畫）

・卡普空

快打旋風IV（對打動畫中的維加、艾蓮娜附帶特效畫面）

・美商藝電

但丁的地獄之旅（遊戲內動畫）

・華納兄弟

綠光戰警※包含電影部分

・格鬥遊戲

格鬥天王（PV動畫）

• 中間畫師

電影劇場版 攻殼機動隊2 Innocence

電影劇場版 網球王子：

　　　　　　　　二人武士The First Game

TV攻殼機動隊 STAND ALONE COMPLEX

TV攻殼機動隊 S.A.C. 2nd GIG

電玩 櫻花大戰5：零章－荒野的少女武士

電玩 重生傳奇

電玩 交響曲傳奇

電玩 美德傳奇

電玩 遺跡傳奇

電玩 NAMCO x CAPCOM

CM KIRIN LEMON

TV 風人物語

TV 御伽草子

TV 魁！！天兵高校

TV 犬夜叉

TV IGPX

OVA DL

〔原創作品〕

繪畫學校繪師之里

繪師之里教科書全套1～15冊

繪師之里讀書會

〔講師經歷〕

東京交流藝術專門學校約聘講師

東京科技交流專門學校約聘講師

東京設計科技中心專門學校約聘講師

繪師之里讀書會統籌

アニメーターが教える線画デザインの教科書
Copyright © Rikuno 2015
Originally published in Japan in 2015 by Flim Art, Inc.
Complex Chinese translation rights arranged through CREEK & RIVER Co., Ltd.
著者：リクノ

# 動畫師的線稿設計教科書

出　　　　版／楓書坊文化出版社
地　　　　址／新北市板橋區信義路163巷3號10樓
郵 政 劃 撥／19907596　楓書坊文化出版社
網　　　　址／www.maplebook.com.tw
電　　　　話／02-2957-6096
傳　　　　真／02-2957-6435
著　　　者／RIKUNO
翻　　　譯／邱心柔
企 劃 編 輯／王瀅晴
港 澳 經 銷／泛華發行代理有限公司
定　　　　價／520元
出 版 日 期／2019年12月

國家圖書館出版品預行編目資料

動畫師的線稿設計教科書 / RIKUNO作；
邱心柔譯. -- 初版. -- 新北市：楓書坊文
化, 2019.11　面；　公分
ISBN 978-986-377-536-2（平裝）
1. 動漫　2. 電腦繪圖　3. 繪畫技法
956.6　　　　　　108015245